Alessandro Fantini

Le Perle di Mechelen

Copyright ©
Alessandro Fantini

Prima edizione Novembre 2013
Seconda edizione Agosto 2019

ISBN 9781086746754

In copertina:
Alessandro Fantini, *Nottuario*, 2008, olio su tela, 50x70cm

http://afanathanor.blogspot.it
https://afanrealm.wordpress.com

Alessandro Fantini

LE PERLE DI MECHELEN

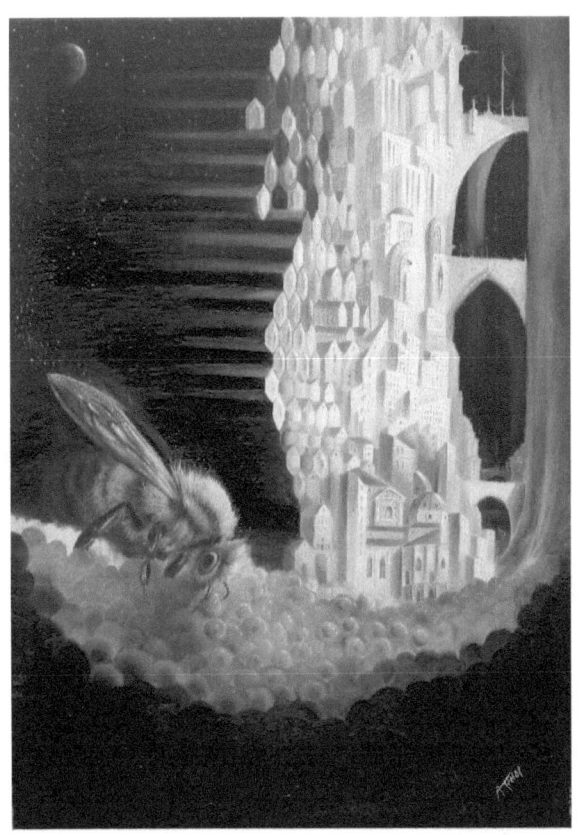

Saggi su
cinema, pittura, musica, teatro e letteratura

Indice

Gli ultimi guaiti del "Chien Andalou" ... 7

La lama che luccica ... 15

Cloverfield ... 25

Le Perle di Mechelen ... 28

William Wilson era un replicante? .. 36

Le Chimere di Isaotta .. 44

Quando tu, o disegnatore… .. 90

La città dei cassetti ... 103

De Sphaera .. 135

Jean-Michel Jarre .. 138

Vangelis ... 188

Più umano dell'umano .. 196

La favola steampunk dell'incomprensione ... 200

Sottomissione ... 203

L'insonnia dell'uomo nero ... 207

Per un Manifesto dell'Arte Medianica .. 210

La Morte come fine del Tempo ... 218

NOTE BIOGRAFICHE .. 238

 BIBLIOGRAFIA ... 241

Gli ultimi guaiti del "Chien Andalou"

"L'altra notte ho sognato un'infinità di formiche che mi salivano su per le mani!"
"Dio mio, io ho sognato d'aver tagliato l'occhio di qualcuno!"

Luis Bunuel, Dei miei Sospiri Estremi, 1980

"(...) Pensiamo che il pubblico che ha applaudito "Un Chien Andalou" è un pubblico abbruttito dalle riviste e dalle "divulgazioni" d'avanguardia, che applaude per snobismo tutto ciò che gli sembra nuovo e bizzarro. Non ha compreso il contenuto morale del film, che è indirizzato direttamente contro quel pubblico con una violenza e una crudeltà totali"
Anno 1929. Numero 39 della rivista barcellonese "Mirador": sulle sue pagine il giovane Dalì confutava con forbita acribia l'entusiastico responso riscosso dal film al quale aveva lavorato per circa una settimana insieme a Bunuel nella molteplice veste di sceneggiatore, comparsa e curatore degli effetti speciali. L'attore protagonista Pierre Batcheff, ded-.m-m-.ito a sniffare etere durante il corso delle riprese finanziate con le elargizioni della madre del regista, moriva suicida a pochi giorni dall'ultimazione dell'opera. La sua scomparsa racchiude in sé i caratteri propri della necrotizzata fortuna di questo metraggio di appena 17 minuti, film così oscuramente seminale quanto dimidiato nella difficoltà di sceverarne le aree di paternità artistica, tale da sancire l'acme e la fine del sodalizio tra il regista ed il pittore iniziato all'epoca degli studi nella Residencia di Madrid. "L'age d'or" del 1930, ancora una volta generato da un'idea comune, verrà infatti portato a termine senza una fattiva collaborazione dell'artista catalano che troverà modo negli anni della sua fama di "Avida Dollars" di rinfacciare a Bunuel di aver stravolto i suoi intenti originari. Né sarà dato di rintracciare dei veri e propri fenomeni di emulazione o di raccolta del lascito "distruttivo", anti-cinematografico del film nel bacino della cinematografia mondiale delle decadi a venire.

Ancora oggi insofferente a qualsiasi tentativo di equanime inquadramento entro il casellario dei "generi", partorito per esplicita confessione degli autori da presupposti anti-artistici (istanze mutuate da quelle espresse negli anni'10 nei tumulti dadaisti), "Un cane Andaluso" irrompeva allo scadere del primo ventennio del secolo a scandire con tragicomica virulenza lo "stallo metamorfico" di un clima culturale che sullo scacchiere internazionale trovava il suo "requiem" più appariscente nel crollo di "Wall Street" e nell'affermarsi in Russia del regime stalinista.
Sua peculiarità in qualità di creazione estetica non consisteva né nell'essere il primo prodotto cinematografico espressamente ispirato ai dettami del primo manifesto del surrealismo redatto dal vate Andrè Breton, dacché la francese Germaine Dulac si era già misurata nel 1926 con un testo di Antonin Artaud (l'istrione-leader del primo surrealismo) per girare l'onirico quanto astratto "Le Coquille et le Clergyman", né in una sua sottesa volontà progettuale di farsi "testa di ponte" di un nascituro filone radicato su quelle premesse para-cinematografiche che avevano animato l' "imagerie" dei due spagnoli.
Semmai dunque si accettasse di gettare la spugna di fronte alle immagini dello stralunato Batcheff che vediamo dapprima scorrazzare in bicicletta con una mantellina ed una scatola a righe appesa al collo, più avanti in una stanza da letto dalle dimensioni di un palco teatrale alle prese con pianoforti a coda guarniti da asini putrefatti, per decretare l'assoluta insostanzialità semantica della materia filmica, priva in altri termini di alcuna connotazione logico-narrativa, e di conseguenza qualificata come semplice risultato di un frenetico lavoro di casuale "decoupage" ("copy and past" nel gergo dei moderni sistemi operativi) si finirebbe con l'incorrere nella ingenua quand'anche, sotto il profilo della mera reazione emotiva, rispettabile disposizione critica che nell'800 romantico ascriveva all'illuminazione del "sacro fuoco" dell'artista la dignità di unica autentica sorgente dell'Opera d'Arte.
Ciò che invece andrebbe diagnosticato in una più capillare ricognizione dei materiali e della tecnica di montaggio, e in modo ancora più meditato e mirato nel successivo "L'Age d'Or" (dove l'autografia di Bunuel trova campo libero nel calcare i tratti anti-

clericali e di sarcasmo anarcoide che contraddistingueranno il resto della sua produzione raggiungendo l'apice in "Viridiana"), è piuttosto la ponderata applicazione di un criterio grammaticale che denuncia la sua diretta filiazione dai giochi e dalle invenzioni della Residencia ancor prima che dalle "bolle papali" di Breton e accoliti (i quali, sotto l'esergo lirico di Apollinaire, altro non facevano che replicare in forma pseudo-scientifica il sistema ludico-polemico di Tzara e Duchamp). Occorre anzi considerare come gli assunti teoretici del movimento surrealista giungano a depositarsi sul sostrato preesistente della formazione studentesca della "Generacion" fornendo una sorta di suggello estetico e di autorità espressiva ufficiali al loro "dialetto" artistico.

Luis Bunuel si iscrive alla facoltà di agraria nel 1917 dopo aver terminato gli anni dell'educazione religiosa in un collegio di gesuiti a Saragozza, ma tornerà sui suoi passi realizzando la propria avversione per l'entomologia e laureandosi infine in lettere nel 1924. Salvador Dalì era giunto a Madrid nel 1923 per iscriversi all'Accademia di Belle Arti di S. Fernando (per poi tornare a Figueras nel 1926 senza laurea a seguito della sua espulsione) e aveva da subito legato con i futuri esponenti dello zoccolo duro della cultura ispanica del Novecento, primo tra tutti Federico Garcia Lorca, Rafael Alberti, Moreno Villa, Ramon Gomez de la Serna, Bunuel e il misterioso Pepin Bello.

Gran parte delle giornate vengono spese nei quartieri antichi della città, nei caffè, in convegni notturni che offrono il destro per un fervido interscambio di idee filosofiche, trovate picaresche, e soprattutto nella lettura e composizione di poemi. Spronati dagli sperimentalismi di Guillaume Apollinaire che aveva scardinato le regole morfologiche e sintattiche della poesia tradizionale con l'introduzione dei calligrammi, poesie costruite tipograficamente in funzione della rappresentazione grafica di figure ed oggetti più o meno connessi al soggetto del testo, Bunuel e i suoi amici si dilettavano nella creazione degli "anaglifi", quattro versetti costituiti da tre sostantivi e il cui ultimo doveva essere sempre "la gallina", mentre Dalì e Lorca, influenzati dai "putrefactos" ideati da Pepin Bello, disegnavano i "putrefatti", personalità anacronistiche, obsolete della borghesia, del clero, delle accademie. Sulla falsa riga di

queste formule nascono nello stesso periodo i "cadavre exquise" dei surrealisti, figure polimorfe risultanti di diverse invenzioni disegnative tracciate su un foglio man mano piegato in più parti in modo da nascondere a ciascun disegnatore il resto dell'immagine creata fino a quel momento. Una procedura che fa propria la vocazione all'automatismo associativo acritico e istintuale propugnato in riferimento alle tecniche psicoanalitiche descritte da Freud nell' "Interpretazione dei sogni", e della quale in qualche modo non è infondato individuare una risonanza sulla definizione dello stile ritmico delle sintassi di montaggio di "Un chien andalou" e l' "Age d'Or".

Insignito un mese prima a Parigi del titolo di "regista ufficiale del gruppo surrealista" (benché Breton non avesse mai contemplato il cinema tra i "medium" del movimento), Bunuel si proponeva innanzitutto di esaudire l'ambizione a lungo carezzata di dirigere un film che gli appartenesse sia per impostazione registica che concettuale. L'esperienza di assistente di Jean Epstein terminata l'estate prima sul set della "Casa Usher" aveva infatti acuito l'esigenza del regista di affrancarsi dai "diktat" degli autori già affermati e di intraprendere un proprio percorso di sperimentazione che fosse in grado di rivelarlo agli occhi del mondo con un opera prima che equivalesse ad una sorta di "colpo di mano" mosso nei confronti di tutto ciò che era stato prodotto fino ad allora. Archiviati gli anni delle effervescenti ribalderie studentesche della Residencia, i due amici si ritrovavano nel remoto paesino di pescatori della Costa Brava per escogitare un nuovo attacco anarchico alla "bienfaisance" della cultura contemporanea com'era stato loro "abituè" a Madrid. Ma i contorni di questo biunivoco "work in progress" non sono inizialmente del tutto chiari. Non è dato sapere con esattezza quanto dell'embrione del "Perro Andaluz" fosse già definito nella mente del regista al momento di accogliere l'invito dell'amico pittore a recarsi a Cadaques (e se effettivamente con tale gesto quest'ultimo intendesse stimolare il primo a perseguire tale progetto).

Comparando quel che emerge dalla corrispondenza coeva alla lavorazione del film e dalle memorie di Bunuel con quanto scrive Maux Aub relativamente alle conversazioni tenute col regista nel suo libro incompiuto "Bunuel: il romanzo", si configura il quadro di una

fase ideativa fortemente ambigua e conflittuale. Se in quella lettera a Bello Buneuel scriveva "dobbiamo cercare una trama" dichiarando così di voler fornire un telaio narrativo che istituisse dei raccordi logici tra le sequenze, in alcuni scritti più tardi ricorda al contrario come la metodologia di scrittura impiegata nella stesura della sceneggiatura fosse presieduta dal sistematico rifiuto di ogni "derivato di cultura e di educazione. Dovevano essere immagini che ci sorprendessero e che entrambi accettavamo senza discussione, nient'altro (…) In un Chien Andalou il regista prende per la prima volta una posizione sul piano poetico-morale (…) Suo obiettivo è quello di provocare nello spettatore reazioni istintive di attrazione o ripulsa. Nulla nel film simboleggia nulla".

Dai dialoghi rievocati si evince piuttosto come i due artisti si stessero attenendo ad un'operazione di "selezione" iconografica che rispondesse a dei principi (non ancora consapevolmente codificati come idiomi cinematografici) germinati dal punto di confluenza della mitografia letteraria coltivata dal gruppo di Lorca e Bello con i decaloghi formali dei bretoniani frequentati alla fine degli anni venti. Illuminante al proposito considerare quanto risulti più sincera e acuta l'osservazione avanzata da Bunuel a Max Aub in merito alla reputazione di "sogno impresso su pellicola" guadagnata nel tempo dal film: "La mancanza di illazione logica in un Chien Andalou è una frottola. Se così fosse, avrei dovuto ridurre il film a semplici flash, buttare in un cappello le diverse gags e incollare le sequenze a caso. Non fu così, e non perché non avrei potuto farlo: non c'era alcuna ragione che l'impedisse. No, è semplicemente un film surrealista in cui le immagini, le sequenze, procedono secondo un ordine logico, la cui espressione dipende però dal non-cosciente che, naturalmente, segue il proprio ordine (…). Usammo i nostri sogni per esprimere qualcosa, non per presentare un guazzabuglio. Un Chien Andalou non ha di assurdo che il titolo".

Il disconoscere la componente di assoluta irrazionalità di ascendente onirico quale perno sostanziale del film (valutazione che ancora oggi informa il tono di molte recensioni) viene ad acquistare da parte del regista il valore di un atto di "riabilitazione" della dignità artistica del proprio linguaggio cinematografico, meditato strumento di "epifania" di un senso altro che, come Bunuel stesso precisa, per

mezzo della "rappresentazione" si trova involontariamente ad imitare il sogno. Non si tratterebbe quindi di un'ingenua genuflessione all'entropia casuale professata dai surrealisti "sovietizzati" da Breton, dicotomia entro la quale il surrealismo resta confinato nell'angusto "squash" tra l'artista e la vana dissimulazione del proprio spirito critico, bensì del riconoscimento della validità della nuova potenzialità formale, coniata dalla sincresi tra freudianesimo e neo-cultura poetica spagnola, offerta allo scibile personale dell'autore per estrinsecarsi artisticamente. La scelta del titolo funge in tal senso da primo indizio verso l'identificazione delle simbologie e dei possibili tracciati che si snodano "sottopelle" nel corso delle vicende simulanti le dinamiche dell'inconscio. Significativo in primo luogo che alla suddetta lettera di Pepin Bello venga allegata copia di una lettera redatta a due mani da Dalì e Bunuel e inviata nel 1928 al celebre poeta Juan Ramon Jimenez, autore del componimento "Platero Y Yo" ("L'asinello e Io").

Un "trait d'union" facilmente ravvisabile nel sapore "grandguignolesco" della scena dell'occhio tagliato che potrebbe essere inteso, con il suo compiacimento per l'orrido e i suoi rimandi ai complessi di castrazione, come la cesura radicale compiuta dalla nuova intellighenzia nei riguardi dei poeti marcescenti e della loro cultura "putrefatta" dileggiati da Dalì e Bunuel. Nel saggio "Bunuel: dalla poesia al cinema" Francesco Patrizi vede la conferma della peculiare "etimologia madrilena" creata da Pepin Bello nella reazione indignata dei poeti andalusi, "in primis" Garcia Lorca e Rafael Alberti (memori del gioco dei "putrefactos"), poeti ispirati dalla poetica di Jimenez, i quali si dichiararono diffamati dal titolo e ancor più dalla presenza degli asini decomposti trainati sui pianoforti a coda, quasi una condanna "in effige" del detestato "Platero y Yo".

"Un Cane Andaluso", con significato dispregiativo analogo a quello recepito da Lorca e Alberti, era d'altra parte anche il titolo di una raccolta di poesie scritte da Bunuel, dato questo che rimarca con ulteriore evidenza la sorgente letteraria dell'architettura visiva del film. Alla luce di ciò anche la definizione di unico elemento di assurdità che il regista aveva riferito al titolo, unitamente alle definizioni di completa assenza di significato del "Perro Andaluz", vengono a perdere la loro forza assertiva per disporsi ad una

rilettura del film capace di coglierne le "nuances" dietro le quali la doppiezza e l'ermafroditismo creativo si fanno sintomatici di più articolate dimensione gnoseologiche.

"Su alcune cose abbiamo lavorato fianco a fianco. In effetti Dalì e io eravamo molto uniti in quel periodo (…) Il contributo di Salvador al film riguarda solo la scena dei preti trascinati con le funi, ma fu una decisione comune escludere ogni senso narrativo, ogni associazione logica".

Affermazione da trattare con la dovuta cautela in considerazione del fatto che molte scene del film contengono mitologemi visivi che i conoscitori dell'arte daliniana non esiterebbero ad associare all'indole pittorica del catalano ancor prima che alla cifra registica di Bunuel. Difatti in questo loro "cadavere squisito" disegnato su celluloide, le attitudini "necrofiliche" e paranoico-deliranti che saranno prerogativa poetica della sua prima produzione surrealista, ricorrono con una insistenza a ben vedere più sistematica che fortuita, lasciando attecchire il sospetto che entrambi abbiamo attinto ad un patrimonio visuale condiviso che il pittore ebbe l'abilità di ricodificare su tela attraverso la lente deformante della propria monomania fiammingo-iperrealista. Sarà sufficiente citare la riproduzione del quadro "La Merlettaia" sulla pagina del libro osservato dall'attrice Simone Breil nelle prime scene della camera da letto, palese traduzione cinematografica della "Dentelliere" di Vermeer più volte adottata come specimen da Dalì nelle tele cubo-naturaliste degli anni venti (vedasi "Noia Cusint" del 1926) per essere poi riproposta più volte nel periodo dell'arcangelismo scientifico: la mano divorata dal nugolo di formiche, icona di lampante e sadica carica auto-erotica che punteggia le tele proto-surrealiste dipinte nel 1928; il teschio pigmentato sulle ali della farfalla che sostituisce la bocca di Batcheff; il motivo della mantellina bianca appuntata sulle spalle che compare nel personaggio seduto de"'Apparizione del volto di Lenin su un pianoforte a coda" del 1929; e sopra tutti "L'Angelus" di Millet reinscenato dai due personaggi insabbiati fino al collo in riva al mare, motivo oleografico-avveniristico sul quale il film si chiude con una dissolvenza in nero scivolando in un funereo e spiazzante anti-climax.

Mentre Dalì avrebbe proseguito il suo personale scandaglio dei deliri morfologici e delle compressioni inquisitoriali delle forze atmosferiche, fino a ritrovare nelle spirali logaritimiche dei cavolfiori e nella metafisica rinocerontica il segreto latente della Merlettaia di Vermeer, Bunuel si sarebbe dedicato all'affinamento della sua maestria di narratore per immagini emigrando in Messico per girare i suoi capolavori come "Nazarin" e "Los Olvidados" diretta filiazione dell'atroce documentario pre-neorealista di "Las Hurdes" del 1933, all'ombra ineludibile di quella coppia megalitica dell'Angelus che nella divisione avrebbe accomunato fino alla morte i due ex-amici della Residencia.

Ma mentre le vite dei due si volatilizzavano nel dorato brulicame delle retrospettive e delle celebrazioni, in uno studio di ripresa ricavato nelle scuderie di Doheny Road nei pressi di Los Angeles, qualcun altro filmava la sconcertante vicenda di uno stralunato individuo la cui testa mutilata si schiantava sulla strada, per essere recuperata da un bambino e venduta per fungere da materia prima di una serie di gomme da cancellare. Dalla mano monca di "Un Chien Andalou", alla testa rotolante di Jack Nance di "Eraserhead" non si stende un lasso temporale di cinquantasette anni, bensì quello di una manciata di fotogrammi che separa l'ultimo sguardo dell'occhio dall'attimo lunare e liberatorio del suo sezionamento.

D'altro canto stiamo ancora parlando di film che, come osservò una rivista inglese degli anni settanta all'esordio di David Lynch, non sono da vedere ma "da sperimentare".

La lama che luccica
Semiografia del chiasmo visivo tra Shining e Blade Runner

Se la mitologia romana riconosceva nei due volti del dio Giano, l'uno rivolto verso il passato, l'altro verso il futuro, il traslato della natura relativa del tempo, la mitologia cinematografica potrebbe ascrivere a due opere iridate dell'ultimo trentennio gli stessi sguardi pre e retroveggenti: "Shining" ultimato da Stanley Kubrick nel 1980, e "Blade Runner" di Ridley Scott proiettato nelle sale due anni dopo. Alle visioni di atrocità anteriori e posteriori catturate nell'Overlook hotel dall'occhio interiore del piccolo Danny, corrisponde idealmente la luccicanza degli occhi dei replicanti fuggiaschi smarriti in un futuro mutilato di qualsiasi aspettativa di vita umana. Non solo: oltre al tema della percezione paranoica della realtà e ad una comune discendenza da opere letterarie (l'omonimo romanzo di Stephen King del 1976 e "Do androids dream of electric sheep?" di Philip K. Dick del 1968), anche l'intervallo di tempo che intercorre tra la produzione dei due film potrebbe dirsi sintomatico di una complicità elettiva per certi versi "subconscia", e per questo ancor più rivelatrice sotto l'aspetto delle affinità concettuali e semiotiche. A cavallo di questo biennio il panorama del cinema internazionale si vede difatti assediato da titoli come "The Thing", "E.T.", "The Dark Crystal", "The elephant man", "Flash Gordon", "Excalibur", film che vanno a coprire quella gamma di generi che si estende dall'horror al fantasy e alla fantascienza, passando attraverso quei nuovi tentativi di contaminazione tra l'ultima e la prima come quella osata dall'opera carpenteriana, la cui strada era già stata spianata con successo dallo stesso Scott nel 1979 con "Alien", raffinato cross-over tra slasher-movie, gothic horror e sci-fi.
Sia "Shining" che "Blade Runner" possono considerarsi a buon diritto saldamente radicati in quel passato totemico formalizzato nei decenni precedenti dai capostipite del genere "Metropolis" e

"Nosferatu", dai film della Hammer, dal noir di marca chandleriana, dalla fantascienza godardiana di "Alphaville", alla più recente (seppur ingenua) distopia di "Logan's Run". Ma al contempo, quanto più a fondo le loro radici s'immergono in questo consolidato patrimonio filmico-letterario, tanto più i loro rami ne traggono linfa per protendersi in alto, istoriando e innervando nuovi cieli iconologici sotto i quali, fino ad oggi, una moltitudine di film ha, più o meno consapevolmente e con alterna fortuna, trovato riparo.

Entrambi custodiscono già nei titoli il folgorante indizio della propria portata teoretica e visiva. Non a caso la "luccicanza" e, letteralmente, "colui che corre sulla lama", rinviano ad analoghe aree semantiche. La lama per sua natura inerisce ad un oggetto tagliente in grado di riflettere la luce che proviene dall'esterno, mentre la luccicanza presuppone l'esistenza di una fonte imprecisabile o distante, in qualche modo anch'essa minacciosa, che la propaghi. Tuttavia, a differenza di Kubrick che aveva ben compreso l'importanza di preservare quello adottato da Stephen King al momento di procedere all'adattamento cinematografico del suo romanzo, nelle intenzioni programmatiche degli sceneggiatori e del regista il titolo "Blade Runner", ancor prima di diventare quello ufficiale, non doveva servire che a fornire allo script un identificativo più specifico dei precedenti "Mechano" e "Dangerous Days" proposti dallo sceneggiatore Hampton Fancher in alternativa al pressoché impronunciabile quanto sardonico "Gli androidi sognano le pecore elettriche?" di Dick, venendo quindi adottato in via provvisoria dopo che la produzione ne acquisì i diritti d'uso da William Burroughs che lo aveva ideato per il suo libro "Blade Runner: a movie".

Nonostante quest'ultimo dato non sembri avvalare la tesi di una scelta mirata, Ridley Scott ammise nondimeno d'aver apprezzato da subito l'eufonia e la suggestione verbale di quel participio tanto calzante al soggetto del film: la ricerca, l'inseguimento e il "ritiro" dei Nexus 6, replicanti più umani degli umani in quanto indistinguibili da questi ultimi se non in virtù della forza e dall'intelligenza di per sé, appunto, sovrumani.

In entrambi i film, l'inciso visivo della luce riflessa, indagata, manipolata, deformata, vissuta, asservita alle più diverse esigenze

drammatiche, rappresenta un "brillante fil rouge" che rende ancor più sensato l'assunto di fondo di una comune disposizione ad esplorare nuovi territori estetici del concept "cinegrafico".
L'epopea della luce viene qui narrata attraverso un serrato quanto euritmico impianto di antinomie che si amplificano ad abbracciare un vasto spettro di contrappunti semiotici. Ecco dispiegarsi dunque una teoria di antinomie linguistiche, gestuali, fisiognomiche, prossemiche, spaziali, temporali, tutte filiate da quella iniziale alla quale il processo visivo è maggiormente suscettibile, risolte nei due film con un'arguzia tecnica che sugli assunti condivisi permette ai due registi di erigere articolate architetture di significanti.
Antinomia della luce: in "Shining" si articola sul rovesciamento sistemico dei cliché che impongono ad un film di genere di ottemperare a determinate routine di regia, figure topiche, paradigmi narrativi e scenografici. Quand'anche sia ingeneroso confinare il cinema di Kubrick nella sconfinata riserva indiana del "genere", si dovrà riconoscere come sia proprio nel terreno fertile benché brullo di quest'ultima che il regista, dal suo esordio con il l'esistenzialismo militare di "Fear and Desire" al mystery erotico di "Eyes wide shut", ha sempre scavato per rinvenire quel serbatoio di archetipi che travalicano la nozione stessa del fare cinema. Non il buio o l'ombra, ma la luce, e con essa le tinte che arroventa di vivida terribilità, si fa sorgente di epifanie incorporee e orrori materici.
Il terrore, comunemente coniugato all'indistinto, all'indefinito, indecidibile, imponderabile, preannunciato nel prologo dal biancore dell'asettico appartamento della famiglia Torrance (ancora più incombente nella scena della visita della dottoressa nella camera di Danny, tagliata nella versione europea), nell'Overlook hotel si sprigiona invece dalla linda purezza geometrica dei corridoi, dall'immacolata funzionalità della cucina e dal candore della dispensa, "albedo" (bianchezza) che si fa sempre più insostenibile e onnipervasivo all'approssimarsi del climax apparentemente risolutivo. Inondati da un lucore da sala operatoria o da mattatoio, dal rosso vermiglione dell'esondazione di sangue che erompe dagli interstizi dell'ascensore, questi serici spazi si tramutano presto nelle corsie traslucenti dell'oscura psicosi labirintica in cui la famiglia Torrance sprofonda in misura inversamente proporzionale

all'accumularsi esterno del bianco assoluto della neve, corrispettivo della fusione e dell'annientamento di tutte le cromie, e quindi di tutto ciò che ancora conferisce una razionalità sensoriale alla loro realtà condivisa. L'acme psico-cromatico di questa escalation coincide con la rivelazione dell'ospite della camera 237, dove Jack Nicholson-Torrance assiste alla terza manifestazione antropomorfa del "cauchemar" che infesta l'hotel (dopo quelle più subdole e rassicuranti incarnate da Lloyd e Delbert Grady) dietro le cortine della vasca scostate dall'eburneo fantasma erotico, mentre il lividore verdastro delle pareti del bagno preconizzano le carni, frolle e muffite nell'acqua della vasca, del cadavere scoperto poco prima da Danny, nel quale la donna abbarbicata lascivamente al corpo di Jack si tramuterà nello specchio, modulo di ribaltamento demoniaco tipico della cultura figurativa medioevale, in cui la "vanitas" viene punita dalla rappresentazione mortifera della putrescenza corporea. Alla resa intensamente calibrata della visione concorre una luce anodina riflessa dal basso che scava con esiti grotteschi le rughe di Jack in preda ad una sorta di diabolica "erezione" facciale. Priapismo mefistofelico che rimanda al lungo piano sequenza di una scena precedente in cui lo stesso ci viene mostrato assorto davanti ad una delle finestre della hall, rappreso in una catatonia ectoplasmatica analoga a quella dell'autoritratto con arto scheletrico di Edvard Munch del 1895, prefigurazione dell'identità "oltretombale" del personaggio che verrà sagacemente adombrata nella foto di gruppo del finale.
A loro volta in "Blade Runner" gli interni della Tyrell corporation fungono da espressione finemente equivoca di quella seduzione erogena esercitata dalla luce combattuta ed empatizzata, come la si può osservare nelle ultime tele di Caravaggio (in particolare "La Resurrezione di Lazzaro") e dei suoi "epigoni olandesi" Pieter de Hoc e Emanuel de Witte; sulle superfici lustre ed uniformi dell'enorme tavolo sul quale si svolge il test-duello tra Deckard e Rachel, dei busti neoclassici e delle aquile di bronzo, sbalzati in iridescenti mezzitoni su fondali campiti dall'ocra elettrico della vetrata panoramica irradiata dalla plumbea luce solare che divampa tra le "ziggurat" ipertecnologiche innalzate sull'orizzonte urbano. Immagine, quest'ultima, dai connotati simbolici prossimi a quelli

dell'occhio luminoso contenuto nel triangolo, rappresentazione del "Culto della Ragione" o "Essere Supremo", codificata al culmine del processo di scristianizzazione operata dalla rivoluzione francese tra il 1792 e il 1794, ma che in questo caso sembra rimarcare in "controluce" la laica sacralità della posizione di egemonia tecnocratica ricoperta dalla corporazione di Eldon Tyrell, "Saturno-demiurgo" che non si fa scrupoli nel manipolare le anime artificiali dei suoi figli tramite l'impianto di ricordi fittizi, per poi "divorarne" l'umanità prodotta da questi "cuscini emotivi" conferendo loro una data di scadenza industriale (ossia una durata di 4 anni).

Le possenti colonne quadrangolari solcate da fughe orizzontali, indicatori di un gelido ritmo morfologico dotato di un "analogon" caratteriale nella prima apparizione azzimata e formale di Rachel e Tyrell, così come l'attillato completo nero della prima e la giacca blu con papillon bianco indossata dal secondo, versione speculare a quella rossa indossata in "Shining" dallo stesso attore Joe Turkell nel ruolo di Lloyd, agiscono da toni assorbenti delle luminosità calde e ingannevolmente pacificanti dello studio, rinvigorendo quell'aura di aristocratica ambiguità che circonda i due personaggi. In tal senso non è di secondaria importanza che in una delle revisioni alle quali la sceneggiatura fu sottoposta, anche Tyrell avrebbe dovuto essere il replicante del vero se stesso ibernato in una cripta criogenica collocata al centro della piramide, accorgimento visivamente congeniale alla qualità "cultuale" e "divinizzante" dell'edificio, che avrebbe messo in luce un ulteriore fase problematica di accezione cartesiana nonché rivelato un debito nei confronti di "Ubik", romanzo di Dick pubblicato solo un anno dopo "Do androids dream of electric sheep?", in cui i protagonisti agiscono in un mondo virtuale inconsapevoli del fatto che i loro corpi si trovino in realtà in uno stato di morte sospesa.

Che la scelta per le riprese esterne dell'Overlook sia ricaduta proprio sul Timberline Lodge, hotel costruito a 1817 metri d'altezza sul Monte Hood nell'Oregon piuttosto che sullo Stanley Hotel del Colorado in cui King scrisse e ambientò il romanzo, potrebbe perciò non essere stato solo l'esito di una felice congiuntura tra esigenze scenografiche e disponibilità tecniche bensì, tenendo conto della parossistica cura per i dettagli propria di Kubrick, la

conseguenza della volontà di evidenziare il sottotesto "cultuale" e "metafisico" del film, appena accennato dal direttore Ullman quando riferisce a Jack che l'hotel sarebbe stato eretto su un cimitero indiano. Basterebbe questo per rendere ancor più significativa l'affinità simbolico-strutturale tra il teatro degli eventi sanguinari di "Shining", e il luogo in cui vengono creati i replicanti e dove il loro creatore trova la morte nella Los Angeles di "Blade Runner". Tanto il complesso della Tyrell corporation quanto quello dell'Overlook hotel presentano in effetti soluzioni architettoniche piramidali e semipiramidali tipiche delle ziggurat e dei templi aztechi. Sin dal primo momento in cui vengono inquadrati nel film, questi ambienti, nella perfetta consustanzialità di forma e contenuto, preludiano alla "celebrazione" di atti pseudosacrificali compiuti nel nome di vendicative entità oltremondane o di un metaforico "dio della biomeccanica": Jack muore congelato nel labirinto dopo aver ammazzato nell'hotel il cuoco Halloran (l'unico "boogey man" della storia, depositario dello "shining" che si sacrifica per consentire a Danny e Wendy di fuggire con il suo gatto delle nevi), allo stesso modo in cui Roy Batty esala il suo ultimo respiro sul tetto del Bradbury Building avendo ormai raggiunto la sua data di termine, dopo aver ucciso il dr.Tyrell (inerme dottor Frankenstein) all'interno del suo palazzo.

I candelabri disseminati nella camera da letto di quest'ultimo, anacronistici evocatori di una "stimmung" promiscuamente ieratica che converte le sale della corporazione in immensi transetti di un santuario cristiano-pagano nello stile del Tempio Malatestiano, si fanno erogatori di una luce vibrante di baroccheggianti tormenti atmosferici, funzionali alla significazione della natura artificiosa e latamente "sacrilega" del lavoro presieduto da Tyrell. Un ulteriore referente concettuale e visivo per il motivo del candelabro va rintracciato nel quadro di Jan Van Eyck "I coniugi Arnolfini", del cui specchio circolare in cui il pittore occulta il proprio riflesso, il regista si è effettivamente servito come modello (insieme a "Interno con donna alla spinetta" di de Witte e "Una donna e due gentiluomini" di Vermeer) per la composizione della fotografia tridimensionale di Leon che Deckard scansiona nel computer Esper

rinvenendovi la figura della replicante Zhora, a sua volta incastonata in uno specchio nascosto.

Ma se nel quadro di Van Eyck l'unica candela accesa è segno della fedeltà coniugale (alla stregua del cane e l'angelo intagliato nella testata del letto) nella camera di Tyrell le fiammelle simboleggiano la cruenta infedeltà del padre verso i propri figli e di questi ultimi nei confronti del primo, in quanto destinati ad una morte programmata e disumanizzante alla quale tentano invano di opporsi (non è quella metafora pronunciata da Tyrell circa la brevità della vita di Roy Batty assimilata ad una candela che si spegne più in fretta perché accesa da ambo le estremità, una conferma del valore "medianico" dei candelabri?).

Anche il gufo dagli occhi lampeggianti (quasi una sorta di silente evoluzione zoomorfa del monocolo rosso del kubrickiano elaboratore HAL 9000) viene ad assumere un illuminante ruolo semiotico dal momento che gli strigidi, uccelli rapaci dalle abitudini notturne, sono stati per lungo tempo considerati servitori delle streghe e della Morte e qui, nella fattispecie, considerata l'efferata scena in cui è testimone dell'accecamento del padre Tyrell-Ulisse-Laio da parte del figlio Roy-Telemaco-Edipo, della Morte Seriale.

Al contrario in "Shining", nell'unico dialogo che ha luogo tra Jack e Danny prima che abbia inizio la spirale di fenomeni allucinatori e/o sovrannaturali, in una camera da letto più domestica e modesta di quella di Tyrell, l'interazione tra padre e figlio non culmina in un inconsulto impeto parricida, ma traduce in una serie di sintagmi spaziali e preverbali quella dialettica che li definisce come "dramatis personae", configurandoli in potenza come cacciatore e preda. Danny si avvicina esitante al padre seduto sul letto solo dietro i suoi ripetuti inviti scanditi dal movimento indolente del braccio: l'intero della sua figura emaciata riflesso nello specchio è la prima forma di "replicazione" subita dal personaggio di Jack che, dopo aver fatto sedere il figlio sulle gambe, si abbandona ad una cantilena dialogica intercalata dalla replicazioni di frasi e parole, fino quell'inquietante anafora esclamativa "sempre e sempre e sempre" che suona quasi come il sigillo alla sua identità di eterno inquilino dell'Overlook hotel, come appunto la sua presenza nella foto d'epoca mostrata nel finale sembra suggerire. In un infernale ciclo partenogenetico, Jack è

condannato a "replicarsi" in un "samsara behavioristico" che lo vede ripetere all'infinito gesti e parole riassumendo ogni volta lo stesso ruolo ("è sempre stato lei il custode" gli conferma infatti Delbert Grady in quella che può considerarsi la sequenza madre del film) fino alla proliferazione paranoica dell'ego certificata dalle centinaia di fogli crivellati dalla stessa frase "All work and no play makes Jack a dull boy".

Anche il primo incontro-scontro tra Deckard e la replicante "inconsapevole" Rachel si esplica sulla base di una complessa trama di enunciati visivi e gestuali. Prima ancora che nella foto di Leon e nell'appartamento di Sebastian, in "Blade Runner" le definizioni luministiche acquistano una loro pregnanza pittorica nella scena sovraccarica di sospensioni ed ellissi narrative del test Voight-Kampff: la sintassi iconografica possiede la meditata misura di una drammatizzazione futuristica della "Vocazione di San Matteo" del Caravaggio, ridotta nel numero dei personaggi e lievemente variata nella loro disposizione.

Mediante l'analisi di questo allestimento scenico è possibile stimare al meglio la verve caravaggesca di Scott (che ritornerà in maniera ancor più teatrale nel successivo fantasy "Legend"), sensibilità che gli permette di aggiornare l'accorgimento atmosferico applicato dal Merisi grazie alla sua trasposizione formale nell'uso della fotografia in chiave bassa, il "low key", sistema di distribuzione selettivo della luce su fondi scuri (in voga ai tempi del cinema espressionista degli anni venti) al quale un regista non penserebbe più di ricorrere dopo l'innovazione della pellicola a colore, se non avesse a cuore quella correlazione oggettiva tra clima mentale e tensione pulviscolare che sostanzia la fabula visiva di tutto il film.

Come la coscienza angosciante della snaturata caducità rende complici sia i presunti replicanti che gli stessi cacciatori passibili del sospetto d'essere stritolati nel sistema reificante della società del 2019 che fa idealmente capo all'industria della Tyrell (l'inserzione dell'immagine eidetica dell'unicorno nel finale del director's cut del 1992 tramuta il sospetto in una biunivoca verità non scevra di tragiche implicazioni metafisiche), così è l'oscurità a vantare una propria superiorità rispetto alla luce, disponendosi con la sua sovrasaturazione a traslitterare la temperie alienante che avviluppa la

vicenda strutturata nella forma di un vertiginoso albero binario. Sarà comunque lecito considerare il virtuosismo caravaggesco una sorta di protasi secolare al low key solo se ripensato nei termini ricontestualizzanti ai quali l'ha destinata il direttore della fotografia Jordan Cronenweth (che non a caso definì quella del test di Rachel la scena più riuscita del film) ossia nella funzione di un linguaggio ottico assurto ad attore organico al tessuto narrativo, nell'adesione al magistero masaccesco che rivive nella pittura di Caravaggio, quello della "Historia Figurata", in virtù della quale la luce viene "declinata" nella ricomposizione di un'esperienza sovramentale trasferita nella porosa concrezione del quotidiano.

Organismi artistici a vocazione metafilmica qualificati dall'incessante ricombinazione del loro codice iconogenetico, nel corso degli anni i film di Kubrick e Scott hanno tracciato, grazie al fenomeno evolutivo delle varianti dei director's cuts (tre per "Shining" annoverando anche quella mai proiettata che includeva nel finale la visita di Ullman in ospedale, e cinque per "Blade Runner") quel filigranico anello di Moebius evidente già dalla scena finale della international cut del 1982, tanto più allegorica di una parentela "imagista" con l'opera kubrickiana in quanto posticcia, della fuga di Deckard e Rachel nel lugubre verdeggiare delle montagne di "Shining". Costretto dalla produzione a chiudere con una nota ottimista quello che nelle risposte del pubblico ai questionari consegnati alle anteprime di Dallas e Denver viene bollato come uno dei film più deprimenti di sempre, Scott chiede personalmente aiuto a Kubrick dopo aver filmato per cinque giorni l'auto di Deckard tra i monti dello Utah in un paesaggio fotograficamente sciatto e anonimo. Scott si vedrà recapitare a Londra ben nove chilometri di pellicola impressionata da panoramiche aeree del Glacier National Park del Montana, il cui inserimento subito dopo l'entrata di Rachel e Deckard nell'ascensore (che tornerà ad essere la chiusa ufficiale nel director's cut e nel final cut), se da una parte lo salva dalle ire dei produttori impedendogli di preservare l'integrità artistica della sua opera, dall'altra gli mette a disposizione il più plastico e subliminale degli addentellati possibili con l'impianto segnico di "Shining".
Deckard e Rachel abbandonano così le sovraffollate tenebre violentate dai neon e i vidwalls della Los Angeles del 2019 per conse-

gnarsi alle brumose vastità montuose che vigilano sugli orrori claustrofobici dell'Overlook hotel di 39 anni prima. Ed è forse proprio la foto del 4 luglio 1921 sulla quale carrella la macchina da presa di Kubrick quella che il titanico occhio-specchio scruta insieme all'Erebo fiammeggiante dei fotogrammi d'apertura di "Blade Runner", attestando con la sua silenziosa onniveggenza divina innalzata su un circuito di riflessi oculari e mentali che, come scrisse Eliot nel primo dei "Quattro Quartetti" "Se tutto il tempo è eternamente presente / tutto il tempo è irredimibile", eternità la cui percezione tuttavia non è appannaggio degli uomini accecati dal presente, dal momento che "Essere consapevoli è non essere nel tempo".

Un Tempo ancipite che continua a redimersi tra i due sguardi simmetrici di film incisi sulla retina dell'occhio interiore di Giano Bifronte.

Cloverfield
Oggettivare la soggettiva

Fedele ai dogmi del "meticciato" linguistico applicati nel rodatissimo e altrettanto logoro "Lost", survival-tv movie di matrice seriale che deve gran parte del proprio successo all'astuto abbattimento dei confini tra cinema, docu-fiction e reality, questo "Cloverfield", ennesima "creatura" cinematografica del produttore J.J.Abrams diretta da Matt Reeves, mira tuttavia a compiere il percorso inverso attingendo stavolta dal lessico di quel vernacolo mediatico che negli ultimi anni ha metabolizzato il codice espressivo del reportage televisivo nella "liofilizzazione" amatoriale dei video girati da camcorder digitali e "sversati" inopinatamente sulla rete, per trasferirne il prodotto finale sul grande schermo ingigantito ed esasperato dai "mirabilia" degli effetti speciali. Non solo negli interminabili quanto angosciosi piani sequenza peristaltici della televisione post "11 settembre" va ricercata la componente di maggior seduzione del progetto, quanto piuttosto nell'astuzia citazionistica, già ricodificata dal "bullet time" di "Matrix" e dilapidata nella penosa conversione cinematografica dello sparatutto in prima persona di "Doom", di quelle nuove modalità di fruizione interattiva delle quali la dimensione videoludica deflagrata con la pandemia delle consoles ha testimoniato l'ineludibile fascinazione. Ecco quindi che i riferimenti apparenti allo stentato "Blair Witch Project" di Myrick e Sanchez appaiono pretestuosi e surrettizi nella misura in cui la parentela putativa di Cloverfield si limita al recupero dell'espediente narrativo del casuale recupero dei videotapes degli scomparsi (deformazione stilistica sopravvissuta fino ai nostri giorni con la serie "REC" e il più recente "VHS"), e sulla ripresa su larga scala del viral maketing inoculato via web che all'epoca ne aveva amplificato immeritatamente le proprietà rivoluzionarie nell'assegnazione del principio di realtà a materiali grezzamente

fittizi (strategia di depistaggio testata sin dai tempi di "The Texas Chainsaw Massacre" del 1974, opera low-budget spacciata per ricostruzione documentaria di efferati delitti realmente accaduti, sebbene in verità liberamente ispirata alle gesta necrofiliche di Ed Gein).
Più stimolante e provocatorio sarebbe invece l'accostamento con gli esiti radicalmente opposti del "perpetuo maremoto" ottenuto dalla tecnica della camera in spalla portata al suo acme ne "Le Onde del Destino" di Lars Von Trier.
Poco o nulla c'importa del mastodontico umanoide rettiliforme e anfibio che, senza alcun evidente motivo, scatena la sua furia da elefante impazzito tra i pinnacoli di vetro e cemento di una Manhattan notturna fotografata come la città morta di un incubo al neon; né tanto meno c'interessa parteggiare o partecipare del terrore simulato con approssimazione da situation comedy che muove l'erratica fuga dei ragazzi "demi-monde" che, fin dal risibile pseudo-reality dei venti minuti introduttivi, sfilano davanti all'operatore professionalmente incompetente senza conferire alcun guizzo di personalità ad un'irritante bidimensionalità che li renderà simpatici solo al momento di essere spazzati via dal cataclisma liberatorio che investe la città. Quel che decuplica e confonde le reazioni dello spettatore, continuamente oblique tra nausea, vomito, noia, tensione, perplessità, apprensione, curiosità infantile, è piuttosto la maniacale opera di celebrazione del pretesto visivo che sposta sistematicamente il fuoco della persuasione dal campo della verosimiglianza dei personaggi e della trama, a quella della grammatica estetica spinta a vertici mai raggiunti fino ad allora dal medium audiovisivo.
Basteranno difatti la defezione assoluta del commento musicale a favore di una raggelante sinfonia di urla, sibili e suoni ambientali che contribuisce all'immersività soggettivizzante della visione (proprio come accade in videogiochi quali "Silent Hill 2", "Doom 3" e soprattutto "Amnesia: The Dark Descent"), spiazzando il cinefilo abituato ad accettare l'astrazione di quel coefficiente espressivo di carattere extradiegetico che per convenzione conferirebbe all'opera la sua rassicurante omogeneità artistica; la soluzione tanto ingenua quanto riuscita di ricorrere ad un "flash back" intenzionalmente

involontario presentando l'intero filmato come il risultato di un maldestro montaggio in camera compiuto sovrascrivendo per errore un nastro sul quale la coppia di amanti aveva filmato una giornata di melense idillio amoroso (nei cui fotogrammi superstiti si annidano dei "clues", indizi criptati che alludono alle origini della creatura come in un gioco d'avventura); la destrezza del reparto addetto al CGI che fa dell'audace smania di fotorealismo la struttura portante dell'intero progetto, misurandosi con i ripetuti fuori fuoco del settaggio automatico della telecamera modello consumer ad alta definizione che imprime un drammatico tono da reportage di guerra alle prime esplosioni che squarciano la "skyline" di Manhattan e al lancio della testa della Statua della Libertà rotolante tra le macchine parcheggiate in strada (citazione stucchevole ma visivamente efficace dalla locandina del carpenteriano "1997: Fuga da New York").

Basteranno tutti questi minuziosi congegni stilistici dissimulati (e dissimulanti) sparsi lungo i settanta minuti del lungometraggio, a rendere trascurabile l'ennesimo trafugamento di quegli stilemi archetipizzati dalle saghe di "Alien", "Predator", dei disaster movies come "Trappola di cristallo", "Deep Impact", "The Day After Tomorrow" e da quella imprescindibile di "Godzilla" della quale si propone di essere il contraltare mitologico in chiave americana.

Sebbene non si tratti dello spazio siderale in cui fluttua la Nostromo di Ripley, ma della più "iconografizzata" metropoli del pianeta, anche in questo caso nessuno potrà "sentirvi urlare". Specie se per pochi istanti condividerete la visita alle fauci del ciclopico intruso prima che quest'ultimo sputi videocamera ed operatore in un impulso di geniale deiezione mediatica. Forse la più efficace allegoria di un'epoca che ingoia e vomita le immagini ancor prima di digerirle, trattenendo solo quel tanto necessario ad alimentare il diafano terrore che per loro natura i mass media continuano a inoculare nell'immaginario collettivo.

Le Perle di Mechelen
Di Vermeer letterari e cinematografici

"Quanto a Vermeer di Delft, ella gli domandò se una donna l'aveva fatto soffrire, se una donna l'aveva ispirato".

Marcel Proust- Du cotè de chez Swann, I

Era ineluttabile che dopo le citazioni proustiane della "Recherche", i peana innalzati dagli impressionisti e le allucinazioni cannibaliste del pennello daliniano, le criptiche vicende latenti dietro le tele dell'illustre figlio di Delft continuassero ad alimentare quell'inconscio collettivo che nella nostra epoca è (a volte con indolente malizia a seguito del colpo di mano inferto dal codice televisivo) simbolizzato dal "medium" cinematografico. Va da sé che il successo editoriale del libro di Tracy Chevalier, "La ragazza con

l'orecchino di perla", non vada catalogato tra le proliferanti batterie contemporanee dei best-seller che, secondo il "mos maiorum" dell'industria libraria, ogni lettore medio si attende di trovare in bella mostra sugli scaffali in virtù di un suo supposto merito nel rinvigorire un genere inflazionato. Questo in ragione dell'incanto sciamanico che le opere di Jan Vermeer da sempre esercitano sulla "vis" creativa di chi vi si accosti non con il piglio chirurgico del "maitre a penser", ma di chi piuttosto si ponga alla ricerca di un frammento perduto della propria percezione estetica e morale, facoltà connaturata allo spirito comune che nella perizia molecolare del maestro della luce recupera tutta la purezza e la "naiveté" d'intenzioni che i fiamminghi del tempo potevano esperire in presa diretta. Perché in fondo il congegno che la Chevalier pone in essere nel suo ammiccante ordito narrativo, vale quanto la riconferma che lo spettro di Delft vive ancor oggi proprio in forza del quieto "potenziale" drammatico, "emotion recollected in tranquillity" direbbe Wordsworth, che le situazioni così accuratamente lambite in punta di setola sanno tuttora suscitare, come se la lettera d'amore fosse stata appena recapitata e la lattaia stesse or ora versando latte munto da pochi minuti. Per l'autrice è stato come affrontare il processo inverso a quello usualmente seguito nella creazione di un libro illustrato: immagini alla mano si è liberi di tracciare tutte le correlazioni che la loro forza evocativa può rendere plausibili agli occhi della nostra inventiva, contestualmente ad un accorta ricognizione degli apparati storici e sociali necessari a fare da collante romanzesco al soggetto di fantasia. Anche se in ciò può sembrare di assistere ad un costume ormai logoro in un epoca che professa l'ipertestualità e l'ibridazione dei linguaggi, spesso incorrendo nel caos della mercificazione, appare invece più che lecito, anzi doveroso per gli estimatori di un uomo che ha fatto della pittura l'unico veicolo della propria enigmatica immortalità, che quella narrazione (per quanto verosimigliante) di eventi tessuti sulla filigrana "visiva" di opere a loro volta tacciabili di "artificio" (imprudente e perciò stuzzicante, specie nel caso di Vermeer per il quale la lacuna di dati biografici è tale da impedire d'impugnare i dipinti a guisa di documenti diaristici, considerare pose e temi rappresentati per cronache di vita vissuta dallo stesso artista) di per

sé già sedimentate nella memoria di "veterani e non" della storia dell'arte, subisce a sua volta la permutazione nella forma espressiva più prossima al fenomeno pittorico. Il carattere fatale di questa conversione è d'altronde testimoniato dall'acquisizione delle opzioni sul libro da parte del produttore Andy Paterson (l'unico finora, con "Restoration", ad aver prodotto due film candidati all'oscar ambientati nello stesso anno 1665) tre mesi prima che il manoscritto venisse dato alle stampe. Poiché, come affermò il Friedlander, se la pittura di genere affida la propria sostanza poetica alla condizione e non all'evento, mai come per le opere vermeeriane, oblique tra tradizione e modernità, sarà logico chiedersi quale sia stato il percorso di atti e pensieri che ha preceduto ed è succeduto all'istante, alla condizione di eterna-effimera stasi, in cui la ragazza riceve la lettera d'amore o il geografo alza lo sguardo dalla mappa che sta studiando.
Come è risaputo, il malinteso nel quale gli autori di cinema si sono sovente imbattuti nel confronto con l'antesignano della fotografia è stato, come per un vizio di forma, quello di arrestarsi alla mera delibazione fotografica della fonte iconografica o di abbandonarsi all'edonismo degli esperimenti più arditi di "metissage" tra stilismi pittorici ed espedienti tecnici propri del lessico filmico, mancando di coglierne le risorse teatrali ed evenemenziali insite nell'attimo congelato dal pigmento. Sarà qui sufficiente ricordare i tanti "tableau vivant" di opere del rinascimento e del manierismo attinti da Pasolini in film come la "Ricotta", "Decameron e i "Racconti di Canterbury", "excerpta" figurativi concettualmente brillanti più giustapposti che amalgamati con l'economia del lavoro complessivo; le configurazioni luministe desunte da Hogarth e Reynolds che Kubrick propala con ineccepibile ma algida sapienza tecnica nei retrogradi movimenti di macchina di "Barry Lindon", nonché l'inane autocompiacimento coloristico del "Bacio del Serpente" di Philippe Rousselot (abile solo in qualità di direttore della fotografia come attesta l'oscar vinto per "In mezzo scorre il fiume") solo per menzionare uno dei titoli recenti tra i molti ascrivibili alla progenie vermeeriana finora convogliata sul grande schermo. Dalla lista dei debiti contratti nei riguardi dell'arte dell'olandese va salvato perlomeno quello di Jordan Cronenweth che in "Blade Runner",

dietro suggerimento dell'ex studente d'arte Ridley Scott, appronta quella misterica calibratura chiaroscurale cara alle seriche penombre delftiane per le sequenze dell'appartamento di Deckard e dei replicanti, com'è ravvisabile in una delle foto di Leon dove Roy Baty reinterpreta l'uomo assorto al tavolo di "Donna e due uomini" (1659-60), corroborando nella grana livida e irta di conflitti luce-ombra della fotografia in "low key" lo stato splenetico e ipocondriaco della storia dickiana.
Il "quid" che poneva il romanzo della Chevalier al di sopra di altri thriller di fanta-storia-dell'arte come "Il Caso Raffaello" di Iain Pears o il più affine "La Passione di Artemisia" di Susan Vreeland, risiedeva non solo nell'adozione della prospettiva in prima persona proiettata nei tempi e nei luoghi dell'artista, ma soprattutto nel coinvolgimento "de visu" della protagonista nella genesi del proprio ritratto, elemento totemico intorno al quale l'intera trama trovava il suo respiro naturale, accorgimento che consentiva alla scrittrice di resuscitare in tutti i suoi più minuti e a volte indelicati dettagli la vita quotidiana presumibilmente condotta dagli abitanti di casa Vermeer, fino a fare dell'irreale/reale Griet quasi un "genius loci" e "specimen" vivente dell'arte dell'ombroso ed impulsivo pittore (almeno così come la Chevalier lo ha immaginato). Al micro-dramma familiare inscenato sull'archetipico canovaccio della dialettica serva-padrona condito da complotti trasversali, si veniva così ad innestare un minuzioso lavorio di ricostruzione socio-antropologica di una Delft assurta a rappresentazione in scala dell'Olanda seicentesca dilaniata dalle discordie tra papisti e protestanti, tema fugacemente sfiorato nel film ma che gli addetti ai lavori sanno bene essere stata una costante simbolica dei dipinti vermeeriani, non già per la conversione al cattolicesimo che il pittore accettò per convolare a nozze con la facoltosa Catharina Bolnes, quanto per l'ideale dell'unità della nazione sotto l'insegna dell'arte che varie tele caldeggiano con la presenza della mappa geografica che riproduce la situazione politica prima della divisione tra le province riformate ed i domini cattolici degli Asburgo, fino alla citazione metapittorica di tele di altri insigni fiamminghi del periodo (ed il film si lascia gustare soprattutto per la meticolosa cura scenografica che resuscita l'atmosfera metafisica delle stanze ornate

dai quadri di Dirk Van Baburen e dei pittori olandesi commerciati da Vermeer).
Il regista Peter Webber, avvezzo ai tempi ben più serrati del formato televisivo avendo diretto serial come "Men Only" per Channel Four dopo aver esplorato le ossessioni di un altro artista in "La tentazione di Frans Schubert", abbracciando i tempi dilatati della contemplazione si pone per l'occasione in controtendenza e raccoglie il guanto di sfida lanciato dal romanzo, ben cosciente di avventurarsi su un terreno già ampiamente disossato dal peccato d'orgoglio di direttori della fotografia aizzati da foga autorale ed empiti calligrafici. Dalla sua parte sa di avere stavolta il "legante" di un soggetto concepito a misura di "quadro", in senso letterale e figurale, suscettibile di scadere tanto nella stucchevole esornazione autoreferenziale che nello sciatto e pretenzioso "melò" da feuilleton ottocentesco. L'esito è quello di una raffinata e filologica digressione ottica attraverso le liturgie officiate nel "backstage" del "Mistero Vermeer", affrancato dal paragone spontaneo con la patinata astoricità hollywoodiana di "Shakespeare in love" (l'attore Firth vi compariva nelle vesti di Lord Wessex) da quei momenti di glaciale intimità tra modella ed artista colti nell'impeccabile euritmia cromatica dell'atelier, dove la temperie morale è rarefatta e pulsante quanto la cortina pulviscolare di uno dei tanti chiarori d'interni ammirabili in "La lettrice"(1662-65) o "La collana di perle"(1662-65). Robusta e sensibile competenza artistica nell'emulazione fotografica dell'anima "neo-platonica" delle tele vermeeriane viene qui dispiegata da Eduardo Serra, vero e proprio "daimon" della pellicola, vincitore del Bafta nel 1998 per un'altra trasposizione dalla forma letteraria che è lo stilizzato "The Wings of Dove" dal romanzo di Henry James.
Primo merito del film rispetto alla successione temporale adottata nel libro, è quello di ritardare la rivelazione allo sguardo di Griet della persona di Jan fino al giorno successivo alla sua sistemazione nella cantina di casa Vermeer, mentre la scrittrice ce lo mostra quasi "ex abrupto" in visita insieme alla moglie nella dimora della povera famiglia della serva, intento nell'esaminare la giovane nella sua dote di accostare tra loro i colori degli ortaggi. Il beneficio che ne deriva è quello di preservare per i primi minuti l'aura di arcano demiurgo

domestico che di Vermeer si è tramandato nei secoli, causa l'assenza di autoritratti certi del pittore il cui volto alcuni critici hanno inteso identificare in quello sorridente tra ambigue oscurità vermiglie di "La cortigiana"(1656) e dell'uomo dalle chiome fluenti in ascolto di "La lezione di musica" (1664), senza contare quello che può essere ritenuto l'unico non-autoritratto della storia che è la figura di spalle in "L'arte della pittura"(1662-65). Dispiace soltanto che tra il rigoglioso parco costumi non sia stato adottata la "mise" con copricapo nero e calzettoni rossi di quello che va considerato autentico capolavoro del seicento fiammingo. Non a caso le prime rapide apparizioni di Vermeer, preannunciate dallo scalpiccio e dagli ovattati battibecchi provenienti dal piano superiore, avvengono nelle palpitanti semioscurità degli anditi dell'abitazione, quasi che il regista ricercasse l'effetto pittorico degli sguardi celati, "voyeuristici" dei probabili autoritratti. I gesti rituali della sguattera benevolmente angariata dalla governante mentre familiarizza con le nuove mansioni, satura il clima d'attesa con il dispiegarsi fluido e fiabesco (per chi abbia amato e sognato davanti a quei dipinti) di visioni ipnagogiche fedelmente riprodotte con la plumbea luce mattinale dei quadri di paesaggio urbanistico, accostando il "Vicolo" (1661) agli olii delle stagioni dell'altro eccelso fiammingo Pieter Brueghel nella sequenza del viale alberato, al "Cortile d'interno" (1658) di Pieter de Hooc e a Beuckelaer nel lussureggiante allestimento dei rossi sanguinolenti della macelleria. La pudica e risoluta Griet, alias Scarlett Johansson, vanta l'indiscutibile dono di labbra di una voluttuosa carnosità muliebre di gran lunga più spiccata di quella resa da Vermeer nel 1666, più che altro preoccupato nell'imperlare con i corpuscoli di luce meridiana il lembo del labbro inferiore, a pendant delle gocce luminose sull'orecchino di perla. Nonostante la parziale somiglianza con la modella originale della quale la Johansson non condivide la florida ovalità del volto e gli occhi globulari, l'attrice dimostra comunque di aver tesaurizzato l'espressione di languida e velata sorpresa del ritratto, filtrandola nella verginale verecondia della scena della penetrazione dell'ago nei lobi dell'orecchio (con tutti i traslati erotici del caso) e nell'ipnotica umettatura delle labbra che trattiene baci ed amplessi incompiuti di fronte allo sguardo di costernata infatuazione del pittore.

Fatta salva l'alta integrità "visiva", gli scadimenti manifesti della pellicola sono da individuarsi tuttavia nella gigioneria geriatrica del mecenate Van Rujven, il cui acido sarcasmo peraltro già calcato con il dovuto tatto dalla scrittrice, risulta sullo schermo esasperato fino al grottesco dell'improbabile ed incongruo tentativo di stupro nel cortile di casa; nelle figure oleografiche dei comprimari situati sullo sfondo della storia, come il padre cieco di Griet al quale è stato sottratto lo spazio necessario a delimitare il microcosmo affettivo di quel ceto minore che sta alla base del senso di smarrimento e di fiera rassegnazione della protagonista (così come la rimozione per ragioni di sceneggiatura delle scene col fratello non permette di approfondire il tormentato passaggio dall'adolescenza all'età matura); e non ultima la cornice stereotipa e leziosa della figlia Cornelia e della frivola madre Catharina congiurate contro la presenza della serva che contende loro i favori del "pater familias".

Colin Firth presta all'artista il volto vissuto e corrucciato di un quarantenne (sebbene nel 1665 l'artista ne avesse trentatre) prostrato dalle reali beghe debitorie e dal carico della prole, solcato da una barba incolta alla quale la Chevalier aveva preferito la glabra nobiltà del viso dell'uomo della "Lezione di Musica"; animato da ruvidi guizzi di rancore e di passione che danno la misura della difficoltà di rendere il temperamento di un pittore stretto nella morsa delle commissioni e dei doveri coniugali. Per la gran parte del film l'attore sembra in effetti soffrire la coercizione imposta da un ruolo privo di contorni, un colore di base nascosto sotto la coltre di altre campiture, per il quale le indicazioni del libro e gli studi storici non sono sufficienti nel fornirne un convincente abbozzo caratteriale (una "zona morta" che ha però dato il destro all'invenzione della Chevalier e che pertanto funziona solo su carta). Il risultato è quello di un lemure costipato da emozioni contrastanti che alterna artefatte effusioni con una moglie fatua e civettuola ad accessi di frustrata virilità nel ritrovare il pettinino rubato dalla figlia e bloccare Catharina nel tentativo di squarciare il ritratto di Griet, relegato nei coni d'ombra delle camere oscure di una psiche della quale solo i dipinti serbano il segreto, ad ennesima riprova dell'impossibilità di rendere in chiave cinematografica i dilemmi esistenziali e le idiosincrasie dei grandi artisti.

Gli ultimi film su Rimbaud, Lautrec, Picasso e Francis Bacon falliscono laddove pretendono di sottoporre a struttura drammatica episodi biografici che per loro natura sfuggono ai limiti di "rivisitazioni" estetiche altrui, sussistendo la loro valenza solo nell'essere carburante delle creazioni di quegli artisti medesimi, finendo al più col divenire squallide frattaglie di animali rari i cui organi più preziosi siano già stati messi sotto vetro. Così biologicamente invischiati nella materia poetica della propria opera, gli artisti del passato, qualora immuni, come il nostro, dalla sindrome autocelebrativa di un Benvenuto Cellini, ci appaiono consegnati alla posterità quali insetti racchiusi in perle di ambra, insofferenti ad altri contenitori che non siano ciò che loro stessi hanno prodotto per eternizzarsi.

Il taglio formale delle riprese si svincola in maniera decisa dalla pedanteria della "messa in quadro", che nel corso delle quasi due ore è comunque elusa dalla perfetta "sineresi" di spazi ed azioni, all'apertura e alla chiusa del film, nelle quali, fedele alle ultime pagine del libro (escludendo l'epilogo ambientato nel 1676), ci viene restituita l'immagine dall'alto di Griet stagliata sul grigiore della piazza, prima esitante sulla direzione da prendere per entrare nel mondo di Vermeer, poi da quest'ultimo fuggita in seguito alla crisi isterica di Catharina, la cuffia bianca assimilata alla perla di luce roteante entro il cerchio simbolico di quello stesso recondito cosmo di meschini sotterfugi e sovrumane illuminazioni. Valore preminente di libro e film sarà infine da attribuire, al di là delle malizie e delle invenzioni romanzesche organici agli impianti narrativi di grana grossa, al suo esaudire, nella virtualità dell'immaginario meta-testuale l'ancestrale desiderio, di marca "femminile", di avvicinare i segreti delle intuizioni e dei capolavori umani, di allungare lo sguardo fin dentro il cuore della fucina di quelle mirabili stereografie particellari "ante-litteram" dove più di tre secoli fa, nell'apparente serenità di un paese immerso nelle foschie nordiche, fermando lo sguardo di una ragazza senza nome, un pittore senza volto di nome Johannes Vermeer dimostrava come tutta la realtà provenga da una perla.

Una perla fatta di luce.

William Wilson era un replicante?
(Blade Runner 2049: di conservanti e derivati cinematografici)[1]

Nel racconto "William Willson" di Edgar Allan Poe, il protagonista è destinato a morire al momento di sfidare a duello il proprio doppio nell'intento di disfarsene. Cosciente di questo rischio, sembra che il canadese Denis Villeneuve abbia cercato in tutti i modi di evitare che il suo "Blade Runner 2049" finisse con l'essere soltanto una reverente controfigura (o un replicante aggiornato come i Nexus 9) di quello che negli ultimi 35 anni si è rivelato uno smisurato giacimento di tropi estetico-filosofici per il cinema e la cultura popolare.

Eppure, anche nel disperato proposito di conferirgli un'anima e una carne propri senza volerne dissimulare la filogenetica essenza di mero omaggio ancor prima che di seguito, il regista si rende conto di non poter sfuggire alla maledizione di Wilson commettendo l'atto di "ubris" di voler risultare non più "umano dell'umano" (per dirla con le parole del mogul della biomeccanica Eldon Tyrell) bensì più originale dell'originale di Ridley Scott, nell'ambizione di potersene a suo modo "disfare" per acquisire una sua autosufficienza espressiva.

"Non appena ho saputo che stavano lavorando ad un seguito di Blade Runner ho pensato che fosse una meravigliosa pessima idea" aveva confessato Villeneuve alla stampa durante la preproduzione del film affidatogli, dopo l'indisponibilità di Scott, dai produttori Andrew Kosove e Broderick Johnson con i quali aveva già lavorato nel 2013 per il suo exploit americano "Prisoners". C'è motivo di credere che continui a pensarlo in segreto, nonostante le prime (fin troppo) entusiastiche critiche ricevute dopo le proiezioni riservate alla stampa.

[1] *Recensione di "Blade Runner 2049" diretto da Denis Villeneuve.*

"All'inizio mi sono sentito come un vandalo che entra in una chiesa per imbrattarne i muri".
E l'impressione è che sia stata proprio una fideistica soggezione a indurre il regista a fermarsi alla navata centrale di questa cattedrale (come Harrison Ford ha generosamente definito il film nelle interviste rilasciate a ridosso dell'uscita) per permettere al suo sodale Roger Deakins, virtuoso architetto della luce già scatenato in "Sicario" e "Prisoners", di esplorarne l'abside e i soffitti, abbandonandosi ad un autarchico sfoggio di centoni di bravura luministica, tali da tramutare l'intero film in una sterminata tela pensata per accogliere un estroso portfolio di fotografia artistica. Ecco quindi che nella trama di questa tela la storia dai risvolti "proustiani-collodiani" dell'agente K concepita dapprima sotto forma di racconto breve da Hampton Fancher (autore nel 1980 della prima stesura della sceneggiatura basata sul romanzo di Philip K. Dick "Gli androidi sognano le pecore elettriche?") e poi sviluppata insieme a Scott e Michael Green, si dipana tortuosamente con l'intento di divenire essa stessa l'intelaiatura dell'opera, pur essendone suo malgrado uno dei tanti capitelli.
Nel formato di un corto di 30 minuti o di un episodio di serie come "Black Mirror" e "Electric dreams", la vicenda del replicante Nexus 9 programmato per "ritirare" i vecchi latitanti Nexus 8 che sospetta di essere "unico" grazie al ritrovamento di un oggetto in grado d'inverare un ricordo d'infanzia creduto un innesto artificiale, avrebbe infatti rappresentato un ottimo esempio di coltivazione ed evoluzione del genoma poetico-narrativo insito nell'universo fanta-distopico di "Blade Runner". I temi della definizione ontologica della realtà e della coscienza di "cartesiana" e "kantiana" memoria a cui, dopo il film di Scott, avrebbero attinto in varia misura anche "Robocop", "Matrix", "A.I.", "Vanilla Sky", "Ex machina", "Total Recall", "Minority Report" e "A scanner darkly" (questi ultimi tre tratti non a caso da altrettanti racconti dickiani) vengono affrontati nel "roman a clef" di K da nuove angolazioni che ne estendono le implicazioni empatico-esistenziali legate al concetto del libero arbitrio, della connessione emotiva e della reificazione di pulsioni sessuali e bisogni affettivi. In quest'ottica il "semi-plagio" dell'idea chiave del film "Her" di Spike Jonze, quella di un sistema operativo

capace di simulare una relazione amorosa con l'utente, ravvisabile nel motivo della fidanzata olografica "Joi", prodotto venduto dalla Wallace corporation per soddisfare l'esigenza del cliente di sentirsi "amato" e "speciale", acquista una sua specificità nel suo esser qui presentato in maniera plastica come una presenza visiva che anela alla realtà fisica, al punto da volersi sovrapporre al corpo di una prostituta replicante che possa fungerne da "hardware biologico", in maniera più visivamente e concettualmente intrigante di quanto accade nel film di Jonze, riverberando il desiderio crescente di K di scoprirsi dotato di un'infanzia e quindi meritevole di una dignità umana.
Dignità negata dal suo "status" di "skinjob", "lavoro in pelle", come il capitano Bryant nel primo film definiva i replicanti usando uno slang paragonato da Deckard a quello rivolto dagli schiavisti ottocenteschi nei confronti dei neri.
Appena accennato nell'82, il regime di apartheid a cui sono sottoposti i replicanti dopo gli ammutinamenti sulle colonie extra-mondo e il black out del 2022, viene stavolta esplicitato con struggente efficacia dalla solitudine, dagli insulti ricevuti dai colleghi umani e da un impietoso test psicologico (non lontano discendente del Voigt-Kampff impiegato dai vecchi blade runner) che K subisce nella centrale di polizia al rientro da ogni missione per verificarne il suo grado di obbedienza e di equilibrio empatico. La passione per i libri e per la musica degli anni '50 sono ulteriori tocchi che arricchiscono la sfera personologica dei replicanti evidenziandone la loro ossessione verso un'autenticità garantita dal possedere un passato. Così come Roy Batty citava i versi di William Blake e Leon collezionava foto, Sapper dona "Il potere e la gloria" di Graham Greene ad una ragazzina nel corto "2048: Nowhere to run", K ascolta Sinatra e legge Stevenson e Nabokov (il romanzo "Fuoco pallido" maneggiato da Joi potrebbe essere una romantica allusione all'oblio della morte che solo l'arte, massima espressione di umanità e scrigno di memorie, può scongiurare).
Confinata entro i limiti della Los Angeles del 2049, ripensata come un megalitico alveare di blocchi abitativi in stile "brutalista" (analoghi a quelli del manga "Biomega" di T. Niehi), innalzati in una caligine notturna scalfita da vidwall olografici, insegne pubblicitarie e

un nevischio spettrale, la descrizione della giornata tipo di K restituisce in maniera algidamente impeccabile l'angst esistenziale del tardo futuro parallelo presupposto dal primo film. Ma è quando la sceneggiatura pretende di oltrepassare il "limes" spazio-temporale segnato dal primo e ultimo dei 117 minuti del film fondativo, che il dipinto perde tonalità e freschezza, tramutandosi in una prolissa oleografia tirata a lucido in cui far confluire tutto il glossario fantascientifico e cinematografico pre e post-Blade Runner. Quasi a dover fare del "sequel" di un film ultra-seminale, la parossistica sintesi "hegeliana" di tutte le opere derivate e imparentate con il cyberpunk, lo steampunk e il biopunk.

Non si può però negare che l'arrivo silenzioso di K nella fattoria in cui il Nexus 8 in incognito Sapper Morton alleva i nematodi, uniche forme viventi da cui la Wallace Corporation ricava le proteine necessarie alla sua linea di cibi sintetici, abbia tutte le caratteristiche del preludio ad un'indagine in perfetto stile hardboiled. Non a caso la sequenza è il fedele riadattamento del prologo d'apertura della prima versione della sceneggiatura di "Blade Runner" scritta da Fancher nel 1980, completa della pentola che bolle e dell'albero morto fissato a terra con le funi.

In questo caso, invece della mandibola incisa con il numero seriale, dopo aver "ritirato" Sapper, K gli cava l'occhio destro, in modo da identificarlo come un medico militare appartenente a un gruppo di replicanti fuggiti nel 2020 dalla colonia extra-mondo di Calantha (in osservanza del "leitmotiv" dell'occhio, il film si apre con un'immensa iride verde che solo verso il finale si scoprirà essere ben più che un semplice tributo iconografico a quella divina che scrutava l'inferno industriale del 2019).

È il ritrovamento di una cassa contenente dei resti umani interrata sotto l'albero morto, ad innescare il classico gioco degli indizi concatenati che condurranno invariabilmente il protagonista al denouement che, in virtù di una scrittura didascalica e una regia asettica, si trova trascinato da un McGuffin che lo fa apparire sempre più prevedibile e posticcio sin dal secondo atto del film. Trentacinque anni prima l'interazione e l'immersione dell'anti-eroe Deckard nel contesto socio-urbanistico della megalopoli piovosa, dentro i suoi interni più o meno sovraffollati e deserti come

Animoid Row, il bar di Taffey Lewis o il Bradbury building, forniva un sovratesto sociologico e averbale che, grazie alla saturazione semiotica degli ambienti e l'onnipresente plasma sonoro di Vangelis, compensava e sublimava l'esiguità della trama nell'epos retrofuturistico della paranoia e della melancolia cosmica di un mondo sull'orlo dell'apocalisse.

Il viaggio a tappe forzate di K che lascia Los Angeles per raggiungere prima un orfanotrofio isolato in una discarica industriale dallo squallore "tarkosvkiano", poi una Las Vegas tramutata in una imponente necropoli cyber-egizia infestata da una bruma radioattiva, sacrifica del tutto le sezioni dedicate alla caratterizzazione sociologica del mondo del 2049, tralasciando di approfondire e connotare quel contesto economico-culturale che avrebbe dato maggior peso drammatico alle azioni dei personaggi. Per buona parte del film si ha la sensazione che i protagonisti agiscano davanti ad una scenografia congegnata con zelo chirurgico per essere null'altro che, appunto, dei fondali o dei contenitori esteticamente rifiniti, pronti per essere miracolati dalla luce di Deakins. Persino gli interni, specie l'ufficio del comandante Joshi, i corridoi della stazione di polizia, il laboratorio medico e la sala delle memorie della dottoressa Stelline, nella loro luminosa glacialità si limitano a svolgere l'anonima funzione di cubicoli di navicelle da fantascienza anni 60-70.

Di diverso carattere il mastodontico tempio che fa da sede per la corporazione industriale del megalomane tycoon Niander Wallace, ipertrofica parodia delle ziggurat del defunto Tyrell, stagliate al di sopra di queste ultime in una macabra nebbia che ne fa solo intuire la fosca simmetria di torrioni allineati a formare una W. Il totale ha di certo un forte impatto pittorico prossimo a quello dei nebbiosi palazzi alieni dipinti dal polacco Beksinski, così come la sterile studio-piscina dove Wallace sembra meditare nella penombra tramata da riflessi equorei, eredi a loro volta delle rifrazioni che animavano la dorata maestosità dello studio di Tyrell. Peccato che i ridondanti soliloqui pseudo-miltoniani di Wallace, la sua fumettistica psicopatia sanguinaria e la remissiva condiscendenza della sua assistente Luv, relegata allo stereotipo di scherano tuttofare, vadano a stridere con la ieratica solennità atmosferica che li circonda e la

grandiosità delle mire industriali ed espansionistiche che la sua corporazione dovrebbe perseguire.

Ammazzare una replicante fresca di produzione, sfilata da una sacca di plastica come un alimento sottovuoto, solo perché priva di un utero in grado di generare, cessa di avere qualsiasi intrinseca simbologia al momento di considerare che per poter trovare il segreto della procreazione, Wallace, guru della riproduzione seriale di cibi ed esseri viventi, abbia bisogno del figlio di una replicante progettata dal defunto Tyrell.

In tal senso il film non si adopera per giustificare, mediante indizi o scene esplicative, per quale motivo nel 2049 di Blade Runner, una corporazione in grado di creare droni, veicoli volanti, armi satellitari e milioni di replicanti da spedire su altri pianeti, non abbia sviluppato una biotecnologia in grado di replicare l'inseminazione degli ovuli così come aveva fatto trent'anni prima un singolo scienziato. Senza contare che se questo "miracolo" è solo il frutto genetico dell'organismo che l'ha partorito, dovrebbe essere più prezioso e più che sufficiente il DNA dei resti della madre trovati nella cassa. Per quanto ammaliante, l'allegoria del demiurgo-pigmalione furioso per la sua impossibilità a replicare la fertilità femminile non trova un altrettanto solido fondamento logico-narrativo.

La sceneggiatura glissa su questa incongruenza riportando l'importanza del "figlio-McGuffin" sul piano di una para-religiosità messianica, che da una parte riconoscerebbe in questo replicante nato e non fabbricato la guida biblica di una ribellione-emancipazione dell'intera specie, dall'altra la chiave necessaria a Wallace per perpetuare all'infinito la sua serie Nexus e conquistare nuovi mondi (senza chiarire se l'obbedienza programmata possa essere resa o meno ereditaria).

Di certo non si può dire che il primo film non difettasse di buchi e di ellissi, primo tra tutti quello dell'uso del test Voigt Kampff su replicanti dei quali la Tyrell possedeva già le foto, il servizio di sicurezza pressoché inesistente della corporazione, e il fatto che un singolo blade runner ignaro dei nuovi Nexus 6 venisse richiamato in servizio per eliminare quattro spietati replicanti dalla forza sovrumana. Ed è proprio quando il sequel cerca di colmare quelle ellissi (che solo l'aura di miasmatico mistero in cui era sospeso il

film rendeva organici alle esigenze di sceneggiatura), insinuando ad esempio che il vero obiettivo del coinvolgimento di Deckard fosse quello di una "procreazione sperimentale" che il film entra nella zona "The Matrix Revolutions" e rischia di smentire, nonostante tutta la buona volontà e il sincero impegno profusi da Villeneuve, la seriosa ponderosità delle due ore precedenti. Che nulla evidentemente ha potuto contro la scena (superflua quanto il precedente cameo di Gaff) in cui viene richiamata in vita una giovane Rachel alias Sean Young, offerta a Deckard come contentino ed esca da un Wallace sempre più macchiettistico, presentato per l'ennesima volta quale geniale incompetente quando la "replica" risulta sprovvista degli "occhi verdi" dell'originale amato da Deckard e viene quindi subito "ritirata" da Luv.

Divorato dal gravame di una maldestra continuità con il primo Blade Runner e il ritorno di un Deckard imbolsito e sentimentale che non fa che zavorrare il minutaggio del film, la storia di K riprende un ultimo slancio allorquando l'agente-replicante comprende che l'unica via per autodeterminarsi come unicum sono le sue azioni, al di là della sua origine artificiale o naturale, di ricordi reali o innestati.

Così diventa quasi perdonabile persino l'ultimo irruente cliffhanger con inseguimento degli spinners di Wallace diretti verso un aeroporto (dove inspiegabilmente Luv intende scortare Deckard fino a quella che definisce "casa", ossia una colonia extra-mondo, alludendo di nuovo alla sua possibile natura replicante). Così come è parimenti catartico assistere alla lotta finale nell'acqua prenatale dell'oceano ai piedi del colossale muro di Sepulveda, in cui tutti minacciano di annegare ma solo Luv troverà la morte per espiare quella di Joi (con le facili implicazioni semantiche per cui "senza gioia non c'è amore"), mentre K e Deckard, dato per morto, rinascono per consentire a quest'ultimo di rivedere la figlia, seppure dietro il vetro protettivo di una capsula che separa la fredda realtà dal calore umano di memorie vissute e immaginate, non diversamente dal jukebox in cui l'ologramma di Sinatra canta "non c'è nessuno in questo posto, eccetto tu e io".

Perché, sanguinante sotto la neve, K ha finalmente realizzato che non ha alcuna importanza essere "speciale" o "umano", ma alla

stregua di un novello Roy Batty, solo il compiere delle scelte nel presente e aver mostrato empatia nel proteggere l'amore di un padre per sua figlia. Come avrebbe detto Pasolini: "Solo l'amare conta, solo il conoscere conta, non l'aver amato, non l'aver conosciuto."

E perchè insieme al sangue, come suggerisce il riarrangiamento di "Tears in rain" (ad opera di Zimmer e Wallfish, fino ad allora defilati a modulare rantoli e borborigmi elettronici) a perdersi in quel biancore tossico ci sono anche le lacrime di colui che vide "i raggi B balenare nel buio vicino alle porte di Tannhauser".

A riprova che quelle mescolate alla pioggia di una notte del novembre 2019 non andranno davvero mai perdute nel tempo.

Le Chimere di Isaotta

Dannunziani, ex libris e platonici a "*Convito*"

> "*O mio libro, convien che più sfavilli*
> *sonante il verso e più ridan le forme*
> *quando Isaotta Guttadauro sale*"

Gabriele d'Annunzio, Al libro detto l'Isottèo, "L'Isottèo", 1886

Checché ne pensasse il critico d'arte Bernard Berenson allorquando, vicini di villa in Toscana all'inizio del '900, spiegando nel suo diario in quale considerazione tenesse l'allora più che rinomato "esprit de finesse" del vate, parlava di d'Annunzio come di un artista al quale "mancava qualunque senso di qualità per le arti visive"[2] ed il cui gusto in materia d'arte e di arredo definiva pessimo, resta un dato di fatto come gran parte dei fermenti estetici esterofili manifestatisi in Italia alla fine dell'800 fossero stati catalizzati dalla penna e dalle pose "inimitabili" del poeta abruzzese che nei suoi appartamenti romani ammassava arazzi, tappeti, stoffe, bibelots, quadri, candelieri delle più diverse fatture e provenienze, firmandosi nelle cronache mondane della "*Tribuna*" con pseudonimi angloidi come Lila Biscuit o Bull Calf. E non si dimentichi tuttavia come Berenson fosse egli stesso ultimo discepolo degli esteti del preraffaellismo, Ruskin e Pater, affermando più volte come Botticelli restasse "pur sempre il massimo artista di disegno lineare che mai l'Europa abbia avuto"[3].

[2] B. Berenson, citato in R. Bossaglia M. Quesada, a cura di, *Gabriele D'Annunzio e la promozione delle arti*, Milano 1988 pag.51

[3] B. Berenson, *I pittori italiani del Rinascimento,* citato in G. Contini, *Letteratura dell'Italia unita* 1861-1968 Firenze 1968 pag.327

Si è più volte discusso in altre sedi in che misura sia da attribuire a questa languorosa vertigine da "horror vacui" che, rutilando dalle opere degli anni'80 come "*Intermezzo di Rime*", il "*Libro delle Vergini*" e "*l'Isaotta Guttadauro*", s'irradiava tra le giovani personalità in cerca di modelli di pensiero alternativi al verismo e al provincialismo post-risorgimentale, il contagio di un dandismo falso-maledettistico spesso edulcorato dalle manie e i parossismi propagandistici propri delle sensibilità in gestazione degli artisti che accorrevano nella Roma umbertina bramosa di rinnovamento. Per questo il dannunzianesimo, "il cimurro degli adolescenti" come il poeta stesso descriveva nel 1906 quella che era divenuta la "behaviouristica" volgarizzazione della sua saga poetico-biografica, fu prima di tutto un "siero" estetico nel quale era destino entrassero in immersione quegli embrioni ansiosi di evolvere in organismi autosufficienti, come accadeva ai discepoli di Nino Costa, non sufficientemente paghi al tempo della fondazione dell'"*In Arte Libertas*" dei soli reclami dissidenti portati contro l'arte ufficiale in nome della libertà e dell'amore che il maestro attingeva, in un'adesione nazionalistica basata sulla lezione degli antichi, da quel preraffaellismo al quale il poeta invece approdava in letteratura con slancio sensualista, valicando il verismo verghiano sulla lettiga spiritualista del filosofo Angelo Conti e l'esempio dei parnassiani francesi e degli esteti inglesi. Ma la stilizzazione deteriore della cifra dannunziana che si sviluppa proprio intorno alla fine degli anni'80, era tuttavia ancora lontana dall'essere degradata ad una esclusiva, vuota formula letteraria e comportamentale impastata di snobismo e affettazione decadente. Di fronte all' "entourage" artistico romano esso si prestava invece a schiudere un ampio bacino di canovacci visivi e suggestioni romanze la cui estensione comprendeva da un estremo il realismo e dall'altro il classicismo. Al suo interno le ricorrenze preraffaellite ne scaturivano quale spontanea fusione delle due polarità, ad esaltazione nella pittura e nella grafica dei pittori sodali dell'impianto narrativo e dell'effetto epifanico delle immagini, in una tangenza di pulsioni artistiche ai fini "totalizzanti" dell'ipertesto rintracciabili nell'esempio delle edizioni della Kelmscott Press. Un commensalismo intrapreso e rafforzato sulle pagine dei giornali che consentivano alla prosa d'arte di d'Annunzio

di acquistare quell'autorevolezza necessaria a chiamare a raccolta quanti tra coloro che allora annaspavano tra le paludi fortunyane e impressionistico-rembrandtiane, fossero stati disposti ad osare e a seguire la legge della sregolatezza e degli istinti, come la recentissima iconografia rossettiana e la poetica dello Swinburne ottimamente illustravano con la loro dolciastra e febbrile carnalità.

L'appressamento alle poetiche preraffaellite, ancor prima che di natura prettamente pittorico-visiva, in d'Annunzio s'inverava nella contiguità di esperienze stilistico-prosodiche da lui individuate nello spiritualismo vivo nel Caffè Greco e nel buddhismo del Conti che, all'inizio degli'80, battagliava con William Davies a difesa dell'antica religiosità intimista e materiata del Rossetti; ma anche negli studi di Enrico Nencioni conoscitore di letterature straniere ed in particolare inglese, probabilmente il primo a trasmettere al giovane poeta appena giunto nella capitale quell'intonazione di gelido e patinato languore mutuata dalla pittura di Dante Gabriele che egli commentava nel suo articolo "*La poesia e la pittura di D.G. Rossetti*". Connubio di tenore wagneriano che, ancora molti anni dopo l'epoca della collaborazione all'"*Isaotta*", non cessava di tenere invischiati nella ragnatela della letteratura per "figuras" quegli artisti più vicini alle ambizioni preraffaellite che per riverberazioni reciproche, ammaliando e lasciandosi ammaliare dal d'Annunzio, avevano sdoganato in Italia gli estetismi retroattivi degli inglesi; come il Sartorio che avrebbe emulato fino al plagio la manìa dannunziana per gli ornamenti e gli ex libris nella sua "*Sibilla*" del 1922, scrivendo una prosa ripullulante di stilemi aulico-classici a commento di immagini che a loro volta visualizzavano il contenuto del testo, apoteosi ultima dell'autoreferenzialità celebrata dall'Ars gratia artis britannica. Come avvenne che d'Annunzio potesse esortare artisti dapprima restii come il conterraneo Michetti o il Coleman e il Rossi Scotti a volgersi dalla prima esperienza realista all'idealismo mistico ed onirico che egli veniva esumando dalla prima visione delle riproduzioni del Rossetti, è da ricondursi anche alla infaticabile quanto estemporanea attività di critico d'arte, nella quale cominciò ad applicarsi con fervore da "dilettante dei sensi" sul "*Fanfulla*" e la "*Tribuna*", e di direttore in seguito della "*Cronaca Bizantina*", qualifica che gli guadagnò più di una stroncatura e altrettante adesioni prima

che quegli stessi artisti recensiti insieme ai giovani costiani rispondessero alla chiamata per l'opera dell'"*Isaottà*". L'intero periodo verrà infine trasfigurato e cesellato nelle situazioni e nei luoghi descritti alla fine del decennio nel "*Piacere*", dove Andrea Sperelli altri non è se non un gigantesco polimero superomistico creato dalla miscellanea delle personalità di Cellini, Sartorio, Conti e dello stesso d'Annunzio. La dote "alchemica" della quale il poeta si arma nel 1883, epoca della sua discesa nell'arena delle dispute artistiche sostenute sugli articoli della "*Tribuna*" e il "*Fanfulla della Domenica*", risiede in quell'ipertrofia del sentire irriflesso che permette al d'Annunzio di spaziare senza freni da un'asserzione di oggettivismo naturalistico in favore del "*Voto*" di Michetti o di purezza tecnico-ricostruttiva nella valutazione dell'opera di Alma Tadema, alla lode delle indecifrabili e arcaizzanti pittografie di Cellini e Sartorio che egli medesimo va suscitando nell'impostazione visiva della "*Cronaca Bizantina*" e delle copertine delle sue raccolte di versi. Di questa iperbole dell'istinto estetico Tamassia Mazzarotto parlò nell'introduzione al suo ponderoso regesto "*Le arti figurative nell'arte di Gabriele d'Annunzio*"(1949) come di una "immediata reazione di tutti i sensi vigili alla Bellezza"[4], responsabile di quella forma di assolutismo del gusto insofferente alle astrazioni teoriche col quale il poeta, negli anni successivi alle peripezie romane, avrebbe tenuto viva la fiamma del suo interesse per ogni forma espressiva, dalla fotografia all'architettura al cinema, fino alla concretizzazione dell'enorme "wunderkammer" del Vittoriale dove, come nel nido di una gazza ladra, calchi dei Prigioni di Michelangelo fanno bella mostra di sè di fianco a elefanti indiani, Nike di Samotracia, vetri decò e stampe di quadri preraffaelliti. Ciò che comunque merita di essere rimarcato è il carattere osmotico e di aristocratico settarismo che viene a connotare l'atmosfera artistica coaugulatasi intorno alla figura del poeta, nella quale venivano in parte a rinnovarsi, ed in modo inevitabilmente contraddittorio, le intenzioni manifestate dai filo-ruskiniani e dai morrisiani. "C'era in -

[4] B.Tamassia Mazzarotto, *Le arti figurative nell'arte di Gabriele d'Annunzio*, 1949 citato in R.Bossaglia e M.Quesada, 1988 pag.15

in lui- la volontà di ricreare i mirabili manufatti di Morris e della Kelmscott Press, le solenni pagine alluminate di Burne-Jones e insomma la volontà... di trasmettere il Bello al maggior numero possibile di persone"[5]. L'incontro-scontro con il mondo umanistico-patriottico della pittura costiana venata di apologetiche anglomani si ebbe, come premesso, in quel 1883 che vedeva le prime incursioni giornalistiche del d'Annunzio sul *"Fanfulla"* quotidiano e *"della Domenica"* impegnato nell'analizzare a tutto raggio le opere presentate all'Esposizione delle Belle Arti in funzione della sua anomìa stilistica, aspetto quest'ultimo che divenne sorgente di quell'eclettismo che fu tabe e risorsa principale per la sopravvivenza del suo protagonismo demiurgico nella dimensione demi-monde della Roma fin de siecle.

L'Esposizione di quell'anno forniva lo spaccato rappresentativo di un clima artistico giunto all'impasse di un polimorfismo di orientamenti estetici che motivava l'urgenza del ritorno all'unità culturale che sola avrebbe garantito nel periodo umbertino (e questa continuava ad essere la preoccupazione del Costa) la corrispondente armonizzazione sociopolitica ed inserimento della nazione nel consenso diplomatico europeo. Di questa congerie stilistica commista di un idealismo indeciso tra naturalismi storici e purismi, e di un realismo approssimato attraverso i barbagli macchiaoli e fortunyani, d'Annunzio sopraggiunge ad estrarre quel coacervo di ambiguità spinta all'estremismo del sublime dialettico che nella sua poetica si fa quintessenza dell'esperimento ipertestuale, dove non di rado la parola si trova a gareggiare in autentiche sfide sinestetiche con l'arte scultorea, pittorica e musicale, indipendentemente dalla loro categoria di appartenenza stilistica. Solo così possono spiegarsi le enormi oscillazioni tra realismo e misticismo che caratterizzano nell'arco di uno stesso periodo le posizioni esposte nelle recensioni pubblicate sulle suddette riviste. "Inutile: non c'è che il vero" scrive nel febbraio dell'83 sul *"Fanfulla della Domenica"* "Tutto ciò che dal vero non è onestamente studiato; tutto ciò che è prodotto più o meno splendido delle fantasie, delle reminiscenze, delle preferenze,

[5] R. Bossaglia M. Quesada,.1988 pag.16

della soggettività insomma; tutto ciò che è soltanto una manifestazione e un'ostentazione più o meno abbagliante della bravura, di quel che franciosamente oggi chiamano virtuosità; ogni trascendenza, ogni sentimentalismo, ogni impostura, tutto deve essere abbattuto"[6]; ma poco di seguito nel medesimo articolo il poeta sembra rovesciare il credo verista affermando di essere stanco di "codesta solidità che è pesantezza, di codestà purità che è freddezza, di codesto realismo che è bruttezza, di codesta fantasia che è esaltazione, di codesta drammaticità che è teatralità"[7]. La biunivoca sensiblerie dannunziana, certo ancora acerba e in qualche modo a sua volta vulnerabile ai trasformismi del circolo artistico della Roma depretina (rotta a quello spirito fraudolento evidente nella realtà civile del processo sommarughiano e della speculazione edilizia), era dunque perfettamente predisposta a fare dell'ascendenza preraffaellita il gradiente esemplare di questa onnivora ammirazione tanto per l'archeologismo cristallino ed impeccabile di un Alma Tadema che per il "non finito" pseudo-letterario e veristico-bizantineggiante del "*Voto*" di Michetti. Proprio nella diversità delle idiosincrasìe generate dalla considerazione del valore artistico di quest'opera è da ricercarsi la discrepanza tra l'inflessibilità etica di un Costa e la frenesia edonistica del giovane poeta che nei due distingue le rispettive disponibilità all'assunzione dei messaggi preraffaelliti. Se il primo non esitava a condannare nel quadro esposto quell'anno all'Esposizione (alla quale si era rifiutato di partecipare sia come membro della giuria che come pittore) il suo essere "troppo finito nel dettaglio, e troppo poco raggiunto nell'insieme"[8] accusando il rischio d'incorrere nella passività emulatrice della brillante fangosità fortunyana, dopo aver già nell'81 ironizzato sull'arte del Michetti

[6] G. d'Annunzio, *Esposizione d'Arte, I paesisti* in "*Fanfulla della Domenica*" V, n.7, Roma, 18 febbraio 1883

[7] G. d'Annunzio, 1883

[8] P. Frandini, *Nino Costa e l'ambiente artistico romano tra il 1870 e il 1890*, in "Aspetti dell'arte a Roma" G.N.A.M.1972 pag.28

definito "giovane di buona salute, felicemente organizzato per l'arte, un vero ladro della natura, ma preoccupato troppo nel rubare il mestiere agli uomini", per parte sua d'Annunzio si entusiasmava per "la sua terribilità barbara (...) la truce intensità di quella fede, raccolta (...) nella figura senile che si avvinghia con estremo sforzo delle braccia al simulacro d'argento (...) e gli attacca alla bocca la bocca insanguinata"[9]. Tutta la compartecipazione sensuale che il poeta veniva notomizzando in questi passi troverà la sua significativa delibazione prosastica nei testi degli anni'90 come nelle visioni del carnaio e della morte del bambino descritte nel "*Trionfo della Morte*", nei quali d'Annunzio, ripercorrendo dai primissimi anni le esperienze pittoriche del corregionale, ritrova il punto di maggiore convergenza nelle plumbee atmosfere di un simbolismo terrigeno che egli stesso aveva già intercettato, sempre nell'83, nel suo primo scritto dedicato al pittore. In quest'ultimo veniva rammentato, al fianco del "*Corpus domini*" (1876-77) un'opera passata sotto silenzio dalla critica contemporanea, il giovanile "*La Raccolta delle zucche*" del 1873: "(...) in Francia non compreso, la raccolta delle zucche, una impressione dal vero resa con giustezza di tono maravigliosa. Il paesaggio è di Bolognano, un fondo di paesaggio roccioso, erto, a striscie bianche grigiastre e rossigne di ruggine, che fa pensare a una ruina immane di pagoda, a frammenti di colossi buddistici. Un vapore latteo fluttua nell'aria mattinale (...) Per quella freschezza vaporosa vengono uomini e donne con enormi cocozze in capo, cocozze gialle, verdi, chiazzate, di strane forme, di strani contorcimenti, simili a teschi mostruosi, a vasi guasti da gonfiori, a trombe barbariche, a tronchi di grossi rettili disseccati. È un effetto fantastico, quasi di sogno; ma la scena è reale"[10].
Sarebbe stimolante riconoscere in questa singolare revisione del michettismo operata da un d'Annunzio da soli due anni amico di

[9] G. d'Annunzio, *Il Voto. Quadro di F.P. Michetti*, in "*Fanfulla della Domenica*", V n.2, Roma 14 gennaio 1883
[10] G. d'Annunzio, *Ricordi francavillesi, Frammento autobiografico*, 7 gennaio 1883 citato in F. Benzi, *Il posto di Michetti nella pittura europea fin-de-siecle*, in F. Benzi, C. Strinati, R. Barilli, G. Piantoni, M. de Luca, A. M. Damigella, M. G. Tolomeo Speranza, *Francesco Paolo Michetti, dipinti, pastelli, disegni*, cat. mostra, Napoli 1999

"Ciccillo", i sintomi dell'onirismo rossettiano e delle prime cognizioni di naturalismo poetico che egli contraeva dalla recente declinazione estetizzante del preraffaellismo, un allusione all'area inglese ripresa anche in quel riferimento all'intellettualismo ancestrale di uno Shakespeare che Scarfoglio eloquentemente indicava nel "*Voto*" "per la capacità di raffigurare la varietà di tipi psicologici e soprattutto per quella rappresentazione del vero non limitata alla descrizione oggettiva di un evento o di un personaggio"[11]; lo Scarfoglio a ridosso della critica dannunziana commentava quella scritta misteriosa "non finito" aggiunta dal pittore come intenzionale: "perché il Michetti non l'ha finito? Non per difetto di tempo solamente (...). C' è dunque una ragione d'arte in questo sacrificio che il pittore ha fatto della forma esteriore al concetto"[12], come si può notare una controbattuta alla stroncatura recata dal Costa che appunto rimbeccava: "Non sarebbe stato necessario di pensare prima al concetto del quadro che alla vivacità dei dettagli?". Gli accostamenti più recentemente tentati dalla critica tra Michetti e i simbolisti europei come Böcklin e Chavannes ma anche con la pittura mitico-realista di Edoardo Dalbono (che confluisce nel tipologia della pittura di Salon francese sfociante nell'arte di un Gustave Moreau) non escludono, ed è quel che maggiormente preme qui evidenziare sulla scorta della critica dannunziana, anche l'adduzione dell'arte inglese nel circuito internazionale nel quale l'arte dell'abruzzese venne a complicarsi di cadenze esotiche, orientali, whistleriane e liberty, senza che questo ovviamente debba implicare l'affermazione di un suo coinvolgimento stretto con una forma poetica che egli dovette avvertire tangente ma mai (perché questa sarebbe una forzatura critica priva di fondamenti) del tutto complementare alla propria.Questo perché l'artista dovette indubbiamente recepire l'eco delle imprese preraffaellite durante gli anni dannunziani, come suggerisce il ricordo del Sartorio in visita nell'88 al convento di Francavilla e la sua visita londinese all'inizio

[11] E. Scarfoglio, *La critica all'Esposizione*, in "*Cronaca Bizantina*", Roma, 1 febbraio 1883
[12] E. Scarfoglio,.1883

dei'90 (cfr. capitolo precedente) ma l'esempio di quadri come la *"Raccolta delle zucche"* (1873), *"La Pesca delle Tondine"* (1878) gradita al Costa e *"Impressione sull'Adriatico"* 1880, per il loro fulgore cromatico e il localismo tonale impiegato nella delimitazione linearistica delle figure umane comprese nell'impressione fortunyana dei riflessi marini e atmosferici, conservano una nota di fotografica "soft edge" preraffaellita coniugata alla rapidità intuitiva del verismo morelliano che potrebbero indicare una conoscenza del fenomeno britannico anteriore all'incontro con il poeta e alla frequentazione degli ambienti bizantini. E tali molteplici convergenze di accento extranazionale meglio si comprendono se, come osserva il Venturoli, si tenga conto di come Michetti, pur allievo del Morelli e di Palizzi e contemporaneo di Fortuny e Gemito, non sia stato mai "un cultore della natura come paesaggista puro, alla maniera, per esempio, dei maestri della Scuola di Posillipo. Il pittore di Francavilla ha fatto sempre, come i maestri del Rinascimento, centro della natura, dell'universo immaginifico, l'uomo; in questo Michetti segue il procedimento della Genesi, l'uomo viene per ultimo, e sta però nella natura come suo indispensabile protagonista"[13]. L'umanesimo michettiano è infatti denso di risvolti etnico-antropologici testimoniati dai reportage fotografici realizzati proprio durante le escursioni compiute con d'Annunzio e Barbella nei primi anni'80 per l'osservazione "in situ" delle antiche realtà rituali di un Abruzzo ancestrale, come avviene nel caso del pellegrinaggio al santuario di Casal Bordino. Similmente ad un Rossetti attratto dalle proprietà smaterializzanti e di allucinato naturalismo delle foto scattate alle modelle Jane Morris e Alice Liddell, trasmutate in ritratti quali *"Venus Verticordia"* e *"Reverie"* dal glutine pastellato di una psicastenia erotica negli anni aggravatasi per l'uso del cloralio (la droga che l'artista comincia ad assumere negli anni'70), Michetti si accosta alla fotografia con una ossessività para-positivista che sul finire del secolo si fa sempre più marcata, tanto da persuaderlo della definitiva subalternità della pittura all'infallibilità luministica

[13] M. Venturoli, *Francesco Paolo Michetti, Mare e Figure*, Fondazione F.P. Michetti, Francavilla al Mare, 1986 pag 5

dell'occhio clinico dell'obiettivo, quasi a sanzione della morte stessa dell'arte da cavalletto. Lo si evince dai disegni e bozzetti preparatori per i grandi progetti di respiro rinascimentale del *"Voto"*, de *"Le Serpi"* e *"Gli Storpi"* e della *"Figlia di Iorio"* (in questi ultimi l'orizzontalismo d'intenzione narrativa a guisa di fregio trattiene qualcosa dello spirito presente nelle creazioni murali di Burne-Jones e Walter Crane, mentre la figura ammantata della protagonista suscita reminiscenze delle figure velate di Watts), o nella tempera su tela del *"Ritratto di Donna Annunziata"* del 1920 che recupera per l'ultima volta la sensazione fotografica delle pose rossettiane in una combinazione di albine accensioni floreali alla Whistler e monocromo cobalto alla Walter Crane. Il diafano decorativismo policromatico in cui evolve nei primi del '900 la rara attività pittorica, dominata dalla qualità pulviscolare della campitura spezzetata che Michetti, come già nelle tempere e nei pastelli degli anni '80 (*"Nella gioia del sole"* e *"Guidando il gregge"*), estrae dagli effetti in monocromo delle innumerevoli foto di bagnanti e nudi femminili sulla spiaggia, si riconnettono, come per un intrinseca genealogia pittorica, a quell'istanza di disvelamento dell'essenza divina della natura presente nelle rarefazioni whistleriane e nell'estremo stravolgimento filo-turneriano della pennellata di Watts come in *"The Sower of the Systems"* (1902), nel "tocco orientale e zen" come suggerisce Benzi, che viene a suggellarne in senso anulare l'intera vicenda estetica nella sua rievocazione della distillazione misterica del pigmento sperimentata con la germinale *"Raccolta"*. In quest'ultimo aspetto il "modus creandi" dell'abruzzese si fa estranea alla intradiegesi psicotica con la quale Rossetti riplasma il suggerimento fotografico, trasposizione di una turbolenza spirituale che si stempera nella qualità incorporea e medianica dei valori materici dell'immagine, liddove il portato di Michetti si definisce in una euristica del fenomeno visivo impegnata nella "meditazione su come e in che misura l'arte imiti la natura e come l'occhio fotografico non sia soltanto di ausilio documentario ma percettivo e, in definitiva, comprimario di quello pittorico"[14].

[14] M. Venturoli, 1986 pag. 7

Dopo la rottura tra l'editore Sommaruga e d'Annunzio provocata dall'"infame" illustrazione di copertina, uno sciatto terzetto di nudi femminili (una sorta di kitch preraffaellita), che il primo aveva scelto di pubblicare per "*Il Libro delle Vergini*" nel 1884, e per il quale invece il poeta aveva auspicato un disegno (mai realizzato) da far eseguire al Michetti raffigurante un interno di chiesa con vergini oranti tra crocifissi e icone nel rispetto del milieu bizantino della "*Cronaca*", il poeta, quasi per una rivalsa personale, si dedica alla stesura e alla progettazione della successiva raccolta, l'"*Isaotta Guttadauro*". Il naturalismo stremato fino alla neutralizzazione dei contenuti e virato nel culto dell'esercizio stilistico "causa sui" che era già apparso evidente dalle contemporanee novelle di "*San Pantaleone*" (in cui "*Gli idolatri*" traduceva letterariamente il delirio carnale del "Voto" michettiano) preannuncia il "concept" intertestuale di questa raccolta in brillante parallelismo con la tradizione delle edizioni morrisiane e del recente capolavoro grafico di Vedder. Naturalmente all'opera dannunziana, al di là dell'armonica interdipendenza tra momento illustrativo e atto versificatorio (mai più verificatosi nell'editoria italiana), manca il mordente cosmico-metafisico del "*Rubaiyat*" (1884) e la premonitrice aggressione all'industrialismo sostenuta da William Morris nel suo "*Paradiso Terrestre*" (1868-70). L'allievo di Ruskin, a differenza di d'Annunzio che su questo punto sceglie di schermarsi dietro l'ambiguità ideologica a lui congeniale, si riteneva deluso per il successo della sua impresa editoriale ed artigiana in quanto si sarebbe accorto di "provvedere al sudicio lusso dei ricchi"[15], dato che i suoi manufatti risultavano accessibili solo a quella borghesia altolocata contro la cui amoralità interessata si batteva con la sua stessa iniziativa di resurrezione del gusto neomedievale nell'epoca della maturazione della coscienza di classe. Inoltre, va precisato come la coincidenza tra le due visioni dell'editio picta, quella celliniano-dannunziana e quella morrisiana, si arresti piuttosto alla riscoperta delle identiche fonti: sono questi ultimi i codici miniati rinascimentali, le sontuose

[15]W. Morris citato in M. T. Benedetti, *I Preraffaelliti*, Art Dossier, Giunti 1999 pag.54

edizioni aldine, le pagine incise dei tedeschi come Durer e Cranach. Anche d'Annunzio, per altre motivazioni, non sembra curarsi degli esiti commerciali dell'opera se è vero che, stando a quel che viene riportato dal Conti sull'articolo della *"Tribuna"* del 1887 dedicato alle illustrazioni dell' *"Isaotta"*, è sua preoccupazione creare un prodotto estetico "incomprensibile alla folla volgare"[16], sebbene più volte torni a ripetere di voler raggiungere la forma espressiva della "gesamkunstwerk" (opera d'arte totale) la cui bellezza assoluta sia fruibile a chiunque come appunto era anche nelle intenzioni della *"Firm"* e in seguito dell' *"Arts and Crafts"* (che tuttavia sulla sintonia tra l'utile e il piacere estetico incentravano la loro etica operativa). E di trionfo editoriale non fu possibile parlare dal momento che lo stesso poeta ammise la necessità di ristampare l'opera, considerata in una lettera al Treves "quasi ignota, si può dire quasi inedita". Nel 1890 l'opera, scritta nella sua parte essenziale di 21 componimenti tra il 1885 e il 1886 con aggiunte seriori del 1887-88, sarebbe stata ristampata in un unico volume insieme alla *"Chimera"* (1883-88) per disposizione del Treves, il quale disattendeva le speranze del poeta di vedere l'*"Isottèo"* restituito al pubblico in una veste grafica autonoma desiderando che "su la prima pagina del volume fosse riprodotta, dalla cintola in su, la figura della Primavera che è nell'Allegoria di Sandro Botticelli"[17]. I referenti inglesi nel repertorio tematico e compositivo dell'*"Isottèo"* e della *"Chimera"*, raccolte tra loro complementari nella condivisione dell'eclettico preziosismo permeato di venature parnassiane e prearaffaellite, con estreme inarcature simboliste e di "maladie du paise" decadente, contemplano il *"Prometheus Unbound"* di Shelley, lo Shakespeare di *"Sogno di una notte di mezza estate"* e *"La Tempesta"*, lo Swinburne dei *"Poems and Ballads"*, il Rossetti di *"The Blessed Damozel"*. Riattraversando in chiave anterograda la produzione di questi autori fino ad attingere alle loro matrici sorgive, d'Annunzio si abbandona all'ostentazione intellettualistica della conoscenza delle fonti antiche care ai

[16] A. Conti citato in R. Bossaglia e M. Quesada, 1988.pag.61
[17] G. d'Annunzio, citato in N. Lorenzini *Introduzione* a *L'Isottèo e la Chimera,* Milano Oscar Mondadori,1996 pag.VII

preraffaelliti, adottando tecnicismi trecenteschi e quattrocenteschi: madrigali, sestine, nona rima, ballate in sequenza, trionfi. Nelle *"Due Beatrici"*, lirica in ottave pubblicata tra l'86 e l'87 sul *"Fanfulla della domenica"* e il *"Don Chisciotte della Mancia"*, autocitazione dall' *"Isaotta"* che verrà recuperata nell'*"Isotteo e la Chimera"* del 1890, il poeta persiste nel suo processo di metabolizzazione letteraria della materia pittorica, fissando la figura femminile estratta dai dipinti di Botticelli e di Rossetti nell'assolutezza statica e inalterabile dell'oggetto ascritto nella propria cosmogonìa verbale. È il Botticelli "visionario" esaltato dal Pater nei suoi *"Studies in the History of the Renaissance"*, l'artista che forgia con insistenza "una realtà pura e squisita", privilegiando "una preziosità, una spiritualità eterea, un fascino distante, di una ambiguità quanto mai cosciente"[18]. È il Botticelli raffinato, numinoso, ipostasi estetica di Swinburne, Wilde, Huysmas fino a Lorrain: Praz sottolinea come la "Primavera "in quest'epoca di esclusivismi settari e di massonerie artistiche venisse definita "satanica, irresistibile e terrificante"[19]. La poesia inizialmente intitolata *"Viviana"*, seconda nel dittico, ma pubblicata per prima nell'86, è accompagnata dall'illustrazione sartoriana di Dante che ritrae Beatrice e, insieme alla poesia *"Beata Beatrice"*, costituisce uno dei casi di diretta chiamata in causa dell'arte di Rossetti. Il dittico potrebbe riferirsi con tutta probabilità anche a quello pittorico di Rossetti rimasto allo stadio di studio nel 1859 *"Salutatio in Terra et in Eden"*, destinato ad un gabinetto della *"Red House"* di Morris, raffigurante in terra una Beatrice vestita di bianco, in vetta al Purgatorio una Beatrice vestita di verde e redimita di fiori, entrambe egualmente statiche. A d'Annunzio, come si diceva, il trasumanato cosmo visivo dei preraffaelliti era stato in origine svelato dal letterato anglista Nencioni, come confermato anche da queste lettere scritte ad un mese di distanza l'una dall'altra: se infatti da Pescara il 15 febbraio 1884 scrive: "Del Rossetti io non conosco quasi nulla"

[18] A. Chastel, *Arte e umanesimo a Firenze al tempo di Lorenzo il Magnifico*, trad.it. Torino 1964
[19] M. Praz, *La carne la morte e il diavolo nella letteratura romantica*, Firenze 1948 pp.427 e 342

da Villa del Fuoco il 16 marzo successivo afferma di aver letto il saggio dello studioso "Ho letto e riletto il tuo articolo su'l Rossetti (...) il primo capitolo su'l preraffaellismo è stupendo (...) il quarto (...) ha poi quei due magnifici ritratti di "Lady Lilith" e di "Beata Beatrix" che io sinceramente t'invidio"[20]. Praz commenta le risorse sinestetiche dell'endecasillabo d'attacco *O Viviana May de Penuelè* costruito "col solo nome d'una vergine preraffaellita" notando che "le dieresi danno quasi immagine di sinuosità inseguentisi armoniosamente per un lungo flessibile corpo di fanciulla del Rossetti o Burne-Jones"[21]. Nell'85 d'Annunzio nella cronaca mondana *"La messa e il ballo"* utilizza i tipi figurativi delle donne rossettiane come pietra di paragone per le dame del bel mondo romano: di Miss Multon, già definita pochi giorni prima una "deità di Alma Tadema con il volto puro di linee ed alabastrino di colore"[22] scrive: "pareva una figura ideale del poeta pittore Dante Gabriele Rossetti. Vestita di velo bianco, e su quel bianco il colore del volto acquistava una diafanità indefinibile. O Beata Beatrix!"[23]. Nell'articolo pubblicato nell'87 sulla *"Tribuna"* d'Annunzio menziona ancora altri illustri preraffaelliti, nomi fatti all'interno dei suoi tipici "puzzles" di raffronti estetici, nei quali con estrema fluidità si passa da una miniatura di Attavante ad una di Liberale da Verona, fino agli smalti quattrocenteschi del Duomo di Parma, usando come "traits d'union" i maggiori rappresentati della confraternita inglese".E la creatura investita di così camaleontici trascoloramenti è una semplice giovinetta presente ad un concerto vestita ed atteggiata dalla madre, certo seguace de l'estetismo plastico di Holman Hunt, di Burne-Jones, di Millais"[24]. Com'era prevedibile il primo critico a compiere una puntuale ricognizione delle "nuances" allogene insite nella nuova poetica dannunziana è proprio l'anglista Nencioni che nell'87 descrive i poeti inglesi assorbiti dal poeta come "adoratori

[20] Lettere citate in G.d'Annunzio, 1996 pag 240
[21] M. Praz, 1948 pag.452
[22] G. d'Annunzio, 1996 pag.XI
[23] G. d'Annunzio, *La messa e il ballo, "La Tribuna, domenica"*, Roma, 25 gennaio 1885
[24] B. Tamassia Mazzarotto, 1949 pag.499

della bellezza plastica (...) i più felici trovatori di parole e di note che evocano belle immagini e dilettosi fantasmi, e rivaleggiano con la pittura, con la scultura e con la musica, di effetti materiali e immediati all'occhio e all'orecchio del lettore. Tali, Keats nell'Endymion, Swinburne nei Poems and Ballads, Dante Gabriele Rossetti in gran parte delle sue poesie, e il Morris e il Gautier in tutti i loro versi. (...) Ma Gabriele d'Annunzio è incomparabilmente più poeta di tutti i versificatori parnassiens (...) sprovvisti (...) di quella che Wordsworth chiamava la "seconda vista" poetica. E questa il d'Annunzio l'ha in grado superiore"[25]. E proprio di questa seconda vista panestetica si avvalsero nella concezione illustrativa gli artisti dell'"*Isaottà*" radunati dal braccio destro del poeta Giuseppe Cellini, ispirati dall'aurea prerogativa di risultare il meno possibile didascalici ed effettuare loro stessi nel medium figurativo un'opera di amplificazione sinergica del nucleo poetico, ad armonica integrazione dei testi dannunziani. I nove artisti che rispondono all'appello per la realizzazione delle ventidue tavole del libro frequentano tutti il Caffè Greco. Molti di loro hanno assistito alle tenzoni d'arte ingaggiate dal Conti a difesa dei preraffaelliti e dello spiritualismo in arte nei primi anni'80. Il Cellini, figlio di un miniatore di stampo purista oltre che fratello di un orafo, sostenitore ancor prima del d'Annunzio della rinascita del libro illustrato (principale aspirazione che lo rende permemabile agli influssi preraffaelliti) dal 1885 collabora come grafico alla "*Cronaca Bizantina*", appendice letteraria della "*Tribuna*" nata nell'81 per iniziativa dal principe Sciarra, niellando fregi ed intrichi lineari dalla tortuosa eleganza a scandire l'impaginazione dei diversi scritti. Nell'editoriale del primo numero (giugno 1881) il proposito di svecchiamento della veste tipografica in direzione palesemente estetizzante veniva espresso nell'invito rivolto al lettore ad osservare "la nitidezza dei tipi, il gusto dei fregi, l'orrore del comune, che regnano dalla prima all'ultima delle quattro pagine"[26]. La "*Cronaca*",

[25] E. Nencioni citato da N. Lorenzini, *Introduzione all'Isotteo e la Chimera*, in G. d'Annunzio, *L'Isotteo e la Chimera*, Milano Oscar Mondadori 1995 pag.XI
[26] E. Scarano, *Dalla Cronaca bizantina al "Convito"*, Firenze 1971 p.34

mercè il suo addentellato programmatico con le forme espressive di una "Bisanzio" letteraria risolta nella simbologia di un arte dotta ed elitaria ("Impronta Italia domandava /Bisanzio le essi le han dato" recitano i versi carducciani a cui si rifà il titolo), così come avverrà per il futuro "*Convito*", agiva quale motore di nuove stimolazioni allotrope nei confronti di quelle sperimentazioni poetiche sviluppate sul filo di lana dell'estrema rivalutazione dell'arte primitiva che andava traendo un suo alibi universalistico (ma inerente la forma più che la sostanza) nel carattere extranazionale del preraffaellismo inglese. Il riferimento al carduccianesimo che aveva motivato le prime battaglie bizantine contro l'inappetenza ideologica della società postunitaria sprofondata nel puro materialismo utilitaristico, cedeva il passo, nel periodo dello scandalo sommarughiano, ad una più eterea ed edonistica accezione di quella rivoluzione anti-borghese mutuata dal Ruskin che finiva con il ripiegarsi su se stessa e col paludarsi dell'eletta multiculturalità filosofeggiante concretata dagli apporti orientali e preraffelliti del Conti, dell'Angeli, del Pascarella, dell'anglismo del Nencioni, del wagnerianesimo del musicista Sgambati. Con la caduta del Sommaruga e la nomina di d'Annunzio a nuovo direttore della "*Cronaca*" a partire dal novembre 1885, venivano infine portati "a maturazione i germi di estetismo celati nell'ambiente bizantino"[27], dando vita al carattere distintivo della rivista bizantina nel quale si riversarono, come scrive Slataper, "una geniale mondanità, un dilettantismo sensuale, un'eleganza di belle annoiate"[28]. Sulla copertina, ad esaudimento della risoluzione dannunziana di abdicare a qualsiasi volontà di programma o di etica editoriale per un nuovo corso di "buon gusto", Cellini raffigura le tre Grazie circondate dai segni dello Zodiaco nella spinosa finezza calligrafica di un Durer mescolato alle figurazioni neogotiche della Kelmscott: "Che le Grazie, bizantinamente ammantate e ingioiellate per lei dal sottile artista, le sian larghe di rose, e che il Sagittario sotto il cui segno ella rinasce le

[27] G. Piantoni, *La Cronaca Bizantina, Il "Convito" e la Fortuna dei preraffaelliti a Roma*, "*Aspetti dell'arte a Roma*" GNAM, Roma 1972 pag.35
[28] S. Slataper "*Studi Letterari*" citato in G. Piantoni pag.33

dia saette d'oro"[29]. E' l'epoca propizia alla messa in cantiere dell'editio picta sognata dal Cellini dai tempi delle scialbe edizioni sommarughiane concepite, come era stato nel caso del *"Libro delle Vergini"*, al solo scopo di destare scalpore dando fondo alla volgarità propagandistica necessaria alla rapida diffusione commerciale. Per gli artisti che aderirono all'iniziativa, la sfida posta dalla forza evocativa con la quale i poemi dannunziani intessevano elaborati arazzi morrisiani e reami lunari, rappresentava invece l'occasione per fare leva sulla dimensione latente della propria abilità immaginifica che il verismo e le mode fortunyane avevano lungamente represso. Anche a causa dell'unicità di questo momento di totale interazione parola-immagine, per molti di loro, ad eccezione dei filopreraffaelliti Cellini e Sartorio adusi alla letteratura per figure, l'"*Isaotta*" restò esperienza stilistica isolata e ineguagliata. Nelle sue *"Cronache del Caffè Greco"* Diego Angeli ricostruisce gli eventi che permisero la fattiva progettazione dell'opera collettiva per iniziativa del versatile gruppo che faceva allora capo al filosofo Conti e all'etrusco Costa.

"Ma la cosa più singolare fu questa: che proprio quel gruppo così eterogeneo doveva dar origine alle illustrazioni di quella Isaotta Guttadauro che fu il primo tentativo -come ho detto - di una edizione di arte. In quegli anni Gabriele d'Annunzio dirigeva la seconda Cronaca Bizantina (...) Illustratore del giornale elettissimo era Giuseppe Cellini -uno squisito temperamento di artista che scriveva nobilissimi versi e tracciava mirabili decorazioni con uno spirito veramente nuovo. Era lui che - derivando la sua arte dagli affreschi dal cinquecentista Croce- aveva decorato con soggetti tratti dalla vita moderna la Galleria vetrata che il principe Sciarra aveva aperto nei suoi nuovi edifici di Via Marco Minghetti, ed era lui che in ogni numero della Cronaca Bizantina tracciava i suoi fregi più eleganti e più eletti. Quando Gabriele d'Annunzio pensò di riunire le sparse poesie dell'Isotteo in un volume di gran lusso, il Cellini, che voleva opporsi al cattivo gusto sommarughiano allora imperante nel libro propose di ricorrere ai suoi amici del Cafè Greco e tanto fece e così validamente fu aiutato da Angelo Conti che il d'Annunzio si lasciò

[29] G. d'Annunzio, *"Cronaca Bizantina", Roma* 15 novembre 1885

persuadere e furono iniziate le trattative che approdarono alla pubblicazione del magnifico volume. Gli artisti che vi presero parte furono tutti quelli che qualche anno dopo dovevano costituire la società In Arte Libertas. C'erano Alfredo Ricci e Aristide Sartorio, Vincenzo Cabianca e Mario de Maria, il Carlandi e il Cellini, Alessandro Morani ed Enrico Coleman. Il disegno fu accolto con gioia e tutti promisero di mettersi subito all'opera scegliendo, fra le poesie, quelle che più si addicevano al loro temperamento artistico"[30].

La vasta gamma d'influenze internazionali che emerge dalla visione d'insieme delle ventidue tavole pubblicate con la tecnica della fotoincisione, pur nella resa modesta e a volte stentata delle idee visive nella tecnica incisoria, si estende dal neogotico shakesperiano del De Maria al dichiarato preraffaellismo rossettiano e millaisiano del Sartorio, dal simbolismo olimpico-rinascimentale di Cellini al pesaggismo "etrusco" del Morani, il tutto pervaso di un sibillino lirismo ovidiano dai delicati contorni preraffaelliti. Le allusioni pittoriche contenute nelle poesie, pur nella loro lussureggiante eterogeneità, provengono in gran parte dall'area di raggelato visionarismo rinascimentale coltivato dal Pater: Leonardo è salutato come il pittore del fascino meduseo dell'"ideale Ermafrodito (...) il pensato Andrògine " nella poesia ad Andrea Sperelli; nel dittico delle *"Due Beatrici"* compresa nella successiva *"Chimera"*, la duplice citazione dalla Primavera di Botticelli e dalla *"Beata Beatrix"* di Rossetti è perfettamente endogena al processo metapoetico che integra nella originalità e musicalità del verso le suggestioni coloristiche dei dipinti.

Vale la pena ricordare come Elihu Vedder, grande confidente tra gli artisti italiani soprattutto del Costa e di quel Carlandi che si sarebbe unito agli artisti dell'"*Isaotta*", fosse attivamente partecipe dei dibattiti intavolati nei primi anni'80 nella sala Omnibus del Caffè Greco e grazie al prestigio guadagnato in America e in Inghilterra dopo l'84 con le illustrazioni del Rubaiyat (eseguite in gran parte in Italia ad iniziare dagli anni'70 tra Roma e Napoli), il poema anglo-

[30] D. Angeli, *"Cronache del Caffè Greco"*, Milano 1930 pag.106-107

persiano venerato dalla corte degli esteti inglesi, apparisse in quel momento insieme alle edizioni della Kelmscott Press, ai libri di William Blake e alle illustrazioni esplicitamente preraffaellite eseguite dal Leighton per "*Romola*" di George Elliott (1860), il più autorevole ed immediato riferimento per una creazione tipografica di respiro organicistico come quello prospettato dall'"*Isaotta*", caduta in disuso nella tradizione editoriale italiana dai tempi della "*Hypnerotomachia Poliphili*" di Francesco Colonna stampata da Aldo Manuzio, profondamente ammirata dagli inglesi. "Il Wedder fu grande e assiduo frequentatore del Caffè Greco: quando gli anni, le abitudini cambiate e gli amici morti o dispersi lo allontanarono da quel locale, egli chiese ed ottenne di comprare uno dei piccoli tavolini di marmo che volle fare suo comodino da notte"[31]. Al di là del gusto anedottico di queste memorie, l'Angeli comprova l'effettiva frequentazione dell'americano dei luoghi e dei personaggi che videro la lenta evoluzione del piano editoriale voluto da Cellini e d'Annunzio, così come riportato nelle stesse "*Digressions*" di Vedder. Come infatti resistere alla tentazione di accostare più di una delle tavole composte secondo le illuminazioni di criptico pittoricismo delle poesie dannunziane ai quadri e alle figurazioni preraffaelleggianti di Vedder di quegli anni? (d'altra parte, si è già visto nel secondo capitolo come sia possibile ricondurre alcuni stilemi del Sartorio a quelli dell'americano). Seguendo pertanto il filo rosso del "fantastique" esotico-leightoniano di un Vedder degli anni'60-70, le cinque tavole realizzate dal Cellini ad "accompaniment" dei sonetti delle fate (è sempre lui che idea e disegna la copertina dell'"*Isaotta*" con lo stemma immaginario punteggiato di gocce d'oro fregiato, sopra la corona nobiliare, da un girasole simile alla "*Clitya*" vedderiana e i caratteri spiraliformi che rammentano i motivi del "*Rubaiyat*") potrebbero rileggersi alla luce dell'esoterismo letterario e delle fantasticherie anatomiche di quadri come "*The lair of the Sea Serpent*" (1879-80) immediatamente assimilabile alle viscide ed avvolgenti contorsioni del corpo metamorfico della "*Melusina*" (desueta figura mitologica) disegnato con la

[31] D. Angeli, 1930 pag.66

minuzia di un Raimondi, disteso, come il mostruoso rettile del dipinto, in un aspro scenario marino; alla saga di "*The Fishermen and the genie*" di Vedder e al "*The Depths of The Sea*" di Burne-Jones si avvicina la "*Grasinda*", nella cui languida tensione neoclassica delle membra modellate nell'angolo in cui si tende l'arpa rivivono anche le bavose forme umane di Watts (in particolare quelle del dipinto "*Chaos*" 1873-82 anch'esso di tema apocalittico-marino). Delle tavole del Cellini, definito "giovine pittore preraffaellita" il Conti scriveva nel 1887: "Fra scogli enormi e dinanzi ad un pauroso tramonto, egli muta la fata Melusina in serpente, con un profondo sentimento della orrenda metamorfosi; con lieta immaginazione pone la Titania di Shakespeare seduta fra gli oleandri, sopra un balcone del rinascimento; finge Grasinda cedente al ritmo degli alberi canori, il corpo agile composto in arco, bellissima figura di stile; chiama, dinanzi al cerchio degli incanti, per le arti della maga tessala, la luna sulla terra; e con mistica ispirazione, finge il salire delle dette anime in cielo, portate dagli angeli"[32]. I giganteschi oleandri che esplodono in un'opulenza decorativa intorno alla sensuosa morfologia di Titania nell'illustrazione per "*Donna Francesca*", tornita in una posa artefatta mentre poggia il corpo sul parapetto del balcone di gusto quattrocentesco, denota familiarità con le figure di ninfe del Costa a sua volta ereditate dalle maniere del Leighton. D'Annunzio, soddisfatto dell'aderenza all'ambiente poetico della raccolta manifestato dalle opere del Cellini anch'egli come il Conti un anno dopo, definisce l'artista: "giovine preraffaellita, poeta che cesella madrigali con squisita ricerca d'arte, pittore che dipinge madonne nell'azzurro cattolico e ninfe ignude tra i mirti pagani"[33].

Sartorio, quasi coetaneo del poeta, appare più interessato al descrittivismo narrativo sperimentato dai cicli danteschi e cavallereschi di Rossetti, molto probabilmente studiati su alcune copie conservate in casa di Mary Stillman e sulle riproduzioni procurategli da d'Annunzio già da questo periodo, nonostante nelle sue memorie

[32] A. Conti, *Isaotta Guttadauro*, "*La Tribuna*", Roma 1887
[33] G. d'Annunzio, *Alla Vigilia di Carnevale, la "Tribuna"*, Roma 16 gennaio 1885

affermi che queste gli venissero svelate solo nell'88 (la Agresti Rossetti riporta sommarie notizie di una piccola collezione preraffaellita di Costa alla quale il giovane allievo potè forse far riferimento nella metà degli'80). D'altro canto, nella stessa annata dell'"*Isaotta*" Sartorio illustrava anche il deamicisiano "*Cuore*", citando in questa sede il Rossetti prima maniera che doveva aver già conosciuto attraverso i disegni posseduti dalla Stillman. In questo caso l'amore per il fascinoso medioevo si evidenzia nella fissazione per le architetture gotiche: dietro la figura di una bambina in un paesaggio urbano innevato si stagliano guglie e archetti trilobati contenenti a mezzo-rilievo le figurine di un angelo e della Madonna; un mendicante è raffigurato nelle vicinanze di un ricercato partito architettonico completo di incrostazioni musive e capitelli marmorei; un angelo benedicente, stagliato entro una riquadratura stretta tra due sottili colonnine tortili a reggere un arco ad ogiva, sosta presso il letto di un fanciullo, la testa aureolata e la corporatura esile analogamente a tante immagini femminili del Rossetti e di Burne-Jones. Nel 1883 Sartorio conosce Angelo Sommaruga, acquirente del suo "*Malaria (Dum Romae consulitur morbus imperat)*" esposto al Palazzo dell'Esposizioni, il quale gli propone di unirsi al gruppo intellettuale della "*Cronaca*", rivista per la quale realizza caratteri tipografici, copertine, illustrazioni informate alle flessioni paganeggianti dei bizantini, preconizzando le finezze simboliste delle illustrazioni dell'"*Isaotta*", la "*Ballata di Astioco e di Brisenna*", la "*Ballata VI*", "*Vas Spirituale*", il secondo poema del dittico delle "*Due Beatrici*", le quali, secondo Jacopo Recuperi "tentano, in un linguaggio che sa, a un tempo, di purismo e di esemplare eleganza, di accordarsi ai preziosismi parnassiani d'una poesia che si esaurisce nel giuoco virtuosistico, nella ricercatezza dei ceselli, e vuol vivere soltanto della venustà della propria veste"[34]. Il "quid" ornamentale di queste immagini si esplica infatti nella loro parziale affinità all'estetica delle arti applicate di Morris nel momento in cui Sartorio ne converte l'iconografia per la decorazione del ventaglio,

[34] J. Recupero, *Sartorio Grafico*, in *Giulio Aristide Sartorio*, Roma, Palazzo Carpegna 13 maggio -20 giugno 1980, Roma De Luca pag. 15

commissionatogli sempre nell'86 dal pittore Villegas, sul quale viene riportata con tecnica ad olio l'apparizione di Beatrice allo scrittoio di Dante usata per il commento visivo dei versi dannunziani della poesia "*Viviana*". Palese la derivazione dell'atteggiamento di icastica reverenza e l'idea dell'aura luminosa da quelle rappresentate da Rossetti nella sua "*Beata Beatrix*" del 1864. La scatola prospettica della stanza medievale costruita con l'effetto di compressione già sfruttato da Rossetti in "*Lancillotto nella Stanza di Ginevra*" (1857), immersa nella delicata penombra rischiarata dal lucore irradiato in raggi ondulati dall'esile figura di Beatrice (forgiata sui modelli di Gozzoli e di Hugo Van der Goes) è scandita dalla "mise en page" ispirata in parte ai "*Libri Profetici*" di William Blake e al Rubayat vedderiano: secondo questo format i versi vengono trascritti manualmente all'interno dell'economia compositiva dell'immagine sfruttando la disposizione dei volumi, facendo in modo che la quartina risulti inserita immediatamente al di sotto del pianale sul quale si erge la visione (impostazione ripresa e sviluppata da Sartorio nella "*Sibilla*"). Con tratto più vaporoso e approssimativo l'artista riadotta la stessa soluzione grafica per rendere la voluttà sacrilega di "*Vas Spirituale*" (stavolta la cornice dei versi è ritagliata ad angolo retto sul margine superiore), dove unica notazione spaziale risulta essere lo stilizzato plinto cosmatesco serrato tra due colonnine tortili (recuperato nel tondo della "*Madonna degli Angeli*") sul quale la "donna bianca e taciturna" che imbraccia l'arpa filiforme, appena abbozzata nella sua solida stola, volge lo sguardo ad occhi chiusi verso "il vescovo latino" che agita il turibolo, imitando entrambi le movenze drogate dei personaggi che popolano gli acquerelli di Rossetti come ne "*Lo studiolo Blu*" e la "*Melodia delle sette torri*" (1857). I temi desunti dalla "*Vita Nova*", vistosa predilezione letteraria che gli fa parteggiare per il dantismo rossettiano, sopravvivono ancora nella grafica sartoriana nel'96, quando a pochi anni dalla prima visita londinese, dopo aver contemplato a Liverpool il metafisico "*Dante's Dream*", l'artista ritorna sugli episodi giovanili del poeta fiorentino con un acquerello dal titolo "*Dante e Beatrice*", dove la dissoluzione materica delle masse e la resa stenografica dei corpi vibranti di luce indica la volontà di superamento in senso mistico-spiritualista, alla Redon, dell'emulazione preraffaellita, restando tuttavia caso isolato

nella produzione del pittore (un'urgenza temporaneamente avvertita dallo stesso Rossetti nella qualità ovattata e incorporea, da "soft focus realism" di "*Beata Beatrix*"). Nel novembre dell'86 d'Annunzio descriveva il ventaglio in un articolo della Tribuna: "Ho visto jeri nello studio di G.A. Sartorio un ventaglio bellissimo, eseguito per commissione del Villegas, che è una vera opera d'arte ed anzi un vero e proprio quadro di soggetto antico. Giulio Aristide Sartorio è una singolare natura di artista. Coloritore assai ricco e potente, disegnatore audace, egli va illustrando da qualche tempo nè suoi quadri l'epoca bizantina, quella straordinari età di decadenza che ancora in gran parte è sconosciuta ed oscura. Tutta quella meravigliosa dovizia di colore e di splendore onde si ammanta la corte imperiale, e quelle strane figure di vescovi mitrati e di regine pompose e di santi rigidi e di vergini e di schiavi, e quelle architetture e quelle sculture preziose e minute come opere di oreficeria (...) tutte hanno esercitato un fascino su la fantasia di questo artista modernissimo che sa nello stesso tempo trarre alcune delle più belle e pure sue ispirazioni da Dante e dal Petrarca e dai minori poeti del dolce stil novo. Il soggetto della pittura di cui parlo è infatti tratto dalla Vita nova. (...) Nella pittura del Sartorio Dante, nel suo tradizionale vestimento scarlatto, è seduto in atto di meditazione, tra i gravi libri e fra le tavolette. La mano sinistra gli sorregge la fronte e la destra disegna ne la tavola la figura. Tutta la faccia è illuminata da una specie di estasi; il profilo è dolce e malinconico; gli occhi sono semichiusi. E d'innanzi a lui risplende in un'aureola celestiale l'imagine di Beatrice, èsile e bianca, in atto di benedire. Il fondo è lavorato minutamente, anzi direi quasi è miniato come una pagina di messale. Tutta intera la pittura, se bene abbia nel disegno, nel colore e nella composizione la serietà di un quadro, risponde a un concetto decorativo. Un ramo di fiori rosei attraversa la parte destra del ventaglio dove è scritta in caratteri antichi la soave quartina (...) I capitelli delle colonnette che sorreggono l'architettura sono d'una mirabile finezza e rammentano quelli del chiostro di San Giovanni in Laterano. Un ramo di grandi gigli argentei sorge, ai piè di Dante, di tra i libri accumulati; e a traverso una finestra si vede in lontananza un piccolo paesaggio chiarissimo, con le colline azzurre e i sottili alberelli quali amò dipingerli il Perugino in fondo al portico

del suo San Sebastiano. Questo ventaglio(...) unisce alla nitidezza e alla eleganza del disegno e alla novità dell'ornato e all'armonìa e alla simpatìa generale del colore un notevolissimo studio di espressione e di concetto"[35]. Nelle altre due tavole dell'"*Isaotta*" Sartorio si misura con i monotipi di Burne-Jones e di Whistler: nel conferire pregnanza figurativa alla "*Ballata di Astioco e di Brisenna*", soggetto che d'Annunzio deriva liberamente dai romanzi d'avventura del ciclo arturiano cari alla prima confraternita, l'artista cerca i propri interlocutori nella medievalità fantastico-cavalleresca del Burne-Jones dal "*Ciclo di Perseo*" o di quello intento nel rivestire di loriche traslucenti il re africano in "*Cophetua and the Beggar Maid*" 1884 (dipinto a sua volta ispirato ad una foto della "*Annunciazione*" di Carlo Crivelli), sebbene nello studiato naturalismo scenografico dell'interno neogotico nel quale si svolge l'incontro tra la dama velata dal volto accigliato ed il biondo trovatore, l'artista debba aver guardato anche alle architetture delle cattedrali dell'Ile de France visitate da William Morris e Burne-Jones nel 1855. Nella "*Ballata VI*" gli effetti all'acquerella vicini alla pittura gassosa di Whisler e i due astri lunari che riempiono il cielo notturno, approntano un proscenio fiabesco all'esangue abbandono della "Bella", adagiata nei pressi del ruscello attraversato dalla fluorescenza serpentinata che al preraffaellismo millaisiano sintetizzante la grazia decorativo-floreale di "*Ofelia*", lega una prima timida partenogenesi del liberty.
"Marius de Maria, lo straordinario pittore bolognese, il grande innamorato della luna, ha messo nel libro, tre grandiose e misteriose fantasie. Il viaggio a traverso una palude, di una donna che sta per essere iniziata ai misteri della magìa, ha ispirato a questo artista due disegni. Nel primo la donna cavalca, inseguita dai vecchi bianchi e taciturni, all'ombra di un immane groviglio di serpenti. I raggi della luna falcata, passando a traverso le orride spire, illuminano a sprazzi di luce livida i cavalcatori. Il secondo disegno rappresenta la medesima palude con le medesime figure, ma la luna nel divenir piena, s'è talmente invecchiata da somigliare quasi un orribile teschio sghignazzante dal cielo. Le nubi, fattesi più fosche, hanno

[35] G. d'Annunzio, *Un Ventaglio*, la *"Tribuna"*, Roma 11 novembre 1886

assunto forme truci e spaventose. La palude nel fondo riflette una luce sinistra"[36]. L'artista bolognese, come si è avuto modo di accennare nel secondo capitolo, dopo gli studi musicali e gli anni accademici nella propria città, aveva trascorso gran parte del suo periodo di formazione nella Parigi parnassiana e maledettista degli anni'70 riportandone indelebili impressioni letterarie che attraverso Baudelaire lo riconducevano ad Edgar Alla Poe e da quest'ultimo a sua volta al clima ermetico dell'ensemble di artisti-simbolo dei preraffaelliti e degli esteti dell'ultima ora. Queste fitte correlazioni influirono sulla calibrazione tenebrante dei soggetti figurativi e, in balìa dei gusti affettatamente retrò della cerchia bizantina, nella conversione visiva della materia poetica dannunziana lasciavano affiorare espliciti richiami shakesperiani, vedderiani e simbolisti. Il dittico citato dal Conti risulta composto dalle due illustrazioni a commento dell'"*Alunna -Lunatiche*", componimento ricco di quelle notazioni magico-iniziatiche e di lasciva atmosfera stregonesca perfettettamente collimanti con la personalità "lunare", di "Salvator Rosa ottocentesco", del De Maria che nello stesso anno dell'edizione delle incisioni esponeva con i costiani a S. Nicola da Tolentino il quadro *"Luna"*, elogiato dal Conti sulla Tribuna dell'87. Nel cielo ammorbato da miasmi trasmutanti in minacciose morfologìe umanoidi tornano le apparizioni paranoidi di Vedder del quadro *"Memory"* (1870), soprattutto in relazione alla seconda versione dove le tinte macabre e necrofile vengono esasperate dall'introduzione di teschi digrignanti che, innalzandosi tra le nubi come araldi della morte, fanno inclinare repentinamente la visione verso le iconografie di Böcklin ed Ensor. L'interpretazione arbitraria dei versi 17-18 "Sale dubbio vapor su da li stagni / che in alto a l'aria forme truci assume" nell' "imagerie" del De Maria scatena immagini di lividi lemuri fluttuanti e sinuosi grovigli di serpenti dalle mostruose dimensioni che non possono non essere ricollegati alla cifra fantastico-mitica del già menzionato *"The lair of the Sea Serpent"* di Vedder e ai motivi gorgonei che tramano tutta la seconda temperie preraffaellita. D'Annunzio, ad apertura dell'articolo

[36] A. Conti, 1887

dedicato al ventaglio di Sartorio, considerava come "tutte le signore mondane vorranno avere non uno dei soliti ventagli illustrati con fiori o con uccelli dell'altro mondo, ma un ventaglio su cui Vincenzo Cabianca abbia acquerellato un suo crepuscolo misterioso e Mario de Maria abbia colorita una bizzarra fantasia lunatica e Alfredo Ricci abbia lungamente accarezzata col pennello ricercatore una ideale figura moderna o una Laldomine vestita di broccati argentei"[37]. I cavalieri inseriti fuggevolmente nell'umida penombra dell'angolo inferiore destro presentano similitudini, per la loro nitida materia chiarificata, con il cavaliere bianco dipinto da Walter Crane nell'acquerello "*The White knight*" (1870).

Alfredo Ricci, amico di Costa e Morani col quale aveva dato avvio all' "*In Arte Libertas*", aveva esordito all'Esposizione di Belle Arti di Torino nel 1884 ed avrebbe continuato ad esporre presso l "*Amatori e Cultori*" fino al successo nella biennale dell'"*In Arte Libertas*" al Palazzo di Belle Arti in Via Nazionale, carriera bruscamente interrotta nell'89 dalla sua prematura morte. Il suo talento si dispiega al massimo grado nel campo del disegno di timbro classico formato sugli studi e attraverso copie di quadri ed opere dei quattrocenteschi, Masaccio e Botticelli in primis (pittore fiorentino quasi del tutto sconosciuto, a parte Conti e d'Annunzio, agli intellettuali romani). Il suo può dirsi un preraffaellismo di circostanza, sospeso tra filologismo ed episodiche accensioni di finezza decorativa, riflesso per l'intermediazione estetica dell'ambiente bizantino. Per l'edizione del 1886 sulla "*Tribuna*" la prima lirica di cinque quartine dal titolo "*Donna Clara*", viene dal Ricci illustrata con una tavola in cui la libera rivisitazione della tipologia rossettiana della "stunner woman", appare soffusa di un gioioso candore virginale che le volute aerali nelle quali sfumano i capelli indirizzano verso un tenue gusto liberty. Nel catalogo compilato dal critico Guabello la versione originale, più audace, della lirica dedicata *A Donna Evelina Cattermole,* viene invece accompagnata dall'illustrazione di Sartorio intitolato "*L'acquaforte dello Zodiaco*" e firmato A. Sperelli Calcographus, nel quale viene rappresentato un nudo femminile parzialmente avvolto

[37] A. Conti, 1887

in un ampio drappeggio e proteso verso un cane levriero (questa immagine viene in realtà concepita e utilizzata in fac-simile per la promozione del Piacere nell'89). Commentando le illustrazioni del Ricci, Conti osserva come l'artista debba aver trovato "una maravigliosa inspiratrice per fare quasi un ritratto d'Isaotta Guttadauro. La bellissima donna, aperta la finestra gotica al richiamo del suo poeta: -Buon dì messer cantore -disse ridendo con gentile volto. A questa salutazione d'Isaotta ridono nel disegno del Ricci, le collinette lontane, ove par che si diffonda come un alito di giovinezza e di poesia (...) Dolce e malinconica è anche Viviana-gelida virgo preraffaellita"[38]. Nell'illustrazione per *"Il Dolce Grappolo"*, il vetro della finestra spalancata esibisce la raffinata stilizzazione neomedioevale di un cavalier servante con le mani giunte e in ginocchio, inserito al di sotto di un arco acuto finemente decorato, secondo un esplicito gusto neogotico che la ditta Morris & Co. proponeva con le vetrate disegnate da Burne-Jones, come quelle per S.Pietro a Bremley. Il taglio verticale esaltato dalla figura longilinea della dama abbigliata con una lunga gonna allacciata alla vita, si riconnette ad un quadro di tema tennysoniano dipinto nel 1858 da Hughes col titolo *"Amore d'Aprile"*.

A giudizio del Conti, Vincenzo Cabianca (che insieme al Carlandi è uno dei pochi ad aver esposto a Londra) è l'unico tra tutti gli altri artisti ad aver realizzato l'opera più fedele alla sostanza evocativa dei versi. "Il finissimo artista che sente, così profondamente la poesia della notte e così efficacemente rende la malinconia dei tramonti, ha figurato gli incanti di Morgana, il fascino di una notte misteriosa complice degli amori di Rosalinda e Silvandro, e gli amori dei cigni. Questo ultimo disegno, di maravigliosa bellezza, è, credo, la cosa più riuscita di tutto il libro"[39]. Tuttavia, con l'illustrazione notturna ideata per *"Romanza"* il pittore costiano sembra semplicemente applicare una variante luministica ai suoi pesaggi "en plen air", sperimentando i giochi dei riflessi lunari sull'acqua e inserendo i lievi dettagli antichizzanti del parapetto classico sormontato da una

[38] A. Conti, 1887

[39] A. Conti, 1887

statua, e l'accenno spettrale dei corpi che si nascondono nella radura, come le miniature antropomorfiche nei quadri di Watteau. Più filo-preraffaellita è invece, anche per il tema arturiano, l'immagine del provocante nudo di Morgana adagiato, con un abbandono di stanca voluttà, nell'illustrazione per l'omonima poesia, sul ciglio di una scogliera sorgente dalle acque traslucide contro il luminoso fondale dell'alba lunare nel quale si ergono "materiati d'oro alti palagi".

Dopo aver frequentato l'Istituto di Belle Arti di Roma, Alessandro Morani si dedica alla pittura dal vero nella campagna di Olevano, nelle pinete di Maccarese e nella solitudine delle paludi dell'Agro Romano, entrando negli anni '80 nell'orbita dei costiani fino a farsi co-fondatore e segretario dell'"*In Arte Libertas*". Il Morani è artista che non cede alle adulazioni della maniera fortunyana ma sceglie di dedicarsi ad un virtuosismo mimetico che lo pone a metà strada tra Courbet, Corot ed Holman Hunt per la sua costante analisi dell'humus stesso della Natura accolta nei suoi timbri più nostalgici e poetici. Per la "*Diana Inerme*" illustrata anche dal Cellini, Morani costruisce uno scenario boschivo naturalistico, estremamente studiato nelle strutture lineari e negli effetti materici delle superfici e dei controluce tanto da poter essere raffrontato ai quadri iperrealisti di George Howard e ai paesaggi di Holman Hunt (per esempio la foresta che fa da fondale a "*Valentino salva Silvia da Proteo*" 1850-51), una finezza di dettaglio che si ritrova anche in quadri più milletiani come "*I lavori di maggio*" del 1889. I cervi che si abbeverano nelle acque del terso lago "sembrano ancora attoniti per la improvvisa sommersione della inerme Diana. È un sentimento espresso con puro disegno e con moltissimo gusto"[40]. Nella seconda illustrazione un brillante scorcio di sottobosco in controluce lascia intuire il sopraggiungere dell'alba, mentre la ragazza dalla lunga veste traslucente rappresenta: "la bianca deità, discesa dal cielo," che "raccoglie nelle mani purissime la rugiada dagli alberi. La scena ha un fondo luminoso ove si sente il sole vicino ad apparire"[41].

[40] A. Conti, 1887
[41] A. Conti, 1887

Anche per le illustrazioni di Enrico Coleman valgono in gran parte le notazioni di naturalismo alla Hunt, una preferenza rafforzata dall'insegnamento di trasvalutazione sentimentale del dato empirico ereditato dal padre Charles e incoraggiato dopo l'abbandono delle grasse campiture fortunyane nell'83, dall'ethos etrusco di Nino Costa. I cavalli descritti dalla lirica dannunziana *"Oriana"* vengono infatti tradotti secondo un linguaggio di pacata delicatezza luministica e di attinenza al verismo delle anatomie animali, sfiorando l'effetto fotografico, talvolta arido ed esplicito, di gran parte dei suoi vasti dipinti e acquerelli di paesaggio punteggiati da bufali ed aratri: *"Il contadino che ara"* del 1890 per la staticità dei modelli potrebbe aver comportato l'uso di una foto del conte Primoli, mentre l'abilità della composizione per piani digradanti di lontananza appresa dal Costa si riflette nella *"Veduta del Circeo"* del 1897. La magia che permea i versi del poeta è comunque fatta salva nell'illustrazione per l' *"Isottèo"* dalla resa diafana e incantata del fondale rupestre, immerso nella semioscurità che inghiotte i cavalli in lontananza sulla sinistra".I bianchi palafreni pascolano sul limitare della caverna favolosa, ove fra poco Amadigi entrerà arditamente. Il Coleman, notissimo paesista ed animalista, ha lavorato con molto sentimento della forma equina e della scena strana, dove pare che veramente circoli diffuso l'incanto di Oriana"[42].
Cesare Formilli, discepolo prediletto di Costa, realizza con analogo temperamento, memore dei primi dipinti mitologici di Vedder, il disegno raffigurante l'incontro tra gli Argonauti e le Naiadi descritto nel componimento *"Hyla! Hyla!"*, rasentando l'esito piuttosto incongruo di un tema fantastico-mitico trasposto in un clima paesistico come accadrà nel 1895 per il quadro *"I centauri"* del Coleman.
Le collaborazioni artistico-letterarie dannunziane avranno ancora un lungo seguito negli anni successivi all'editio picta, favorendo la maturazione in chiave neorinascimentale e classica, con una progressiva acquisizione d'autonomia nei confronti della patina languorosa e introspettiva dei preraffaelliti, della personalità creativa di

[42] A. Conti, 1887

Sartorio ma soprattutto di De Carolis. Con la morte improvvisa di Alfredo Ricci nell'89 d'Annunzio era stato costretto a rinunciare all'aggiunta di una copertina raffigurante la Primavera botticelliana (infatti il pittore ne aveva già dipinto una copia anni prima) alla ristampa dell'"*Isottèo*" del 1890. Una temporanea battuta d'arresto sotto l'aspetto dei progetti corali è rappresentato da "*Il Piacere*", primo romanzo di d'Annunzio pubblicato nel 1889, un anno prima della stampa dell'"*Isotteo e la Chimera*", che veniva edita dal Treves senza alcuna illustrazione, ad eccezione del fac-simile dell'incisione "*Lo Zodiaco*" eseguita da Sartorio che sulla litografia si firmava Andrea Sperelli, come il polimorfo protagonista della vicenda ambientata nei salotti e nei luoghi romani personalmente frequentati dal poeta nel corso degli anni'80. Nell'aprile dell'89 mentre "*Il Piacere*" è in corso di stampa d'Annunzio scrive a Treves per proporgli di mettere in vendita, subito dopo la pubblicazione, in fac-simile, quella coppia di acqueforti descritte nel volume come opera di Andrea Sperelli, Lo "*Zodiaco*" e "*La Tazza di Alessandro*", al fine di contribuire al lancio pubblicitario del libro. Nell'esecuzione dello "*Zodiaco*" Sartorio rispetta alla lettera il testo del "*Piacere*", a dimostrazione di come molte delle sue qualità grafiche fossero state effettivamente incanalate nella finzione del carattere artistico del protagonista. L'orizzontalismo della composizione ribadito dalle strutture longilinee del levriero e della donna in estatica contemplazione all'altezza del muso dell'animale richiama le caratteristiche di una foto scattata dal conte Primoli, un ragazzo nudo disteso in un prato che suona il flauto, dalla quale Sartorio avrebbe ricavato anche un'altra illustrazione per "*La Tribuna*" nel'91 ed un dipinto (attualmente trafugato) più in sintonìa con le apparizioni paniche di Boeklin e le figure arcadiche di Piero di Cosimo.
"Tra le cose più preziose possedute da Andrea Sperelli era una coperta di seta fina, di un colore azzurro sfatto intorno a cui giravano i segni dello zodiaco (...) l'acquaforte rappresentava appunto Elena dormiente sotto i segni celesti. La forma muliebre appariva secondata dalle pieghe della stoffa, col capo abbandonato un poco fuor dalla proda del letto (...). Un alto levriere bianco, Famulus (...) tendeva il collo verso la signora"[43]. Ma nel romanzo, tra le

magmatiche enumerazioni di tondi rinascimentali, statue, dipinti, architetture antiche, motti latini ed inglesi, evocazioni shakesperiane e botticelliane, Sperelli s'imbatte ancora in quello che per il poeta è divenuto quasi uno "sfreghis", una firma da apporre ad ogni sua opera, l'incombente costante del gusto preraffaellita. L'immaginario Adolphus Jekill, soave proiezione di un ideale fusione tra le personalità di Cellini, Sartorio e d'Annunzio, è detto seguace dell'Hunt; di lui il poeta dice che avesse influito sull'aspetto della bella Clara Green: "Aveva una certa incipriatura estetica lasciatagli dall'amore per il poeta pittore Adolphus Jekill; il quale seguiva in poesia John Keats e in pittura l'Holman Hunt componendo oscuri sonetti e dipingendo soggetti presi alla Vita Nova"[44]. A questo enigmatico artista vengono attribuite opere dai titoli richeggianti quelli del Rossetti quali la *"Madonna del Giglio"* e la *"Sybilla Palmifera"*, medesimo nome di un dipinto del poeta-pittore italiano eseguito nel 1860. A Rossetti si riferisce ancora lo Sperelli quando deve descrivere l'abito di Donna Maria Ferres: "d'uno di quei colori cosidetti estetici che si trovano nei quadri del divino autunno, in quelli dei primitivi, e in quelli di Dante Gabriele Rossetti"[45], ed è sempre il conte calcografo ad aspirare ad un'opera filo-pateriana quando: "vagheggiava un libro d'arte su i Primitivi, su gli artisti che precorrono la rinascenza"[46]. In quello stesso anno d'Annunzio dedica tre sonetti all'amico poeta Carmelo Errico in occasione delle nozze con Giulia Costantini chiamandoli: "(...) un trittico delle Sibille. Il trittico non è purtroppo del Memling, ma basterà a dirti il mio affetto (...) bisognerà dare al cartoncino una foggia di trittico a tre tavole intenditi con il bravo e caro Sartorio. Egli ha immaginazione elegante e la mano felice (...)"[47]. Il pieghevole a tre ante realizzato dall'artista, reca sul verso, su una delle due ante esterne, una giovinetta che tiene levate due fiaccole, mentre sull'altra sono raffigurate S. Cecilia con alcune suonatrici; all'interno, spartito

[43] G. d'Annunzio, *Il Piacere*, ed.1942 pag.135
[44] G. d'Annunzio, *Il Piacere*, Milano Oscar Mondadori 1990 pag.233
[45] G. d'Annunzio, *Il Piacere*, Milano ed.1951 pag.160
[46] G. d'Annunzio, 1951 pag.175
[47] G. d'Annunzio, *lettera da S.Vito Chietino, 20.9.89,* citata in N.Lorenzini, 1995

come un autentico trittico trecentesco, da elementi architettonici goticheggianti, i tre sonetti appaiono sormontati nelle cimase, dalle tre Sibille: la Frigia, la Delfica e la Persica, coronate di fiori. Il Sartorio non si è ancora scrollato di dosso il gusto per la decorazione evidenziato nelle illustrazioni per l'"*Isaotta*" (e che si ripresenta come sappiamo anche nell'altro "*Trittico delle vergini folli e savie*"del'91), frammisto ad uno spirito bizantino contemperato da sommesse anticipazioni preraffaellite, ritornando ancora, specie per la fisognomica delle sibille, ai prototipi rossettiani sperimentati per la tavola delle "*Due Beatrici*" e la "*Ballata di Astioco e di Brisenna*": le chiome abbondanti, ricciute e aureolate sembrano conformarsi a quelle di "*Proserpina*" e di "*Venus Verticordia*", ma i fregi, le niellature, gli intarsi e le colonnine tortili appartengono ad un repertorio medioevale e quattrocentesco proprio del Sartorio. La confezione inconsueta del componimento d'occasione (ma nel sonetto della Sibilla Persica ricorre ancora la citazione della "*Beata Beatrice*" che ricompare nell' "*Isottèo*") corrisponde, tranne che nella materia "non nobile", alla tipologia degli oggetti raffinati radunati tra le pagine del "*Piacere*". Ma sarebbe inesatto ritenere che all'inizio dell'ultimo decennio del secolo d'Annunzio possa dirsi ormai sazio della cultura inglese. Ancora: la "*Psiche Giacente*" del 1892 poi confluita nel "*Poema paradisiaco*" pubblicato nel 1893, risulta sapientemente giocata su puntuali innesti della letteratura morrisiana e della vis mitico-simbolista delle illustrazioni del Burne-Jones. Il titolo è quello di uno dei settanta disegni realizzati nel 1866 dall'artista per la "*Storia di Cupido e Psiche*" usati ad illustrazione del "*Paradiso Terrestre*" di Morris: sempre al Burne-Jones appartengono anche i disegni di Amore e Psiche del più volte citato ciclo decorativo commissionato da Howard a Palace Green. D'Annunzio stavolta non si limita ad una pura sfida tra potere evocativo della parola e qualità plastico-segnica dell'immagine e del tema mitologico, ma arriva a trasporre i versi stessi di Morris, conservando la tecnica metrica della royal rime usata dall'inglese secondo il modello trecentesco (sette stanze di sette endecasillabi). Come acutamente osserva la Piantoni, qui il poeta coglie gli aspetti più sensualmente ambigui del clima poetico della pittura burne-jonesiana, fin quasi a lambire un erotismo necrofilo alla Swinburne o alla Poe, nell'adombrare un funesto

presagio celato al di sotto della superficie di "verginale dolcezza". Anche la *"Donna del Sarcofago"* del 1892 reca con sè allusioni visive preraffaelite, a cominciare dal sottotitolo "(*da un prerafaelita*)", dove l'immagine della donna dal portamento regale che attende un dramma imminente "sopra il grande sarcogafo romano/assisa"[48], potrebbe individuarsi (ma è nostra congettura dato che qui il poeta reinventa liberamente sulla base di modelli tanto inglesi quanto italiani) in una qualche pensosa ed imponente dea leightoniana come in *"Solitude"* del 1889-90, tipologia comunque rassodata dai contributi poetici della *"Cronaca Bizantina"* e, come vedremo, del *"Convito"*, apporti che cooperano infatti a mitigare negli anni'90 la diretta chiamata in causa di tele e creazioni inglesi nell'universo stilistico-immaginifico di d'Annunzio. Ma nonostante il poeta stia evolvendo in questi anni verso un più equilibrato rapporto creativo tra matrice ispirativa (musicale- pittorica- giornalistica etc.) e codificazione letteraria, la critica più malevola accusa di furto artistico la lirica (così seminale per l'epoca gozzaniana ed ermetica) di *"Consolazione"*, ritenuto a torto un plagio, un'abile parafrasi da due sonetti composti dal Rossetti,: pure, se si concede uno sguardo "en passant"ai titoli del *"Poema Paradisiaco"* balza subito all'attenzione la reiterazione wagneriana del motivo della Statua, del Ricordo e del Sogno, archetipi poetici affrontati con analoga insistenza nella pittura coeva di Burne-Jones, prova del fatto che entrambe le personalità nuotassero, ciascuno con il proprio personale carico di esperienze e di modelli classici, nel misterioso amnio dell'era simbolista. L'illustrazione che Sartorio appronta per l' *"Innocente"* del'92, romanzo venato da macabri sadismi alla Swinburne, è dominata da una cupa visione sacrale che ben si presta a riflettere il dramma delittuoso di Tullio Hermill: un Cristo in croce illuminato da una candela prossima a spegnersi, pessimistica declinazione religiosa del bizantinismo romano. Con la pubblicazione definitiva di *"Intermezzo in Rime"* nel'93 d'Annunzio trova l'opportunità di creare i presupposti per la prima pro-

[48]G. D'Annunzio, *La donna del Sarcofago, Poema Paradisiaco*, Milano Oscar mondadori 1995 pag.58

grammatica collaborazione tra la propria poesia e l'arte visiva di Michetti. Al pittore scrive infatti: "C'è ora in questo libro un significato di tristezza quasi biblica (...) io vorrei che su quello tu mi facessi un disegno da premettere al libro. Tu hai compresa come nessun altro la terribilità distruttiva della donna (...) io vorrei (...) quel volto gorgoneo sopra un fondo simbolico. Sarebbe una gemma preziosissima pel mio libro, una specie di suggello funebre. (...). Tu hai compreso, credo, lo spirito del libro. È la geremiade del giovine su cui pesa la fatalità dell'amore distruttivo (...)"[49] Michetti esaudisce in poco tempo la richiesta e fa pervenire al poeta, sotto il titolo di "*Mysterium*", una figura femminile dallo sguardo strabuzzato in un espressione allucinata, assente, mentre, scostate le lunghe chiome che ondeggiano sul torso a svelare un seno nudo, mostra il virgulto appena reciso stringendo la falce nel pugno, il suggello funebre desiderato dal poeta. L'iconografia michettiana imbocca qui una strada totalmente ignota ed estranea a tutto ciò che l'artista ha creato e ancora produrrà in futuro: certo la coincidenza di soggetto (la memoria corre subito a "*Venus Verticordia*") non è di per sè sufficiente a sostenere che qui il Michetti stia recuperando figurazioni preraffaellite o vedderiane, ma la fissità simbolista e il carattere sanguigno dell'immagine possiede quel respiro tetramente onirico proprio di alcune opere ultime di Rossetti.

Con la fondazione nel '95 della lussureggiante rivista del "*Convito*" della quale è direttore Adolfo De Bosis, sembra finalmente concretizzarsi il sogno di un cenacolo intellettuale suscettibile di accogliere e amplificare nelle sue aspirazioni assolutizzanti, quella linea teorica informata agli estetismi superomistici che d'Annunzio va da tempo promuovendo contro le "veneri pandemie" e la dilagante "barbarie" della deludente Terza Roma post-risorgimentale. Storicamente l'esperienza editoriale si colloca tra lo scandalo della Banca di Roma e della speculazione edilizia (1893) che aveva travolto gran parte del parlamento italiano e la disastrosa disfatta di Adua che sanciva la fine della dittatura coloniale crispina (1896): veniva dunque a porsi in questo delicato frangente come tentativo

[49] G. d'Annunzio citato in R. Bossaglia, M. Quesada, 1988 pag. 63

velleitario di ricompattamento di una realtà politico-.ideologica alla deriva, all'interno però di una troppo esclusiva concezione aristocratica del "bello", dove il nazionalismo invocato da Costa nella riadozione delle forme artistiche dei primitivi passava adesso attraverso il recupero di Michelangelo ed il mito (più formale che filosofico) del superuomo nicciano. Al circolo conviviale, il cui nome s'ispira all'omonimo libro di Platone non senza un sottinteso riferimento al neoplatonismo della corte laurenziana del'400, aderiscono anche alcuni artisti membri della *"In Arte Libertas"* Cellini, Coleman, Morani, Sartorio, de Maria, e F.P. Michetti. È il De Bosis a sceglierli insieme al d'Annunzio dopo aver ideato "il giornale d'arte" che riporta la copertina del Cellini. A d'Annunzio spetta in gran parte tenere le redini della progettazione grafica anche se è De Bosis nel'94 a scrivere al pittore di voler realizzare: "una raccolta di cose d'arte, degli eletti, pochissimi: prose, poesie, disegni in edizione di rara eleganza, sobrie e degna dei nostri intendimenti d'arte (...)Tu capisci benissimo perché io e Gabriele desideriamo che tu componga in forma eletta questa specie di circolare. Essa dovrà essere il saggio, la prova visibile, in piccolo, di quel che il giornale sarà. Ornala tu dunque come meglio ti piace"[50]. Nel proclama accluso alla lettera scrive inoltre: "Questi brevi libri mensili dovrebbero adunare quanto di più eletto produce l'arte italiana contemporanea"[51]. Ma al momento di ideare la copertina si ha, inaspettatamente, un divario di vedute tra De Bosis e d'Annunzio; il primo ne proponeva di due tipi: "una di eletta semplicità ornamentale - l'altra a colori, a figure un po' burne-jonesiane, intense e intente"[52], un impostazione smaccatamente preraffaellita che, come abbiamo già considerato, non poteva corrispondere al desiderio del poeta di guadagnare ora una propria sfera d'azione creativa meno vincolata rispetto al passato ad esempi estetici internazionali. Per d'Annunzio la copertina a figure rischiava infatti di essere "censurabile in qualche parte: ché dovendo la copertina

[50] A. de Bosis citato in G. Piantoni,1972 pag.40
[51] A. de Bosis citato in G. Piantoni,1972 pag.40
[52] A. de Bosis citato in G. Piantoni,1972 pag.40

ripetersi per tutto l'anno uguale" poteva annoiare se "troppo intensa e simbolica"[53]. Nella lettera del De Bosis viene riportato anche quello che può considerarsi il programma pseudo-morrisiano condiviso da tutti i "conviviali": "Faremo tutti d' accordo, una Thing of Beauty, un'opera di bellezza (...) è necessario però che il "*Convito*" sia, anzitutto, palpitante, come dicono, di modernità. Noi dobbiamo studiarci di rendere con la prosa e coi numeri d'arte, quello che c'è in noi di vivo e di singolare, dentro questa oscura anima moderna, complicata ed inquieta come non mai. Non so se riusciremo. So bene però che il tentativo è nobilissimo, quali i rivistaioli domenicali non sanno neppure comprendere (...) Noi non scenderemo a polemiche mai. Ma in un certo capitolo di ogni libro mensile, intitolato Note per l'Arte accoglieremo quanto potrà giovare, per via di esempio, per via di ammestramento o di critica a chiarire i nostri intendimenti comuni"[54]. Ma è nella dichiarazione di propositi intellettuali con la quale viene pubblicato nel 1895 il primo libro del "*Convito*" che i contorni di questo nuovo indirizzo di virile neorinascimentalismo offrono la visione di un preraffaellismo pateriano e burne-jonesiano travalicato nella sua essenza intimista e dilatato fino ad assumere le proporzioni di un ideale rigenerazione dello spirito latino tradito dalla Terza Roma industriale e borghese. "In questa Roma ora tanto triste, dove un giorno Laocoonte dissepolto fu portato in processione per le vie papali tra il denso popolo religiosamente come il corpo di un Protomartire rinvenuto nelle catacombe, noi vorremmo portare in trionfo un simulacro di Bellezza così grande che la forza superba - quella vis superba formae esaltata da un poeta umanista-soggiogasse gli animi abbruttiti. Non è più il tempo del sogno solitario all'ombra del lauro o del mirto. Gl'intellettuali raccogliendo tutte le loro energie debbono sostenere militarmente la causa dell'Intelligenza contro i Barbari, se in loro non è addormentato pur l'istinto profondo della vita (...). La nostra Bellezza sia dunque nel tempo medesimo la Venere adorata da Platone e quella di cui Cesare diede il nome per parola d'ordine ai suoi

[53] G. d'Annunzio citato in G. Piantoni, 1972 pag.38
[54] A. de Bosis citato in G. Piantoni, 1972 pag.38

soldati sul campo di Farsaglia: Venus Victrix"[55]. Il proclama e la copertina disegnate dal Cellini, fedele assistente visivo di d'Annunzio, (che insieme al Morani, Sartorio e al Boggiani ne cura la veste tipografica) risentono adesso più vivamente di un senso di "maladif" latinizzante, tortuosa di spirali, girali e stilizzati intrecci fitomorfi che avvolgono figure bronziniane delineate entro massicce cornici decorate secondo una compiaciuta enfasi michelangiolesca. Nei primi mesi del '95 compaiono a puntate *"Le Vergini delle Rocce"*, con tavole di Morani e di Sartorio. Per plasmare l'immagine di una delle tre protagoniste del racconto, Massimilla, Morani prende a modello le fattezze della moglie di Diego Angeli e le adatta alle esigenze idealizzanti del concetto estetico che appare evidente nella definizione dell'ovale del volto, delicatamente inclinato su un lato, gli occhi velati di tristezza, come in un ritratto leonardesco rivisto con il torpore delle donne di Burne-Jones (il modello vinciano si segnala anche attraverso l'uso della tecnica della punta d'argento per una seconda redazione del soggetto). Sartorio dal canto suo preferisce rappresentare il trio delle vergini in un contesto ambientale ancora più deliberatamente leonardesco, ispirandosi alla versione della *"Vergine delle Rocce"* conservata alla National Gallery che ha potuto ammirare durante il soggiorno londinese, del quale riprende il formato della tavola con la curvatura superiore a tutto sesto, la struttura della caverna cosparsa di piante e arbusti fioriti, il luminoso squarcio delle rocce sul fondo, mentre le impassibili figure viste di spalle conservano l'icastica gravità dell'angelo di *"Ecce Ancilla Domini"* (anzi, se si provasse a sovrapporre quest'ultimo, rovesciandolo, alla donna di destra, ci si accorgebbe di come l'artista abbia commesso un inoppugnabile plagio dal momento che anche la capigliatura appare pressoché identica!) e quella seduta dal volto reclino e meditabondo possiede l'aria di solenne raccoglimento di una vestale del Leighton o del Burne-Jones. Ma alla fiorente stagione del *"Convito"* Sartorio, come ampiamente anticipato nel capitolo precedente, oltre che con la produzione grafica, contribuisce innanzitutto con la sua fondamentale opera critica di

[55] A. de Bosis e G. d'Annunzio citati in G.Piantoni, 1972 pag.41

snebbiamento delle tante coscienze culturali italiane che, fino all'epoca della biennale veneta, ottenebrate da faziosi preconcetti e svisamenti dovuti ad ignoranza in materia, avevano approssimativamente discettato di preraffaellismo, di pittura inglese e di arti applicate. L'approfondito studio compiuto in loco da Sartorio a Londra nel '91 lo poneva nelle condizioni di affrontare, ancor prima e meglio di molti artisti e critici autorevoli, con puntualità interpretativa e cognizione storico-culturale, la lettura della vasta scelta di opere preraffaellite esposte quattro anni dopo alla biennale di Venezia. Questo chiarimento in Italia si rendeva necessario, poichè nè d'Annunzio, nè Conti, nè Costa, nè la presenza (episodica o agente in ambienti circoscritti) sulla penisola di artisti ed intellettuali inglesi come Crane, Ruskin, Leighton, Burne-Jones, Davies, De Morgan, Murray e le Stillman avevano fornito una visione precisa ed univoca del fenomeno al quale, col passare del tempo, era andata sostituendosi la qualifica di luogo comune del nuovo gusto letterario e dell'estetismo internazionale: questo spiegava le crasse imprecisioni che pesavano ancora su saggi come quello dell'Ortensi "*I prerafaeliti*" pubblicato nel'94 sulla "*Tribuna*", sommarie requisitorie di pittori conosciuti in gran parte per vie indirette e per interposta mediazione culturale.

Sartorio stesso, sul "*Convito*" del 1895, osservava che: "alcuni ritenevano che la nuova Società esumasse l'arte antica; altri propugnasse un idealismo trascendentale; altri continuasse, per i rami, la rinascenza gotica detto movimento di Oxford, altri proseguisse il purismo tedesco; altri filiasse dal Vysemann; altri dal Ruskin; altri dal Keats; dallo Shelley, dal Wordsworth (...) nè una singolarmente e tutte, in verità, queste sorgenti concorsero, ciascuna per la propria influenza, e in un coordinamento ideale, efficace e visibile nell'atto, allo svolgersi della scuola nuova "[56]. A partire dal II libro del "*Convito*" Sartorio pubblica un rigoroso studio sull'arte di Rossetti e si cimenta nel commento esaustivo delle opere preraffaellite esposte alla biennale: si tratta di saggi che non si arrestano all'aspetto puramente informativo delle altre riviste del tempo come

[56] G. A. Sartorio citato in G. Piantoni, 1972 pag.38

"*Emporium*", e che nella volontà di periodizzare e di analizzare con gusto da artista e al tempo stesso da studioso d'arte, annoverano il loro punto di forza e il loro carattere rivoluzionario. Sartorio, come si ricorderà grande estimatore dell'arte di Burne-Jones e dei suoi mosaici romani, precisava tuttavia che con la visione di questi ultimi sarebbe stato difficile: "formarsi un concetto esatto di prerafaelismo (...) però che l'opera è il prodotto di una ben altra e laboriosa evoluzione del sentimento estetico germogliato sul terreno della Società Prerafaelita scioltasi effettivamente nel 1859"[57]. Individuava anche i primi componenti della Società osservando come "la crisalide della moderna pittura inglese (fosse) da ricercare nello svolgimento dell'ingegno di Ford Madox Brown"[58] e valutava la capacità di rottura del movimento nei confronti dell'accademismo. Quanto alla portata epocale dell'eresia preraffaellita, l'artista riteneva che essa fu: "uno schietto ritorno alla verità, alla copia della natura, contro la sintesi indolente, e contro l'inattività mentale degli accademici"[59]. Quasi trent'anni dopo in "*Flores et Humus*" Sartorio avrebbe approfondito ulteriormente questa valutazione distinguendo, sulla base del diverso uso della fotografia e dell'attitudine naturalista, tra Rossetti e i preraffaelliti "ostinati": "Il preraffaellismo ebbe tutt'altra natura che quell'estetismo italianeggiante che poi Gabriele Rossetti gl'impose. Nacque per essere un'arte verista austeramente precisa, scrupolosamente copiata dal vero e se giocando sulle parole dovessi dire qual è stata l'opera del Rossetti nel preraffaellismo, dovrei dire che egli lo ha "raffaellizzato" fuorviandolo verso quelle forme espressive della rinascenza che Michelangelo aveva vivificate a significar la passione. Se dovessi indicare i fratelli spirituali delle misteriose figure del Rossetti accennerei o le statue della cappella di san Lorenzo o lo schiavo del Louvre perduto, abbandonato in un sogno. Preraffaelliti ostinati furono Madox Brown, il Millais della prima maniera, Holman Hunt che copiavano fotograficamente ogni cosa dal vero

[57] G. A.Sartorio citato in G. Piantoni, 1972 pag.39
[58] G. A.Sartorio citato in G. Piantoni, 1972 pag.39
[59] G. A.Sartorio citato in G. Piantoni, 1972 pag.39

imponendo alla loro coscienza una scrupolosità incrollabile. Per questo, poco fa, parlavo della veduta del Mar Morto conosciuta sotto il nome di -Scape Goat- per la cui esecuzione Holman Hunt si recò in Palestina riuscendo a dare una visione completa d'un paesaggio del sud. Dante Gabriele Rossetti per fare un quadro simile non si sarebbe mai mosso da Londra nell'istesso modo che Michelangelo quando doveva tramandare, sulle celebri tombe, l'effige di Giuliano e Lorenzo de Medici, non si preoccupò affatto di rappresentarli somiglianti"[60] Nell' "esteticismo dell'arte inglese" giungeva a distinguere tre fasi essenziali (ed era il primo italiano a farlo): il Gothic Revival, la prima fase del preraffaellismo nella formazione della Fratellanza nel 1849 e un terzo periodo "sotto l'assoluta influenza di D.G.Rossetti"[61]. È nell'ultima fase del movimento, da Sartorio definita italianeggiante e rossettiana e posta a contraltare quale classicismo estetizzante al simbolismo francese, che viene identificata la più utile lezione artistica sulla base del riferimento storico al Michelangiolismo nella cui reinterpretazione si distinse il Burne-Jones. Gli artisti inglesi di: "Michelangelo intesero, soprattutto, la tristezza dei volti, degli occhi chiusi, l'attitudine pittorica del Pensieroso e della Notte, le pose incoscienti ed abbandonate che formano quasi la transazione tra la vita e la morte"[62].
Novità esclusiva e positiva dei preraffaelliti, come aveva già intuito Diego Angeli nel '93, veniva considerata la disposizione a descrivere: "il dramma intimo e psicologico (...)" prediligendo gli incontri e le contemplazioni, i ricordi delle cose negli uomini, ma questi "soggetti spirituali" non debbono essere espressi con la "vacuità della forma e l'indefinizione dell'immagine" come fanno specialmente i francesi. Proprio in ciò consiste il maggior merito della rivoluzione pre-raffaellita, secondo Sartorio, essa si conservò: "pittoricamente lontana dai tentativi decadenti da cui è afflitta la Francia artistica, cercò ed ebbe viva efficacia per l'appoggio che chiese nella sua opera alla tradizione dei primitivi Italiani o Fiamminghi e non s'agitò

[60] G. A. Sartorio, *Flores et Humus*, Roma 1922 pagg.52-53
[61] G. A.Sartorio citato in G. Piantoni, 1972 pag.39
[62] G. A.Sartorio citato in G. Piantoni, 1972 pag.39

a fondare l'impero dei simboli nuovi i quali non associandosi a nessuna abitudine a nessun senso plastico l'avrebbero condotta o all'abuso delle allegorie od alla vana ricerca di tecniche fantastiche".Altra svolta veniva riconosciuta in quel principio affermato da Ruskin di portare sulla tela la piena luce del giorno, un fondamento tecnico-stilistico che avrebbe avuto più di una semplice propaggine teorica nella definizione del divisionismo simbolista di Previati, Segantini e Pellizza.

"I preraffaelliti sono andati di pari passo col Ruskin facendo opera fruttifera ed assolutamente moderna nel paesaggio, del quale Ruskin bandiva le leggi con forma strettamente determinata indirizzando allo studio sincero e divinando, nel 1843, le leggi precise del realismo tanto tempo prima che il Courbet, il Rousseau ed il Millet trovassero la loro via (...) Le teorie del Ruskin influirono in parte sul gruppo dei Preraffaelliti, e le pitture dell'H.Hunt corrispondono quasi esattamente agli inflessibili esortamenti del critico. The Wandering sheep, The Scapegoat e l'acquarello della Raccolta delle mele a Ragaz sono dei vari esempi della costruzione dei piani e dei monti stabilmente elevati, su cui il pittore ha distribuito l'artificio delle ombre e della luce concesso alle condizioni speciali dell'atmosfera"[63].

Stuzzicato da questa puntigliosa e veridica riabilitazione critica del preraffaellismo, due anni dopo Arturo Graf pubblica a sua volta sulla *Nuova Antologia* un lungo studio sui movimenti artistici del momento, distinti sotto le denominazioni di "preraffaelliti, simbolisti ed esteti" e configura una storicizzazione del fenomeno quando afferma che: "guardata nel tutto l'insieme, la reazione generale appare quale un moto avverso alla scienza positiva e al positivismo filosofico (...). L'alchimia ha i suoi iniziati e promette di nuovo con la trasmutazione dei metalli, anche la pietra filosofale (...). Entrambi (simbolismo e preraffaellismo) si oppongono al naturalismo (...) entrambi menano vanto di uno sdegnoso e nobile individualismo, entrambi si dicono e sono idealisti, separano dalla vita reale, vagheggiano, rimpiangono, risuscitano come possono, il Medioevo,

[63] G. A.Sartorio citato in G. Piantoni, 1972 pag.39

e più e perfetta stimano quell'arte che chiusa ai più, schiva da ogni contatto, più partecipa della visione e del sogno". Di conseguenza, conforme alla corrente ideista e fantastica dell'epoca, Graf accoglieva laudativamente l'apporto decisivo dato dal movimento "ad affinare nuovamente il gusto troppo ingrassato alla scuola del naturalismo, a risollevare e riconfortare la fantasia che da quella scuola era stata depressa e mortificata un pò più del dovere; e ridare il luogo che gli compete a quello elemento ideale senza di cui l'arte a breve andare s'intorbida e s'invilisce"[64]. Dal pulpito del *"Convito"* nel'96 De Bosis rende omaggio all'illustre "preraffaellita" americano Elihu Vedder, uno degli ispiratori della rinascita dell'editio picta, dalla valutazione della cui opera trae gli auspici per un'arte che sappia contrastare: "quella volgarità che alcuni gabellano col nome di vero" sostenendo che per mezzo dell'arte "tutte le cose escono trasformate e sfolgoranti da un battesimo di idealità, dalla profonda e luminosa anima dove l'Artista le ha immerse! Per essa (arte) la materia sorda ha ritmo e numero; per essa la materia informe esce, monda di scorie, come il metallo dalla più eletta fornace. Il vero, il vostro *vero!* Ma l'Artista vede cieli d'oro e fiori di luce e, come nelle sale dei Borgia e nella cappella di Teodolinda può rendere nell'opera la sua visione di bellezza e di gentilezza"[65]. Se pertanto a Sartorio premeva di ribadire il concetto affermato da Burne-Jones che al processo di riappropriazione della tradizione rinascimentale italiana andava aggiunto la formulazione di un messaggio, perché è " il tema a costituire il reale valore di un dipinto", de Bosis analogamente prendeva ad esempio l'arte di Vedder per suggerire al pittore di fare "pittura di idee", queste ultime espresse con "solide forme", liddove l'allegoria doveva offrire: "una semplice e piana significazione"[66]. Anche le intenzioni estetiche di d'Annunzio nella collettiva atmosfera di neoplatonismo ermetico dei conviviali imboccano questa direzione, come ben evidenziano le considerazioni che dedica

[64] A. Graf, *"Prearafaelisti, simbolisti, esteti"*, "Nuova Antologia" 1897 vol.67 pp.29, 30, 33 citato in G. Piantoni,1972
[65] A. de Bosis, *Note su Elihu Vedder pittore* Il *"Convito"* libro VII Roma 1896 pp.464-65
[66] A. de Bosis, 1896 pag.450

all'opera del conterraneo Michetti sulle pagine della rivista nel 1896: "L'apparenza visibile di un oggetto si compone di un mistero di linee innumerevoli in mezzo a cui l'artista deve saper scoprire e determinare le linee fondamentali. Il disegno non sta nel vedere semplicemente quel che è; sta bensì nell'estrarre dalla realtà complessa delle cose quel che merita di essere distinto, quel che dà il carattere a quella data forma, a quel dato aspetto del vero. Il disegnare, sta, soprattutto, nello scegliere". E intorno alla cruciale questione del vero in arte, riproposta con veemenza dall'ambiente del *"Convito"*, il poeta torna ancora una volta, stavolta con una disposizione completamente diversa da quella manifestata nei primi articoli della *"Tribuna"*, osservando come Michetti "sapendo che per giungere alla bellezza è necessario indugiare con lunga pazienza sul vero, (...) ha accumulato una incredibile dovizia di osservazioni precise, ha analizzato lo spettacolo delle cose in tutti i suoi elementi per scoprirne i rapporti nascosti, con lo sforzo dell'analisi ha tentato di sorprendere il segreto della creazione. A furia di studiare i processi per i quali la natura costruisce e fa apparire i corpi, egli è giunto a produrre secondo quei processi medesimi le forme che corrispondono ai sentimenti dell'anima umana. Egli è giunto, in una parola, a continuare l'opera della natura"[67].

Nonostante la fervida attività critico-letteraria condotta sulle pagine del *"Convito"*, a quest'epoca Sartorio non è distolto dalla produzione grafica. I tre ex-libris da lui creati per d'Annunzio nel corso degli anni'90 riutilizzano materiali già sfruttati e svelano uno degli aspetti caratteristici della prassi operativa dell'artista, quella dell'autocitazione dissimulata dietro l'occasione letteraria o celebrativa al quale farà ancora appello per le opere monumentali del'900 fino al film del *"Mistero di Galatea"*. Beate donzelle rossettiane (simili a quella del frontespizio del *"Trittico delle Tre Sibille"*) colte in pose retoriche da cariatidi reggifestone, immerse in un'atmosfera più morbida e sfumata dove predomina il fluido e leggero gioco ritmico delle vesti, fanno ancora la loro comparsa nell'*"Ex-Libris Gabrielis"* del 1890 ispirato, nelle figure e nel formato,

[67] G. D'Annunzio, *"Nota su F.P.Michetti"*, in Il "*Convito*", libro VIII 1896 pag.587

al tondo realizzato nello stesso anno per L'Associazione Artistica Internazionale di Roma. L' *"Ex Libris Gabrielis Nuncii Porphyrogeniti"* del 1890 e il successivo *"Ex Libris Gabrielis Nuncii - Per non dormire"* del 1898 sembrano a loro volta provenire da studi di nudi e prototipi costiani elaborati per la *"Gorgone e gli Eroi"*: sia la figura femminile che scarica con un elegante colpo d'anca il peso del corpo sulla gamba destra nell'ex-Libris del 1890 (prima apparizione nell'arte sartoriana di un simulacro della Ninfa di Costa) che il nudo maschile rovesciato di fianco su un fascio di alloro in quello del'98 appartengono al fitto corpus disegnativo preparatorio del dittico dei Sogni.

Ma il momento di autentica compenetrazione onnicomprensiva di tutte le forme espressive, capace di tener testa alle raffinate iniziative editoriali della Kelmscott, giunge alfine nel 1902 con l'edizione del testo dell'opera teatrale della *"Francesca da Rimini"*. Nel 1898 d'Annunzio si è trasferito insieme all'attrice Eleonora Duse nella villa della Capponcina a Settignano, a poca distanza dalla villa dei Tatti dove alloggia il critico e simpatizzante preraffaellita Bernard Berenson circondato dalla sua considerevole collezione di prodotti d'arte quattrocenteschi. D'Annunzio, dopo il viaggio in Grecia del 1895 e il discorso dell'*"Allegoria d'Autunno"* declamata alla chiusura della biennale veneziana (la cui versione a stampa reca l'illustrazione dell'impresa *"Multa Renascentur"* di Cellini) suggestionato dal pensiero nicciano dell'opposizione tra elemento apollineo e dionisiaco, è fermamente convinto di dover conferire nuova dignità artistica al genere della tragedia greca e di dare all' Italia la sua Bayreuth latina, e scrive la *"Città Morta"*. Alessandro Morani collabora ancora con il poeta, e nel 1899 porta a termine il bozzetto del sipario da utilizzare per l'opera teatrale *"La Gloria"*: Al centro del bozzetto campeggia una testa di medusa disposta in un medaglione di gusto ellenico con due incongrue ali che fuoriescono dalla fronte, reinterpretazione di lontana patina vedderiana e preraffaellita (specie per l'armonica distribuzione delle forme vegetali e delle eleganti cromìe dei paesaggi idealizzati che l'affiancano simmetricamente sui due lati) che tuttavia il Morani pare abbia tratto da una spilla della moglie Lily Helbig.

Nel 1901 l'allievo di Morani e dal 1896 membro dell'"*In Arte Libertas*", il marchigiano Adolfo de Carolis, si reca a Firenze e viene contattato dal poeta che decide di affidargli prima la creazione dell'apparato scenografico dell'opera ed in seguito anche dell'illustrazione della sua versione in volume. Con la "*Francesca da Rimini*" si assiste per la prima volta ad un esperimento di autentica grafica editoriale legata all'attività del poeta, mercè un mirato approccio immaginativo di istanza wagneriana nell'incontro tra wort e ton, parola e musica, immagine e recitazione, in nome della "gesamkunstwerk", proposito che nell'armonica orchestrazione dei mezzi espressivi si rivela essere molto più calibrato e organico di quello adottato per la correlazione testo-immagine dell'"*Isaotta*". Nel volume si assiste all'esplicita realizzazione di un piano omogeneo che consente la perfetta fusione di tutte le sue parti in un unicum artistico: caratteri, materiali, tecnica delle illustrazioni, impaginazione amalgamano tra loro testo ed immagini, fin quasi a oltrepassare, nel riferimento all'opera musicale, la concezione stessa del libro miniato cara a William Morris e Burne-Jones. Oltre al libro è curioso inolte rilevare come da un'interessante foto scattata nel 1901 da Batta Sciutto durante la messa in scena dell'opera teatrale appaia tangibile l'intento di ricreare (molti anni prima di Pasolini nell'episodio della "*Ricotta*" in "*Rogopag*") le caratteristiche compositive di un'opera d'arte, in questo caso le raffigurazioni di "*Paolo e Francesca*" di Rossetti, delle quali riproduce la disposizione della fonte luminosa, che nei pastelli rossettiani proviene solitamente da una finestra o una porta dischiusa, nonché la posa assorta e la fedeltà storica di ricostruzione del vestiario medioevale.

L'ideismo del De Carolis diviene in questa occasione fermo e deciso, nell'elaborazione di una tipologia nettamente preraffaellita, ricondotta, nella proiezione sulla pagina, ad una dilatazione generatrice dell'inconfondibile "schiacciato" decarolisiano ripetuto anche negli affreschi, dove tuttavia le esigenze rappresentative del grande formato implicano la liquidazione dei dettagli e la sintesi figurativa. I motivi decorativi vegetali appartengono invariabilmente a repertori pre-liberty da Blake a Morris, personalizzati tuttavia dalla tendenza di De Carolis ad imprimere loro un decentramento degli assi e un'inflessione delle curve a parabola. Il volume diviene subito per i

più accaniti bibliofili gemma rara nel modesto panorama editoriale italiano, lodato per: "La perfetta nitidezza e leggiadria di proporzioni (...) la grande euritmia generale (...)"[68] e prelude alla rinnovata e costante collaborazione di d'Annunzio con Cellini e De Carolis nel primo decennio del'900. Entrambi gli artisti provvedono a lubrificare visivamente tutte le creazioni poetiche ed in prosa che d'Annunzio va componendo, soprattutto nel caso del vasto progetto delle *"Laudi"* che dal 1903 in poi vede in prima linea Cellini nella riproposizione di tecnicismi e metallici soggetti incisori dureriani e olandesi per i primi tre libri, congeniali alla sua manualità di raffinato orafo dell'immagine. Per la *"Figlia di Iorio"* del 1903 De Carolis pone al riparo la componente folcloristica dell'Abruzzo bucolico da quelle cadute vernacolari-veriste tipiche di Michetti e sceglie piuttosto un registro di forte arcaismo lirico, dominato da stilizzazioni ieratiche ed eccessivamente frontali, quasi bidimensionali. Nella pagina finale, l'immagine della donna che siede al telaio in atto di profonda dignità muliebre, come se modulasse delle note su un'arpa o una spinetta, conserva lo spirito migliore dei precetti morrisiani, secondo i quali dal lavoro artigianale è possibile ricavare una sorta di musica squisita. A De Carolis il poeta riserva l'illustrazione dei suoi testi teatrali dalla *"Francesca da Rimini"* alla *"Fiaccola sotto il moggio"*, dalla *"Figlia di Iorio"* alla *"Fedra",* fino a sostituire per il volume finale delle *"Laudi"* nel 1912 il Cellini, sempre più insofferente alla tirannide del gusto dannunziano al quale invece De Carolis aderisce scrupolosamente con il suo esasperato neocinquecentismo liberty, subordinazione che gli costerà (ma immeritatamente) la perdita della reputazione di libero artista agli occhi di una critica ufficiale ormai lontana dalla passione preraffaellita per l'arte illustrativa e di pretese letterarie. Dello spirito degli inglesi l'arte decarolisiana alla fine degli anni'10 nulla o quasi preserva, sopraffatta com'è dalla monumentalità del suo "classicismo magro" affollato da fregi e motivi vascolari antichi, e da un'algida seppur solida ed impeccabile tecnica decorativa per cicli di grandi dimensioni, ad eccezione di sporadici ritorni nel campo delle illustrazioni di piccolo formato, permeati di

[68] R. Bossaglia e M.Quesada, 1988 pag.63

reminiscenze preraffaellite, per il "*Notturno*" di d'Annunzio del 1917. Infatti il poeta aveva inizialmente pensato all'opera come ad un ininterrotto "continuum" di struttura grafica e letteraria, come dimostrano le lettere scritte al De Carolis nelle quali minuziosamente indica ogni singola figura per ciascuna parte del testo, chiedendo per il frontespizio: "una figura (...) con le ali della notte a ricoprire gli occhi (...)"[69], mutando opinione in una lettera successiva dove dichiara di voler spezzare il testo in tre parti, tre "offerte"; tre sibille alate interromperanno lo scorrere del Notturno, intervallate da tre figure di dolenti (ossessione triadica che risale come si è visto all'89). Per una di queste tre figure l'artista su una delle sue carte appunta alcune prime idee tra le quali spicca, in controparte, la cifra dannunziana "memento audere semper", che si concretizzano graficamente nella imponente figura che chiude la seconda offerta, una dolente con le braccia levate, flessa sulle ginocchia, riproduzione del suo "fare grande" di Bologna e di Pisa. In questo continuo scambio tra decorazione a fresco e illustrazione trovano puntuali conferme le teorizzazioni tecnico-poetiche espresse dal De Carolis nei suoi scritti, testi nei quali viene esposta la tesi della totale reversibilità dei formati, dei generi e delle tecniche, tutte riconducibili sotto il comune denominatore della decorazione. Il caricato neomichelangiolismo della Sala del Podestà risulta qui ridefinita e riportata, nel taglio contenuto delle figure, alla sua primigenia accezione psichico-evocativa di quel Burne-Jones magistico ammirato negli anni romani. All'indomani dell'impresa fiumana d'Annunzio, sempre più vittima di pulsioni priapee che in questo aspetto lo assimilano agli ultimi morbosi anni di Rossetti, si ritira in quell'enorme bazar di schizofrenica ed onnivora manìa collezionistica nel quale tramuta nel breve giro di anni il Vittoriale di Gardone Riviera, megalomane risposta alle case gotiche di Walpole e Rossetti e a quella persiano-vittoriana di Leighton, non dimentico tuttavia dei progetti di ambizione panestetica portati a compimento con gli artisti del "*Convito*" e, ancora in quegli anni suo unico fidato interprete visivo, il De Carolis. Da perfetto "operaio della parola",

[69] G. d'Annunzio citato in R.Bossaglia M.Quesada, 1988 pag.145

immagine che si riverbera nel nome assegnato al suo studio, "*l'Officina*", vagheggia ancora l'allestimento di un"'"Art and Crafts" italiana prevedendo la creazione di "Botteghe Artigiane" nella struttura del Vittoriale (la cui costruzione fu impedita dalla morte del vate) per "rinnovellare le tradizioni delle arti applicate"[70] e facendosi promotore dell'artigianato artistico nel quale individua il vero destino del made in Italy: da alcuni anni infatti il poeta ha l'abitudine di ideare e schizzare egli stesso gli oggetti che intende commissionare ai maestri artigiani ai quali fa apporre il suo personale conio. Tra i calchi della statuaria classica (le metope e i cavalli del Partenone, il Prigione di Michelangelo, artista del quale si definisce il diretto erede) trovano così posto i vetri di Venini realizzati dai maestri vetrai Martinuzzi, Zecchin, Cappellin, gli argenti di Buccellati e di Brozzi, le ceramiche di Melandri e Gio Ponti, i ferri battuti di Mazzucotelli, i tessuti di Fortuny, Lisio e Ferrari. "Non avere nulla nella tua casa di cui tu non conosca l'utilità, o non riconosca la bellezza" aveva detto William Morris, un monito che all'ansiosa indole di d'Annunzio, al quale il superfluo era necessario quanto l'utile, continuava ad essere a suo modo particolare ancora presente, nella misura in cui la bellezza veniva da lui assunta a strumento conoscitivo per antonomasia, viatico di potenziamento stesso della virtù esperenziale dell'anima umana. Fermezza e continuità d'intenti che, pur nella loro natura artisticamente ed esteticamente discutibile per ambiguità ed eterogeneità di caratteri, lo accompagneranno fino alla morte. D'altronde nel primo libro del *"Convito"* egli aveva scritto: "Non ci verranno meno la fede e il coraggio se avremo contraria la fortuna. L'artefice Nerone essendoglisi infranta una coppa di cristallo ch'egli prediligeva, elevò un mausoleo ai Mani della cosa bella. (...). E ciascuno di noi pur da solo, secondo le sue forze, seguiterà ad onorare e a difendere contro i Barbari i peccati intellettuali dello spirito latino"[71]. E di questo perfetto peccatore che aveva a lungo

[70] A. Andreoli, *Gabriele d'Annunzio L'uomo l'eroe il poeta*, catalogo della Mostra del Museo del Corso, Roma, De Luca 2001 pag.21

ambito di fare la propria vita come si fa un'opera d'arte, ancora oggi ci è dato contemplare il "sacrilego" Mausoleo, cenotafio di una prua "fantasma" cresciuta tra cipressi bockliniani, punta dell'iceberg di un'epoca inabissatasi nel tempo tra vaticinii di rinascenze e keepsakes preraffaelliti.

[71] G. d'Annunzio, "*Il Convito*", libro I, Roma 1895 pp.3-7

Quando tu, o disegnatore...
La dialettica cosmica del disegno leonardesco

"Quando tu, o disegnatore, vorrai far buono ed utile studio, usa nel tuo disegnare di far adagio; e giudicare fra i lumi quali e quanti tengano il primo grado di chiarezza, e similmente infra le ombre quali sieno quelle che sono più scure che le altre, ed in che modo si mischiano insieme, e le quantità; e paragonare l'una coll'altra, ed i lineamenti a che parte si drizzino, e nelle linee quanta parte di esse torce per l'uno o per l'altro verso, e dove è più o meno evidente, e così larga o sottile; ed in ultimo che le tue ombre e lumi sieno uniti senza tratti o segni ad uso di fumo".[72]

Basterà in vece d'incipit questo primo excerptus a fornirci la dimensione di empiria calligrafica entro la quale si giocano tutti quei valori di fedeltà alla mimetica dei coefficienti atmosferici, luministici, cromatici che contraddistinguono il modus leonardesco, profondamente radicata nella visione del disegno quale strumento di scienza e comprensione delle leggi fisiche del visibile e del tecnicamente esperibile.

Forse in nessun altro contemporaneo ripercorrere gli itinerari creativi di un' artista nella cui produzione l'aspetto programmatico di ogni opera è già invariabilmente destinato ad articolarsi nel ben più vasto ordito del Disegno Universale ("perchè il disegno, padre delle tre arti nostre procedendo dall'intelletto, cava di molte cose un giudizio universale; simile a una forma ovvero idea di tutte le cose..".) significa di necessità comprendere il ruolo di preminenza ricoperto dall'atto del di-segnare nel momento dell' applicazione di quel metodo d'osservazione pregalileiano che, strictu sensu, è il vero e proprio motif che assorbirà interamente gli interessi leonardeschi (tra i quali la pittura figura solo come una sua

[72] Leoanrdo da Vinci, *Trattato della pittura*, Aquarelli 1997

infinitesima occasione di sperimentazione). E questo è vero nella misura in cui Leonardo fa della pratica disegnativa il mezzo col quale accordare quel gigantesco organo in cui architettura, botanica, anatomia, urbanistica, fisica, geologia, astronomìa costituiscono l'affascinante tastiera di un cosmo offerto all'acume di composizione e scomposizione dell'umana sapienza.

Si avrà un'ancora più responsabile considerazione estetica non già critica dei lavori a punta d'argento, a matita e a sanguigna in epoca romantica (a questa risale la sistemazione definitiva dei codici) allorquando si tornerà a guardare al disegno quale insuperabile momento di genuinità dell'azione creatrice rarefatta nel pedante lavorìo di maniera dei secoli precedenti (è l'età di Blake e Goya, sorta di intercapedine tra i gelidi nettari del neoclassicismo e il colpo di mano dei Barbizonniers); ed è il periodo presagito dagli elisir blasfemi del giovane Wackenroeder che torna a sposare la causa di Durer, il più prestigioso seguace europeo di Leonardo, e dal richiamo a quello che attraverso Ruskin fino a Riegl sarà chiamato kunstwollen (una qualità che si attaglia particolarmente al concetto già vasariano del disegno come crisalide dell'idea, istante della rivelazione della volontà d'arte).

Non si sarà mai abbastanza costernati, per queste ragioni, di fronte all'oggettiva impossibilità di ponderare nella sua interezza quella tormentosa evoluzione concettuale insita nella riflessione in punta di penna che Leonardo intraprese lungo un'attività costellata di più di 1500 disegni, attualmente perduti. La sorte si conserva clemente nei confronti dei lavori grafici fino al 1608, data della morte dello scultore Pompeo Leoni, possessore accertato della serie di volumi acquistati presso l'erede del fedele Francesco Melzi.

Spetterà alla collezione reale inglese recuperarne circa seicento sul finire del XVII secolo: gli altri, come di prammatica, avranno seguito il destino di tutti quei disegni che l'uso inveterato di ricorrervi ai fini dello studio della tecnica ammassava sugli scaffali delle botteghe.

Sulla base di quali dati sarebbe oggi consentito congetturare o ipotizzare sugli esiti (fallimentari per motivi da non allegarsi all'autore) delle due maggiori opere scultoree se tra quelli conservati

a Windsor non comparissero i progetti per i monumenti equestri Sforza e Trivulzio?
E cosa avrebbe permesso agli studi monografici di svelare la vena allegorica e dissacrante e quella apocalittico -melanconica se non l'esistenza della serie delle caricature, delle allegorìe, dei simboli araldici, dei diluvi e delle tempeste, eseguiti questi ultimi negli anni del buen retiro ad Amboise? Davvero saremmo rimasti soddisfatti dalle copie di Rubens se fossimo stati sprovvisti degli studi preparatori anteriori alla grandiosa sconfitta della Battaglia di Anghiari?
Jack Wasserman ha evidenziato l'essenziale bivalenza dei disegni leonardeschi: in primis essi si segnalano quali Documenti Archivistici di qualsiasi elemento umanamente osservabile colto nella sua epifenomenicità sia dinamica che statica, alla stregua di diapositive (rocce, laghi, cavalli, oggetti meccanici, piante, guerre, erosione e spirare dei venti, inondazioni); in secondo luogo, per la loro natura di sperimentazioni ed ideazioni delle opere pittoriche nelle quali il nucleo scientifico-poetico dell'intera meditazione (riversata sopratutto nei codici in forma scritta ma sempre caotica, come una massa magmatica in perenne transmorfismo) trova teleologicamente la sua esposizione comprensiva delle tappe filosofiche che l' hanno generato.
Per dirla con le parole del maestro: "Attenderai prima col disegno a dare con dimostrativa forma all'occhio la intenzione e la invenzione fatta in prima nella tua immaginativa, di poi va levando e ponendo tanto, che tu ti satisfaccia nel modo che in sull'opera hai ordinato e da che per misura e grandezza sottoposta alla prospettiva, non passi niente dell'opera, che bene non sia considerata dalla ragione e dagli effetti naturali. E questa sarà la via da farti onorare della tua arte".
Per penetrare i segreti del ductus artistico e concettuale di una personalità esuberante e a tratti sfuggente qual è stata quella del da Vinci, governata dall'ossessione di evitare continuamente l'horror vacui (che una superficiale valutazione vorrebbe assegnargli) e di giungere alla composizione (non si divagava poco prima parlando di organo cosmico) di una polifonia di intuizioni e invenzioni, bisogna individuare quel fil rouge che anima un azione volta a fare del disegno il dialogo dell'artista con se stesso. Perchè nei disegni,

osserva un personaggio di Erica Jong, "si vede il processo, si vede la mente dell' artista al lavoro, nella linea si rivela il gioco della mente", e non è azzardato ritenere che questa considerazione riesca a centrare il nodo di tutta la vicenda "progettuale e sperimentale" del da Vinci: come negare infatti che sia la vena ludica a determinare la felice immediatezza di tratteggio e di abbozzo di quelli che a tutta prima non sono che nugae, bagattelle, scherzi caricaturali, giochi di parole, indovinelli, enigmi cifrati, sciarade iconologiche sprigionanti l'ineffabile spirito di gioco "sense of humor" (un carattere rivalutato da Schiller in poesia e da Nietzsche in filosofia) che domina anche le esecuzioni ufficiali come nella Vergine delle Rocce (il motivo dei fanciulli compagni di gioco) il Battista/Dioniso, e, secondo originali insinuazioni, nel dimorfismo sessuale della Gioconda (un leit motiv questo dell'ermafroditismo che sembra tramare tutto il filone ritrattistico dall'Adorazione dei Magi all'Autoritratto di Torino e che Freud ha contribuito a delucidare nel suo modo innovativo).

L'apporto significativo che un cartone, un disegno, un panneggio possono fornire all'individuazione dei procedimenti in fieri, una dinamica prossima alle tecniche di fusione, è quantomai indispensabile nel caso di Leonardo, la cui nozione di eterno divenire viene a coinvolgere non solo la materia e gli elementi che la riplasmano incessantemente, ma la sostanza stessa della sintesi figurativa che da semplice grafismo evolve magicamente verso una plasticità che possiamo ritrovare solo nei grandi episodi evangelici forieri di valori atmosferici in una referenzialità corpuscolare fino ad allora insospettabili (sopra tutti l'ombra vischiosa che gronda dalla caverna della Vergine delle rocce).

É stato notato al proposito come Leonardo fosse il solo della sua generazione ad avvalersi di una tecnica mista che accompagnava all'acuta puntualità segnica della penna d'argento o di piombo la corposità materica delle ombrie proprie o portate date con vigorosi colpi di pennello "all'acquerella", soluzione che gli offriva la possibilità di esaltare (confutando apparentemente le proprietà del disegno tradizionale) la virtù metamorfica del soggetto, già proteso nei regni di ciò che non è più bozzetto e non è ancora pittura, pulsante della sua fregola morfologica immersa in un crepuscolo

chiaroscurale che oscilla tra durezza e porosità, simbolo del meraviglioso che oserà imbrigliare nelle furiose volute degli stravolgimenti geologici dei diluvi, delle tempeste, delle tende da guerra sollevate da terra da forze invisibili.

In questo senso tutta la ricerca del Leonardo polimorfo investigatore della natura sembra vertere sulla rappresentazione dei campi di forza che all'uomo non è concesso controllare: ma giungere a conferire loro una concretezza visiva equivale a possederne il mistero, il che di per sè può egregiamente compensare l'impotenza dell'uomo dinanzi alla loro manifestazione distruttiva.

Sin dai suoi esordi tra il seguito degli apprendisti di bottega del Verrocchio, Leonardo ebbe dalla sua parte quella facilità di gestione dell'immagine nella prassi del disegno che gli valse l'ammissione dopo che Andrea ebbe visionato il lavoro scelto tra gli altri da ser Piero. "Veduto questo, Ser Piero, e considerato l'elevazione di quello ingegno, preso un giorno alcuni dei suoi disegni gli portò ad Andrea del Verrocchio che gli dovesse dire, se Lionardo attendendo al disegno farebbe alcun profitto. Stupì Andrea nel veder il grandissimo principio di Lionardo, e confortò ser Piero che lo facesse attendere".

È l'epoca dello smacco che il giovane allievo affibierà ad Andrea attonito di fronte all'angelo di tre quarti comparso per prodigio sulla tavola del Battesimo di Cristo.

È più verosimile ritenere che l'apprendistato di Leonardo fosse già concluso nel 1472, anno che registra le prime commissioni ufficiali ricevute in assenza della mediazione di bottega e in cui il suo nome fa la sua comparsa tra i membri della compagnia dei pittori di S. Luca a Firenze, e che quindi il processo per sodomìa intentatogli nel 1476 sia da ascrivere nell'arco di tempo trascorso come convivente del Verrocchio.

A questa tornata d'anni va fatta risalire una pagina di disegni conservata nel castello di Windsor per mezzo della quale ci è dato d'ammirare l'arguzia della punta d' argento applicata nel particolare bestiario ammiccante ai libri di modelli del tardo Quattrocento, aspetto quest'ultimo che rinvia all'utilizzo metodico dei cataloghi di topoi grafici tra i quali Leonardo sembra preferisse quelli attribuiti a Giuliano da Sangallo il Giovane.

Una prima comparazione avvalora sia l'esistenza di questa predilezione leonardesca quanto la prova irrefutabile dello scarto da lui compiuto rispetto al Sangallo per ciò che attiene alle rese anatomiche e alle fisiognomiche animali assunte al rango di sperimentazioni tecniche su un soggetto iconograficamente impegnativo quale poteva essere quello goticheggiante del drago.
I draghi di Leonardo si torcono, esprimono velleità contorsioniste, precursori dei convulsi nudi michelangioleschi, spalancano le fauci esibendo pura aggressività, ricoperti da una lorica di squame sul collo serpentinato e spiegando due ali munite di un'impalcatura ossea estremamente credibile e fisicamente sorvegliata (e che negli analoghi esempi del Sangallo appaiono stilizzati in nome di un glamour tardogotico e del suo ideale araldico-esornativo estraneo all'osservazione dal vero) risultante dell'attitudine allo studio dal vivo che sin d'ora è evidente egli pratica in questi primi esercizi grafici.
Altro lavoro coevo alla saga dei draghi è con molta probabilità il "Paesaggio della Vallata dell'Arno", da considerarsi, fino a smentite possibili, la prima opera certa di Leonardo giunta alla posterità. La drammaticità di una simile constatazione risiede nell' impossibilità attuale di reperire l'intero materiale grafico eseguito da Leonardo in quei tre anni di tirocinio e che pertanto va circoscritto a questi esemplari, unitamente allo studio da Modello Maschile per la Testa della Vergine dell'Annunciazione per S. Bartolomeo di Monteoliveto da collocarsi nel 1475.
Il paesaggio della vallata d'Arno troverebbe la sua paternità nella mano sinistra di Leonardo, restituito "a volo d'uccello" da un punto del Montalbano sopra Lamporecchio grazie ad un tratteggio caratteristico dello stile sinistrorso che scende dall' alto a sinistra a destra in basso, costituendo per questa ragione il legame con la grezza fisionomìa della Testa degli Uffizi che altrimenti senza riferimenti resterebbe confinata nelle enclaves delle adespote formule di bottega.
L'attaccamento di Leonardo alla routine del disegno lo indurrà a trascurare quelle cosìdette arti minori che tanto determinanti furono nella formazione del Ghirlandaio, del Botticelli, del Pollaiolo e del Verrochio prima dell' incontro con le maggiori, pittura e

scultura: a Leonardo non stava a cuore attraversare il cursus honorum ben noto agli altri artisti bensì avendo per ferma la natura speculativa ed euristica della sua relazione con il mondo fenomenico, entrare da subito in un connubio osmotico con essa attraverso l' impiego dell' olio che ad una mirata analisi del pigmento a tempera dell' Angelo del Battesimo si manifesta sottoforma di solvente oleoso. D' altra parte sono i disegni stessi ad indirizzarlo verso le tecniche dotate di quell' efficacia illusionista che di certo non potevano offrirgli l'oreficeria o la tempera (basti osservare la sagacia di panneggio degli studi con pennello su tela di rensa per rendersene conto). Da non sottovalutare nemmeno lo zelo con il quale il giovane Leonardo riusciva a coltivare una disciplina in apparenza esterna alle arti visive come la musica negli anni in cui assorbiva i primi rudimenti della geometrìa, della chimica dei colori, della fusione del bronzo e della modellazione dell'argilla". Dette alquanto d'opera alla musica; ma tosto si risolvè d' imparare a suonare la lira, come quello che dalla natura aveva spirito elevatissimo e pieno di leggiadrìa, onde sopra quello cantò divinamente all'improvviso Non è proprio allo strumento appena menzionato che la posizione del musico nel foglio del Louvre allude mediante la postura degli arti (il braccio sinistro disteso in orizzontale per sorreggere la staffa e quello destro in flessione per modulare le note sulle corde) che rende conto di una qualità melodica del segno la cui grazia viene ad essere confermata dai disegni sparsi su questo foglio per l'Adorazione dei Magi del 1480 che ha celato fino a poco tempo fa la traccia di una lira da braccio, apparecchio meccanico che si appaia ideativamente al progetto d'igrometro e ai personaggi di una Cena che si propone quale prodromo dell'affresco di S.Maria delle Grazie (e come non riconoscere nelle posture vitalistiche e nell'eterea disposizione dei contorni l'ascendente albertiano del Neoplatonismo)? Di misticismo ficianiano si tratta sia nell' Adorazione dei magi che nell' Adorazione dei pastori di due anni anteriore e sopravissuta solo nella versione di bozzetto su carta a Bayonne.

L'attenta lettura dei codici iconici riconduce all'area lippesca e autorizza stimolanti raffronti con la tavola successiva dell'Adorazione dei Magi, limpido campione del procedimento leonardesco già

elucidato (e ripreso più tardi dai coloristi veneti) che prevede l'esecuzione della composizione direttamente sulla tela o superficie preposta alla dipintura una volta concepita in qualità di disegno riportato alla scala naturale. Ciò che nella pala del 1481 si risolve in una certosina eterodossìa d'impianto spaziale contempla anzitempo nel foglio di Bayonne e di Amburgo i suoi preludi strutturali: il precetto albertiano, noto prima di tutti

All'Angelico che lo osserva in molte pale d'altare, è da decifrare nella figura assorta in preghiera che viene rappresentata al di sotto del movimentato concistoro di pastori e la componente ludica, il bizzarrous, fa capolino nelle immagini di putti maliziosi e vegliardi goliardici che depistano quello che dovrebbe essere il pathos dell'evento ieratico ed intensificano la bivalenza del marchingegno compositivo dell'opera finita.

Sul rovescio di uno di questi fogli compaiono inaspettate prove del "ghiribizzare" inanellate sui temi del fanciullo e del granchio affiancati da studi di motivi decorativi tratti dal repertorio antico, prossimi per istanze creative alla serie delle cartelle dell'Accademia Vinciana i cui caleidoscopici calembour di viluppi dedalico-geometrici impongono nella professione di fede leonardesca la preminenza dell'astrazione desumibile dal naturale (purezza d'intreccio ispirata dai vincoli per far canestro che si coltivano nel territorio di Vinci) ardentemente amati e copiati da Durer che però si arresta alla sola adulazione del virtuosismo d'ornato.

Nell'Adorazione degli Uffizi Leonardo affida alla incompiutezza dell'opera il compito di illustrare gli artifici disegnativi che danno sostrato e soffio vitale a questa machina machinalis altamente eterogenea e tuttavia unitaria, sia per i suoi inquadramenti e sfondati prospettici che per gli accerchiamenti piramidali di corpi posseduti da empiti cinetici accolti come sensibile trasgressione da parte dei contemporanei.

Sul fondale inoltre infuriano episodi di disfide a cavallo condotte in un miasma di polveri che non sarebbe erroneo considerare antesignani delle soluzioni sistematicamente adottate nella perduta Battaglia di Anghiari, sopratutto alla luce dei disegni conservati negli Uffizi e al Louvre nei quali assume una valenza di naturalizzazione della eccessiva staticità minacciata dal centralismo del gruppo in

primo piano (e alla cui elusione contribuisce la traslazione sul lato sinistro del porticato architettonico). Avendo cura di rammentare come l' equinofilìa leonardesca sia strettamente irrelata con gli studi del movimento e della cinetica, (il motivo della battaglia rappresenta in definitiva il laboratorio, il gymnasium, nel quale ha buon gioco nell' innescare linee e traiettorie di forza all' interno delle complessioni anatomiche e per mezzo dell' elementalismo atmosferico) si avrà modo di penetrare meglio la sindrome parossistica dalla quale si è tentati di far derivare la schiera di schizzi di cavalli e cavalieri che individua un tema ricorrente tanto in sede di creazione quanto in quella teorico-scientifica.

Alla grande opera incompiuta deve aver guardato Raffaello giunto a Firenze nel soggiorno del 1504 presso casa Benci quando si pone a disegnare col pennello i lavori preliminari per la Madonna Belvedere, caratterizzata da una verve del segno più che della macchia.

A Popham dobbiamo l'insistente indicazione di collocare l'Adorazione nella categoria dei disegni e la conseguente constatazione del debito che l'urbinate ha verso lo specimen disegnativo leonardesco in opere come la Disputa e la Scuola di Atene. Che la fama dell'Adorazione sia conclamata anche al di fuori della cerchia di Raffaello lo dimostra un disegno conservato tra i d'apres del Louvre eseguito con pennello su carta. Vi è anche la forte probabilità che la paternità del disegno spetti allo stesso Raffaello, tenendo conto del fatto che la pratica del " tocco d' acquerella " al quale si ricorre sovente per rintuzzare campi di luce ed ombre a biacca, per tutto il' 500 non è mai stato habitus unanimamente seguito allo stesso titolo dei procedimenti a penna, a carbone, a sanguigna, a punta d' argento.

"E Leonardo stesso, disegnando su carta, quando usa il pennello, lo fa quasi sempre associandolo alla penna - una pennellata larga e flessibile - e questo quasi esclusivamente nei disegni giovanili, quando l'effetto ricercato sembra quello di un bassorilievo, o quantomeno di una pittura monocromatica (come quella di Mantegna) intesa a simulare un bassorilievo".

L'evoluzione dell'aderenza ad una visione quanto più possibile disincantata e positivista ante litteram è di volta in volta testimoniata dai disegni che abbracciano l'ideazione.
Dell' Adorazione dei pastori, il monumento equestre Sforza fino al monumento equestre Trivulzio. In margine al febbrile lavorìo di grafismo Leonardo ne condensa gli esiti in una rassegna di postulati e precetti che ne fungono da legenda didascalica per i novizi da iniziare alla conoscenza della disciplina. Così le torsioni e le corresponsioni di masse e di articolazioni di uomini ed animali vengono esaminate in forza dello scrupolo di rappresentazione del fenomeno fisico: "ogni animale di due piedi abbassa nel suo moto più quella parte ch'è sopra il piede che alza, che quella ch' è sopra il piede che posa in terra: e la sua parte suprema fa il contrario, e questo si vede nè fianchi e nelle spalle dell'uomo quando cammina e negli uccelli il medesimo con la testa e con la groppa".
Al fondo di questo seminariato tutto improntato ad onestà di visione e di tentativi normativi da essa vivificati trovano una loro autorevole importanza d' intuizione principi come quello di " moto azionale " che i manieristi più incalliti faranno degenerare nella smania tortile dei corpi e delle colonne, mai più osservato per questo nella incantevole coordinazione spiraliforme delle anatomie femminili ed animali espressa dalla Gallerani ed il suo falso ermellino e dagli studi per la Leda inginocchiata ed in piedi. La teoretica del moto che sarà alla radice della figura serpentinata matura gradualmente negli anni della esecuzione del Cenacolo (1495-97) della S.Anna (1508-1510) e del S. Giovanni Battista (1510): quest' ultima ne recupera la problematica in accezione prospettico-dinamica essendosi poste di fatto le condizioni della rappresentazione dell'azione in profondità.
Ma in quali proporzioni agisce la forza strutturante del disegno nel momento in cui l'enfasi monumentale sembra abbandonare nei tratteggi curvati l'essenzialità di contorno dei primi studi di pastori e cavalli per l'Adorazione spingendosi decisamente verso un plasticismo statuario di accento classico? Cos' altro può trasmettere la paziente decriptazione della forma segnica lontano da considerazioni immediatamente tecniche? Una lettura iconologica formulata da Freud nel suo celebre esperimento di gusto panof-

skyano "Psicoanalisi dell'arte e della letteratura" si avvale di un procedimento d' interpretazione condotto sul raffronto di composizione attuabile tra il cartone di Londra e la S. Anna con la vergine ed il bambino del Louvre. Freud, con lo zelo anamnestico che gli è tipico, tiene a sottolineare la consonanza tra i due atteggiamenti maternali di Anna e della Vergine nei confronti del cristo e il dato biografico risalente all' infanzia di Leonardo delle due madri, quella naturale Caterina e la matrigna Donna Albiera che verrà a sostituirla insieme alla nonna Monna Lucia quando Leonardo compie i cinque anni. Nel cartone della National Gallery è dunque manifesto un prodotto di quella che, nel glossario freudiano, viene chiamata condensazione onirica e che ci mostra la fusione grossolana tra le due figure di Anna e Maria (i critici ritengono unanimemente che si ha l'impressione che "le due teste emergano da un solo corpo") nonchè un caratteristico fenomeno di sovrapposizione in base al quale la nonna, la più anziana delle due, acquisisce in realtà la valenza di madre originale.

"Se prendiamo come punto di partenza il cartone" osserva Freud "possiamo vedere come Leonardo abbia sentito l'esigenza di disfare la fusione quasi onirica delle due donne e di separare nello spazio le due teste. Dal gruppo formato dalle madri, egli ha separato la testa di Maria e la parte superiore del corpo e le ha chinate in avanti. Per spiegare questo spostamento il Bambino Gesù ha dovuto scendere a terra dal suo grembo. Non c'è posto per il S. Giovannino, che è stato sostituito con un agnellino". E' al disegno preparatorio in conclusione che l'artista aveva conferito una maggiore densità di semantemi che le ragioni della definizione piramidale della testura pittorica definitiva non sarebbe stata disposta ad accogliere se non a condizione di nullificare la propria economia compositiva e tonale. Ma. Come se il ricordo d' infanzia che Freud ha poco prima decifrato (il simbolo materno
Dell'avvoltoio che dibatte la coda nella bocca di Leonardo) per la sua incipienza inconscia non potesse rinunciare a traspirare comunque dalla materia viva del dipinto, ecco sopraggiungere audacissima e diabolica la scoperta di Oskar Pfister nel dipinto del Louvre che Freud si perita di riportare a suggello di questa analisi:"Nell' immagine che rappresenta la madre dell'artista, l'avvoltoio,

il simbolo della maternità è visibile del tutto chiaramente. Nella parte di tessuto blu, visibile intorno al fianco della donna davanti, e che si estende in direzione del grembo e del ginocchio destro, si può vedere la testa estremamente caratteristica dell'avvoltoio, il collo e la curva netta dove comincia il corpo". Per Freud una simile arditezza potrebbe giustificarsi soltanto in virtù del suo intento di dare un supporto mediamente solido alla tesi della rimozione della libido(eziologicamente derivante dalla precoce erosione della sessualità una volta eliminato il suo rapporto erotico di suzione con la madre) che si esprimerebbe attraverso queste continue rettificazioni e nell' ambiguità dei lineamenti e delle posture che molti dei suoi soggetti femminili e maschili presentano (siano essi i sorrisi ermetici di Monna Lisa e del Battista-Bacco assunto ad una sorta di efebo ermafrodito nella sua languida posa o gli studi per l' angelo dell' Annunciazione e l' esanime doppiezza nello sguardo dell' angelo della Vergine delle rocce). In particolare Freud, nelle note alla pubblicazione della raccolta, si sofferma su alcuni disegni anatomici in sezione sagittale analizzati dal Reitler sette anni dopo l' edizione del saggio su Leonardo al fine di convalidare la funzione terapeutica che le sue opere avrebbero svolto contro la minaccia dell' insorgere della nevrosi: nell' illustrazione del tutto smaliziata e didascalica del coito in posizione eretta Reitler registra una grave lacuna di dettagli (davvero insolita in Leonardo) nella descrizione dell' apparato riproduttivo femminile sia sotto l'aspetto stilistico (non vi è apparente compiacimento morfologico nella trascrizione del corpo femminile acefalo appena suggerito) sia sotto quello prettamente scientifico che invece è quantomai veridico e rigoroso nel caso di quello maschile. Ad ogni modo l'applicazione, a volte surrettizia, di criteri eterocliti alle operazioni di chiarificazione dell'operato creativo va dosata in conformità al suo potere di sviluppare indirizzi più o meno rispondenti alle esigenze critiche di comprensione della singolarità dell'artista all' interno del suo tempo storico. Pertanto, quelli di Freud vanno visti principalmente come spunti di lettura di tracce e documenti che per loro stessa natura non permetteranno mai una completa inquadratura della personalità leonardesca in una diagnosi che resterà, nei suoi stimolanti limiti, arbitraria.

L'attenzione trasversale per i rapporti di forza e le fenomenologie meteogeologiche che unifica un coacervo di port-folii nei quali si adotta il medesimo rigore osservativo tanto per i progetti di armi, templi cristiani e forti bastionati quanto per putti angeli cavalli e uomini d'arme ha in sorte di decantarsi nella saga estrema dei diluvi (1515), documenti di sovrumanità mimetica che dimostrano quanto ligio Leonardo sia rimasto ai tre propositi universali di Apelle riportati sul rovescio del foglio del "Bacco in eccitazione sessuale": quello di riuscire ad eguagliare il pittore caro a Senocrate e Plinio nel riprodurre ASTRAPEN-BRONTEN-CERAUNOBOLIAN, lampi, tuoni e fulmini. Assicurati contro tentazioni ermeneutiche di ordine psicologico, essendo chiara la naturale inserzione dei lavori catastrofiformi all' apogeo dell' indagine ottica e fisica sull' energeia cosmica, ci appare limpida l'alta qualità sintetica delle linee di forza aerali e materiche che illustrano lo stadio terminale della riflessione iniziata con i panneggi dei primi anni sulla possibilità di codificazione visiva dell' invisibile e che è ancora meglio esposta negli stessi anni dei diluvi dagli studi di Danzatrici che fanno coppia perfetta con disegni di tende militari sradicate conservati nel Codice atlantico.

La città dei cassetti
Genesi e storia del metodo paranoico-critico nell'arte di Salvador Dalì

*Natura o arte fè pasture
da pigliare occhi, per aver la mente,
in carne umana o ne le sue pitture*

Dante, Paradiso XXVII (v.91-93)

Anzitutto, gli antefatti: Leonardo, nella raccolta di scritti che va sotto il titolo di "Trattato della Pittura", oltre ai preziosi suggerimenti circa la rappresentazione di battaglie ed anatomie contratte di cavalieri, consigliava di esercitare la propria abilità immaginativa nel ricavare figure e paesaggi tempestosi dalla lettura delle macchie
Umidità che si formavano sui muri. Quasi cinque secoli dopo si viene al corrente di un'analoga dote manifestata da semplici pescatori della Costa Brava che (assolutamente ignari di trattati, di arcimboldi, di fenomeni ottici) senza alcuna difficoltà né costrizioni esterne, si divertono a scorgere sulle formazioni calcaree e sulle rocce delle scogliere un'inarrestabile fenomeno transmorfico dei

loro lineamenti da figure di aquile a quelle di leoni, donne, crostacei e così via. In questa stessa regione della penisola iberica, per l' esattezza a Cadaques, ridente villaggio costiero incastonato in una enorme caletta scavata ai piedi dell'ultimo tratto dei pirenei, prediletto da turisti, intellettuali (Einstein vi si recava per suonare il violino)e artisti devoti all'en plen air, una certa Lidia Nogueres detta La Ben Plantada riesce ad incantare alcuni eminenti protagonisti dell' intelligenzia artistica europea come Braque, Picasso ed Eugeni D'Ors (è quest' ultimo a dedicarle il libro che porta il suddetto pseudonimo) sostenendo come Guglielmo e Tell siano in realtà due persone distinte o leggendo due libri da loro regalategli come se l'uno fosse la prosecuzione dell'altro. E' forse avventato decifrare questi primi dati all'interno di una premessa più o meno scientifica sui fenomeni del delirio paranoico applicati alla prassi artistica?
A fornire con perentoria sagacia una risposta affermativa alla" vexata quaestio" è un ritroso quanto volitivo catalano con il fisico da zapateado e dalle elucubrazioni maniacali che lo rendono interessante persino agli occhi di un'irriducibile anti-surrealista come Freud, il quale non esita a definirlo "un perfetto esemplare di fanatismo catalano".

Beninteso, va precisato che il quesito secondo cui a Salvador Dalì sia da allegare o meno il dono di una paranoia clinicamente diagnosticabile come farebbero supporre le sue iterate confessioni di megalomania e di deliri sistematici, non rientra negli intenti di interpretazione estetica che informano questo studio né tantomeno è legittimo dedurlo sulla base dei suoi indiscutibili contributi di natura artistica e teorica che ne saranno l'oggetto precipue. Vero è che l'acume analitico e strutturalmente convincente dei suoi lavori pittorici e saggistici ha più volte suscitato legittime perplessità circa l'effettiva origine psicotica di temi e mitologemi iconici ricorrenti e a loro volta squadernati mediante una metodologia creativa elaborata sulla scorta delle medesime esperienze puntigliosamente descritte. Ed è tanto più sorprendente in questo episodico lettore di Freud l'estrema competenza con la quale vengono affrontati casi artistici e psicologici negli articoli pubblicati negli anni Trenta se si tiene conto delle attenzioni che meriteranno da parte di un lare della moderna ricerca psichiatrica come Jaques Lacan (i saggi galeotti furono "L'

asino putrefatto" apparso su Minotaure nel 1930, e "La conquista dell'irrazionale" manifesto definitivo del Metodo Paranoico-critico).

Il termine Paranoia indica genericamente una condizione d'insania mentale, (para-nus) e nello specifico una forma psicotica di etiopatogenesi oscura connotata da delirio lucido dalle varie tipologie, sotto la quale si individuano sottogeneri che hanno caratteristiche di sindromi paranoidi di classificazione incerta in quanto oscillanti tra paranoia pura e schizofrenia. La paranoia pura si segnala sopratutto per una sua tarda insorgenza in età adulta dopo una sua gestazione consentita da predisposizioni personologiche nella fase precedente che di solito si rivelano con un'elevata stima di sé o in eccessiva meticolosità o suscettibilità.

Eziologicamente sarebbe dunque legittimo intraprendere questa indagine autoptica dal periodo immediatamente posteriore all'espulsione di Dalì dall'Accademia di San Fernando di Madrid nel 1926, se non altro a motivo di quella sua coeva inversione negli stilemi pittorici che può interpretarsi biunivocamente quale ribellione alle formule impressioniste ormai formalizzate e mineralizzate negli ambienti accademici e alla ostilità paterna verso le sue reali ambizioni artistiche (che non avevano nulla a che vedere con l'insegnamento).

Una carrellata di opere scelte tra quelle che precedono questa data attesta una fervida propensione all'eclettismo sperimentale che non si spegnerà completamente fino al '29, e che svela quell'inquietudine stilistica criticata per primo da Pierre Loeb, agente di Mirò recatosi con lui per visionare il suo lavoro a Cadaques nel '27. Tuttavia, ad onta delle riserve che si possono sostenere criticamente nei riguardi di quadri contesti di definizioni bidimensionali di sapore cubista, incongrui stacchi prospettici dechirichiani e una mai intermessa passione disegnativa e anatomica memore del motto ingresiano sulla probità del disegno (si vedano al proposito "Ritratto di mia sorella e figura picassiana contrapposta" e "Natura purista" del 1924 omaggio a Ozenfant e Pierre Jeanneret), è inevitabile rimarcare questo onnivoro virtuosismo che permette al giovane artista di sintetizzare codici all'apparenza inconciliabili e d'impiegarli come medium plastici per le sue trovate visuali.

E se si volesse tornare alle primissime, acerbe prove impressioniste, fauve e pompiers della pubertà, ci si avvedrebbe di una medesima congenita ossessione per le contaminazioni rinascimentali delle quali non è necessario sottolineare oltremodo la reinterpretazione decadente e dandista che Dalì ne offre in "Autoritratto con collo raffaellesco del 1920 e delle soluzioni vagamente simboliste alla de Chavannes presenti in "Ninfe in un giardino romantico" del 1921. Anzi, va detto che una lettura figurale di questo primo coacervo talmente eterogeneo e dissonante, farebbe affiorare molti di quei palinsesti concettuali che si incontrano negli esiti prettamente "daliniani" del quindicennio surrealista.

Il quadro che delimita la prima stagione (quella che andrebbe chiamata del "Funambolismo iniziatico") è il classicamente composto "Mia sorella vista alla finestra" del 1926, realizzato con un occhio di riguardo al precedente di Caspar Friedrich (uno dei rari del maestro romantico ad avere come soggetto la sola figura umana) e al Mantegna, le cui reminiscenze baluginano nella rigorosa strombatura della finestra e nel paesaggio costiero dominato dall'intensa cromia cilestrina richiesta dalla prospettiva aerea (si tratta di citazioni tratte dalla "Morte della Vergine"), commistioni armonizzate dallo scrupoloso panneggio sensuale del posteriore della sorella Ana Maria, apprezzato con entusiasmo da Mirò e Picasso.

A quest'ultimo fu presentato a Parigi nel'26 dallo stesso Dalì in visita per la prima volta nella città un altro ritratto di marca preraffaellesca, "Giovane donna dell'Ampurdan" (un esplicito passo verso l'esasperazione aberrante delle fisionomie femminili) con il suo irremeabile paesaggio di quinta dalle aperture atmosferiche belliniane. Insieme a Mirò, Picasso s'incarica pochi anni dopo di introdurre il refrattario Dalì nel mare magnum dell'arte parigina consigliandolo all'editore Skjra per l'illustrazione dei" Chants di Maldoror" di Lautremont. "Cesta del pane", centone di bravura still naive che annette Dalì nella sacra tradizione realista degli olandesi Van Baburen e Honthorst e naturalmente dei connazionali Zurbaran e Ribeira, va accolto per il suo valore di eroico blasone del ritrovato magistero tecnico che (lungo il trentennio segnato dalla ricerca dell'assoluta oggettività conflagrata nella stereografia) rappresenterà il testamento degli iperrealisti americani.

A ben vedere le scelte operate in quest'epoca di ginnasio tecnico lumeggiano l'approccio già in sé spiritualmente paranoico verso quelli che diverranno i feticci e i materiali libidici del surrealismo compiuto, gli permettono di affinare lo strumento più idoneo al farsi dell'irrazionalità concreta che "più ancora che una predisposizione grave, e addirittura vertiginosa, della mente umana appare uno di quei contagi lirici senza rimedio che, nella loro catastrofica propagazione, permettono di svelare tutte le sorprendenti stimmate di un autentico vizio dell' intelligenza"[73].

Per usare la terminologia daliniana, verrebbe da assimilare questa protasi artistica alla formazione dei gusci di molluschi entro i quali si riparano i corpi blandi e vulnerabili dei paguri. Di certo un'immagine tagliata su misura addosso al paguro par excellence che ama definire la sua filosofia un sistema di pensiero costruito sulle nozioni di MOLLE e di DURO, binomio antinomico nel quale si riassume simbolicamente l' anima del sistema paranoico-critico in cui i due momenti, quello critico-interpretativo e quello medianico-delirante si producono all' unisono (la consustanzialità delle due fasi determinerebbe sul piano figurativo le deformazioni e gli anamorfismi di oggetti comunemente connotati di rigidità ed è il caso degli orologi molli e delle costruzioni neogaudiniane). Nello specifico l'artista delucida il suo metodo prendendo le mosse dall'assunto della paranoia intesa come delirio di associazione interpretativa dotato di struttura sistematica per arrivare a formulare la sua originale attività paranoico-critica in termini di" metodo spontaneo di conoscenza irrazionale fondato sull'associazione interpretativo-critica dei fenomeni deliranti". [74]

Tale approdo teorico di sistematizzazione enunciativa di un complesso di delirio a sua volta sistematizzato, (risalente agli articoli di Minotaure e che si avrà modo di puntualizzare in seguito) contempla i suoi prodromi pittorici in quella produzione ancora ambiguamente concertata di accademismo neocubista trasfuso dalla lezione di Gris.

[73] S. Dalì, *La conquista dell'irrazionale*, Paris editions surrealistes 1935
[74] Ibidem

Nel 1927, anno di travagli e di decisioni vitali, una nevrotica promessa dell'arte spagnola elogiata dai critici che lo avevano scoperto da Dalmau nelle sue prime personali barcellonesi, dipingeva un enorme tela nei momenti di buonuscita dal servizio di leva a Gerona che lo teneva lontano dalle vedute dell'aspro paesaggio minerale di Capo Creus. Il quadro, ultimato nel '28, reca il titolo di "Piccole ceneri" e il contenuto, puntualmente indicato da questa lirica definizione, si caratterizza per la sua natura frammentaria, quasi a sortire l'effetto di un "enueg" visivo (per semplificare si potrebbe indicare in "Le faville del maglio" del d'Annunzio un corrispettivo letterario). Sono, ad una prima visione d'insieme, quelli che aleggiano sulla tela, dei fosfeni raccozzati in un turbine vorticoso evocanti le vertiginose paratassi ininterrotte dello stream of consciusness di Joyce o le sue epifanie, nonché le concise illuminazioni prosastiche di d'Annunzio: vi compaiono molti degli idoli erotici e dei cosidetti"fantasmi freudiani" che si daranno il cambio sulle tele degli anni trenta, in questa sede governati da un' ansia di frammentazione debitrice dei carnevali di Mirò, sovrastati dall'enorme ectoplasma di rosea carne nel quale Etherington-Smith ha inteso decifrare un'ennesima citazione del corallo leggendario trovato da Lorca sulla spiaggia di Cadaques ricorrente in altri dipinti della stessa serie,nonché un ritratto stesso del poeta (individuata nella testa mozza in basso a sinistra) che si può intravedere anche in un testo in prosa di quell' anno apparso su L'Amic de les arts di Sitges con il titolo di S. Sebastiano (forse una contaminazione tra la necrofilia di Lorca e i frammenti anatomici di Gericault?).
Un'ulteriore identificazione, sotto il punto di vista strettamente morfologico, avallata d'altra parte dal confronto con quadri contemporanei, indurrebbe a riconoscere nel corpo-ameba l'autoritratto decomposto (una delle varianti sul tema dei "putrefactos" dietro il quale si cela il tipico terrore daliniano d'incarnare l'alter-ego del fratello morto di meningite prima della sua nascita) che Dalì aveva già proposto in "Autoritratto che si divide in tre", poi ripreso ossessivamente in" Il gioco lugubre "La persistenza della memoria" "Il grande Masturbatore", "Autoritratto molle con pancetta fritta" fino agli anni ottanta.

"Cenicitas" va considerata a ragion veduta l'opera più sovraccarica di significati latenti se si commisura alle condizioni nelle quali l'artista lo portò a termine, ossia in quello stato di semilibertà imposto dal servizio militare, che opprimeva le pulsioni creative costringendo il pittore a concentrare parossisticamente le proprie risorse su un unico lavoro. E a confermare la sua ricchezza polisemica stanno a dimostrarlo gli infiniti percorsi di senso che vi si possono istituire, non ultimo quello che mette capo ad un'ansia eterosessuale suggerita dalla lettura che Dalì ha fornito anni dopo dell'opera (nonostante questo l'insistenza su immagini comprese nell'imagerie omosessuale come dita e glutei parrebbe indirizzare su tutt'altri versanti). Della stessa serie sono "Apparecchio e mano" e "Il miele è più dolce del sangue" entrambi del 1927, ottime didascalie visive dello stato di crescente subbuglio psichico dal quale cominciano a venire a galla segni di spiccata vocazione allucinatoria, sebbene Dalì all'epoca guardi ancora a distanza le peripezie dei discepoli di Breton pur apprezzando le dichiarazioni di quest'ultimo nel Primo manifesto del surrealismo del 1924 (ma l'inserzione seriore del metodo paranoico critico, come si vedrà, verrà a discordare radicalmente con quello del puro automatismo psichico che dirige le preferenze del vate sull'innovazionismo proteiforme di Ernst).

In "Apparecchio e mano" si evidenziano intensi approfondimenti degli studi prospettici dechirichiani (ammirati su i Cahiers du Art al quale figurava come l'unico abbonato in tutta l'accademia) adottati per le figure e la piattaforma color biacca, abbinati alla sapiente distribuzione dei chiaroscuri in chiave visionaria e distorta, in virtù della quale l'ombra portata dell'apparecchiatura coniforme sul quale si erge la piramide rovesciata, si profila irrealmente scorciata sulla superficie, mentre il blu oltremare usato per il cielo si stende puro, non stemperato dal bianco, lungo i contorni di sinistra, come se anche il cielo fosse coinvolto nell'erezione della mano corallina alla maniera di un involucro traslucido colorato. Le minute immagini antropomorfiche che si proiettano da un foro rossiccio alla sommità di una delle versioni della piramide più grande, hanno la consistenza di fluidi seminali e, insieme alla presenza del torso di kore fluttuante, della mano e dell'asino spettrale che si slancia in aria puntellandosi sul margine dell'ombra, danno adito a esegesi immanenti a quella

morbosa attitudine all'autoerotismo che diverrà il fulcro e il traslato fisiologico della sua mania paranoica (lo scandaloso testo in prosa "Reverie" del 1931 innalzerà l'onanismo daliniano al rango di privilegiata stimolazione immaginativa immediatamente oggettivata in sincrono con i deliri ipnagogici narrati con lo stile di un referto medico).

Anche "Il miele è più dolce del sangue" presenta motivi legati alla putrefazione e allusioni alla relazione lungamente discussa tra Lorca e Dalì che rimandano ai tempi della Residencia des Estudiantes. Nel quadro sono individuabili, oltre alla testa decapitata di Lorca al fianco di un manichino acefalo deposto su uno specchio di sangue, anche un cadavere in decomposizione che probabilmente raffigura Bunuel, (altro protagonista del clima ludico-intellettuale durante il quale nacquero le varie micromitologie confluite nelle rispettive produzioni artistiche dei tre inseparabili). Mirabile è la partitura diagonale della composizione che sembra illusoriamente riportare nelle due dimensioni le linee di fuga così peculiari alle sue creazioni iperspaziali dalle prospettive sfuggenti. Lorca chiamò l'intera serie di questo periodo "Foresta di apparecchi" e Dalì stesso ammette, forte della distanza temporale che lo separa dalle prove pre-surrealiste, che questo "ardente lavoro" rappresenta "il puzzle del mio genio" e "i precoci esordi del mio metodo paranoico-critico"[75].

L'importanza sempre più incipiente che Dalì ascrive ai soggetti in primis rispetto ai procedimenti di esecuzione pittorica documenta una passione tangibile per la dimensione letteraria e poetica che i testi sanno concretizzare con una singolare sintassi convulsiva, folta di incisi e anafore asindetiche che fungono da surrogati grammaticali delle composizioni caotiche dell'epoca. Frattanto l'artista si smarrisce orgogliosamente nello studio desultorio della "Critica della ragion pura" di Kant del quale ha profonda considerazione ma che lo lascia in balia di atroci dubbi riguardo la possibilità di un uomo di poter scrivere (a sua opinione) in modo così prolisso su argomenti tanto incomprensibili (in realtà medita acutamente sulla dialettica e il concetto di noumeno); si misura con Descartes ed il "Dizionario

[75] S. Dalì, *La mia vita segreta*, Dial press 1942

Filosofico" di Voltaire che lo indottrina sulla cruenza speculativa delle armi razionali che gli torneranno utili al momento di oggettivare le proprie irrazionalità, e con l'"Interpretazione dei Sogni" di Freud ei suoi "Tre saggi sulla sessualità" che lo portano ad autoanalizzarsi scientemente nel tentativo di confermare l'origine patologica delle proprie crisi di riso e dei suoi atteggiamenti istrionici, ricorrendo ad una tormentata interpretazione dei propri sogni in diretta emulazione di Freud alle prese con il sogno di Irma. I quadri posteriori a "Carne di pollo inaugurale" del 1928 che, anche se concepito prima dell' ufficiale entrata nel gruppo bretoniano, rappresenta la prima opera d'elezione surrealista, sono contraddistinti da una maggiore fedeltà allo "stimmung" onirico che si può esperire nei sogni, come questi caratterizzati da una giustapposizione di elementi tra di loro incongrui e sottoposti a iperboli deformanti che Freud nella sua opera psicanalitica con altro glossario chiama "condensazione del materiale mnestico" e "processo di deformazione e trasformazione".
"Il fatto che il fenomeno della censura e quello della deformazione nel sogno coincidano nei minimi particolari giustifica la supposizione che entrambi abbiano un analogo fattore determinante. Possiamo quindi presumere che, nel singolo individuo, i sogni ricevano una forma dall' azione di due forze psichiche (...) una delle quali costruisce il desiderio espresso dal sogno, mentre l'altra esercita una censura su di esso provocando, di conseguenza, una deformazione della sua espressione".[76]
Il risultato delle due correnti psichiche menzionate in questo passo da Freud viene metodicamente illustrato dall' artista, (che in tal modo può dimostrare una sentita adesione alle tesi psicanalitiche) per mezzo di tele come "Adattamenti di desideri", "I primi giorni di primavera" e naturalmente "Il gioco lugubre", lavori che espongono quei contenuti manifesti dell'attività inconscia nell'assoluto rispetto delle leggi oscure avvicinate con la lucidità intellettiva dell'operazione pittorica. Questo morboso interesse per i meccanismi dell'inconscio sino ad allora in pittura soltanto sfiorati

[76] S. Freud, L'interpretazione dei sogni, Franz Deuticke, Leipzig – Wien 1900

perché sottomessi e offuscati comunque dall'azione discriminante dell'esigenza innanzitutto emulatrice d'impianti eterocliti, si afferma in pieno in "Il gioco lugubre" del 1929, considerato unanimemente il capolavoro dell'alto surrealismo daliniano insieme alla "Persistenza della memoria" di due anni dopo, nonché l'apripista del florido periodo della mitografia paranoica. Ciascuna delle tele dipinte in quell' anno nel corso del mal retiro a Figueras, nella casa natale, valgono in primo luogo per una loro esoterica funzione terapeutica, durante la fase in cui l'artista si sentiva schiacciato dallo spleen insostenibile (se non almeno attenuabile dalla valvola dell'arte) causato dalla tirannica figura paterna che non esitava a rinfacciargli l'infrangersi di una brillante carriera d' insegnante d'arte, e che a questa umiliazione quotidiana aggiungeva il debito di riconoscenza contratto nei riguardi del genitore che gli aveva suo malgrado garantito un contratto con Goemans a Parigi per 3000 franchi. A cercarne i segni negli intrichi putrescenti dei monumenti flaccidi e gommosi di "Ma mere, ma mere - L'enigma del desiderio", "La memoria della donna bambino" e il potente "Nascita dei desideri liquidi", si ritrovano tutti gli spettri della decomposizione e della corruzione organica già demonizzati e sublimati nelle opere anteriori, qui risemantizzati in una visione dalle risoluzioni calligrafiche boschiane (maestro olandese a lungo studiato nei sotterranei del Prado di Madrid nelle pause delle lezioni) e palesemente affini alle architetture plastiche dello Jugendstjil e del Magritte degli anni venti. Ma quel che preme soprattutto evincere dalla loro disamina, è quel rigorismo estenuato nella fenomenizzazione più otticamente persuasiva possibile di avvenimenti psichici non altrimenti commentabili per vie letterali. I titoli stessi delle opere stanno ad indicare una meditazione intorno a problematiche genuinamente freudiane (e di certo nessun altro surrealista ha mai professato con altrettanto zelo una simile devozione verso il proprio Mosè). Il principio del piacere e il concetto di perverso polimorfo vengono filtrati in un riscontro effettuato sulla propria psiche e illustrati da lussureggianti faune di icone che assumono un peso semiotico solo dinanzi al creatore che le ha vissute in prima persona, come per un tortuoso processo d'intradiegesi compiuto con i mezzi della pittura.

Emerge in questo stacanovismo esecutivo una riprova dell'azione di quei sintomi paranoici tesi a conferire il massimo ordine di credibilità al proprio delirio onirico. E sarà per l'appunto tale connessione tra i processi sistematici del sogno e quelli della paranoia ad attirare gli studi di Lacan verso l'attività creativa dello spagnolo. In "Il Gioco lugubre", quadro ampiamente dibattuto tra i surrealisti che ne biasimavano, contravvenendo ai propri assunti programmatici, l'ostentata scatologia dell'immagine maschile dal deretano lordo di feci, le componenti relative al complesso di castrazione contenute nella figura dilaniata alla base della gradinata convincono Georges Bataille nel farne la motrice dell' intera opera, poiché in esso andrebbe rintracciata "la sanguinosa punizione" a cui ha dato origine "la provocazione" dei "sogni di virilità di un'audacia puerile e grottesca" raffigurati "negli elementi maschili... rappresentati non solo dalla testa dell' uccello, ma anche dall'ombrello colorato, gli elementi femminili da cappelli maschili", per concludere che il lavoro in sé esprimerebbe "una lampante necessità di un ricorso all' ignominia" in polemica con quanti vi vedono "spalancarsi per la prima volta le finestre mentali che" lasciano trapelare "una compiacenza poetica evirata" [77].

L'interpretazione sarà respinta in modo reciso dall'artista, preoccupato soprattutto delle reazioni osservate nei visitatori ricevuti a Cadaques nell'estate del'29, i coniugi Paul e Gala Eluard, René e Georgette Magritte, Bunuel e Breton, che non esitano a sospettarlo di coprofagia a causa della sua ossessione per gli escrementi scoperta proprio nel "Jeu Lugubre" (è il poeta Paul Eluard a proporgli il titolo).

"I tratti involontari, tipici dell'iconografia psicopatologica, sarebbero in fondo dovuti bastare a dargli chiarezza. Invece dovetti giustificarmi dicendo che si trattava semplicemente di un simulacro. Breton non fece altre domande. Nel caso però avesse insistito sui dettagli, avrei dovuto rispondergli che si trattava dell'immagine riprodotta di un escremento. Il fondamentale errore intellettuale del primo periodo del surrealismo era contenuto, a mio avviso,

[77] Georges Bataille, *Le Jeu Lugubre*, *"Documents" n.7*, Paris 1929

nell'interpretazione restrittiva della componente idealistica, per cui vi era la tendenza a creare delle gerarchie dove non ce n' era bisogno".[78]

Dunque non deve destare meraviglia se, nel breve arco di cinque anni, la coesistenza di Dalì con l'entourage surrealista riportò quelle fatali incrinature che ne sanzionarono l'impossibilità d'essere, sopratutto alla luce delle dichiarate inclinazioni partitiche che di lì a poco Breton ed Aragon pretenderanno di assegnare allo spirito surrealista con l'esperienza della rivista "Il surrealismo al servizio della rivoluzione", colossale travisamento delle direttive originarie dalle quali il movimento aveva preso le sorti.

D'altro canto, col pericolo di essere accusati di brutale cinismo e di estremismo nichilista, le vere conseguenze esistenziali del discorso surrealista vanno lette più che altro nell'egolatria manipolatrice di un Dalì, di un Artaud o ancor prima nell'opera di Jarry e in particolare nell'apologo del suicidio che René Crevel compie sia in letteratura che nella realtà piuttosto che dalle dichiarazioni partigiane a favore della Internazionale, di criminali comuniste come Violette Nozieres e della tutela dell'epurato Trotzkij.

L'enclave egomaniaca nel quale Dalì si è finora confinato dopo gli anni lorchiani o "anni perduti", quelli che vanno dall'espulsione dall'accademia al primo incontro con "Gala Gradiva" (e che per certi versi lo immunizza dal contagio della scuola catalana trapiantata a Parigi da Picasso), ritrasmette nella loro massima intensità formale i suoi sintomi in "Adattamenti dei desideri" e "I primi giorni di primavera", rubriche pittoriche che non mancano di riplasmare il tessuto della realtà conflittuale vissuta nella cerchia familiare, satura di quella sospensione che pochi anni dopo sarà la materia della saga di Guglielmo Tell. Come c'insegna Freud nei capitoli sul lavoro di rappresentazione simbolica nei sogni, è possibile rilevare l'esistenza di relazioni casuali in una sequenza di sogni dalla diversa durata, in cui è dato di riscontrare una sovrapposizione dei loro contenuti quando alcuni di loro attingano a materiali diversi o, quando il materiale sul quale opera il subconscio è meno abbondante, la trasformazione di una o più immagini del sogno sia

[78] S. Dalì, *La mia vita segreta*, dial press 1942

essa una persona o un oggetto in un'altra che costituisce di per sé un sistema di rappresentazione della relazione casuale adattata a questo stesso materiale.

Nonostante l'autore declini di caldeggiare qualsiasi canovaccio di lettura psicanalitica per la decifrazione di tele simili, ferma restando la rispettabilissima preoccupazione verso la loro insondabilità, sinonimo di "sublime psicotico" (specie in questa prima fase creativa del surrealismo), le disposizioni di oggetti e strutture che vi compaiono sembrano indirizzare agli schemi costruttivi illustrati da Freud. In "Adattamenti dei desideri" le teste di leone replicate con grafia impeccabile sui vari ciottoli della spiaggia e in conglomerati plastici affiancati da minuscole figurazioni di mani, conchiglie, vasi dai volti ghignanti, schegge e formiche, segnalano la presenza sommersa di relazioni causali che si vengono ad istituire nei passaggi da una testa ad un'altra, proprio come se alla sua prima apparizione sul ciottolo dovesse seguirne di necessità la sovrapposizione con altri motivi che obbediscono a oscuri meccanismi di interdipendenza (indice della stratificazione di più tematiche in un solo quadro, a guisa di patching work sotterraneo) dei quali può rendere latamente conto l'artista nel momento in cui dichiara che: "le fauci del leone traducono il mio terrore di fronte alla possibilità del possesso di una donna, la qual cosa avrebbe rivelato la mia impotenza".[79]

Altri dettagli, se indagati per la loro dovizia descrittiva (apprezzabile dal calibrato uso della tecnica "flemish" appresa a Bruxelles nel 1926 che gli consente di raggiungere un'estrema minuzia di riproduzione ad olio di una litografia prelevata da un libro per l'infanzia) tradiscono altri contenuti taciuti nei commenti e nelle memorie delle due biografie ufficiali, vessate da intenti mitografici che pure a modo loro rispondono agli estremi del metodo paranoico-critico, che si possono individuare nelle microscopiche scene sullo sfondo della spiaggia brunita: è sicuramente il padre l'omino bluastro con la chierica che tende la mano verso l'altro personaggio (nel quale è consequenziale identificare Dalì fanciullo) vestito alla

[79] Ibidem

marinara alla destra di una testa di leone pietrificata, quest' ultimo diretto alla volta di un edificio di calcina che rievoca le fattezze del Muli de la Torre, la residenza dei fratelli Pitchot che fu per l'adolescenza di Dalì il mausoleo dei primi misteri erotici e artistici (tra le sue mura il precoce dandy scoprì la magia feticista delle stampelle, i seni prominenti, le ciliegie, le formiche, i violini molli etc.).

Queste misteriose e ricorrenti apparizioni negli scenari di molti quadri rappresentano gli spettri di un passato denso di nostalgie rese ancora più tormentose dalla disfatta che la sua permanenza claustrale a Figueras, lontano dai bistrots e i salons, aveva sancito mercé l'ombra eclissante del padre col quale ingaggerà d'ora in avanti un duello dalla portata biblica.

Con questo quadro si è chiamati a fare i conti con la prolusione autentica al metodo paranoico-critico: vi si rintraccia difatti l'abilità di accezione leonardesca, (sebbene ancora formalmente incerta per l'assenza di una concordanza morfologica automatica tra l'ovale del leone e quello del ciottolo), nel saper estrarre spontaneamente da "macchie", in questo caso sassi della spiaggia, immagini la cui potenza suasiva è proporzionale alla forza della fantasticheria oculare dell'osservatore. E fa qui la sua entrata in scena anche il "collage distruttivo" del quale Dalì si serve per conferire una brillante stucchevolezza seriale ai suoi fantasmi, arrivando a dissimularli con arguzia tecnica tra le sue contraffazioni distorte per poterli organicamente assimilare nell'economia paranoica della composizione. Una talentuosità che tocca l'acme in" I piaceri il-lumminati" col quale Dalì paga il suo debito verso le folte ornitologie policrome di Max Ernst, nei confronti delle aperture sinusoidali nei plinti cubici di Magritte e ineluttabilmente, delle spaziature prospettiche e delle ombre longilinee e vertiginose amate in De Chirico, la teatrale esasperazione delle quali andrà acuendosi in "Vertigo" e" La memoria della donna bambino" e "Io a sei anni quando ero un bambino-cavalletta" (nella fattispecie una beffarda parodia caricaturale del metodo dell' "optimus pictor metaphysicus").

Il dipinto è una preziosa collazione di tecnica pittorica e collage fotografico, concepito grossomodo nella stessa direzione osservata

in "Adattamenti dei desideri"; non ci sono più i ciottoli ma tre box dotati di un' interna profondità entro la quale si situano il fianco della chiesa di S. Maria delle Grazie del Solari abilmente ritoccato con l' inserzione di un borghese magrittiano che aggiusta la mira su un enorme sferoide irregolare maculato (proiezione dell' uovo deforme sull' orizzonte), numerose processioni di uomini in bicicletta con il solito sasso in equilibrio sulla testa, una sezione quadrata di cielo sul quale si schiudono pertugi oblunghi nei quali si affacciano i demoni onirici per eccellenza (la cavalletta, il volto putrefatto, formazioni fossili).

Alla gelida disposizione simmetrica dei contenitori si oppone quella confusionaria e spasmodica delle immagini ectoplastiche che li circondano: la coppa transmorfica dalle due teste femminili ghignanti e una testa ferina eseguita sulla scorta dei leoni delle stampe cinesi, una donna abbracciata da un individuo barbuto mentre riceve tra le mani sanguinolente il maroso fallico che spumeggia dal basso, l'ombra ornitologica della mano che brandisce un coltello, il totem di teste di usignolo che colma lo spazio d'intervallo tra un box e l'altro.

All'opera è afferente quella dinamica paranoica dell'organizzazione di impressioni psicotiche ravvisata nelle altre tele e, condividendo l'impossibilità di un'interpretazione esaustiva, si vuole perlomeno additare in quei contenitori il traslato dell'attività critico-interpretativa alla quale sono sfuggiti gli eventi deliranti circostanti. Ma è "L'uomo invisibile" (1929-31) ad introdurre direttamente nel modulo figurativo daliniano il procedimento paranoico-critico, funzionale alla trascrizione del complesso d' alienazione che l' artista supera durante la sua realizzazione (profondamente sofferta e infine abbandonata dopo tre anni di estenuanti riprese del soggetto) e nel quale, a fare da ideale contrasto alla visione del personaggio che emerge dalla ricombinazione di elementi coordinati dal "conatus" paranoico, è la raccolta di saggi "La femme visible" edito nel 1930 che lascia intuire con facilità come il quadro sia un suo autoritratto e la donna del titolo (non solo, anche quella di marmo bianco che forma il braccio sinistro dell' uomo invisibile) la nuova "Egeria" della sua vita subentrata alla sorella Anna Maria, Gala. Dietro quest' antitesi è all'opera una fenomenologia che porta il nome di "effetto

di verità" e in forza del quale si è costretti a penetrare, nel montage allucinatorio, la crisi d'identità attraversata allora da Dalì. "Se Dalì nel 1929," sostiene Patrice Schmitt "ha la visione paranoica dell'uomo invisibile, costituito da una donna e dal vuoto, ciò è connesso a un'angoscia esistenziale dalla quale Gala lo salvò".[80]

Moglie di Paul Eluard, enigmatica creatura eurasiatica già ritratta da De Chirico e da Ernst in "Rendez-vous degli amici", divinatrice e scaltra "talent-scout" del cenacolo surrealista, Helena Deluvina Diakonoff Gala è divenuta nel tempo la figura occulta e indissolubile dell'esistenza paranoico-critica di Salvador Dalì, l'anima sottoesposta e sibillina che ne ha invariabilmente condizionato scelte ed umori tanto nella sfera affettiva che in quella artistica. In quest'ultima ella ricoprì invero un ruolo decisivo grazie alla virtù di "croupier" che le permise di colmare le incapacità pratiche e mondane che avrebbero altrimenti tagliato fuori l'artista dall'establishment aristocratico, in anni a venire sorgente fondamentale dei loro mezzi di sussistenza.

Alla collana di opere che scandaglia la nuova speculazione sulle immagini intraviste dai pescatori di Cadaques e Port Lligat sulle rocce di Cabo Creus appartengono le due versioni di "Donna dormiente, cavallo, leone invisibili", eccellenti "exempla" per l'esposizione del metodo che Dalì va elaborando in questi anni di trapasso dall' ascesi domestica a quella elettiva con l'ex-musa di Eluard (condannata dal padre e dalla sorella) in una desolata"barraca" venduta loro da Lidia Nogueres a Port Lligat.

L'immagine doppia (che può essere esemplificata dall' immagine di un cavallo che è nello stesso tempo l'immagine di una donna) può prolungarsi, continuando il processo paranoico: è allora sufficiente l'esistenza di un'altra idea ossessiva perchè una terza immagine appaia (l'immagine di un leone per esempio) e così via fino alla concorrenza di un numero di immagini limitato unicamente dal grado di capacità paranoica del pensiero".[81]

[80] Patrice Schmitt in *"Della psicosi paranoica nei suopi rapporti con Salvador Dalì"* introduzione a *"Oui – La revolution paranoiaque crtique – l'archangelisme scientifique"* BUR 1980

Il valore della realtà che Freud, nell'opera maggiormente apprezzata dai surrealisti "Psicopatologia della vita quotidiana", pone quale movente del momento operativo del pensiero paranoico, agisce in pieno nella pittura daliniana attraverso quella metodica visiva rivolta ad elementi positivi ed in grazia della quale egli può definirsi "colui al quale non sfugge alcun dettaglio -che dunque, in una certa misura, ha ragione - e conclude - c'è del vero in tutto ciò-". L'immagine doppia adesso, e non più la semplice collusione dei morfismi giustapposti incontrati nelle opere precedenti in pianificazioni posteriori all'atto interpretativo, chiarifica in maniera ancora più lampante la contemporaneità, infallibile sotto l'aspetto formale, del delirio, che in tal modo preesiste e coesiste con la realtà dell'immagine scoperta, e l'interpretazione che di essa viene data e offerta alla visione per un invito alla partecipazione del prodigio anfibologico che si arresta solo quando le risorse di allucinazione sistematica cessano di identificare i suoi "principia individuationis" nell'immagine medesima (sempre e comunque reale, dato questo imprescindibile per la validità del metodo).

E nel diaframma arte-scienza di questa originalissima veduta (eretica per la psichiatria classica) che le ricerche di Lacan si trovano a convergere idealmente con l'intuizione daliniana di un rapporto ineludibile tra la paranoia e il genio. Sarane Alexandrian per primo avanza, con il suo saggio "Il surrealismo e il sogno" del 1974, l'assunto dell'importanza del binomio Dalì-Lacan sollecitando a desumere da questa affinità (in cui, forse per la prima volta, è un' artista ad ispirare un uomo di scienza) i frutti più duraturi dell' epopea surrealista troppo presto vanificata da una cecità non si sa fino a che punto consapevole da parte dei suoi sobillatori (la vera rivoluzione per Dalì fu, prima e dopo Breton, la tradizione eterna al servizio della libertà assoluta).

Due anni prima che venisse pubblicata la tesi di dottorato "Della psicosi paranoica nei suoi rapporti con la personalità", Dalì aveva fornito un excursus illuminante della sua recente attività facendo ricorso con insistenza e pertinenza argomentativa, alla nozione di

[81] S. Dalì, *L'asino putrefatto – Le Surrealism au service de la revolution,* 1930

paranoia che lo aveva spinto ad affermazioni di tenore quasi escatognoseologico: "credo sia vicino il momento in cui, attraverso un processo di carattere paranoico e attivo del pensiero, sarà possibile (in concomitanza con l' automatismo e con altri stati passivi) sistematizzare la confusione e contribuire al discredito totale del mondo della realtà"[82].
Il passo, tratto da "L'asino putrefatto" apparso su Il surrealismo al servizio della rivoluzione nel luglio del 1930, dovette provocare un notevole stupore nel giovane Lacan che nel periodo in cui redigeva la tesi seguiva sovente e con interesse riviste e materiali che riguardassero il movimento.
L'articolo proseguiva, forte di una tecnica di autoanalisi serrata e implacabile, suffragando la sua posizione eterodossa con le illustrazioni del quadro "Dormiente donna leone cavallo invisibile", nell'asserzione che "Lontano il più possibile dall'influsso dei fenomeni sensoriali ai quali può considerarsi più o meno legata l'allucinazione, l'attività paranoica si serve sempre di materiali controllabili e riconoscibili. Se il delirio d'interpretazione è arrivato a collegare il senso delle immagini di quadri eterogenei esposti su una parete, basterà questo perchè nessuno possa più negare l'esistenza reale di questa connessione".[83]
Non è improbabile che quest'ultima riflessione gli fosse stata suggerita dall' osservazione dei comportamenti di Lidia Nogueres citati in apertura (quello di riuscire a collegare tra di loro con naturalezza oggetti e avvenimenti comunemente considerati irrelazionabili). Niente di più sovversivo per le tavole rotonde della scienza dell'epoca dalle quali si continuava a professare la teoria della paranoia quale surrettizio escamotage allestito dalla psiche per giustificare in modo raziocinante l'errore di giudizio in ottemperanza a meccanismi normali, concezione che portava alla (a sua volta fallibile) convinzione che tutto ciò fosse la sorgente di un delirio, originata a partire dalla falsità delle premesse: eppure nelle boutade di Dalì Lacan aveva fiutato un geniale stimolo alla definitiva

[82] Ibidem
[83] Ibidem

liquidazione di quelle obsolescenza scolastiche. Innanzitutto, andava rivisto il concetto di interpretazione paranoica, e sulla questione Dalì dimostrava di avere già le idee chiare: non c'è distinzione fenomenica tra l'allucinazione e l'interpretazione che debba renderne conto sul piano logico. Così Dalì: "le immagini stesse della realtà dipendono dal grado della nostra facoltà paranoica e...comunque, un individuo dotato in grado sufficiente della detta facoltà potrebbe secondo il suo desiderio veder cambiare successivamente forma a un oggetto preso nella realtà, come nel caso della allucinazione volontaria, ma con la particolarità di portata più grave, in senso distruttivo, che le diverse forme che può prendere l'oggetto in questione saranno controllabili e riconoscibili da tutti, non appena il paranoico le abbia semplicemente indicate".[84] e così invece Lacan "L'interpretazione si presenta qui come un turbamento primitivo della percezione che non differisce essenzialmente dai fenomeni pseudo-allucinatori... questi fenomeni, e specialmente le interpretazioni, si presentano nella coscienza con una portata di convincimento immediata, con un significato obiettivo istantaneo o, se l'interpretazione resta soggettiva, un carattere di ossessività; non sono mai il frutto di alcuna deduzione raziocinante".[85]

Per Lacan, di conseguenza, che Dalì dipinga un uomo evanescente che allo stesso tempo è un coacervo di colonne, statue palladiane, una fontana digradante, ombre portate e contorni di un edificio, o che si lambicchi nella descrizione morfologica di un essere ibrido che senza alcuna coartazione assuma fluidamente le sembianze di un cavallo, di un donna riversa e di un leone, rivela la sostanziale veridicità di quello che lo stesso artista intende dimostrare con questi quadri: che egli utilizza l'intensità empirica del proprio delirio interpretativo (non un'interpretazione del delirio) che lo autorizza a presentare connivenze improbabili fino al momento in cui non vengono smentite dalla loro rappresentabilità, al fine di assolutizzare

[84] Ibidem
[85] Jaques Lacan, *"De la psychose paranoiaque dans ses rapports avec la personnalitè"* Ed. Le Francois, Paris, Ottobre 1932

una verità personale che è tanto più autentica quanto più sono veritiere le forme concettuali che vi sono sottese (ossia la consapevolezza della sua invisibilità compensata dalla visibilità di Gala e l'esperienza di spettacoli polimorfici avuti dinanzi alle scogliere mentre doppiava in barca cabo Creus). L'esistenza di tali strutture concettuali, secondo il trattato di Lacan, è la "ratio essendi" dell'interpretazione allucinatoria. Una seconda versione dell'opera "Dormiente, cavallo, leone invisibile" distrutta a Parigi nel 1930 nel foier del cinema dove si proiettava "L'age d'or" di Bunuel, accentua le capacità moltiplicanti inscenate nella prima (segno di una febbrile ansia di amplificazione di uno stesso motivo che ribadisce la dimensione critica del modus paranoico) accompagnando altre combinazioni di corpi dipinti in grisaille a quella centrale della triplice immagine, ora costituita anche da un' imbarcazione trascinata in secca da pescatori che paiono fossilizzarsi in carne gessata laddove l'esigenza paranoica vede il busto della donna-cavallo-leone, e aggiungendo un tocco di armonia ossessiva con la collocazione ad emiciclo di sfere di varia grandezza che si confondono o ripetono i lineamenti dei seni delle statue (è in nuce un presentimento della stagione figurativa de "Idillio uranico atomico" e "Leda atomica").

Il particolare horror vacui degli esordi surrealisti si lega perfettamente alla definizione di stile che Lacan formula su Minotaure e lo ritroviamo alla metà degli anni trenta in quadri come "Periferia della città paranoico-critica" e" Eco morfologica. In "Il problema dello stile e la concezione psichiatrica delle forme paranoiche dell' esperienza" del maggio 1933, Lacan osserva che nei simboli è lecito caratterizzare una tendenza fondamentale "che abbiamo designato col termine di - identificazione iterativa dell' oggetto - il delirio si rivela in effetti assai fecondo in fantasmi di ripetizione ciclica, di moltiplicazione ubiquitaria, di ritorno periodico e interminabile degli avvenimenti in doppioni e in triplicazioni degli stessi personaggi, talvolta in allucinazioni di sdoppiamento della persona del soggetto. Queste intuizioni sono manifestazioni imparentate con i procedimenti usuali della creazione poetica e sembrano costituire una delle condizioni della tipizzazione creativa dello stile".[86]

Di qui ad eleggere la supremazia della forma il massimo coefficiente poetico dell' arte daliniana il passo è breve: è indubbio difatti che in opere come le due appena esaminate (nonostante sia opportuno tenere aperto lo spiraglio della forma concettuale come asserisce Lacan) la costante formale giunga a prevaricare gli stessi contenuti,"il principio di realtà" che legittimava il farsi dello spettro paranoico, fino a dare la priorità assoluta alla ridondanza sciocante di soluzioni grafiche consolidate dall' evento stesso della loro proliferazione, conducendo il metodo al suo vertice poichè diviene in se per se "causa sui", ritrova al suo interno le proprie leggi costitutive e gestaltiche; è la religione del signicante, del "parole", della tecnificazione dell'esperimento critico-allucinatorio. Barthes nel'53 scrive al riguardo che "ciò che è inconscio non sono i contenuti (critica degli archetipi di Jung) ma le forme ossia la funzione simbolica". [87]

Gli ovoidi della seconda versione di "Dormiente..." ne sono una prima conferma: essi saranno basilari alla filosofia geometrico-mistica che, di pari passo con altre disquisizioni condotte in anni futuri, preparano il terreno ad altre avventure non tutte altrettanto valide quanto quella del primo surrealismo (si fa riferimento al periodo dell'Arcangelismo Scientifico, originale ma più insincera rivisitazione nucleare e eisenberghiana del misticismo spagnolo). Sferoidea è l'immagine della "Metarmorfosi di Narciso" del 1936 che, per una magia delle coincidenze, potrebbe fungere da esplicazione didascalica alla conferenza di Lacan dello stesso anno al congresso internazionale di Marienbad in cui viene proposto la nozione dello stadio dello specchio. Quella che il bambino vede nello specchio "gli permette di cogliere in anticipo l'unità del suo corpo, di porre un termine (mai acquisito) ai fantasmi di un corpo in frammenti". [88]

[86] J. Lacan, *"Il problema dello stile e la concezione psichiatrica delle forme paranoiche dell'esperienza"*, Minotaure, N.1 Paris 1933

[87] Roland Barthes, *"Elements de semiologie, Le degrè zerò de la ecriture"*, Ed. Denoel-Gauthier Paris 1953

[88] J. Lacan, *"Le stade du miroir comme formateur de la fonction de jue"* Ecrits 1949

Dalì attinge al mito ovidiano il destro lampante per esprimere la conquista del termine istantaneo ai suoi personali fantasmi di un corpo in frammenti: addirittura il corpo del giovane Narciso si assimila a quella di una gigantesca mano che corrisponde specularmente all'assemblamento che sulla destra si compie tra il personaggio e il suo riflesso nell'acqua, così da fare in modo che questa" dialettica letale" si concluda con la firma della mano che sancisce la morte di Narciso essere umano, e la sua rinascita di Narciso fiore che la poesia scritta a commento del quadro con gli stessi dogmi paranoici presenta come allegoria della relazione passionale con Gala.

Quando questa testa si spaccherà
quando questa testa si screpolerà
quando questa testa scoppierà
sarà il fiore
il nuovo Narciso
Gala -
mio narciso.

La poesia, apprezzabile per il suo rigore di immagini aggettivali e di corrispondenze narrativa con il soggetto della tela, sfrutta alcuni accorgimenti di stringente efficacia quali le interpolazioni prosastiche usate per motivare la scelta della testa oviforme di Narciso e le modalità di osservazione consigliate per trarre il miglior effetto di scomparsa del personaggio.
"Primo pescatore di Port Lligat: - Che cos' ha quel ragazzo da guardarsi tutto il giorno allo specchio?
Secondo pescatore: Se proprio vuoi saperlo ha una cipolla in testa.
Cipolla in testa in catalano corrisponde esattamente alla nozione psicoanalitica di complesso. Se si ha una cipolla in testa questa può fiorire da un momento all'altro, Narciso!"[89]
Anche se non è pacifico far risalire alla data d'esecuzione di questo quadro l'interesse dell'artista per il pensiero alchemico (emerso negli

[89] S. Dalì, *"Metamorfosi di Narciso, Poema Paranoico"* Paris editions surrealistes 1937

anni 60), indubbiamente il cranio-uovo di Narciso denuncia un'affinità con l'immagine del vaso ermetico del quale Jung mette in evidenza l'equivalenza con l'opus alchimistico in cui il teschio simboleggia il vas della trasmutazione, il fiore (narciso) il Sé, la totalità.

Così Dalì è ancora adesso il fanciullo vanitoso che amava guardarsi nello specchio vestito da reuccio con il mantello e la corona, ignaro di come quell'immagine sia il veleno dimidiante nel quale è distillata la morte del soggetto poiché "L' altro da sè" non è lui ma il suo annientamento. Dalì ricompone la dilacerazione portando al suo stato di fusione il proprio complesso paranoico che riproietta tra la sua immagine e quella del fratello morto e putrefatto il fiore di Gala, schermo protettivo e garanzia di equilibrio tra la pietrificazione della morte-gelo dell'acqua specchiante e la vanagloria autoerogena del simulatore (il ragazzo in piedi sul plinto in atto di autoadorazione).

A tal punto vitale e volitiva appare agli occhi dell'artista che Gala giunge a meritare posti d'onore in numerose tele (non soltanto semplici ritratti) caratterizzate da laboriose architetture delle quali viene chiamata a svolgere il ruolo di metro materico secondo il volere di chi davanti a Lorca, preda di un'empito di provocazione, aveva ammesso di essere un individuo superficiale e di amare l' esteriorità "perché quando tutto è stato detto e fatto, l'esteriorità è obiettività, e solo in essa trovo le vibrazioni dell' etereo"[90].

Niente di più esteriormente oggettivo del corpo di Gala, che da solo sa suscitare in Dalì acuti deliri morfonutritivi, grazie ai quali non deve penare a lungo per trovare le similitudini più convincenti e fulminanti tra la sua Gestalt e quella di oggetti e paesaggi asserviti alla ferocia paranoica (d'altronde in "Ritratto di Gala con due cotolette d' agnello" si era già chiaramente espresso sulla sinonimia alimentare in qualità di "transfert" erotico); accade in" Periferia della città paranoico-critica -pomeriggio ai margini della storia europea" del 1935, integralmente governato da una legislazione che Lacan ha (si ricordi) chiamato "identificazione iterativa dell'oggetto". Valgono in linea di massima le medesime invenzioni di corpi intercambiabili

[90] "Lettere a Federico" Archinto, Torroella Milano 1986

di "Dormiente...", ma al centro di questa veduta ribassata tra un tempio e l'entrata di un paesino catalano sulla metà destra della tela il cardine morfologico viene intercettato con estrema fermezza nel busto vigoroso di Gala, erogatore del vortice paranoico che contagia tutti gli oggetti con la sua onnipresenza analogica. La certosina organizzazione di questa sinfonia è documentata dai pazienti studi del grappolo d'uva (composto da un aggregato di ovuli che riproduce su scala ridotta le curve sensuali di Gala) e del treno, groppa e teschio di cavallo che reiterano nelle muscolature e nelle ossa la disposizione dei chicchi d' uva offerti alla vista dal braccio alzato di Gala; a loro volta nel dipinto si istituiscono assonanze formali tra la cassettiera sormontata da uno specchio ovale e il tempio all' orizzonte composto da un parallelepipedo rosso sulla cui facciata si erge un frontone ad arcate dechirichiane e un lanternino rinascimentale che combacia con lo specchio della cassettiera; sulla destra un altra brillante consonanza si verifica tra la bambina con la corda e la campana oscillante nel campanile retrostante (un tema desunto da "Malinconìa e mistero di una strada"di De Chirico), così come l'arcata e il vano della torretta campanaria si riflettono in negativo nell' apertura cuspidata in primo piano e ritorna per l' ultima volta nel comodino e nell' archetto in fondo al vicoletto del villaggio di pescatori.

All'impostazione di quest'opera vanno ricondotti per affinità lirica "Eco morfologica", semplificazione suggestiva della "geminatio" di oggetti su direttrici verticali (si può pensare che le figure siano dipinte su un muro o che stiano fluttuando in aria come vere e propri fenomeni di rifrazione ottica), le numerose versioni di"Eco Nostalgica", e "Coppia di teste piene di nuvole" in cui ricorre ancora una volta il tavolo dal panneggio naturalistico e persino la cornice è coinvolta nella trasfigurazione antropomorfica del logos paranoico. Un'ulteriore e significativo apporto dell'universo artistico di Dalì alla stesura della tesi lacaniana consiste nell'aver provato la relazione tra il fenomeno paranoico e il materiale preferito dalle creazioni surrealiste, il sogno, per cui il metodo paranoico-critico rappresenta un rimedio alla difficoltà che ciascun artista incontra nella oggettivazione di un'esperienza per sua natura soggettiva come quella onirica.

"C'è percezione del mondo esterno, ma essa presenta una doppia alterazione che la avvicina alla struttura del sogno: essa sembra rifrangersi in uno stato psichico intermediario tra il sogno e lo stato di veglia". [91]

Difficilmente si potrà trovare un termine di paragone per misurare l'altezza poetica raggiunta dalla pittura daliniana tra il 1930 e il 1940, sebbene martirizzata a posteriori dalla critica di gran parte delle avanguardie del secondo dopoguerra (ad eccezione degli iperrealisti) incline a demonizzare la maniacale retrività tecnica richiesta dal metodo. Breton gli preferisce Ernst per la sua inesauribile dote d'innovatore tecnico che gli suggerisce di rendere onirico anche il "modus operandi" mediante l'ideazione del "frottage" e del "grattage".

Ma in effetti Dalì resta il solo in grado di mettere in pratica le considerazioni di Breton che pure credeva nel metodo, "strumento di primissimo ordine" e che del soggetto paranoico aveva detto che "è in suo potere far controllare agli altri la realtà delle sue impressioni".[92]

Il "desiderio di verifica perpetua" viene pertanto esaudita dal catalano con una rosa di tele di piccole dimensioni in cui, con adeguato virtuosismo stroboscopico, si concentra nella sbalorditiva emulazione di una macchina fotografica dall'obiettivo assimilato al proprio occhio e la pellicola sostituita dalla tela.

"Nulla è più favorevole della fotografia alle osmosi che si producono tra realtà e surrealtà; con il nuovo vocabolario che impone, essa offre la lezione del massimo rigore e insieme della massima libertà".

La spiaggia di Rosas, uno dei luoghi di ascendenza onirica privilegiati dalle promenadi solitarie di Dalì, fa da proscenio ad enigmatiche coreografie dove un cipresso può da un momento all'altro germogliare da una barca arenata accanto allo spettro della cugina Carolineta ("Apparizione di mia cugina Carolineta -Presentimento

[91] J. Lacan, *"De la psychose paranoiaque dans ses rapports avec la personnalitè"* Ed. Le Francois Paris ottobre 1932

[92] Andrè Breton, *"Introduction au discours sur le peu de realitè"* 1924, Gallimard Paris 1970

fluido); un bimbo con la blusa alla marinara assistere allo sferruzzare di una balia in mezzo ad una pozza d'acqua ("Mezzogiorno"); un uomo in bicicletta appena riconoscibile nella distanza ovattata del crepuscolo avvicinarsi ad un gruppo di uomini in giacca e berretta che appaiono chini su frammenti di pietre in un angolo della visione ("Immagine medianico-paranoica"); ballerine di danza classica prelevate dalle lezioni di Degas sperdute inspiegabilmente in un vasto deserto eburneo o in compagnia di barche sfondate e borghesi ombrosi con nastri svolazzanti legati al cappello
("Orizzonte perduto", "Visione paranoico-astrale"). Le dimensioni eccezionalmente esigue di questi ed altri lavori puntualizzano la concezione fotografica alla quale il discorso di razionalizzazione estrema dell'irreale implicito al tema dell' "apparizione" (epifania in Joyce; illuminazione in Rimbaud) ha infine portato l'ingegno pittorico di Dalì, ora più che mai esaltato dal progetto di creare "fotografie a mano" con l' esattezza spasmodica e ultraretrograda di un Meissonier senza per questo trascurare l'effetto spaesante e decontestualizzante degli originali aggregati di oggetti e personaggi direttamente estratti da ipnagogìe o sogni pomeridiani. Nelle sue memorie parla di come questi quadri fossero stati "ispirati da enigmi piccolissimi di certe fotografie istantanee congelate a cui io aggiunsi un alito di Meissonier daliniano...".[93]
La stessa ansia di concretezza lo convince a scendere in campo nell'oggettistica, rivolgendo il suo metodo paranoico-critico al design di oggetti surrealisti a funzionamento simbolico e alla promozione della campagna estetica per il modern style nel quale vede "il fiorire apoteosico della cultura greco-romana, giunta alla succulenza grazie al pepe questa volta miracoloso del materialismo nordico"[94] (le stilizzazioni e le linee ondoso-convulsive dei movimenti architettonici fin de siecle, specie lo Jugendstil, si coniugano alla perfezione allo stilema iperplastico profuso da Dalì in "L'enigma del desiderio" e soprattutto "Ritratto della viscontessa

[93] S. Dalì, *La mia vita segreta*, Dial Press 1942
[94] S. Dalì, *"Oggetti psico-atmosferici-anamorfici"*, Le Surrealisme au service de la revolution n.5

Marie-Laure de Noailles" durante l'esecuzione del quale si svolse il fatidico incontro con Lacan). Oggetti da potersi definire tali per la loro tangibilità ma non certo per un fine utilitaristico o espressamente commerciale (trattandosi di idee travasate dal lucido vaneggiamento di un'artista): il pane daliniano, bersagliato da Aragòn per il suo rivoltante edonismo asociale, e così pure la giacca afrodisiaca guarnita da miriadi di bicchieri alla menta, la scarpa decorata da un raffinato montage con zollette di zucchero o riutilizzata come cappello da Schiapparelli, la poltrona aerodinamica, le labbra di Mae West utilizzate come sofà, appartengono al regno paranoico-critico della materializzazione tridimensionale dei sogni, alla maniera in cui questi ultimi sono a loro volta realizzazioni di desideri e soddisfa quello, cruciale per tutti i surrealisti, attestata da Breton "di far controllare agli altri "la materia delle proprie fantasie mediante un cimento" consentito appunto dall'oggettistica o dalle installazioni e happening (nei quali Dalì furoreggia con invenzioni ritenute ardite persino per i suoi anni approntando, molti anni prima degli interventi ambientalisti di Beuys, un ricevimento surrealista con cinquemila sacchi di iuta appesi al soffitto).
"L'oggetto surrealista è incontrollabilmente deciso a non subire. L'oggetto surrealista rivendica e saprà imporre la sua egemonia paranoico-critica. L'oggetto surrealista è impraticabile, non serve ad altro che a far camminare l'uomo, e estenuarlo, a cretinizzarlo. L'oggetto surrealista è fatto per l'onore, non esiste che per l'onore del pensiero"[95]. Nel saggio dalla retorica picaresca dedicato all'intero campionario di oggetti psico-atmosferici-anamorfici teorizza il cannibalismo degli oggetti che illustra prontamente in "Cannibalismo autunnale" e "Donna con una scarpa", per indicare, nel caso non fossero stati sufficienti da soli i suoi parafernalia alimentari (uova al tegame o in sella a pagnotte, carote infilate su uncini, Vermeer Van Delft promosso a tavolo da pranzo, balie di formaggio e creature elefantiache cosparse di fagioli) la "forma mentis" che sia nello stile che nei motivi culinari traduce una voracità e una attrazione/repulsione per l'organico commestibile che

[95] Ibidem

maschera un erotismo sopraffatto da manie di castrazione indotte dal ricordo del fratello morto e dalla "fallocrazia paterna" come preciserebbe Lacan.

All'altro capo della missione di salvezza dell'arte di Vermeer e dei preraffaelliti attuata nel cursus pittorico di questi anni di devozione al surrealismo si situa quello, connubiato alle concrezioni oggettive dei suddetti feticci, che insieme a Bunuel, Walt Disney, Alfred Hytchcock, Robert Descharnes e Philip Halsmann troverà sfoghi parziali o disillusi nell'arte fotografica e cinematografica che, agli albori del mondo multimediale, meglio di quella figurativa poteva avere di che deliziare l'ossessione per le sue insopprimibili vicissitudini paranoiche. Non è infatti una trasposizione cinematica del metodo la gnomica (per la storia del cinema) scena iniziale del taglio dell'occhio effettuato da Bunuel in" Un chien Andalou" del 29? L' ambivalenza filmica di un unico gesto, quello dell' attraversare una sfera (prima la nuvola, poi la lama di rasoio), riflette quella alla quale ci ha abituati il sistema duplicante della paranoia-critica dei quadri daliniani che, esattamente come avviene per l'associazionismo sfrenato di questa scena, si manifesta sulla premessa di un'identificazione automatica della forma (luna-occhio, lama -nuvola) che subisce l' intervento allucinatorio saturo di una più traumatica efficacia, in quanto viene ad amalgamarsi nella mediazione drammatica del personaggio (Bunuel) che imita lo stesso fenomeno di attraversamento tagliando l' occhio della donna. I momenti sono due ma l'evento è il medesimo, come il corpo in sereno subbuglio transmorfico di "Dormiente donna leone cavallo invisibili". Tutto il film è informato al gioco delle associazioni spontanee e risente di molti mitologemi visivi condivisi con Bunuel e Lorca all'epoca della Residencia (il leit motiv della mano divorata dalle formiche e degli asini decomposti e infine la scena finale dell'Angelus di Millet "insabbiato") e indipendentemente dalle reazioni indignate dei benpensanti alla proiezione del film, la collaborazione è feconda di risvolti artistici e poetici inusitati, tant'è che gli espedienti impiegati nel film (girato in poco più di una settimana a Parigi con attori di fortuna scritturati sul posto) gli suggeriscono nuove soluzioni pittoriche: l'effetto dissolvenza e sovrapposizione incrociata (osservabile nel film ad es. nel corso

della scena in cui il protagonista poggia le mani sui seni di una donna che si tramutano in glutei) compare in Guglielmo Tell dell'anno seguente: un livido cavallo imbizzarrito (simile a quello di "Apparecchio e mano") sgroppa verso l'alto nel furioso tentativo di staccarsi dalla superficie del pianoforte a coda ornato dall'immancabile asino putrido al quale il pianista siede con la testa guarnita da un volto ringhiante di leone (il tutto è quasi il risultato della conversione pittorica della scena come la si vede nel film).
Il secondo film alla cui sceneggiatura è alquanto dubbio abbia partecipato anche Dalì (forse è da attribuirgli l'idea dei vescovi scheletrici sulla scogliera) "L'age d'or", è lacunosa delle singolarità puramente oniriche del primo lavoro e si segnala per il ruolo interpretatovi da Max Ernst. Da quel momento in poi il rapporto tra Bunuel e Dalì (che sconfessa la cooperazione al secondo film) andrà rarefacendosi fino all'aperta ostilità del primo nei confronti dell'autore della "Vita Segreta", autobiografia nella quale finirà descritto come un accanito comunista (certo non proprio un salvacondotto per il regista catalano rifugiato a New York durante il conflitto mondiale). L'influsso dilaniano sarà nonostante tutto duro a morire e Bunuel, ancora in "Bel du Jour" del 1968 saccheggia l'imagerie daliniana per collocare l'Angelus di Millet e la scatologia nei sogni della Deneuve.
Si capirà che il dottor Roumeguère non aveva esagerato nel tributare a Dalì, al quale concede ragguagli sulle proprie turbe psichiche, il titolo di" atleta della psiche" se si prende in considerazione la rigogliosa messe di testi a carattere psicopatologico attraverso i quali si snoda quella riflessione scientificizzante elaborata a suggello della funzione altrettanto epidittica del metodo paranoico critico (sistematizzazione di un sistema asistematico). Il mito tragico dell'Angelus di Millet, redatto nel 1933, smarrito, ritrovato e pubblicato nel '62, è il più complesso e rappresenta indiscutibilmente il culmine teorico della rivoluzione paranoico-critica. Nei primi paragrafi l'autore si sofferma sull'insorgenza delle prime impressioni di atavismo crepuscolare costatate con profusione di scolii ed eufuismo gergale al cospetto di una insignificante riproduzione del celebre Angelus di Jean-Francois Millet, le cui cartoline risultavano le più reperibili nei mercatini e quelle più acquistate dal

pubblico "analfabeta" d'inizio secolo. Se in precedenza anche Van Gogh era rimasto abbacinato da quest'immagine di raccoglimento e ingenua devozione contadina, una ragione remota all'irresistibile fascinazione da essa emanata doveva esistere e a sviscerarla nel modo più "sensazionalistico" e irripetibile si dedicò l'indagine paranoica di Dalì. "Nel giugno 1932 si presenta d'improvviso al mio spirito, senza che alcun ricordo recente possa darne un'immediata spiegazione, l'immagine dell'Angelus di Millet. Tale immagine costituisce una rappresentazione visiva nettissima a colori".[96]. L'artista scandisce la sua inchiesta con l'abilità di uno scrittore di thriller psicologici ed espone in sequenza i passaggi intellettuali ed inconsci che lo portano a concludere che il personaggio raccolto in preghiera a capo chino con il cappello tra le gambe lo usa per nascondere una forte erezione, e che la donna che lo fronteggia staticamente sulla destra sta covando verso di lui una famelica aggressione, ripetendo quell'atto selvaggio e biologico della mantide che divora il maschio dopo l'accoppiamento.

"L'interpretazione dell'Angelus che in seguito doveva prendere corpo, o piuttosto, il mio futuro tentativo di interpretazione era già per intero presente ed evidente al mio spirito al momento del fenomeno delirante iniziale; era già tutta e lucidamente contenuta in questo". E di seguito Dalì precisa che il funzionamento del metodo stavolta si sviluppa non più dal punto di vista delle"organizzazioni associative fornite dai pretesti plastico-figurativi" (ciò che si verifica nella maggior parte dei quadri, specie in" L'enigma infinito" e "Viso paranoico") ma si articola nella dimensione delle rappresentazioni e dei fenomeni psichici, particolarità questa che richiede uno studio oculato per poter restituire con minor dispendio possibile di carica evocativa il dramma delirante, che troverebbe flagrante delucidazione solo in chiave filmica (e in parte l' ottiene con il tardo Bunuel).

Questa sceneggiatura congegnata per "La tragedia dell'Angelus" si origina a partire dalle ripercussioni di natura ossessiva che la sco-

[96] S. Dalì, *"Le mythe tragique de L'Angelus de Millet, interpretation Paranoiaque-critique"* Societè Nouvelle des editions Pauvert Paris 1963

perta traumatizzante della terribile sublimità dell'Angelus esercita sulla sua psiche. Elenca pertanto vari fenomeni deliranti secondari coerentemente agli assunti del metodo: accoppiamento di ciottoli sulla spiaggia nella stessa posizione dei due personaggi del quadro (disposizione paleomorfica che si rintraccia in "L'Angelus architettonico di Millet"); lo scontro inevitabile con un pescatore che proviene dalla direzione contraria alla sua nel mezzo di un prato popolato da cavallette e da mantidi verdi; l'individuazione negli scogli di Capo Creus delle due imponenti figure dell'Angelus intagliate nelle rocce più alte; la scoperta di un servizio di tazze da caffè sui quali sono riprodotti in stampa per due volte ciascuna sulle dodici tazzine dei piccoli e stereotipati Angelus di Millet circondati da un alone circolare (e nel quale vede l'imminenza di un banchetto cannibalesco posteriore all' incesto tra la caffettiera-madre e le tazzine-figli). La seconda parte dell'opera si occupa della "fenomenologia dell'Angelus", ovvero propone motivazioni chiarificanti circa le modalità di comportamento dell'attività paranoico-critica sui fenomeni deliranti secondari. A tali chiarimenti antepone altri brevi prolegomeni concernenti le analogie" angoscianti" rilevate tra l'Angelus e opere di altri artisti; indica "Il ritorno del figliol prodigo" di De Chirico quale possibile coadiuvante del suo travaglio insieme all' opera "Due personaggi" di Prinzhorn e, notazione stimolante, "S. Anna con la vergine e il bambino" di Leonardo nel quale dirige l' attenzione sulla figura del nibbio occultata nel panneggio del quale Freud ha codificato le valenze in rapporto al sogno del Da Vinci nello studio"Un ricordo d' infanzia di Leonardo da Vinci" (omaggio alla paranoia segno di distinzione del genio). Quest' ultimo quadro viene presentato per un suo parallelismo con "I mietitori" di Millet in cui si osserva una situazione simile tra madre e figlio che a giudizio di Dalì conterrebbe dei sottintesi di voracità sessuale (e soltanto più tardi, grazie a Bradley Smith che rinviene disegni erotici insospettabili per un artista" religioso e pio" come Millet, che le supposizioni di Dalì sui simbolismi allusivi possono inverarsi del tutto). Analizza l'Angelus risalendo alla radice dell'atmosfera crepuscolare che avvolge la coppia funerea, definendone il fenomeno come "Atavismo del crepuscolo" (si veda la piccola tela del 1933 con lo

stesso titolo), vissuto nell'infanzia sotto la forma di rimpianto melanconico per l'età terziaria e il suo panteismo puro e integrale distrutto dall' avvento della civiltà".

L'esistenza degli atavismi del crepuscolo indipendentemente dai dati complementari che seguiranno, ci parrebbe in accordo con la nozione di un processo relativo del divenire, secondo cui l'aurora del mondo può apparirci dialetticamente solo come crepuscolare".[97]
La connotazione lugubre e splenetica del clima avvertito nell' angelus permea quella prediletta per la serie di quadri dedicati, lungo un arco di cinquant' anni, al tema dei due contadini in preghiera; la sua primissima comparsa è documentata in" Monumento alla donna bambino" del '29, ricorre variata in "L' angelus di Gala" (è sempre Gala, sia quella di spalle che quella ritratta frontalmente, ad interpretare i due personaggi seduti) "L' Angelus e Gala precedono l'arrivo delle anamorfosi coniche"; si trasfigura architettonicamente in "Reminiscenza archeologica dell' Angelus di Millet" e si decostruisce per l'ultima volta nel cataclisma pseudomistico de "La stazione di Perpignan" del 1965.

Il potere ammaliante di questa corona pittorica risiede principalmente nel suo grado di "perturbante" decretato dall'eterno ritorno dell' identico soggetto, la cui potenzialità paranoica può essere colta per altre vie che non siano quelle tradizionali (nell'arte daliniana) dell'immagine autorigenerantesi (è una delle questioni che spingono Dalì a fornire una sistemazione scritta ad un delirio che è più teatrale che pittorico), e per questo va accostata agli esiti dell'iperrealismo magico delle tele "fotografiche".

Successivamente vengono esaminate, su presupposti associativi, le impressioni megalitiche avute sulla spiaggia tramite l'abbinamento di due ciottoli nelle posizioni che evocano gli accoppiamenti dell'amore e il sentimento fossile di animali ancestrali in cui è implicita la nozione dei primi tentativi di animalità. Quest'ultima si estrinseca nella posizione assunta dalla donna in preghiera, che tradisce un'atteggiamento di attesa "illustrato con piena evidenza dalla mantide religiosa (atteggiamento spettrale)". Si appella a Freud

[97] Ibidem

per giustificare la collisione avuta con il pescatore mentre attendeva gli insetti nascosti nel prato, leggendovi quella ripetizione stereotipata e divenuta simbolica dell'aggressione sessuale ancestrale": questo atto mancato si "riproduce quotidianamente sui marciapiedi tra individui che si incrociano"[98], la stessa al quale prelude la postura della donna dell'angelus. I contadini dell'angelus non sarebbero quindi che la rappresentazione del retaggio delle mostruose fregole primordiali nelle quali, nei tempi geologici, gli ortotteri e i mantoidei si divoravano appena consumato l' atto procreativo: per blindare la sua asserzione entomologica e antropologica riporta alcuni estratti del Moeurs des insectes di J.H. Fabre; ma se la foto inviata da un'altro ricercatore Vanden Eeckhoudt ad una prima lettura sembra far vacillare le teorie naturalistiche brandite dall' autore (lo studioso la commenta affermando che il rituale del cannibalismo tra mantidi avviene soltanto in stato di cattività) Dalì, dal canto suo, la sottopone al vaglio della interpretazione paranoica, e ne può felicemente dedurre che "i costumi dei contadini, sotto la costrizione restrittiva e feroce della morale, li riducono ad un vero e proprio stato di cattività".

Dell'ultimo grande prodigio del metodo viene fatta menzione nel prologo redatto nell'anno della pubblicazione del manoscritto: Dalì discute sulla probabilità che l' angelus sia in realtà la dissimulazione di una scena funebre e che dunque i due personaggi stiano pregando sulla bara del figlio morto, situazione che legittimerebbe con più forza l'atto truculento della madre in base all' acquisizione antropologica per cui "nel matriarcato, la madre vuole sostituirsi al marito in tutte le situazioni: in questo caso nella situazione di carriola"[99](si noti la carriola dietro la donna, altro oggetto erotico a funzionamento simbolico") strumento che i contadini per una sorta di "cibernetica atavica" caricano di contenuti erotici connessi alla fatica del lavoro fisico. Per questo la madre vuole essere ritmicamente dondolata come una carriola da suo figlio, prima che egli "subisca a sua volta la sorte del padre allorché diverrà marito"[100] al

[98] Ibidem
[99] S.Dalì, Prefazione alla nuova edizione del 1965

termine del periodo di idolatria materna. Le analisi a raggi x effettuate sul dipinto al Louvre dietro richiesta di Dalì svelano proprio quel ripensamento di Millet che l'artista aveva subodorato nel Mito tragico: una bara sepolta sotto uno strato di colore raffigurante la terra "ciò spiegherebbe il malessere inesplicabile di queste due figure solitarie, tra loro legate infatti dall'elemento tematico primordiale divenuto poi assente, eluso come in un collage alla rovescia".

Per certi versi a prefigurarne la scoperta erano già stati quadri come "Atavismo del crepuscolo" del '33, dove la luce pungente e innaturale del tramonto inondava le due figure riverenti del maschio dal teschio inquietante coperto da un cappello prolungato in un'escrescenza dalla forma di carriola, indizio necrofilico dell'associazione esposta nel prologo.

Quel giovane catalano esibizionista che, nell'era degli sconvolgimenti del cubismo e dell'espressionismo, si era ribellato alle beghe delle istituzioni e delle formalità artistiche dell'avanguardia, surclassata sul nascere (ai suoi occhi) dalla irrefutabile rimonta della tradizione conclamata dal riesplodere dello spirito cattolico durante la guerra civile, trapezista dello stile e mitomane delle contingenze, aveva finalmente consegnato all' universo culturale del proprio tempo una nuova legge fisica, sperimentata su di sé con l' ausilio delle intuizioni cartesiane circa la necessità gnoseologica di un metodo che sapesse sciogliere, esaltandolo, il cappio del dubbio iperbolico stretto intorno alla gola della modernità.

Il metodo paranoico-critico è infatti onnipotenza dell'euforia intellettuale vissuta nella quotidianità ancor prima di venire assolutizzata nei medium della creazione, "punta visibile dell'iceberg del mio genio"[101], celebrazione liberatoria delle fobie assunte al rango di formule quantistiche, attività inarrestabile e fisiologica del "motore fuoribordo", dimostrazione di come sia in potere del cervello umano di "funzionare come una macchina cibernetica viscosa, altamente artistica"[102]. Ilpensiero illuminista vi è diluito secondo la

[100] Ibidem
[101] Ibidem

parsimonia matematica delle statistiche mentali, quantum d'azione che alterna "pars destruens" (paranoia, delirio, allucinazione) a "pars construens" (giudizio critico, interpretazione, struttura, sistema), anti-materia coesiva della materia, "Apparizione e scomparsa del busto di Voltaire", libertà conquistata nel mercato di schiavi con le stesse catene dell'oscurantismo razionale. Spetterà all'umanità del prossimo futuro stabilire gli intervalli di scomparsa che rintocchino le pulsazioni cosmiche percepite da chiunque sarà ancora fiero di sottoscrivere la "Dichiarazione d'indipendenza dell'immaginazione e dei diritti dell'uomo alla propria follia".

De Sphaera
Qualche appunto su
Sfere, Geoidi, Putrefazioni e Cosmogonie

Sebbene non possegga i requisiti morfologici per essere definita una vera e propria sfera, essendo di fatto assimilabile ad una pera schiacciata ai due poli, l'iconografia del pianeta Terra entrata a far

[102] Ibidem

parte degli archetipi dell'immaginario collettivo, ha sempre privilegiato al posto del più realistico geoide quello di un solido perfetto del tutto privo di irregolarità. Questa concezione figurale annovera i suoi prodromi nella filosofia parmenidea dell'Essere prima ancora che nella geometria a connotazione ermetico-esoterica del pitagorismo e nel sistema di pensiero di Platone.

Per Parmenide l'idea compiuta e inalterabile dell'Essere trovava la sua più fedele rappresentazione nella Sfera. Per risolvere l'inconciliabilità tra l'immutabilità dell'Essere formulata dalla Ragione e la discontinuità del divenire percepita dai Sensi, l'Iperuranio platonico venne concepito come il luogo fuori dal tempo e dallo spazio preposto a preservare le idee pure che trovano il loro riflesso contingente nei fenomeni e negli oggetti del mondo. É proprio grazie alla sua dote figurale di significare al tempo stesso l'immanente e il contingente, il movimento e la stasi, il finito e l'infinito, l'uno e il tutto, che questa formidabile astrazione plastica ha trovato le più disparate applicazioni simboliche nel corso dei secoli tra le file dei mistici, esoterici, astrologi e alchimisti. Secondo Boezio, teorico della musica neoplatonica, la "musica instrumentalis" terrena non sarebbe che una proiezione della "musica mundana", ossia della musica cosmica, rappresentata nel '600 da una sfera posta tra Cielo e Terra nelle illustrazioni del "Musurgia Universalis" di Athanasius Kircher.

Come non rimarcare quindi quanto questa "sferofilia" sia stata, poeticamente e concettualmente, al centro della maggior parte delle opere di Jarre sia sotto l'aspetto del criterio compositivo delle sue suite più "stratosferiche" quali "Oxygene", ed "Equinoxe" (per le quali anzi si potrebbe inferire che l'uno agisca quale nucleo dell'altro e viceversa, in un rapporto speculare e concentrico, mimetico e sistemico), quanto sotto quello della loro traslitterazione pittorica nelle copertine del neo-magrittiano Michel Granger, pre-esistenti e co-fondative delle opere medesime. Il teschio insilato in un globo terraqueo spoglio di atmosfera si presenta come il tetro e decadente "revenant" del principo alchemico che voleva l'organismo umano "figura" del mondo e del cosmo. Così se per Agrippa di Nettscheim "la forma complessiva del corpo umano è rotonda" ed ogni suo membro corrisponde nell'archetipo divino a un segno celeste, a una

stella, a un'intelligenza o a un nome di Dio, la putrefazione dell'anima del mondo nell'elegiaca celebrazione che Jarre ne fece nei quaranta minuti "sferici" di "Oxygene"e Granger nell'immagine gnostica della Terra umanizzata dalla sua ossificazione, acquistava quell'ermetica ambiguità in cui ricomporre le disarmonie della Ragione e dei Sensi nella prefigurazione di una nuova integrità dell'Essere evocata nel puro Divenire della Melodia. Niente Musica delle Sfere né Musica dello Spazio: "Oxygene" respira da sempre nelle più umane profondità vascolari della "Musica Geodetica".

Jean-Michel Jarre
Agiografia analogica

Il piccolo lionese che si affacciava sul balcone di casa al passaggio delle orchestre circensi; il bambino assorto nel devoto ascolto degli assoli del jazzista Chet Baker; l'imberbe pittore che si lambiccava con campiture stese su tele silenziose sognando i colori di onde musicali; l'acerbo chitarrista militante in un'improbabile rock band di liceali non lasciava certo presagire quel destino di nume tutelare del synth-pop, fenomeno musicale di massa che avrebbe segnato gli ultimi decenni del ventesimo secolo, al quale il suo nome continua ancora oggi a essere associato, tanto in senso dispregiativo che laudativo.
All'anagrafe, quella di Jean Michel Jarre sembra essere la tipica vita del figlio d'arte predestinato a calcare le orme paterne, se non fosse che Maurice Jarre l'avrebbe abbandonato all'età di cinque anni per seguire a Hollywood la sua carriera di compositore di colonne sonore e rifarsi una seconda famiglia. In qualche modo sarà l'assenza della figura paterna a evitare che Jarre ne assimili passivamente l'ascendente artistico, lasciandolo libero di avventurarsi in solitaria nei territori inesplorati delle avanguardie musicali così distanti dal sinfonismo classico delle più celebri partiture del genitore (su tutte quelle per "Lawrence d'Arabia" e "il Dottor Zivago"), e alimentando al contempo quella vena melanconica e misticamente introspettiva che diventerà la chiave dominante della sua opera matura. Non a caso quella per la musica è in origine una fascinazione che nasce in funzione del rigetto della concezione classica della notazione accademica. Insofferente alle pedantesche lezioni di piano classico che gli venivano impartite in età scolare, dalle *performance* dei sassofonisti jazz Harchie Sheep e John Coltrane alle quali assisteva negli anni Cinquanta insieme alla madre nel club parigino "Le Chat-qui-Peche", Jarre apprenderà invece come la musica possa tradurre in maniera irriflessa stati emotivi e suggestioni visive senza il supporto di tecnicismi e testi cantati. Trova così un primo spazio di

libertà creativa nella pittura esponendo quadri ispirati all'astrattismo di Pierre Soulages e al surrealismo di Joan Mirò e Yves Tanguy nella galleria di Lione "L'Oeil Ecoute" ("l'Occhio ascolta" una definizione che ben si attaglia al futuro stile "jarriano"), e nella musica rock che negli anni 60 si faceva veicolo di istanze anticonformiste, suonando la chitarra nei gruppi rock Mystère IV e The Dustbins. È la simultaneità di queste due pulsioni creative a stimolare la ricerca una metodologia espressiva volta a risolverne l'apparente inconciliabilità sotto il segno di una nuova forma di sinestesia ancora da inventare. Sulla scia di Eric Satie, John Cage e Terry Riley, dapprima Jarre sperimenta con nastri suonati al contrario o mescolando i suoni della chitarra con quelli di flauti, pianoforti preparati, percussioni, effetti da rumorista, per poi passare alle radio e a rudimentali dispositivi elettronici.

Nel 1969 questa ostinazione a sconfinare dalla "ridotta" della musica tradizionale gli apre infine le porte del "Groupe de Recherches Musicales (GRM)" di Parigi fondato da Pierre Schaeffer nel 1958, guru della della "musica concreta" che al cerebralismo della composizione scritta oppone l'iperrealistica potenza evocativa del suono puro. La figura di Schaeffer viene a colmare il vuoto artistico lasciato dal padre naturale, celebrando i natali della carriera di compositore di Jarre, che nello stesso anno darà alle stampe il suo primo 45 giri di musica "concreta": sulle facciate del vinile "La Cage" e "Eros Machine", con le loro micromelodie singhiozzanti e metalliche soffocate da gemiti orgasmici, aritmie percussive e ragli di ingranaggi (che anticipano nel codice sonoro le atmosfere biomeccanoidi dei quadri di H.R. Giger) si presentano come ideali manifesti di una nuova quanto estrema concezione estetica fondata sul "Nullpunkt" della musica convenzionale, risospinta in quell'oscuro utero cosmico in cui l'unica differenza tra il rumore e il suono risiede nell'intenzione con la quale viene prodotto. Il singolo vende una manciata di copie e, come avverrà anche per il successivo album Deserted Palace del 1972, circoscrive la sua importanza all'essere il proemio in sordina a quella che diverrà in seguito un'inclinazione sistematica a modellare involucri atmosferici mediante ingegnosi puzzle di effetti (precorrendo la scuola "noise music") nei quali poter incapsulare eterei ritornelli da *easy listening*.

Di lì a due anni, la nuova vena stilistica corroborata dall'uso esponenziale di primitivi sintetizzatori scoperti presso il Gruppo di Ricerca, come l'Ems Synthi Aks e il celeberrimo Moog modular, si esprimerà in quella che è la prima composizione per strumenti elettronici ad avere l'onore di accompagnare un balletto d'opera in sette movimenti, ispirata ai colori dell'arcobaleno e messo in scena al Palais Garnier di Parigi nel 1971. Sebbene la versione completa di "AOR" non sia mai stata pubblicata, è ragionevole supporre che la struttura risentisse della lezione di Karlheinz Stockhausen (il cui studio di Colonia Jarre frequenta nel 1968), imperniata su sinuose dissonanze e cangiantismi timbrici e tonali di inviluppi, come si evince dal movimento "BLEU" eseguito per la prima volta 31 anni dopo durante una sessione estemporanea al festival di Bourges.

Neanche Deserted Palace, primo album solista pubblicato l'anno dopo, più che altro una sorta di "libreria" di motivetti da videogame *ante litteram*, *samples* di effetti e *jingle* traballanti e stucchevoli suonati su un Ems e un organo Farfisa, si sottrae dall'essere nulla più che un mosaico di esperimenti che incubano tracce di *suite* future come "Windswept Canyon" con il suo andante epicamente nostalgico e i suoi refoli di vento siderale profetici di Oxygene, o "Music Box concerto", ove s'intravedono i germi melodici di "Equinoxe 8" e "Magnetic Fields 2".

Nello stesso solco si collocano anche i temi composti quell'anno per la colonna sonora del film di Jean Chapot "Le Granges Brulees", dove ricorrono ancora una volta grezze ariette pseudo-romantiche caracollanti tra ronzii e friniti elettrici, e persino un estratto di "Windswept Canyon" ribattezzato "L'Helycopter" (a sancire un'attitudine al riuso che più tardi diverrà quasi una prassi per Jarre), sul quale si staglia soltanto la sconsolata marcia di "La Chanson des Granges Brulees", nella quale per la prima volta una voce femminile rintuzza la frase melodica con vocalizzi angelici.

Quasi a voler esorcizzare l'ostracismo commerciale al quale questi lavori esplorativi lo condannano, negli anni che lo separano dall'*exploit* internazionale di Oxygene, Jarre accetta di misurarsi con il formato della canzone scrivendo testi e musiche per Christophe, Françoise Hardy, Gerard Le Norman e Patrick Juvet. "Le Mots

Bleus" (traduzione: "Le parole blu"), scritto per Christophe e apparentemente dedicato alla futura compagna di vita Charlotte Rampling, oltre a riaffermare la dimensione sinestetica entro la quale si articola la gestazione della sua imminente sintassi audiovisuale, rappresenta anche l'unico vertice creativo di questo breve *detour* da paroliere al quale Jarre farà ritorno (in maniera opaca e disincantata) solo nel 2000 con l'album Metamorphoses. Con la direzione dello spettacolo messo in scena per il concerto di Christophe all'Olympia gli viene però data l'occasione di collaudare la sua idea "circense" e "felliniana" delle esibizioni *live* che avrebbe messo in cantiere in maniera ben più magniloquente negli anni 80: in particolare il pianoforte che si libra in volo durante la performance del cantante richiama le scene oniriche concepite da Salvador Dalì nel 1945 per il film "Spellbound" di Alfred Hitchcock.

Ma nel 1976 il piccolo studio allestito tra le mura della propria cucina è ormai pronto per la creazione dell'*opus magnum*. È il *maitre a penser* dell'hardware, il tecnico del suono e musicista Michel Geiss, contattato dopo una sua conferenza sulla "sintesi analogica", a soccorrere l'ardito ventottenne che con la sua consulenza predispone il palinsesto sonoro della prima suite concepita ed eseguita per tastiere e interfacce analogiche.

Nel corso dei 41 minuti della *suite*, registrata su un multitraccia a otto piste, l'aeriforme paesaggio sonoro di Oxygene (che d'ora in poi racchiuderà la cifra dello stile *jarriano*) si disvela nella fluttuante stratificazione verticale dei suoni vaporosi del VCS3, dei sovrannaturali cori magnetici del Mellotron (strumento dal brevetto italiano) dell'A.R.P e del Ems Synthi Aks. L'avveniristica versatilità dell'Aks (una sottile tastiera che comparirà in quasi tutti i successivi album fino a Metamorphoses) gli permette di emulare lo gnaulio umanoide del Theremin nella prima e terza parte, uno dei primi gioielli della strumentistica elettronica inventato dal russo Leon Theremin nel 1927, che Jarre utilizzerà dal vivo a partire dall'"Oxygene tour" del 1997. Quello che in "Windswept Canyon" agiva come traduzione "concreta" di uno stato auditivo e visivo ottenuta per mezzo di un'ingenua riproduzione artificiale del sibilo dell'aria, a suggerire lo spasmodico refluire del vento attraverso le viscere della terra (presago della musica di commento-evocazione

della "ambient" che sarebbe stata codificata l'anno dopo da Brina Eno), sin dal primo atto di Oxygene si dilata invece a una più raffinata e coerente allegoria di una condizione panteistica contenuta nel tema dell'ossigeno inteso nel suo valore di intermediario elementale tra le componenti "presocratiche" del pianeta: aria, terra, acqua, fuoco. Un panismo cosmico derivante dal Dna della sua formazione culturale di studente appassionato dello "Sturm und Drang", di quella filosofia idealistica e *goethiana* afferente al motivo della *sensucht*, del panismo nordico di Novalis e Brentano, interesse confermato tra l'altro dallo studio comparativo sul "Faust" di Berlioz e Goethe realizzato per la sua laurea in lettere. I sei movimenti nei quali si articola l'opera, reminiscenti di quelli del balletto fantaecologico "Aor", scandiscono, sui passaggi che fungono da *transition tracks* (la più efficace quella presente tra la prima e la seconda parte con l'entrata in *delay* degli ululati siderali su un frinire pulsante di pulviscoli gassosi) l'evoluzione di un vitalismo ingenito in una fenomenologia mistico-organica, complice tanto di una "metafisica melodica" animata da essenziali motivi musicali che progrediscono nel traslato sonoro di forme viventi allo stato procariote, espresso a partire dall'attacco della prima parte, costruita su glaciali pulsazioni in crescendo al quale l'inserimento cosmico-nostalgico dell'Aks aggiunge un timbro di soprannaturalità e di poetica trascendenza; quanto di uno spirito di allusione visiva perseguita sulla scorta delle risorse pittoriche di effetti ambientali, potenziati dal riverbero dell'Ems e dell'eco del Revox, non più relegati al rango di accessori atmosferici (come l'ansito del vento in "One Of These Days" e "Shine On You Crazy Diamond" dei Pink Floyd, bensì di autentiche propaggini impressionistiche del lirismo *in nuce* nel *leit motiv*. Esemplari in questo senso il pullulare di fischi abissali che amplificano la sovratensione accumulata dal sordo martellio del basso e il fraseggio misterico che introduce all'esplosione del "main theme" della seconda parte; gli spiracoli sincronizzati in corrispondenza del termine della battuta chiave di cinque note nella quarta, misticheggiante variazione del più disimpegnato *riff* di "Pop Corn" di Gershon Kingsley; il geniale accostamento che apre e chiude la sesta parte, di ascendenza coloristica, tra il pigolio echeggiante dei gabbiani e lo stesso refolo

ventoso che si tramuta nella risacca del mare contrappuntando la strofa come uno strumento autosufficiente, tanto che solo al termine del brano, isolando i due effetti, è possibile riconoscerne la natura di semplici "noises", tinte che si inverano al contatto dell'una con l'altra, proprio come accade nei quadri di Hartung e Soulages.

A un ascolto più attento, l'intero telaio armonico e tonale di Oxygene si configura infatti quale sorvegliata trasposizione degli accostamenti tra bande di colore e campiture di diversa tonalità, trattati come frequenze cromatiche capaci di suscitare l'idea del "mare", dell'"aria", della "terra", del "cielo". La copertina di Michel Granger, un globo terrestre scuoiato a rivelare un teschio umano, (quadro preesistente al disco e acquistato su suggerimento della Rampling), farà sia da contenitore grafico che da amplificazione plastica al portato visionario dell'album, fornendo una traccia di lettura simbolica dell'opera che ne incanala l'astrazione poetica nella macabra denuncia della questione ambientale che sarebbe diventata di stringente attualità solo nei decenni successivi. Le armonie disincarnate e volatili di "Oxygene part 4" e "Oxygene part 6" suonano come epitaffi a quell'armonia perduta tra umanità ed ecosistema che tornerà a essere un soggetto ricorrente nella musica di artisti nordici come Björk e i Sigur Ros.

Ma il successo planetario di Oxygene, che con i suoi 15 milioni di copie resta ancora oggi l'album francese più venduto al mondo, non è che il primo capitolo di un'ideale trilogia "cyber-ecologica" che si esaurirà nell'arco di cinque anni con Equinoxe e Magnetic Fields.

Ispirato, a detta di Jarre, agli studi sull'eliocentrismo di Copernico, alle leggi dei movimenti dei pianeti dell'astronomo Keplero e all'alternanza del giorno e della notte, Equinoxe ripropone in una più meditata e solida architettura ritmico-armonica di 8 parti le tessiture melodiche e le progressioni impressionistiche di Oxygene. A un lato A più nebuloso e contemplativo in cui si avvicendano equorei quadri risonanti di tetri pittogrammi, come in "Equinoxe 2" dove tornano i garriti elettrici e la risacca del mare di "Oxygene part 6", fa da contraltare la declinazione ottimistica e liricamente panica del lato B, dominato dalla radiosità cosmica dell'*anthem* di "Equinoxe 5", deputato a diventare come "Oxygene 4" il singolo di traino dell'album. La sinfonia si apre su una prima aria rarefatta e

maestosamente melanconica intessuta su un crescendo di sincopi crepuscolari, tale da sembrare un *outtake* della prima parte di Oxygene (la ritroveremo ammodernata e consolidata da timpani e rullanti orchestrali quindici anni dopo nella prima parte di Chronologie), delineando l'*ouverture* a duplice funzionamento simbolico della struttura alchemica entro cui Jarre raffina il quoziente ermetico-magistico dell'opera precedente, plasmandone l'estensione speculare.

"Equinoxe è concepito per riflettere il passaggio delle ventiquattro ore del giorno" rivela Jarre in un'intervista dell'epoca "poiché ogni parte dell'opera musicale rappresenta diversi momenti del giorno e della notte. Mi piacerebbe che l'ascoltatore usasse il mio album nelle varie fasi della sua giornata, o quando attraversi vari stati emotivi". La seconda parte di Equinoxe esala la stessa miasmatica oscurità della transustanziazione sonora dello stato alchemico della "nigredo", "la nerezza" dello spirito, anticamente ritenuta sintomatica della sovrabbondanza di atrabile nei fluidi corporei dell'uomo, manifestazione tipica dell'umore lunatico, melancolico, visionario, tappa antecedente ai successivi gradi della purificazione della materia (Durer la rappresenta nella famosa incisione della "Melanconia 1" sotto forma di un'eclissi e Duchamp nel "Grande Vetro" nella materia bruna della cioccolata).

Jarre dimostra di aver consumato la distanza che intercorre tra la mera sintonia con dei *mood* universali e la sua fattiva condivisione in termini di diegesi musicale. Musica e spirito narratologico si fondono nella purezza astratta di questo flusso sonoro originato dall'assunzione dei cangiantismi umorali quali forze motrici della prassi dell'introspezione artistica, connubio raramente rintracciabile in altri compositori che si limitano ad adagiarsi tecnocraticamente sui *topoi* (come nel caso della traslazione elettronica di Bach eseguita da Walter Carlos in "Switched-on Bach" senza alcuna personale indagine poetica).

Dal canto suo, Michel Geiss si ripropone nelle vesti di *deus ex machina* e soddisfa l'insaziabile lionese soppiantando il vocoder con le modifiche apportate a un Arp2600 in grado di riprodurre suoni "robotici" e di utilizzarli in base alle armonie desiderate. Nella seconda parte Jarre lo esibisce nell'emulazione di un gracidio corale

che evoca cieli brumosi e nebbie ancestrali (un riferimento ai volatili di Durer?) che potrebbe essere quello di uno stormo in volo su un paesaggio spettrale, richiamandosi al "*soundscape* ectoplasmico" picchiettato dalle percussioni in *slap-back echo* già presenti in Oxygene, e nella quarta lo si ascolta gorgheggiare da tenore cibernetico sui riflussi del *main theme* che dissolve in una nebbia di coriandoli equorei (la presenza di conga elettronici poco prima del *reprise* finale aggiunge un tocco di arcana tribalità astrale alla versione eseguita per il video del 1979) per scendere infine alla rappresentazione di una *lullaby* di rane in chiusura di "Band In The Rain", introduzione all'ottava parte. A rinvigorire le tramature sonore interviene il rivoluzionario "Matrisequenzer 250", prodigio di praticità ed estro creativo che Geiss ricava dal potenziamento dell'Oberehim digital sequenzer, funzionale all'incremento e al controllo in tempo reale delle linee di basso che da "Equinoxe 3" fino alla ottava parte s'impennano nell'inquietudine di un andante favolistico, imperlato da soffusi gorgoglii d'alambicco alchemico, che tracima nell'esasperata e siderea vertigine della quarta parte, quasi a prefigurare i più turbolenti e ipnotici tempi della futura "trance music".

 Scemata la nebulosa letargia panica della seconda parte, siglata dall'assolo dell'AKS sull'effetto risacca di "Oxygene 6" come chiave di volta con la successiva, e la vespertina *pièce* di attesa della terza campita da funerei rintocchi di campane oniriche, l'itinerario crono-emotivo dalla "nigredo" alla "rubedo" s'inarca improvvisamente nella plumbea fuga di sette note supportata da una coreografia ritmica di tamburelli sintetici firmata da cimbali riverberanti, impetuosa nell'innesco dello *score* centrale, quasi "cariocinetica" evoluzione del fraseggio di "Oxygene 2", introdotto dai lancinanti vortici del vocoder e dell'Arp 2600 sui quali la traccia si effonde in figurazioni esoterico-decadenti, prima di cedere il passo alla seconda *tranche* dell'album all'interno di un pluviale *tableau vivant*. Il *matrisequenzer* tiene il gioco polifonico fino alla settima parte, celebrando musicalmente la bioritmica dell'esistenza diurna nella sua polimorfica animazione: la fase della "citrinitas" contrassegnata dal giallo, terz'ultimo momento del processo di ascesa dalla cupezza dell'informe al fulgore liberatore della luce e dell'idealità, si

estrinseca a partire dal motivo epico-ancestrale di "Equinoxe 5", pseudo-liturgico inno in onore di un futuribile ecosistema *high tech*, maestosità della transizione dalla materia alla forma, condizione di totale interazione spirito-natura, articolato in duplice soluzione nella sesta e settima parte con l'apporto dell'immancabile Eko ComputeRhythm a costruire un intermezzo elettro-picaresco con la sesta (attesa briosa e disincantata con la sua esigua tornata di note Korg) e il ritorno dell'Aks come soprano ad accompagnamento del *refrain* trascinante e impavido della settima parte, riecheggiata sul recupero del clima d'inquietudine mistica della quarta. Difatti la propaggine del tema si esaurisce in un ultimo guazzo cromatico presago dell'acquisizione e superamento dell'estremo gradino verso il compimento dell'*opus* alchemico. Degna di rilievo la digressione cinematografica della "Band In The Rain" (una sorta di richiamo ipertestuale ad "Amarcord") in apertura di "Equinoxe 8", che attinge direttamente alle remote memorie "felliniane" delle orchestrine circensi dell'infanzia. Il respiro ritmico-sinfonico di Equinoxe viene premiato con la vendita di sette milioni di copie e la *mise en scene* del primo concerto tenuto il 14 luglio del 1979 a Parigi in Place de la Concorde, dove verrà eseguito insieme alle sei parti di Oxygene davanti a un milione di persone.
Per sua fortuna le onorificenze e i riconoscimenti che suggellano il trionfo commerciale, come il Grand Prix du Disque per Oxygene, la nomina a personaggio dell'anno per la rivista "People" e l'entrata nel Guinness dei Primati per il concerto con il più alto numero di spettatori, non lo distolgono dal proseguire la sua personale ricerca condotta in quell'*enclave* tra musica di massa e sperimentazione in cui artisti come i Kraftwerk e i Tangerine Drem si erano sterilmente arenati. Gli anni 80 si aprono all'insegna dei Fairlight, primo sintetizzatore-campionatore digitale di cui Jarre diviene privilegiato possessore insieme a Kate Bush e Peter Gabriel.
Magnetic Fields, portato a termine all'inizio del 1981, offre la terza incarnazione del concetto *jarriano* di un synth-pop pittorico ed esoterico che vive all'interno della dicotomia tra *catchy tunes*, composizioni orecchiabili a misura di radio, e avvolgenti *suite* polifoniche a tesi. Curiosamente simile alla suddivisione dei brani di "Medley" dei Pink Floyd, mentre sul lato A presenta una lunga cavalcata

proto-techno di 17 minuti incalzata da arpeggi mesmerici e percussioni sferraglianti, dove voci psichedeliche e rombi di aerei rielaborati al Fairlight cospirano all'evocazione di misteriose vastità spazio-temporali, il lato B procede in maniera incerta e discontinua tra il giro di note sognante quanto infantile di "Magnetic Fields 2" sostenuta dal ritmo martellante di una macchina da scrivere campionata (in omaggio alla lezione di Schaeffer), i rintocchi meccanici della terza parte, la melanconica ballata della quarta parte che, attraverso lo sfrecciare di un treno sulle rotaie, trascolora nella metatestuale incoerenza di una parodistica riproduzione di una "last rumba", avviata dal rumore della puntina di un juke-box che si adagia sul vinile.

Ma è piuttosto l'ambiguità, intesa come requisito primario al farsi dell'espressione artistica, l'elemento connotativo della terza opera di Jarre. Statuto poetico evidente a partire dal significato biunivoco che il titolo acquista, attraverso un brillante scarto consonantico permesso dall'idioma d'origine, nel passaggio dalla madre lingua francese a quella inglese. La natura esotericamente ludica dell'impianto sperimentale dell'album si denuncia in effetti in una composita proliferazione di topografie sonore che, come starebbe a suggerire il titolo inglese, potrebbero essere il frutto di una traslazione sonora dei "Magnetic Fields", i "Campi magnetici" emessi dai pianeti e dalle entità naturali che li abitano. Così come i "Chants Magnetiques", i "Canti Magnetici", alluderebbero, nella loro criptica citazione letteraria, alle virtù melodiche e poetiche dei transistor e dei dispositivi elettronici, capaci a loro volta di emanare campi magnetici artificiali, ossia sorgenti di inedite suggestioni sinestesiche. Lasciata ormai alle spalle la cavalcata cosmogonica affrescata dal dittico di "Oxygene" ed "Equinoxe", il trentaduenne compositore che da solo in Place de la Concorde aveva tenuto in scacco un milione di spettatori, si era aggiudicato la medaglia d'oro della Sacem (l'associazione francese degli autori di canzoni e compositori) quale riconoscimento all'aver esteso la popolarità della musica francese a tutto il mondo, doveva ora misurarsi con la sconfortante prospettiva di entrare a far parte di quella sempre più monocorde progenie di alchimisti della musica analogica che, al valico degli anni'80, sembravano rassegnarsi a tessere all'infinito algidi arazzi di inviluppi

e stucchevoli ricami ritmici. Come in uno di quei testi cifrati utilizzati all'epoca cromwelliana dello spionaggio inglese, il terzo capitolo della trilogia trae il suo respiro unificante da molteplici richiami testuali facenti capo ad un codice segreto di cui solo Jarre possiede la chiave. Nelle colte dissertazioni elargite alle riviste specializzate, al suo esordio internazionale Jarre aveva lasciato intendere di voler portare a termine una saga di cinque album che, fedele alle sue radici accademiche, rispondessero ad un non ben definito comun denominatore a cui è ragionevole ritenere debba attenersi anche "Magnetic Fields". Se non altro per la scansione di motivi figurali e metafisici a cui darebbe adito nel suo collocarsi subito dopo i due lavori analogici dedicati, rispettivamente, alla percezione mistica dell'elemento costitutivo della vita terrestre, e all'influsso dei moti astrali sullo spirito cosmico-morale dell'uomo. Eppure, nell'album composto durante il 1980, più ardua risulta essere l'individuazione di un "main theme" altrettanto cristallino e diretto. Andrebbe quindi rigettata la tesi, più volte ventilata da alcuni recensori allettati dalla semplificazione didascalica, che Jarre progettasse inizialmente d'inanellare una rosa di quattro suite ispirati ai quattro elementi. "Magnetic Fields" smentisce in larga misura questo assunto, non già per la maggiore densità polisemica che rischia talora di essere travisata per un erudito quanto involuto "pastiche", ma soprattutto per l'applicazione di criteri compositivi neoclassici e di serrate architetture percussive del tutto estranee alla vicenda creativa precedente. Non di radicale cesura si tratta, beninteso, bensì dell'esito di un ultimo "volo pindarico" affidato ad una strumentazione che andava lentamente inglobando le prime intuizioni tecniche dell'inesorabile epoca digitale che, nel caso di Jarre, coincidevano con l'avverarsi di quelle pulsioni polimorfiche latenti nelle premature "professioni di fede avanguardista" rappresentate da composizioni come "La Cage" e in particolare "Eros Machine". Ad un ascolto più circostanziato e avveduto, due sono i nomi che "in primis" si delineano quali numi tutelari dell'opera: Andrè Breton e John Cage. Se l'apporto ideale della posizione concettuale di quest'ultimo si evidenzia lungo tutto il disco per l'uso reiterato e pianificato dell' "eufonetica ambientale", di quella musica concreta maturata in seguito alla corte di Pierre

Schaeffer, elaborata stavolta con una progettualità ignota alle precedenti creazioni, meno palese è quello del secondo. Medico e scrittore, la figura miliare del fondatore del movimento surrealista ricorre qui nella duplice veste di icona di uno stile espressivo che nel'900 ha tirato le fila delle imprese dadaiste e romantiche, e di autore dell'eponima raccolta poetica "Champs Magnetiques", scritta insieme a Philippe Soupault nel 1920, opera che nel titolo e nei contenuti si presta a sostanziare la "querelle" nominale e semantica sulla quale l'album si regge e si articola fino alle estreme conseguenze. Tanto più carichi di risvolti rivelatori di un intero"modus creandi", sono questi "Champs Magnetiques", se si tiene conto di come sia stato il primo libro d'intonazione surrealista scritto a quattro mani secondo un metodo di spersonalizzazione che doveva, negli intenti di Breton e Soupault, racchiudere il nucleo motore di quel gusto per l'assurdo e per l'humor nero che era stata la cifra della personalità del pittore Jaques Vachè, sognato da Breton come un fantasma "tagliato in due pezzi", al quale l'opera fu direttamente ispirata e dedicata. La stessa anfibologia estetica, la stessa propulsione "ermafrodita" corre lungo i rilucenti binari sonori costruiti da Jarre su sorvegliati quanto bruschi cambi di tempo e levigati interludi che si assiderano su maestosi glissandi per diamantine sezioni d'archi.
Con tagliente, vertiginosa visionarietà, la prima parte di "Magnetic Fields" s'incarica di trascinare l'ascoltatore in un incalzante tumulto di rintocchi metallici e spasmodiche stoccate di basso del Moog Taurus, audace quanto raffinata incubazione della techno, su cui si levano e si posano, secondo una rigorosa progressione, altissime note di Oberheim virate dal pitch-bend attorniate da effetti granulosi e cori bianchi che raggiungono profondità fantasmatiche nei due stacchi del primo movimento, dove risuonano ancora le percussioni e gli sfarfallii in "slap back echo", firma ineluttabile dei primi lavori jarreiani. Probabilmente una delle più felici vette liriche e apice della poetica musicale di Jarre, questa prima parte si squaderna secondo una implacabile e solenne struttura a trittico che le conferisce la dignità di una partitura sinfonica a sé stante (qualcosa di simile veniva tentato nello stesso periodo da Mike Oldfiled in "Crises", dove il pezzo che dà il titolo all'album occupa

l'intero side A secondo un rocambolesco "esprit de finesse" che nel side B viene soppiantato da una lista di "hit-singles" di sapore più glam-rock). La soluzione tripartita avrà lungo seguito nella produzione posteriore, specie nel più breve ma di gran lunga più incisivo "Ethnicolor", nell'orchestrale "Rendez Vous 2" e in maniera meno rigorosa in "Industrial Revolution". Un'ampia distesa luminosa di viole e violoncelli sintetizzati rifluttua ad ondate emergendo, con tutta la sua poderosa vastità spaziale, dalla sibillina sequenza di voci e rumori che fa seguito alla rincorsa ritmica intonata dal sequencer sfumata su un placido e fiero intermezzo di "fluger-horne". La fantasmagoria di risate echeggianti, clangori, ronzii e vortici stratosferici che si avvicendano in un minuetto orfico che va man mano adattandosi alle necessità di contrappunto della melodia crescente, possiede una nitidezza e una fedeltà assolutamente innovativi per un disco del 1980. E' la prima manifesta entrata di scena dell'esuberante Fairlight, (che tra l'altro fa bella mostra di sé nel video di Magnetic Fields 2), secondo della serie brevettata dai due ingegneri australiani Peter Vogel e Kim Ryrie. Propriamente chiamato Fairlight Computer Music Instrument, permetteva per la prima volta di campionare suoni prelevati direttamente da fonti esterne e di convertirli digitalmente, per essere agilmente risintetizzati e processati mediante un software utilizzabile con una tastiera alfanumerica ed un monitor su cui poter modificare e mixare i "samples" con una penna luminosa. Alla sua uscita Jarre fu tra i pochi privilegiati, insieme a Peter Gabriel, ad aggiudicarsene il primo esemplare. Il suo inusitato potenziale di riproduzione e di campionamento esaudiva finalmente il desiderio d'ibridazione morfo-fonetica carezzata da Jarre dai tempi di "Eros Machine". La tavolozza sonora di "Magnetic Fields" è in parte una prima fattiva creatura filiata dall'idea di fondo di quei primi brani creati nel Centro di Ricerca di Schaeffer. Inquietanti e lievemente demoniaci (nell'accezione positiva dell'etimologia greca) queste interiezioni ermetiche, queste grida di amplessi, questi intercalari enigmatici, gutturali e alieni che sembrano provenire da un sabba o da antri subacquei abitati da creature lovecraftiane, resteranno per tutto il resto della discografia di Jarre le campiture permanenti preposte all'evocazione della pura "alterità", di quella dimensione

"medianica" e "sub-liminale", oniricamente equivoca, che si esprimerà in tutta la sua rutilante e oscura sublimità in "Zoolook" e nel lungo brano necro-mistico di "Waiting for Cousteau" (un ultimo sprazzo ritornerà in "Miss Moon" di "Metamorphoses"). L'aria del secondo movimento della prima parte continua ad addensarsi in risacche di cori e sferzate di contrabbassi e violoncelli, quasi un brano rococò scritto per accompagnare l'imbarco dei viaggiatori di una stazione orbitale, remigando con una regale ieraticità che non scade mai nel vuoto cerimoniale, ma procede pacifica verso l'improvvisa esplosione del terzo movimento animato da un imbuto ritmico ancor più frenetico e minuzioso del primo, preannunciato dal fragore iperrealistico delle turbine di un jet che sembra inabissarsi e decollare dal glutine aereo di suoni ritornanti. Gli ultimi sette minuti sono dominati da questa evoluta e implacabile variazione dell'ossatura strumentale di "Equinoxe 4". Nuovi effetti ambientali di schiocchi e sibili di automezzi s'intercalano con il poderoso e gotico staccato del tema centrale che, eseguito in due strofe divise da un interludio patentemente modellato su quello di "Equinoxe 4", si lancia nel finale sulla sedimentazione progressiva di tutti le velature sonore esplorate nel corso del movimento, accorpando la nostalgica esilità di un'armonica alterata, scortata nelle ultime battute da quella ancestrale del theremin sul quale l'intera parte si spegne in un delicatissimo e spiazzante sfumato. Negli ultimi secondi una sorta di quartetto d'archi da camera riprende e ricama all'infinito sul tema dell'armonica già afferrato sul finale, come in una remota e spettrale istantanea di un'improvvisazione sulle note di Vivaldi o di Monteverdi.

La doppiezza di "Magnetic Fields" si palesa anche nella distribuzione dei brani: il lato b del disco, vuoi per esigenze di carattere eminentemente "fisico", vuoi per ragioni di appetibilità commerciale, raccoglie una sequenza discontinua di singoli che a loro modo entrano in sincresi, non solo per la tradizione di Jarre di intersecare le tracce con il "cross-fade", ma per la loro condivisione di un paesaggio sonoro che è quello, artificiale, meccanico e a tratti disumanizzante quindi "extra-terrestre" nella sua valenza psicoanalitica, dei capannoni industriali, dei computer, dei treni e delle sale da ballo allietate da traballanti juke-box. Dalla seconda

parte, riarrangiata e trionfalmente perfezionata con un assolo finale di Dominique Perrier durante i "Concerts in China", ammiccante e disincantato ritornello di sapore rock-progressive che suona quasi come un più consapevole derivato del singolo anni'70 "Zig-Zag", alla terza, autentico tributo all'espressionismo di Schaeffer e Cage con i suoi sfregamenti di lame rotanti, rugli di saracinesche, cingoli, pacchi, catene di montaggio, scrosci d'acqua e ingranaggi risonanti che rievocano i tempi di quelli sfruttati in "Eros Machine", anche se il clima morale stavolta suona molto più etereo e disincarnato.

La quarta si ritaglia una sua adamantina autonomia nel suo configurarsi come un singolo caudato, efficace conversione del "lead theme" di "Equinoxe 7" nella più serena e melanconica distensione dell'alternanza di strofa e inciso strumentali, cui si aggregano i cori del vocoder EMS-1000 e dei geometrici bubbolii umanoidi del fairlight CMI-I. La sua appendice va diluendosi in un meditativo flusso modale, condotto lungo l'inasprirsi della linea percussiva che, al dissolversi della melodia, si va interpolando con nuovi rumori di pacchi sfondati, contenitori e ruote dentate che sgrignolano in loop, sincronizzandosi con il palpito del "bass drum" sempre più sovrastante. Sfruttando il "panning" con l'intento di dar vita ad una cornice tridimensionale già di per sé convincente nella sua limitazione stereofonica, (merito oltretutto della meticolosa opera di cattura dei suoni di Michel Geiss che lavorerà con eccellenti risultati anche su quelli di "Music for Supermarkets"), il passaggio sferragliante e volutamente brutale del treno sigilla il termine della regione sonora consacrata al "calembour" dei "canti magnetici". L'inserimento del suono del treno in corsa potrebbe essere un velato omaggio alla prima composizione di musica concreta creata dal suo mentore Schaeffer, "Étude aux chemins de fer (1948), traccia nata dall'assemblaggio di effetti sonori registrati in una stazione ferroviaria (l'ossessione per i treni verrà rintuzzata da brani composti più tardi come la versione inedita di "Chronologie 7" e "Aerozone").

Alla periferia di quest'ultima un triste juke-box scricchiolante (quello asmatico della puntina diventerà il rumore d' "ouverture" di "Aero" ventitre anni dopo) diffonde un'agrodolce rumba divisa anch'essa in una prima parte più spensierata, l'altra più dolente e quasi

lacrimevole, memore della passione di Jarre per il latin jazz e la cultura creola in una sala da ballo immersa nel crepuscolo dei mormorii e dei passi di danza di anonimi figuri. Un cameo di chiusura che nella sua qualità antifrastica si richiama alla chiusa anch'essa latineggiante di "Oxygene 6" e alla "Band in the Rain" ad apertura di "Equinoxe 8" (i due brani sono tra l'altro imparentati dall'uso di basi ritmiche ricavate dallo stesso Elka 707).

Se a detta di Eraclito "la natura ama nascondersi", per Jarre il suo occultarsi dietro le infinite associazioni del regno sonoro dimostra come nemmeno ami essere trovata, eternamente celata dietro l'inesplicabile geroglifico che egli può solo celebrare nella bizzarra e sistematica estasi del "medium" musicale.

Grazie alla mancanza di contenuti verbali forieri d'idee sovversive, in Asia la musica di Jarre viene preferita a quella sferzante dei gruppi rock anglofoni e trasmessa costantemente sulle radio locali, tanto da persuadere la Cina a invitarlo a tenere la prima *tournée* di un artista occidentale nella repubblica post-maoista. A fare da diario per immagini e suoni di questa avventura irripetibile vissuta nella primavera 1981 tra Shangai e Pechino sarà il video documentario di Andrew Piddington e il doppio album Concerts In China, pubblicato nel 1982.

In realtà per buona parte uno "studio album" (per via delle difficoltà tecniche incontrate durante le *performance live*), i due vinili ripercorrono alcuni dei momenti migliori dell'ancora esiguo repertorio *jarriano* trascurando Oxygene e indulgendo in riarrangiamenti pseudo-acustici e fughe jammistiche come quella in coda a "Magnetic Fields 2" e a "Equinoxe 7". Gemme a sé stanti al di fuori dei rimaneggiamenti di brani tradizionali cinesi come "Fishing Junks At Sunset" (erroneamente attribuito a Jarre sui *credits* del disco) sono le tracce composte *ex novo* con l'intrepido staccato di "Orient Express", il trascinante ricamo psichedelico di "Arpeggiator" (in seguito utilizzato da David Lean a commento di una focosa scena di "9 settimane e mezzo") e "Souvenir Of China", un'elegiaca istantanea concepita al ritorno dalla *tournée* introdotta dalle voci di bambini cinesi e cadenzata dagli scatti della polaroid (quelli stampati sulle *sleeve covers* del doppio album). In un panorama musicale ormai in tumulto per la crescente eman-

cipazione degli strumenti elettronici che contribuiscono a plasmare nuovi stili come quello obliquo tra art-rock, electro-dark e new wave di Depeche Mode, Dead Can Dance e dei Cocteau Twins, Jarre spinge lo sguardo ancora oltre, partorendo quello che resta forse l'ultimo suo lavoro significativo. Dalle ceneri di "Music For Supermakets", disco a tiratura unica il cui *master* verrà letteralmente bruciato al termine di una storica asta all'Hotel Drouot dove verrà acquistato da un certo signor Gerard (svegliatosi da un coma con la musica di "Souvenir Of China"), nasce infatti la fenice di "Zoolook". Così come "Music For Supermarkets", composto da principio per fare da commento sonoro a una mostra di arte contemporanea, si pone implicitamente quale risposta alla filosofia ambient di Brian Eno, allo stesso modo Zoolook sfida apertamente "My Life In The Bush Of Ghosts" di Eno e Byrne, rimpolpando con una pleiade di voci registrate in giro per il mondo dall'etnologo Xavier Bellanger le scarne bozze del disco "opera d'arte" (la quinta parte si tramuterà in "Blah Blah Cafe" e la settima nella seconda parte di "Diva"), offerto in pasto ai pirati da Jarre in persona durante la sua unica messa in onda su una radio francese. Il disco segna anche la prima ampia collaborazione di Jarre con artisti provenienti dai più diversi ambiti della musica contemporanea: da Adrian Belew dei King Crimson che trapianta nelle distese di droni e *pads* di Jarre le potenti plettrate della sua chitarra elettrica, a Marcus Miller che scandisce le battute con il suo basso incombente, dalle batterie rutilanti di Yogi Horton ai fonemi alieni di Laurie Anderson che duettano con la parata allucinatoria dei campioni del Fairlight nel pezzo fanta-tribale di "Diva".

Se nell'opera di Eno e Byrne, come nei dischi coevi degli Art Of Noise e degli Yello, le voci umane vengono manipolate alla stregua di effetti "perturbanti" intorno ai quali edificare brani irrisolti tra canzone teatrale e *divertissement* dadaista, in Zoolook sono trattate come veri e propri strumenti riproducendo bassi, fiati, archi e arpeggi fino a evocare un'orchestra fonetico-multietnica nel capolavoro dal dinamismo post-wagneriano e cinematico di "Ethnicolor", una suite di circa dodici minuti suddivisa in tre movimenti che costituisce l'acme creativo del disco e di tutta la carriera di Jarre.

Con il monumentale concerto di Houston del 5 aprile 1986 ce-

lebrato per i 25 anni della Nasa e i 150 anni della città e del Texas, ha inizio una ventennale parabola di *mega-live* che porteranno Jarre a subordinare sempre più l'attività di certosino compositore da studio a quella di "Fitzcarraldo" di maestosi *happening* multimediali che si protrarrà oltremisura fino al primo decennio del ventunesimo secolo con il concerto tra le dune di Merzouga del 2006 e il risibile concerto celebrativo delle nozze dei principi di Monaco nel 2011.

A testimoniare questa nuova gerarchia di priorità nel *modus operandi* è la genesi stessa dell'album "Rendez-Vous", che viene frettolosamente registrato in poco più di due mesi, riciclando e ampliando brani precedenti come la terza traccia di "Music for Supermarkets", uno spasmodico arpeggio in odore di *cosmic music*, reinserita quale terzo movimento di "Rendez Vous 5"; l'assillante accordo di due note della canzone "La Belle e la Bete" composto nel 1975 per Gerard Le Norman, rivalutato come fondamenta dell'imponente costruzione operistica di matrice "orffiana" di "Rendez Vous 2", intervallata dall'assolo minimale e struggente modulato dal freddo barrito dell'italiano Elka Synthex, strumento con il quale viene eseguito anche il tema di "Rendez Vous 3" riesumato da "La Mort du Cygne", altra canzone scritta per Le Norman; la frase melodica del famoso "Rendez Vous 4", evidente rivisitazione di quella scandita dalla voce sintetizzata di "Zoolookologie". Incerto tra barocchismi futuristici, ibridazioni elettro-orchestrali e pseudo-jazzistiche, il disco risulta stilisticamente incompiuto e vive più delle sue parti che come lavoro unitario, fondandosi sul *concept* effimero del sontuoso concerto commemorativo tenuto tra i grattacieli in costruzione del Downtown di Houston in onore degli astronauti morti a bordo del Challenger pochi mesi prima (resta isolata la toccante parentesi ambient-jazz di "Ron's Piece", dedicata all'astronauta e sassofonista scomparso Ron McNair). La seconda entrata nel Guinness dei primati con un milione mezzo di spettatori sparsi ovunque intorno all'immenso drive-in sovrastato da bufere pirotecniche, gli vale un secondo allestimento per il concerto dedicato al papa in occasione della visita nella sua città natale di Lione nell'ottobre dello stesso anno.

Anche i successivi Revolutions, Waiting For Cousteau e Chronologie rispettano questa nuova agenda creativa, adeguandosi con

esiti alterni al costume consolidato di affiancare lunghe suite elettroacustiche dal respiro epico a brani in formato *radio-edit* oscillanti tra formule pop-rock e world-music. All'ennesima suite neo-sinfonica ripartita sul lato A in una "Ouverture" e tre parti di "Industrial Revolution" articolata sui clangori e le sonorità ferrose del Roland D-50 a evocazione dei ritmi serrati e implacabili dell'era industriale, fa da appendice "London Kid", una dolciastra ballata vintage-rock sostenuta dalla chitarra elettrica di Hank Marvin, leader dei britannici Shadow, ammirati da Jarre ai tempi dei suoi Mystere IV, mentre sul lato B, lanciato da un lungo assolo di flauto turco, "Revolutions" scalpita dietro un'alienata voce vocoderizzata in un ringhiante techno-rock che ben si adatta alle coreografie di danzatori dervisci e gigantografie pop ideate per il visionario concerto nei Docklands di Londra nelle piovose notti dell'ottobre 1988.

Indossati i panni del regista cinematografico più che del compositore, il *live* londinese segna il coronamento dell'ambizione a raggiungere il punto di fusione tra arti scenografiche e musicali, con la cura maniacale del *design* del palco galleggiante equipaggiato di tastiere e strumentazioni ispirate all'estetica del futuro decadente di "Blade Runner" e quello organico-barocco di "Dune", nonostante per Jarre l'intera produzione dell'evento avversata da intemperie e beghe burocratiche equivalga in realtà a "girare'Apocalypse Now' in una notte".

Nel Bastille Day del 1990, "Paris La Defense - Une ville en concert", oltre a marcare la terza entrata nel guinness dei primati con i suoi due milioni e mezzo di pubblico, rappresenta anche l'ultimo riuscito concerto concepito a misura di città. L'approccio da "land-artist" votato a unire passato e futuro già applicato a Houston, Lione e Londra, si esplica nella simbolica integrazione del nuovo quartiere della Defense nel vecchio contesto urbano messo in comunicazione a distanza con l'Arch de Triomphe grazie alla collocazione intermedia del palco piramidale dal quale Jarre diffonde i cavalli di battaglia della sua discografia, tra un tripudio di fuochi d'artificio, grattacieli convertiti in organismi multicolori e pupazzi caraibici danzanti.

I tre brani del disco "Waiting For Cousteau" dedicati alla barca "Calypso" dell'oceanografo Jaques-Yves Cousteau coprono solo un

quarto dell'intera *performance*, trascinando inesorabilmente il *live* tra il crescendo di furiosa ebbrezza percussiva degli *steel drum* suonati dagli Amoco Renegade di Trinidad verso la sua caleidoscopica apoteosi finale. Audace surrogato della classica suite è invece la traccia eponima dell'album, criptica quanto oceanica "audiosfera" ambient di 46 minuti in cui lugubri echi di piano ondulano sopra incommensurabili estensioni di effetti e droni ribollenti (memore di questa enigmatica perla *jarriana* sarà "Somnium" di Robert Rich).

Tra il 1986 ed il 1988 il "modus creandi" di Jarre cominciava quindi a denotare una palese inflessione sinfonica di matrice pseudo-wagneriana. Se da una parte questo indulgere nelle figure tardo-ottocentesche ne intensifica il portato romantico e la prossimità alle soluzioni compositive delle suite malheriane, dall'altra tende ad attenuarne quel carattere di autosufficienza estetica posseduta dai primi quattro studio album, essendo "Rendez-vous" e "Revolutions" per massima parte concepiti e realizzati al fine di fungere da colonne sonore "ante-quem" delle ciclopiche installazioni multimediali dei concerti di Houston e di Londra. Non si sottrae del tutto a questo principio nemmeno l'album che verrà pubblicato a ridosso della mastodontica performance allestita nel nuovo quartiere della Defense per le celebrazioni del 14 luglio 1990. Nonostante la grandiosità barocca e la conclamata istanza di avere "per fin la meraviglia" espressa attraverso il recupero e l'affinamento degli espedienti scenici già collaudati nei precedenti mega-concerti (proiezioni olografiche sulle facciate dei grattacieli, laser che solcano il cielo, giganteschi muppets variopinti, tormente di fuochi pirotecnici) il tema conduttore del nuovo album sembra al contrario voler rifuggire qualsiasi finalità cerimoniale e segnatamente moralistica per abbandonarsi ad una sorta di liberatoria divagazione intimistica. Esaurito il periodo dei tributi agli astronauti morti sul Challenger, a Dulcie September, leader del movimento contro l'apartheid, agli emigranti, ai bambini della rivoluzione industriale, a quelli dell'era digitale e delle metropoli, Jarre si risolve per una drastica inversione di marcia che lo riconduce ai margini di quell'enclave sonora così ambiziosamente esplorata sei anni prima con "Zoolook". Sebbene persista la regola programmatica di coinvolgere nell'esecuzione dei brani artisti situati agli antipodi delle

radici elettroniche del suo magistero musicale, stavolta il "melange" di sonorità etniche e di pulsazioni analogiche acquista un'identità ben definita in grado di esprimere appieno il suo potere suasivo nei momenti di atemporale lirismo lambiti soprattutto nell'ultimo brano del lato A.

Ancora una volta Jarre torna a dilettarsi, con la schiva sagacia intelletuale che gli è propria, manipolando a suo beneneficio l'ermafroditismo semantico dei titoli. Se per "Magnetic Fileds" permane il sospetto che Jarre abbia intenzionalmente citato l'omonima opera letteraria di Breton e Soupault, con "Waiting for Cousteau", titolo scelto dopo aver scartato l'inziale e più risibile "Cousteau on the beach", si fa lampante il richiamo al teatro dell'assurdo di Thomas Beckett. E se i due protagonisti di "Aspettando Godot" (da notare l'assonanza fonetica del nome con quello dell'oceanografo) nel corso dei due atti della commedia, in attesa del fantomatico personaggio che non arriverà mai, si muovono sul palco pervasi da un'ansia distaccata e tragicomica, foriera di situazioni paradossali, nell'opera di Jarre questa "epokè" passibile di convertirsi in angoscia, timore, sospensione del giudizio, apprensione, allegria furiosa, dilemma esistenziale, è consustanziale all'evocazione delle distese marine e degli abissi sondati dall'opera scientifica del famoso oceanografo francese Jaques-Yves Cousteau, qui accepito nel suo significato metonimico di quell'ecosistema continuamente angariato dai soprusi dell'uomo. L'ideazione del disco dev'essere quindi fatta risalire al 1989, anno in cui, a parte una breve esibizione per i 100 anni della tour Eiffel in Place Trocadero insieme ad Hank Marvin, Jarre si ritira nel suo studio per partorire una prima misteriosa e fluviale partitura di suoni ambientali da utilizzare come commento audio a "Concert d'Images", una mostra di foto tratte dai suoi lives tenuta in una galleria di Parigi, l'Espace Photographique des Halles (memore probabilmente dalla collaborazione con il gruppo di artisti che nel 1983 gli chiesero di comporre il brano di accompagnamento della mostra dedicata ai supermercati). Malgrado si proponesse di limitarsi al ruolo di colonna sonora da eseguire in loop per tutta la durata di un evento circoscritto a pochi visitatori, il brano verrà nuovamente mixato personalmente da Jarre in due distinte versioni per occupare i 22 minuti dell'intero lato B della versione su nastro e

vinile, e 47 minuti su quello del compact disc. L'ascendente misterico e meditativo del brano che verrà battezzato con l'omonimo titolo dell'album dispiegandosi per una durata imponente e volutamente oppressiva (a tuttora il brano più lungo di tutta la discografia jarreiana nonché il più enigmatico), potrebbe essere quello esercitato molto presumibilmente dalla contemporanea creazione delle musiche per la trasmissione televisiva "Palawan, the last refuge" che verrà mandata in onda nel 1991, documentario sulle ricerche compiute da Jaques-Yves Cousteau in questo ameno arcipelago delle Filippine che egli stesso definì "il luogo più memorabile tra quelli da me esplorati".

Amico personale dell'esploratore marino, Jarre non affronta questa nuova impresa creativa soltanto al fine di elevare un'ode laudativa di quelle compiute da Cousteau in decenni di spedizioni intorno al mondo, quanto piuttosto con l'intento di ripristinare la contiguità concettuale rispettata dalle prime opere dove il soggetto poetico fondante era costituito dalle idionsincrasie e dalle interazioni ancestrali che il genere umano manifesta nei riguardi del cosmo e dell'ambiente terrestre. Difatti il "denouement" geologico-pluviale proprio della dimensione sonora di Oxygene ed Equinoxe fa il suo ritorno attraverso l'enfasi assegnata alla timbrica epica e minuziosamente stratificata dei tappeti analogici che permettono all'album di godere di una sua organica unità atmosferica.

La predominanza in termini "temporali" del brano eponimo sui tre brani del lato A, in realtà una suite a sè stante volta a scandire con i suoi cambi di tempo e di tonalità il tema ulisside del viaggio per mare simboleggiato dalla nave "Calypso", non va interpretata come conseguenza di una carenza di idee tale da richiedere di dissimulare la crisi d'ispirazione con una lievitazione funzionale al raggiungimento di un'ora complessiva di durata. Facendo tesoro degli esperimenti musicali di sapore latamente sciamanico di Terry Riley, Jarre sembra qui mettere in pratica la lezione in base alla quale il prolungarsi all'infinito di uno stesso motivo possa indurre stati di alterazione della mente paragonabili all'estasi o alla percezione di dimensioni extra-corporee.

Lungi dal voler gareggiare con uno di quegli ostici "muri del suono" assemblati con ermetica superbia dal mentore fondatore della

ambient Brian Eno che tre anni dopo con "Neroli" avrebbe raccolto il guanto di sfida proponendo la nemesi minimale di "Waiting for Cousteau", i quarantasette minuti ricamati con architettonica sapienza nell'isolamento dello studio Croissy agiscono nella piena fedeltà alla poetica del sublime romantico rintracciabile nella produzione letteraria di un Wordsworth, Byron, Goethe e sopratutto di Coleridge. É al famoso componimento di quest'ultimo, "The rhyme of the ancient mariner", con la sua mirabile descrizione della maledizione subita dal protagonista costretto a vagare nella tetra solitudine dell'oceano dopo aver ucciso un albatros, più che al "Moby Dick" di Melville, che il brano potrebbe essere accostato per la sua precipue potenza evocativa e visionaria che la eleva al di sopra della mera definizione di musica ambientale o di commento. Benchè l'ascoltatore più avvezzo agli standard delle hit parade o della musica sinfonica sia portato a denigrare la mancanza di un tema dominante, è innegabile invece come proprio la forza e l' "elan vital" del brano non risieda nella "partitura" o nella "melodica", rarefatti in una sequenza discontinua di note sospese di un piano "alcaloide", ma nella meticolosa selezione e sedimentazione di singoli "pads" ed effetti che interagiscono incessantemente all'interno di un articolato organismo che, con il progredire del brano, va condensandosi in una sorta di "bozzolo protoplasmatico" del regno sonoro.

Contrariamente a quanto si potrebbe congetturare per la sua durata pletorica, l'intera traccia non contempla momenti di cedimento determinati da improvvisazioni o da formule casuali. Concepito più come un vivente paesaggio tridimensionale in divenire che come un pezzo musicale (idealmente candidato ad essere remixato in 5.1), dopo un lentissimo prologo in "fade-in" dell'onnipresente gorgoglio ottenuto con un sequencer filtrato dal riverbero sul quale si andranno ad adagiare di volta in volta i diversi effetti, il rintocco cristallino di un "grand piano" comincia a balugginare con dei lunghi staccati campiti con rigore cartesiano nel vuoto boreale dell'oceano aperto. L'evoluzione degli effetti viene programmata in diligente osservanza di una struttura prestabilita attraverso l'uso del peculiare programma prodotto dalla Candenza software, l'AMI, (Algorithmic Musical Instrument) : il brano si presenta edificato su quattro impercettibili gradazioni incastonate l'una nell'altra, in cui il

grand piano prima sovrasta i tappeti sterminati del Korg T3 e il frinire equoreo accennando un embrionale motivo variato da piccoli guizzi tonali, poi tende a trascolorare in lontananza lasciando risalire dagli abissi altri inquietanti vocalizzi antropoidi, clangori metallici, versi di uccelli, ruggiti, gracidii che sembrano riecheggiare direttamente dalle spelonche dell'Ayers Rock allucinate in "Woolloomooloo"; poi torna a modulare con maggiore chiarezza melodica il motivo astratto, assecondando illusoriamente con repentini quanto incompiuti legati gli eterei crecendi del pad alto mentre fluttua sull'angosciante nota di basso che avviluppa l'intero brano con necrotica onnipotenza; infine torna a confondersi nella brumosa fantasmagoria di mulinelli d'acqua, codici subaquei di idroidi, sfrigolii metallici, sospiri purgatoriali, assottigliandosi fino a raggiungere l'inconsistente consistenza di un terzo tappeto flautato perduto nell'immensità crepuscolare dello sfumato finale. Sebbene nel 2001 con "Interior Music", musica ambient commissionata dalla catena Bang&Olufsen, e nel 2002 con "December 17" da "Session 2000", Jarre sia tornato ad esplorare gli angiporti a lui più congeniali della musica "concreta" di pura sperimentazione con la quale aveva esordito nel balletto d'opera " AOR" (il movimento "Blue" verà pubblicato per la prima volta su ITunes nel live "Bourges"tenuto nel 2002) i risultati ottenuti con la nuova strumentazione digitale suonano solo come una opaca e disimpegnata parodia della sibillina intensità paranoide raggiunta con questo brano. Binomio di maestria sonora e talento visionario che non ha finora trovato eguali nel panorama della musica elettronica, ispirando i lavori di autori della dark-ambient come il tenebroso e metafisico "Stalker" di Rich e Lustmord.

Il lato A affresca invece un lungo omaggio alle vicissitudini esplorative dell'imbarcazione di Cousteau, la Calypso. Il nome è quello della dea che aiutò Ulisse a costrursi la barca per fuggire dall'isola Ogigia, elemento ipertestuale che rinvia invariabilmente al soggetto epico del "nostos", il ritorno per mare alla terra natale di Itaca, qui inteso come ritorno ad un Eden ideale in cui l'uomo sia in grado di recuperare il sodalizio perduto con il proprio ecosistema.Corroborata dalla consueta perizia del conoscitore di generi che Jarre ha maturato nella creazione della sua personale forma

stilistica fondata sull'ibridazione di suite a tema e jingle popolare, una triade di brani plasmati sulle suggestioni etniche della poliritimia caraibica si snoda attraverso tre diversi stati emotivi: allegria panica, meditazione misterica, nostalgia epica. Nel parco strumentale spiccano gli steel drums dell'orchestra Amoco Renegades, celebre ensemble sponsorizzata dal 1970 dalla Amoco Trinidad Oil Company diretta da Jit Samaroo che, dopo 45 anni di carriera, viene coinvolta nella per la prima volta nella registrazione di un disco. Jarre s'incarica di curare di persona la direzione delle registrazioni recandosi insieme all'etnologo Xavier Bellanger e a Deniz Vanzetto nel Coral Sound Studio di Port of Spain, capitale della Repubblica di Trinidad e Tobago. In meno di un minuto gli sciaguattii e la risacca introduttiva di Calypo 1 cedono il passo ad una carnascialesca fantasia di percussioni tropicali e di steel drums che, sorretta dal vigoroso basso di Guy Delacroix e le volitive batterie di Christophe Descahmps, inseguono e ripetono fino all'estenuazione i frenetici temi della strofa e del refrain in un amalgama di barriti elettronici, ribollii di droni e di campioni del fairlight. Dopo un brusco intermezzo percussivo spoglio di elementi melodici in cui ricorre la sequenza campionata al fairlight di "Moon Machine" (brano già utilizzato per la sigla del video di "Rendez-vous Lyon" che verrà pubblicato solo l'anno successivo nella raccolta "Images") la strofa si sviluppa in una sorta di giocoso "entr'acte" in cui Jarre abbina abilmente il controcanto della voce cibernetica già sfruttata in "Zoolookologie" e "Rendez-Vous 4" alle incalzanti progressioni melodiche degli steel drums che indugiano nell'intercalare un motivetto tipico della musica calypso. Il brano riprende in seguito il tema centrale alternandolo alle trovate tonali dell'intermezzo, per poi trascinarla fino alla chiusura in un tripudio di piatti e fonemi cyber-etnici. La seconda parte subentra al termine di un ingegnoso effetto a cascata creato dalla concrezione dei pigolii di volatili marini e bubbolii equorei collocata in anticlimax alla chiusa in crescendo di Calypso 1. Molto più articolata di quest'ultima, la traccia si sedimenta dapprima in un prologo in cui un cupo tappeto occupa interamente per alcuni secondi lo spettro sonoro per poi inalberarsi maestosa nella sequenza di supporto del "lead theme" le cui taglienti pulsazioni riecheggiano sul liquido palpito della drum machine

AKAI S1000. La solennità panteistica dell'andante evoca il procedere dell'imbarcazione tra flutti e vasti spazi marini fin quando la melodia viene spezzata da una nuova cesura in cui schizzi d'acqua e violenti colpi di rullante esplodono in una breve rincorsa che offre l'attacco di un secondo movimento di accento rock-progressive. Sul timido mugugno del basso del Roland SH-101 s'innesta l'intrepido arpeggio del Roland D-50 che puntella gli inserti più luminosi degli steel drums, stavolta retrocessi ad ornamento cromatico delle energiche batterie di Christophe Deschamps che recalcitrano in calcolati controtempi cuciti dai singulti dell'acqua ebolliente. Il motivo, inanellato da un sommesso drone che emula l'androgino ululato del theremin, si solleva sulla linea ritmica sempre più invasiva seguendo la falsa riga delle note riverberate dai sogghigni campionati in "Woolloomooloo".La terza e ultima parte, alla quale il sottotitolo "fin de siecle" conferisce un'aura di fatalismo decadente, è assemblata su una dolente marcia cadenzata da rullii e profondi battiti di grancassa, immersa nello spazio drammatico forgiato dall'imprescindibile riverbero in cui gli steel drums si librano con una poderosità operistica. La formula rispetta i tempi del brano pop in cui tuttavia l'inciso di note melanconiche compare da subito nella sua versione ottimista sotto il segno della cifra neo-romantica di "Hymn" e "Missing" di Vangelis; quindi si alterna ad una stanza in minore per poi ritornare con il controcanto tenorile di una spettrale voce umanoide che volteggia fino alla fine della traccia, mentre il Roland D-50 si ramifica in un tormentato assolo pseudo-chitarristico che sale dai primi riff più dimessi ai veri e propri virtuosismi alla David Gilmour degli ultimi. Nell'outro della suite un ultimo drone mormora il suo pacato lamento vaporizzandosi tra il cinguettio degli uccelli ed un indecifrabile sciacquio meccanico. Siamo approdati di nuovo sulla spiaggia deserta sulla quale l'omerico Cousteau attende di riabbracciare la dea che gli permetterà di vagheggiare il ritorno alla dimora nativa.

"Equinoxe 2.0" potrebbe invece chiamarsi Chronologie, *concept* album nato del 1993 sulla scorta del libro di Stephen Hawking "Breve storia del Tempo" (anche se in realtà "Chronologie 4" e "Chronologie 5" erano stati commissionati dalla compagnia svizzera di orologi Swatch). Le otto parti di questa suite stilisticamente

eterogenea dalle altalenanti mire narrative, che si snoda tra intermezzi audio-scenici di orologi scricchiolanti, aggiorna il capolavoro del 1978 alle nuove tendenze musicali degli anni 90, intersecando la grandiosa apertura dagli accenti da "space opera" della prima parte con la "dance" incalzante della seconda, dove Jarre sembra parodiare se stesso con esagitati staccati di organo epigoni di quello di "Equinoxe 4", e con quella più mesta e rigorosa della sesta, che a suo modo deriva dal motivo mesmerico di "Magnetic Fields 4".

Ad eccezione della chitarra elettrica di Patrick Rondat, l'album è governato interamente dal suono analogico di vecchie e nuove tastiere, inversione di rotta confermata quattro anni dopo con il manieristico *sequel* di Oxygene. Nel mezzo si situa "Europe in concert", il primo tentativo di Jarre di abbandonare la formula ormai stanca del "City in concert" imbarcandosi in un vero e proprio tour senza rinunciare al gigantismo e ai *mirabilia* ormai diventati il logo della sua "azienda" multimediale.

Nel 1995 Jarre si concede il suo terzo Bastille Day, stavolta ai piedi della Tour Eiffel, limitandosi a riarrangiare il vecchio repertorio insieme ai più recenti brani di Chronologie.

Ben poco dell'innocente minimalismo e delle ammalianti intuizioni *sui generis* che avevano contribuito alla fortuna atemporale di Oxygene sopravvive nelle successive sette parti di Oxygene 7-13, pubblicato nel 1997 e dedicato alla memoria di Pierre Schaeffer, morto due anni prima, prosieguo revisionista della suite del 1976 che indugia tra commoventi autocitazioni e *reprise* palmari dei vecchi temi, come la melodia piangente dell'Aks di "Oxygene 1", incastonato nella nona parte, l'onirico formato radiofonico di "Oxygene 4", replicata in chiave *trance* in "Oxygene 8" (4+4) e il ritmo traballante del *rythmin' computer* della malinconica "Oxygene 6", sul quale si chiude la tredicesima (rasentando tuttavia il plagio con le 4 note di "Oxygene 7" tremendamente reminiscenti di "Blade Runner End Titles" di Vangelis). Michel Geiss fa qui la sua ultima comparsa nei *credits*, aprendo con il suo congedo dal team *jarriano* una lunga sequela di defezioni, a partire dalla moglie Charlotte, fino ad allora musa e fotografa ufficiale di tutti i suoi concerti, a molti dei suoi collaboratori storici, compreso Francis Dreyfus, il produttore

discografico di musica jazz che aveva pensato di vendere non più di 50.000 copie di quel disco senza canzoni battezzato col nome di un gas.
La quarta entrata nel guinness dei primati con i tre milioni e mezzo di pubblico presente alla data moscovita dell'"Oxygene tour" pone il sigillo alla fine di un'era.

In questo senso il ritorno alla dimensione canora di Metamorphoses vorrebbe fungere da emblematica *tabula rasa* da cui principiare la seconda fase di una carriera già quasi trentennale. Ma il faraonico *showcase* del disco nel fantasmagorico concerto tenuto davanti alle piramidi di Giza nella notte del 1° gennaio 2000 ha quasi il valore di una profezia: una fitta nebbia manda letteralmente in fumo mesi di lavoro condotti sulle proiezioni destinate alle piramidi retrostanti il palco. E' la bruma che cala sulla vita artistica e privata di Jarre. Le molteplici partecipazioni di artisti femminili al disco, da Natacha Atlas, che gorgheggia nella lunga *single track* "C'est la vie", tra archi arabeggianti svolazzanti su arpeggi in salsa dance, a Laurie Anderson che ricompare in "Je me souviens", stavolta per prodursi in una notturna *enumeratio* di pittogrammi fonetici in uno dei pochi momenti originali del disco, al violino di Sharon Corr nella *kraftwerkiana* "Rendez Vous a Paris" non bastano a risollevare le sorti di un album in cui i testi difettano di una vera coesione poetica e la musica fatica a tratteggiare con la stessa intensità le atmosfere trascendenti di un tempo. Fa capitolo a sé "Miss Moon", curiosamente un brano *dark-chill out* privo di parole che è anche un'ultima degna prova di musica concreta con il suono dell'innaffiatore che regge come un metronomo tutta la sezione ritmica sotto i virtuosismi incorporei della voce di Dierdre Dubois.

Passeranno sette anni prima che Jarre pubblichi un nuovo album in studio, smarrendosi tra scialbi *side project*, come l'abortito album di "Rendez Vous In Space", concepito insieme al giapponese Tetsuya Komuro e nato e defunto nel capodanno del 2001 nel concerto di Okinawa; Geometry Of Love, del 2003, una raccolta di stentati pezzi lounge registrata al computer con *soft synth* per il "Vip room", club parigino di Jean Roch; "Interior Music", tedioso assemblaggio di effetti per la catena Bang&Olufsen; i vetero-avanguardismi del *live* di "Printemps de Bourges" del 2002, e le algide improvvisazioni

electro-jazz di "Session 2000", pubblicati per risolvere il contratto con Dreyfus.

Nell'epoca degli Air, dei Daft Punk, di Moby, dei Röyksöpp, di Sebastian Tellier e dei Chromatics, ai quali Jarre ha idealmente passato il testimone, nessuna di queste opere è più in grado di tenere alto il vessillo dell'"alfiere della musica elettronica". Dopo il lancio dell'olofonia con il suono in 5.1 di "AERO", antologia di brani ripescati tra Oxygene e Chronologie, con l'aggiunta della rielaborazione alla Robert Miles di "Je me Souviens" nella *title track* (la *tournée* prevista per la promozione si perderà per strada, riducendosi a due date tra le mura della Città Proibita di Pechino nel 2004 e il porto di Danzica nel 2005), Teo & Tea, basato nelle intenzioni sull'evoluzione di un rapporto amoroso, è l'atto conclusivo di un processo di auto-negazione dettato dall'insostenibile peso della propria leggenda. L'infantile minimalismo della datata e stucchevole *eurodance* del singolo non è che la conseguenza di una sindrome di "Dorian Gray" che a tratti riporta Jarre sulla strada di "Deserted Palace", tanto sgraziati ed esigui suonano brani come "Gossip", "Chatterbox" e "In The Mood For You" da ricordare i primi cimenti con l'Ems e il Farfisa, priva però della ludica purezza del giovane musicista in avanscoperta (e infatti quasi tutti i suoni e i *groove* sono *preset* del nuovo Roland MC808 programmato dal dj Tim Hufken).

Destato di soprassalto dalla catastrofe commerciale, Jarre corre ai ripari rifugiandosi per la seconda volta nel passato. La versione rimasterizzata di Oxygene, rieseguita per la prima volta in maniera filologica in tutte le sue parti con le "vecchie signore" analogiche nel settembre dello stesso anno insieme ai fidati Francis Rimbert, Dominique Perrier e Claude Samard, ha l'agrodolce sapore di un'improrogabile auto-commemorazione. I concerti nelle arene delle città europee che seguiranno dal Teatro Marigny fino al vecchio-nuovo tour "Indoors" 2009-2010 poi ribattezzato, fino al 2013, semplicemente (e impropriamente) "World tour", dilatano all'inverosimile il tempo di una liturgia lapalissiana, mettendo a nudo tutti limiti di una carriera da compositore sacrificata in nome di una riconversione agli stilemi più vieti dei dj-set e di ordinari spettacoli scenografici autoreferenziali, ormai spogli dell'ambiziosa cifra

multimediale che giustificava l'allestimento stesso dei lives finchè venivano pianificati in funzione di quei diorami urbani e paesaggistici in grado di amplificare e rintuzzare la portata immaginifica della musica.
Esauriti i contenuti e la spinta propulsiva dell'epoca pionieristica, la rivoluzione musicale di Jarre, come tutti i grandi sommovimenti dell'arte, si è ormai fossilizzata negli strati della storia culturale, lasciando in superficie solo il *performer*, libero di continuare a trastullarsi con i propri giocattoli. Un po' come quel piccolo lionese che dal balcone di casa sognava le meraviglie del circo inseguendone i suoni perduti nell'aria.

Tuttavia, il passato non scompare mai del tutto e si accumula di continuo nel presente, asseriva il filosofo francese Henri Bergson in una conferenza del 1913. Intimo convincimento che il connazionale Jarre oltre un secolo dopo ribadisce a suo modo, trasponendone in note e soprattutto suoni le implicazioni bio-artistiche nell'album "Electronica: The time machine" pubblicato nel 2015, primo tempo di quel lungometraggio audiografico (e per questo autobiografico) con il quale il compositore accetta di venire a patti con la natura eternamente ritornante di leitmotiv non soltanto musicali che ne hanno puntellato vita e pensiero lungo l'arco di 67 anni.
Forte di una ritrovata disciplina produttiva e verve sperimentale che sembravano essersi mummificate dentro quelle piramidi di Giza di fronte alle quali aveva allestito l'ultimo "faraonico" concerto per accogliere il terzo millennio (a lungo atteso come portatore di quel "Futuro" adombrato dalle altrettanto "piramidali" suite di "Oxygene" ed "Equinoxe"), con questo variopinto corteo di 30 inediti messo in scena in collaborazione psico-fisica con altrettanti musicisti, Jarre cerca adesso di redimersi dal quindicennio di erratica anomia artistica iniziata con la mancata trasfigurazione auspicata con "Metamorphoses", ultimo lavoro di ampio respiro pubblicato nel 2000.
Non è un caso infatti che nel cast di questo film previsuale narrato attraverso gli audiogrammi di una colonna sonora del tempo vissuto, faccia ritorno la stessa Laurie Anderson che (dopo la prima collaborazione in "Zoolook" del 1984) in "Je me souviens" apriva

allora la tracklist sillabando proustianamente le pittografie della memoria mentre qui, sul caricaturale groove da suoneria di "Rely on me", presta la sua algida quanto sardonica fonetica ad uno smartphone che si è fatto ormai depositario della memoria e dell'identità del suo possessore, divenendone grottesco amante cibernetico e sensuale aguzzino. Così come, evocati a più riprese nell'album del 2000 in quanto a loro volta evocatori del "french touch elettroacustico" inoculato in patria da Jarre nella loro opera cardine "Moon safari", il duo degli Air viene stavolta scritturato non per recitare il ruolo di ispiratori o comprimari ma di co-registi di un brano programmatico che è al contempo sognante apologia dello "zeitgeist synth-etico", microdocumentario esemplificativo dell'evoluzione storica della musica elettronica, invito a rinunciare alla visione retinica per abbandonarsi emozionalmente a quella "auditiva", sinossi e manifesto esemplificativo dell'intero dittico. Dal loop artigianale realizzato con lamette e adesivo alla maniera dei decani della "musique concrete" incollando i nastri di campioni originali in un'unica bobina che scorre intorno all'asta di un microfono in sincrono con il ritmo del Korg minipops, progenitore delle moderne drum machine, all'ululio fantasmatico dell'EMS Synthi AKS di "oxygeniana" memoria, passando per i nuovi eterei soft-synths come il Monark fino a chiudere con l'Animoog per iPad, il "medium" legante che amalgama le cangianti cromie, gli ansiti, i friniti e le voci di "Close your eyes", sia quelle vocoderizzate degli Air che degli strumenti reali e virtuali, resta la volontà a tratti poetico-celebrativa, a tratti ludico-romantica e metamusicale di tracciare fughe prospettiche e architetture volatili all'interno di un paesaggio familiarmente alieno e polimorfico più volte esplorato da latitudini e altitudini diverse nei quarant'anni passati. Eppure è proprio grazie a questa sua qualità "relativista" e anarchicamente fertile che il territorio dell'elettronica che (nella sua declinazione femminile rimarcata, con perdonabile presunzione, dal suo essere titolo e connotazione dell'album) come un'umida divinità terrigena accoglie, nutre e svezza nel suo grembo tutti i generi musicali, giunge ad abbracciare una così vasta pleiade di artisti in spregio a gap generazionali, culturali o geografici, impedendo che il progetto finisca con il soggiacere alle ragioni dell'endemica sindrome

mercantile del "featuring" che la lista pletorica dei "guest artists" farebbe pur tuttavia presumere.

In una location svincolata dal "continuum" dello spazio-tempo in quanto fondata esclusivamente sulla "durata interiore" (per dirla ancora con Bergson), Jarre può così dirigere e accostare in infinite soluzioni mitopoietiche scenografie, storie e personaggi liberi di esprimersi ciascuno con la propria specificità identitaria sotto una comune troposfera analogico-digitale (un modus in qualche modo già sperimentato in "Zoolook" quando Marcus Miller, Yogi Horton, Adrian Belew e la Anderson venivano riuniti sotto l'egida del campionatore Fairlight), dove risulta naturale che un rocker britannico d'annata come Pete Townshed, chitarrista e autore dei testi degli "Who", coesista con Lang Lang, virtuoso interprete cinese di Bach e Chopin, i giovani dj e produttori musicali Boys Noize e Gesaffelstein figurino al fianco del veterano Vince Clarke, cofondatore dei Depeche Mode e mente musicale degli Erasure e Yazoo, il celeberrimo John Carpenter, regista de "Halloween" e "La Cosa", divida la scena con il duo techno-psichedelico dei Fuck Buttons e il gruppo synthpop degli "M83". Intrecciando un arazzo protettivo che esalta e lascia barbagliare in controluce le luminescenze dei pads e i guizzi irradianti degli effetti, con la loro palpitante suadenza gli arpeggi e i sequencer (dal nitore diamantino prossimo a quelli dispiegati ventidue anni prima in "Chronologie", album anch'esso legato al tema del tempo) tramano e avviluppano l'intera sequenza di brani, a volte in funzione di contrappunto, a volte sotto forma di struttura portante della composizione stessa, come avviene in "Zero Gravity", emblematica traccia testamentale tessuta insieme ad Edgar Froese, fondatore dei teutonici "Tangerine Dream". Forse anche per via del fatto che si tratta dell'unico brano in cui il criterio mimetico alla base della creazione dell'album impedisce di discernere quali siano le parti suonate da Jarre che imita la maniera dei Tangerine Dream e quali quelle di Froese che imita (o meno) lo stile di Jarre, il serpentinato excursus nelle consapevoli sonorità minimaliste di un retrospettivo "krautrock" cinematografico potrebbe trovare spazio in una delle soundtracks degli anni '80 come "Risky Business" o "Thief", alimentando il sospetto che il basso coefficiente "jarriano" della composizione

intenda essere un riverente tributo all'eredità artistica lasciata dal defunto Froese, al quale peraltro l'album stesso viene dedicato (omaggio tutt'altro che improprio considerando quanto "Oxygene" ed "Equinoxe" debbano in termini di timbrica siderale e progressioni armoniche a "Phaedra" e "Rubycon").

 Se da una parte l'assenza di gravità e di un definito baricentro melodico isolano questo brano da quelli che lo anticipano e lo precedono, dall'altra lo rendono anche un parametro di stridente contrasto con le collaborazioni a vocazione pop-radiofonica quali la glucidica e artatamente fanciullesca "If..!" confezionata su misura per i melliflui vocalizzi del folletto Little Boots, cantautrice del Lancashire apparsa sulla scena della dance-pop passando per Youtube; l'inno melanconicamente pomposo dal retrogusto alternative-rock alla "Cold Play" di "Glory" che coniuga la voce elettrificata del leader degli M83 Anthony Gonzalez all'avvolgente arpeggio cristallino di "Chronologie 1" e "Globe trotter"; l'irruente e pleonastica escapologia dance-rock di "Travelator part 2" interpretata sopra le righe da un Townshend che parodia se stesso ed appare incompiuta perché di fatto solo un estratto dell'EP eponimo (probabilmente in tre parti) che Jarre dovrebbe pubblicare on line nella sua interezza a Dicembre; il morbido cantico imbevuto di rammarico elegiaco di Moby nel crescente ordito geometrico di loop ed esangui tappeti di "Suns have gone".

Di odissee iperspaziali e traversate fuoribordo che si dipanano nell'annichilimento del tempo, costanti che divennero attributi ontologici della maniera jarriana all'epoca di "Magnetic Fields 1", "Arpegiator" ed "Ethnicolor", sono intrisi soprattutto le due mini-suite di "Automatic", un serioso "divertissement" condotto nella prima parte da un Vince Clarke che si gingilla con rigorose interpunzioni robotiche e riff da carillon steampunk, facendo poi spazio nella seconda al gioco delle varianti che Jarre ripropone con la fusione del tema di "Chronologie 4" con quello di "Je me souviens" e "Aero", facendo decollare il brano sopra le articolazioni da affilata electro-song degli Erasure; e "The train e the river", vero e proprio "denouement" cinematico del disco su cui aleggiano gli spettri di Pierre Schaeffer, John Cage ed Erik Satie, con i pluviali cromatismi impressionisti tamburellati del piano di Lang Lang che si

ritrovano a rincorrere come una pura entità sonica alla pari dei tuoni, del vento e dei borborigmi del fiume, il sequencer alla guida del quale Jarre accelera e decelera come un nevrotico capotreno, avvitandosi lungo le curve e gli scambi di un tracciato ferroviario a furia di staffilate di Elka synthex (a richiamare quelle del primo brano) e di pennellate di Eminent sugli accordi di Oxygene 2, che si perde nel bubbolio lontano di un temporale sulla Senna catturato di sfuggita con lo sguardo fuori dalla finestra dello studio di Bougival, in un'immagine lenticolare sospesa tra una tela en plen air di Monet e il finale di un film di Chabrol. Tutto questo in linea con quella tonalità latamente cinegrafica posseduta dal progetto (che, con la presenza anche di Hans Zimmer e David Lynch nel secondo volume, costituisce più di un rimando al lascito paterno di Maurice Jarre) consolidata dal precedente "Question of blood" composto con il Carpenter più gothic-rock di "Escape from New York", traccia che avrebbe senz'altro beneficiato di un'evoluzione più graduale ed estesa dell'idea melodica attorno al quale la voce da soprano e gli arpeggi concitati di Jarre vorticano in un crescendo angoscioso prima di spezzarsi precocemente.
Ciononostante, una volta ascoltato e analizzato l'album come "unicum", diventa chiaro come la filogenesi musicale del genoma jarriano abbia qui trovato la sua più limpida manifestazione all'atto di ricombinarsi con la sontuosa psichedelia cerimoniale dei Fuck Buttons che nella cupa frenesia metallica della techno travasano le derive interestellari dei primi Pink Floyd di "Saucerful of secrets" e "Echoes". Ancor più che nella "The time machine" d'apertura eretta come una guglia cyber-gotica sopra la cattedrale di "cori mellotronici" con l'amburghese Boys Noyze, la martellante marcia post-industrial che trapassa tenebre evanescenti e foschie pigolanti in compagnia di Gesaffelstein in "Conquistador", l'arrembante rivisitazione della trance infiorettata con consumato mestiere in "Stardust" in coppia con il "fratello minore" Van Buuren, o la sofferta gestazione del languido e incerto trip-hop operistico di "Watching you" partorito col cesareo in due anni con lo schivo 3D dei Massive Attack, la maestosa e dilagante messa per organo lisergico di "Immortals" offre la prova provata di come il logos dell'epica sinfonico-elettronica coniata in solitaria da Jarre a cavallo

degli anni '70 e '80 sia ancora vivo protoplasma in divenire capace di vivificare e reinverarsi a distanza di quattro decenni nell'erlebnis della musica contemporanea. Come il titolo suggerisce, si è Immortali non perché immuni dalla morte o dal timore di quest'ultima (sia quella artistica che quella affettiva e materiale con cui Jarre si è dovuto confrontare all'arrivo del nuovo millennio con la perdita dell'ispirazione, il terzo divorzio e la scomparsa dei genitori e dell'editore Dreyfus) ma perché capaci di manipolare e piegare la percezione del tempo attraverso la continua e passionale modellazione del suono che pre-esiste ed è esso stesso misura del tempo.

Sono già trascorsi quindici anni dall'invenzione del Telharmonium, primo e pressoché inutilizzabile strumento elettrofonico ideato dall'americano Thaddeus Cahill, quando il futurista italiano Luigi Russolo, nel suo manifesto "L'arte del Rumore" del 1913, vaticina la conquista della "varietà infinita dei suoni-rumori" resa possibile dal moltiplicarsi di macchine capaci di generare una tale "varietà e concorrenza di rumori" da derubricare il suono puro ad anacronistico e anempatico retaggio del silenzio della vita antica. Il ricorso al gioco linguistico del "portmanteau", le "parole-baule" ideate da Lewis Carroll, è dunque più di un mero esercizio di relativismo lessicale per Jarre che, citando foneticamente il manifesto di Russolo nel titolo ad effetto "déjà connu" dato alla seconda parte del progetto conviviale di "Electronica" pubblicato sei mesi dopo la prima, ne incapsula i riverberi storico-biografici e le ripercussioni concettuali sul filone di sperimentazioni e "devianze musicali" avviato nel 1951 da Pierre Schaeffer con quel Groupe de Recherches musicales che a Parigi si fece fucina operativa del movimento della musica concreta e al quale, nel 1969, il giovane lionese aderì guidato dall'insofferenza al "limitato cerchio dei timbri della vita moderna". Eppure, più per motivi cronologici che d'intenzione semantica, in prima battuta "The Heart Of Noise" non può non suonare come un arguto calembour allusivo verso i britannici Art of Noise capitanati da Trevor Horn (forse un'ammenda sibillina per la loro assenza dal progetto), folgorati e tassidermizzati dal successo dell'ossessivo valzer di campionature proto-chill out di "Moments In Love" pubblicato nel 1983, un anno prima dell'affine patchwork

jarriano "Zoolook" (che in virtù della sua ambizione "concretamente pop-futurista" più di questo secondo volume avrebbe all'epoca meritato il logline di "il cuore del rumore").

Laddove nel primo volume le tracce strumentali si alternavano a brani cantati nel rispetto di una sorta di scala logaritmica delle varianti musicali determinate sia dall'impianto tematico dell'album che dalle preferenze personali di Jarre, nel secondo il compositore tende a concedersi il beneficio di licenze poetiche tanto ardite e surettizie da giustificare abbinamenti di audace dissonanza tra stili e artisti (sopratutto cantanti), finendo con il trasmettere una sorta di straniante vertigine "acusmatica" (in parte ricercata, in parte effetto collaterale del pastiche creativo) nel corso dell'ascolto sequenziale di tutte le diciotto tracce, quasi a dare l'impressione che l'intera opera sia l'ipertrofica appendice di "Metamorphoses", album di analoghe collaborazioni canore pubblicato nel 2000 senza grande riscontro di vendite e critica.

A suggerire una labile omogeneità atmosferica se non proprio stilistico-narrativa è solo la title track che, nata sulla base di un frugale e inquieto "ritournelle" scortato da cupe percussioni tremolanti, abbozzato in una delle prime demo create in solitaria agli albori di "Electronica" e inclusa in chiusura dell'opera, s'inarca ad abbracciare idealmente il quadruplo album costruendo al contempo un "ponte tibetano" verso i turbamenti interplanetari delle suite degli anni 70 e 80, come a rimarcare l'identità pioneristica di Jarre tra la pletora di ibridazioni sonore partorite in coppia. L'apporto della matricola della "minimal techno" francese Erwan Castex, in arte Rone, traluce infatti nella prima parte del brano in funzione reverenziale, contribuendo a saldare tra loro i sintagmi cardio-sinfonici di quella che si presenta come una classica overture imbevuta di mesta grandeur bladerunneriana e fibrillazioni elettriche captate tra Aphex Twin e Royksopp, salvo arretrare nella seconda dove Jarre prende il comando per far detonare la melodia dentro una frenetica e febbrile spirale dance che si inabissa infine in un gorgo di rumore bianco.

Spiazzante ma efficace nella sua solidità di singolo synth-pop da primi anni 90 sopraggiunge "Brick England", brano in cui l'emulazione stilistica dei collaboratori di turno sfiora il virtuosismo mimetico, lasciando campo libero alla voce iconica di Neil Tennant

che salmodia con rassegnato distacco (e "quiet desperation", direbbe Richard Wright) di una tetra Inghilterra neo-dickensiana dove muri e città vengono abbattuti e ricostruiti senza posa (immagine simbolica quanto mai profetica di quel che sarebbe avvenuto con la Brexit), mentre Jarre si ritaglia un breve assolo di "keytar" per riprendere il refrain e calare la canzone nella sua personale dimensione techno-britannica affrescata nel 1988 con "Revolutions" e soprattutto i concerti di "Destination Docklands".

Quantomai esoterica e irrisolta nelle sue istanze espressive, "These Creatures" frena il ritmo fin qui implacabile della tracklist adagiando i gorgheggi simil-campionati dell'americana Julia Holter su un'aria edenica tratteggiata in punta di sequencer e tappeti celestialmente solenni che cerca in ogni modo di evocare gli stati di grazia delle prime Kate Bush, Elizabeth Fraser ed Enya. Come a riafferrare l'ultimo verso lasciato a fluttuare nel silenzio dalla Holter subentra "As One", un remix anthemico dell'interminabile brano afro-rock "Come Together" pubblicato nel 1992 dagli scozzezi Primal Scream, che s'insinua a dorso di un lungo gemito giubilatorio in omaggio a quello che apriva "Ethnicolor" per poi tramutarsi, a differenza di quest'ultimo, in un ben più generico inno europop da evento sportivo decorato da brevi sezioni cantate da una voce vocoderizzata alla "Eiffel 65".

Segna invece il ritorno sul tracciato di un esile sottotesto socioantropologico "Here For You", canzone eseguita dall'aristocratica voce atonale dell'inglese Gary Numan, esponente della new wave elettronica 70 e 80, sull'ennesima e sorvegliata filatura di grevi palpitazioni poptroniche nel proposito di descrivere le "non-relazioni" a distanza così frequenti tra gli utenti dei social network. Ma il timido accenno di critica culturale che con Numan avrebbe potuto assumere inflessioni molto più psicotiche viene interrotto dalla dietrologia sinfonico-cinematografica di "Electrees", che con il suo maestoso crescendo sidereo descritto lungo una parabola di arpeggi modulari, esplosioni di gong e cori infantili, si squaderna come il prologo di una soundtrack che il teutonico Hans Zimmer e Jarre preferiscono tuttavia tratteggiare in nuce nell'ipotesi (comunque intrigante) di un mash-up tra quella di "Interstellar" e quella di "Tron Legacy" a firma Daft Punk.

Col passare degli anni e il consolidarsi prima del suo ruolo di portavoce dell'Unesco e in seguito di presidente del Cisac (Confederazione internazionale degli autori e compositori), Jarre fa sempre meno mistero delle sue posizioni ideologiche e non si perita in più occasioni di sostenere in pubblico figure politicamente "liminari" come Julian Assange ed Edward Snowden, ricercati internazionali per lo scandalo Watileaks il primo, e la fuga di dati dall'agenzia della Sicurezza Nazionale Americana (Nsa) il secondo.

Sotto il profilo prettamente musicale, "Exit", una nevrastenica fuga techno-dance ribollente di sample ed effetti da sound-design, si autoassolve dal non trovare appunto una sua "uscita", ossia una risoluzione estetica, qualificandosi solo in quanto cornice del monologo centrale di Snowden, che Jarre incontra di persona nel suo rifugio segreto di Mosca, per registrarne voce e volto a mo' di monito contro il controllo e la manipolazione indiscriminata dei dati privati ad opera degli enti governativi. Ulteriore deroga al "politically correct" è anche il pruriginoso rap di "What You Want" imbastito sul loop della base percussiva di "Magnetic Fields 2" con la canadese Peaches, la cui pittoresca carriera è da sempre fondata sulla sistematica irrisione del sessimo, così come la sarcastica e spigolosa filastrocca dream-pop che l'irsuto Sebastian Tellier, lunare cabarettista-chansonnier della new wave francese autodichiaratosi "figlio di Jarre", dedica alla bambola erotica "Gisele" dalla fredda pelle di plastica, "tutta corpo e niente anima", rappresentazione satirica di una contemporaneità divorata dal materialismo edonista e dall'abuso amorale della tecnologia.

In "Swipe To The Right" il tema delle idiosincrasie alienanti connesse alla bulimia tecnologica ricorre per un'ultima volta grazie all'interpretazione della newyorchese Cyndi Lauper, ipostasi vivente della cultura pop anni 80, che con enfasi adolescenziale "de-canta" la superficiale precarietà dei rapporti amorosi all'epoca di "Tinder", applicazione che liquida l'interazione tra sconosciuti, illusi di poter flirtare in un esibizionistico anonimato, nel tempo di una "strisciata a destra". Divisa in due parti, la lunga "outro" della canzone riporta in primo piano la tastiera di Jarre che intesse una sinuosa variazione della melodia in chiave dissintonica sulla ritmica di "Oxygene 6", citato fino all'aggiunta della risacca marina in segno di autotributo

dettato dalla natura "audio-autoreferenziale" che costituisce per molti versi il sostrato di "Electronica".

Questo a riprova di come la vocazione strumentale e avanguardista di Jarre fatichi comunque a piegarsi del tutto alle esigenze enunciative dei testi cantati. Ecco allora che a diciannove anni dal controverso "Toxygene" (escluso da Jarre dalla compilation di remix dedicata a "Oxygene 7-13"), la complicità elettiva con i londinesi The Orb viene riabilitata e sancita da "Switch On Leon" a titolo di ritrovata sintonia. Pur non vantando alcun legame con "Switch On Bach" di Wendy Carlos, il pezzo offre una convincente digressione didattico-dadaista attraverso la storia degli strumenti elettronici che rimodella e incastona tra loro in un vorticoso carosello protoplasmico le voci del russo Leon Theremin, inventore nel 1920 dell'omonimo strumento basato sulle alterazioni del campo d'onda, della virtuosa Clara Rockmore, strumentista che per prima gli diede dignità musicale eseguendovi arie di Saint-Saens e Bach, e del leggendario Robert Moog, al cui genio inventivo Jarre deve gran parte della sua avventura artistica. Nell'occhio di questo tornado ipersonico pulsa minaccioso un basso cosmicheggiante intorno al quale si adunano e caracollano balbettii oltremondani e l'ululio dell'irrinunciabile theremin che accenna uno spettrale motivo melodico, prima che il sinistro "Hellzapoppin'" agonizzi e si sfilacci tra frequenze disturbate e fruscii radiofonici.

Dalla collaborazione con gli Yello, sagaci picari elvetici del sampling d'autore, ci si sarebbe aspettati una altrettanto sfrenata carambola di trovate rumoristiche, sennonché il brano "Why This, Why That, And Why" risulta essere la versione recitata in stile "teatro canzone" di un testo già arrangiato prima dell'incontro con Jarre come una più canonica ballata con accompagnamento di chitarra acustica. In questa seconda incarnzione Dieter Meier borbotta pensoso con la sua potente raucedine da detective hard-boiled sugli interrogativi esistenziali della condizione umana, arcionato a un andante sconsolato che Jarre allenta tra una strofa e l'altra con il ritorno del coro infantile di "Glory" ed "Electrees" a drammatizzare lo staccato della melodia portante.

Più lievi e autocompiaciuti i duetti con il mago-dj di Detroit Jeff Mills, che insieme a Jarre in "The Architect" diventa archistar dei

suoni per progettare ed edificare un fantasioso quanto diafano compound abitativo fatto di brulicanti sequencer e vetrate policrome di drum machine lastricate da sferzate di archi, e il tedesco Siriusmo col quale in "Circus" il lionese si cimenta nell'evocazione del clima folclorico-favolistico del mondo circense nel motivetto sofisticamente naif che si avvita su se stesso sopra un clapping sincopato.
Mentre in "The Time Machine" le presenze più significative in termini storico-artistici erano state quelle di Edgar Froese (decano dei Tangerine Dream scomparso nel gennaio 2015) e di Pete Townshend degli Who, terzultimo nella tracklist si riaffaccia il dandy "revenant" Christophe, cantore dei "mots blues", le "parole blu pronunciate con gli occhi" in quel lontano 1974 che decretò il primo successo del Jarre paroliere. Stavolta l'italo-francese Daniel Bevilacqua pone al servizio di una claudicante marcia acid-blues un falsetto anglofonetico derivativo di quello insufflato dal David Lynch in "Crazy Clown Time", che potrebbe essere la voce frustrata di quello stesso amante, ora invecchiato, in attesa di dichiararsi all'amata al rintocco delle campane serali; quell'amata che adesso lo "avvolge e si fa avvolgere nel dolore" nel corso del suo funereo procedere lungo il miglio dei condannati a morte. "Doppelganger" canoro di un Jarre mai così dichiaratamente disincantato e decadente, con la sua armonica allucinata che garrisce nella coda del brano tra percussioni singhiozzanti, Christophe celebra infine una cerimonia sciamanica con cui invocare e rievocare "tranche de vie", passioni, sofferenze e paradisi perduti all'ombra di quel finis vitae che Jarre ha sperimentato in prima persona con la scomparsa nel giro di pochi mesi dei genitori e del suo storico produttore Francis Dreyfus.
Di scongiurare il nichilismo implicito al "memento mori" di "Walking The Mile" si propone il successivo "Falling Down", artificiosa regressione alla giovinezza in cui Jarre immagina di collaborare con il se stesso ventenne in una pseudo-sigla televisiva di un anime degli anni 70 esitante tra il clima cartoonesco dei Daft Punk di "Interstella 5555" e un disimpegnato jingle da videogame a 16 bit.
Al capolinea di questa omerica traversata a bordo del suo Tardis autobiografico Jarre si scopre perso nell'afonia assoluta e liberatrice

dello spazio profondo. Come un astronauta alla deriva del film "Gravity", si chiede se nello spazio sia davvero possibile distinguere tra un sopra e un sotto, ripetendosi, con solipsistico smarrimento, di star precipitando verso il basso mentre naufraga nelle altitudini sconosciute alla gravità terrestre, magari alla ricerca del battito autentico del proprio cuore, suggellato e a volte dissimulato in oltre due ore da tanti pacemaker e bypass musicali confusi nell'infinita varietà dei suoni-rumori: "The Noise Of Heart", appunto.

"Questa vita, come tu ora la vivi e l'hai vissuta, dovrai viverla ancora una volta e ancora innumerevoli volte, e non ci sarà in essa mai niente di nuovo, ma ogni dolore e ogni piacere e ogni pensiero e sospiro, e ogni indicibilmente piccola e grande cosa della tua vita dovrà fare ritorno a te".

A Friedrich Nietzsche l'intuizione dell'eterno ritorno (qui descritto in un passo della "Gaia Scienza" del 1882) sovvenne a 37 anni a oltre 1.800 metri di altezza, durante una passeggiata vicino al lago di montagna di Silvaplana, in Engadina. A Jarre l'assunto della ciclicità infinita del tempo e delle vita viene sussurrato a 68 anni dal demone implacabile degli anniversari e dei contratti discografici sulla cima di una montagna di collaborazioni (il doppio album "Electronica").

Ma al netto delle pastoie commerciali a cui ogni artista di fama internazionale deve in diversa misura soggiacere, specie dopo aver venduto 15 milioni di copie del primo album e aver stabilito il record (tuttora imbattuto) del disco più venduto della storia musicale francese, l'eterno ritorno di "Oxygene" viene accettato da Jarre con uno stoico abbandono che lo rende in qualche modo più naturale e ineluttabile della tautologica genealogia dei tanti "Tubular Bells" forgiati tra il 1973 e il 2003 dal suo omologo britannico Mike Oldfield (che per non smentirsi ha già in serbo per gennaio il primo ritorno ad "Ommadawn"). Perché, a dispetto della sua dichiarata riluttanza a iniziative e opere celebrative (nonostante i suoi concerti più memorabili siano tutti legati ad anniversari) per un'ingenita universalità audio-poetica la sua "cosmologia oxygeniana" resta ancora oggi quella che più di altre si presta ad essere ampliata e riesplorata, quasi fosse un'autosufficiente sinfonia incompiuta le cui parti potrebbero susseguirsi all'infinito nella configurazione di una

mesosfera mentale dove le onde sonore si spandono e si rifrangono al di fuori dello spaziotempo.

Forse in alternativa a "Oxygene 3" e "Oxygene 14-20" (come correttamente riportato sul disco contenuto nella versione Trilogy in contiguità con "Oxygene 7-13" del '97) per questa terza prospettiva tutta strumentale di circa 40 minuti, sarebbe stato più calzante il titolo di "Oxygene 2016", in sintonia con quello scelto per un altro inaspettato e altrettanto auspicato/temuto sequel, il "Blade Runner 2049" le cui riprese da poco terminate ambiscono a visualizzare la Los Angeles di Rick Deckard in un'epoca tarda di quello stesso mondo immaginario. Si tratta appunto, per dirla con Nietzsche, della conquista (o riconquista) della realtà interiore attraverso il riconoscimento dell'identità tra essere e divenire, tra eterno Passato ed eterno Futuro. Nel suo caso Jarre si ritrova investito dell'ingrata missione di auto-omaggiarsi evitando l'auto-clonazione o l'involontaria contraffazione (rischio scongiurato ai tempi di "Chronologie", energico e riuscito restyling di "Equinoxe, e parzialmente evitato con "Oxygene 7-13") nell'ipotesi che il Jarre ventottenne che compose il primo "Oxygene" nella cucina del suo angusto appartamento parigino di Rue de La Trémoille si ritrovasse catapultato in questo 2016, nel bel mezzo della deflagrazione trasversale della musica elettronica e dei tanti revival generazionali dove la disco anni 70 e il pop anni 80 vengono compostati e rimantecati sugli stessi piani cottura della dance, della techno, della trance, della house, del trip-hop e di tutto quello sterminato e a tratti inintelligibile calderone Edm. Che poi sia vero o meno che, terminato il mastering del secondo sovraffollato "Electronica", all'inizio dell'anno Jarre si sia davvero imposto sei settimane quale limite massimo ai tempi di composizione per replicare la purezza istintuale del primo lavoro, a un primo ascolto è arduo scrollarsi di dosso l'impressione che le sette nuove parti siano state impiattate l'una sull'altra su un Macbook, recuperando frettolosamente bozze, demo e outtake accumulate in cinque anni, in una sorta di crepuscolare jamming session condotta su una manciata di sequencer intorno a uno standard sfuggente, al termine di una frenetica notte danzereccia a tema trance.

Già dall'apertura della prima parte, tre note di basso crescenti modulati due volte su un Moog prima della detonazione "in medias res" di un aspro e tagliente sequencer, viene marcata una cesura profonda rispetto alle più ondulate e dense spire atmosferiche in cui flocculava l'aria bachiana dell'overture del 1976. Solo un pensoso e scarno ritornello su un inatteso piano elettrico che si alterna a una fibrillante e spaziale escursione di ottave offre una prima rassicurazione riguardo alla presenza di un rarefatto "trait d'union" melodico che tuttavia, da qui alla ventesima parte, si limita a barlumare a distanza dietro stratocumuli di svolazzanti tappeti Eminent e rumore bianco virato a colpi di VCS-3 e Swarmatron in crepitii, ansiti, sgocciolii, sbuffi e refoli. La traccia evolve in un fluido crescendo in cui il flebile motivo si avvita su se stesso, domando le mutazioni di tempo del sequencer in combutta con arpeggi cristallini e fosche stoccate di Elka Syntex, colore anch'esso inedito nella tavolozza oxygeniana. La pudica irruzione della classica base percussiva del Korg Minipops nella quindicesima parte sembra reinstradare il flusso in un'esitante palpitazione psytrance incisa in un silenzio siderale limitrofo a quello in cui nuotano i sognanti incubi dei Tangerine Dream di "Phaedra", concepito al solo fine di trascinare, dopo un'incongrua pausa gassosa, in un più consapevole e strutturato "score" da schermata d'apertura di un videogioco anni 80. Gli archi che volteggiano e orbitano intorpiditi sullo sfondo della sedicesima parte sembrano rincorrere il tema del "Turrican 2" di Chris Huelsbeck, mentre le basiche interpunzioni pulsanti rinviano direttamente agli effetti del Sid chip del Commodore 64, citazioni che potrebbero sottintendere un riconoscimento ai vari musicisti del mondo videoludico anni 80 che trasposero in righe di codice Basic le musiche dei primi dischi.

A loro volta dall'angosciosa cupola troposferica creata per il film "Gravity" da Steven Price provengono in larga parte le tortuose sequenze rumoristiche che tranciano questo brano (e la parte 19) allorquando sembra essere sul punto d'involarsi in una sontuosa ensemble intergalattica, irrobustita magari da cori di Mellotron o dai latrati da tregenda del Theremin. Barbagli del mistico "esprit de finesse" che informava il primo Oxygene balenano in queste lunghe

transizioni modellate con il piglio di un sobrio John Zorn della "musique concrete" che si delizia a dilatare quanto più possibile l'attesa dell'ascoltatore, inabissandolo in tetre conche audiosferiche trapassate da inquisitorie note sparse (replicando alla fine della parte 16 quelle ribattute sulla parte 3 del '76). Caos audio-allegorico che, nella sua irruente e torbida casualità, esprimerebbe anche l'irrazionale precarietà della vita quotidiana del cittadino del terzo millennio che al mattino, uscendo di casa per incontrare l'amato, potrebbe invece imbattersi nella morte per mano di terroristi (secondo quanto asserito da Jarre, riferendosi alle stragi parigine nell'intervista rilasciata nel giorno della pubblicazione).
Alquanto esogena e surrettizia dopo questi primi spiazzanti 19 minuti, sopraggiunge la parte 17, astrale cotillon electro-lounge svelato nell'encore offerto durante il concerto al Motor Point di Cardiff del 4 ottobre, con tanto di animazione tridimensionale del teschio terracqueo di Michel Granger a roteare sul palco come un planetario (e non a caso in quello parigino del Palais de la découverte Jarre presenta il 23 novembre l'anteprima pubblica dell'album). Lanciata il mese dopo come hit-single sulle piattaforme streaming e supportata infine da un videoclip in cui (tra rimandi agli shuttle e astronauti presenti in quello di "Rendez Vous"), a suggerire un'ulteriore correlazione storica tra Oxygene e lo spazio, in risposta più o meno intenzionale al recente "Rosetta" dell'alter ego ellenico Vangelis, vengono riportate le date dell'8 e del 15 agosto 1977, quelle della pubblicazione del singolo di "Oxygene 4" e della ricezione del segnale radio extraterrestre "Wow" captato dall'astronomo Jerry R. Ehman. Unico perno astutamente melodico dell'opera, collocato com'è ad apertura del lato B del vinile alla stregua di precedenti hit jarriani, non fa alcun mistero di voler essere la terza e ultima reincarnazione del classico del '76, del quale recupera la morfologia dance-pop ed estrapola il riff di Eminent eseguito per il ponte per aggiogarlo qui a un più articolato ritornello a due voci, condotto dal suono gorgheggiante del MicroKorg già impiegato tredici anni prima per il lungo solo di "Geometry Of Love" e le ultime note possenti del giubilante "Rendez Vous 4" dell''86. Corrispettivo abbreviato del movimento ambient di "Oxygene 5", nella parte 18 rispuntano diamantine le tre note di

piano Rhodes gemmate dalla prima traccia, adesso centellinate su uno struggente stuolo aeriforme che potrebbe persistere virtualmente per altri dieci minuti, candidandosi a divenire la protrusione del suo diretto consanguineo emotivo, "An Ending (An Ascent)" di Brian Eno.
Dal prototipico "Windswept Canyon" contenuto in "Deserted Palace" del 1972 discende la levitante marcia trance della parte 19 inizialmente proposta e poi abbandonata per la collaborazione di "Stardust" con Armin Van Buuren (già ascoltabile nel segmento di uno special mix di "warm up" propedeutico a un concerto del 2010). Qui si anniderebbe il germe creativo del disco, in virtù del quale il progetto nascerà "ex abrupto" nel corso della promozione di "Electronica" sotto l'auspicio di soddisfare le pressanti richieste della casa discografica senza svilire la reputazione poetica dell'opera, rivedendo, più che riproponendo in maniera pedissequa, il concept di "Oxygene" da un'angolazione diversa, di tre quarti, così come illustrato (con ostentata ovvietà) nella variante dell'immagine di copertina. Il brano riassume questo conflittuale dualismo, che è in definitiva il "quid" stesso dell'intera operazione, nella ricerca di un armonico minimalismo che riesca a far coesistere il suono bubbolante del lead theme di "Oxygene 4" con uno spastico sequencer techno-trance che prende quota fino allo stacco centrale, dominato da un'unica nota sospesa, riverbero di luce nell'oscurità dello spazio incombente, prima di rilanciarsi in un'ultima rincorsa culminante nelle teatrali sferzate d'organo alla Deadmau5 di "Ghost N Stuff" che sanciscono l'inizio dell'epilogo (disperato Sos lanciato dalla Terra nel vuoto dello Spazio in risposta al segnale Wow, simbolico "coup de theatre" suggerito molti anni prima dall'amico Arthur C. Clarke).
Siamo ormai in pieno clima para-cinematografico: in lontananza la rumba malinconica di "Oxygene 6" (chiusura del primo capolavoro) veleggia e svanisce tra tuoni e umide minacce di tempesta come la "Band in the rain" a introduzione di "Equinoxe 8", indicando con arguzia metanarrativa il ritorno su quella stessa spiaggia ora svuotata della risacca del mare e del pigolio dei gabbiani, in attesa dell'ecatombe finale che spazzi via le ultime tracce di vita terrestre. La scalinata purgatoriale di archi e di organi ripresa da quelli protesi

da Hans Zimmer verso il buco nero di "Interstellar", s'innalza con mesta imponenza operistica nei 5 minuti finali, e tra trillanti lamenti trascina e consuma con sé tutte le 20 parti nel piccolo falò crepitante dove vengono bruciate le ultime molecole di ossigeno.
C'è tutto il fardello del quarantennio intercorso tra quel 5 dicembre del '76 e questo 2 dicembre del 2016 nel desiderio di trovare un rifugio dall'ansia dell'esser condannati a ripetere se stessi. Ecco perché tra le tante pause e vuoti dentro cui vengono lasciati a vibrare e svaporare temi e suoni irrisolti, Jarre sussurra il sortilegio funebre di un'epopea che nella sua natura fondativa ha definito uno stile e un'attitudine artistica, un "élan vital" che ha trasceso le intenzioni dell'autore superando il fenomeno musicale e le tendenze transitorie dei decenni."Inspirazione" che, con o senza trilogie e varianti, vivrà del suo eterno ritorno nelle orecchie e nella memoria di chi·inspira ed espira in onore di chi non può più farlo e di chi lo farà per la prima volta, dentro il tempo ciclico in cui l'osso si trasforma in stazione orbitale e vascello spaziale per raggiungere l'ignoto supremo.
Con il dipinto "Disintegrazione della persistenza della memoria" del 1954, Salvador Dalì tornava dopo oltre vent'anni al motivo iconografico che l'aveva consacrato pontefice del surrealismo agli occhi del pubblico internazionale. Stavolta nella piccola tela gli orologi molli fluttuavano al di sopra e al di sotto di una schiera di mattoni particellari che si assottigliavano in corni rinocerontici puntati contro i resti gravitazionali della baia di Port Lligat, nella prefigurazione di un futuro devastato dal fallout atomico che, all'epoca della corsa agli armamenti nucleari, non era frutto soltanto del delirio paranoico di un pittore catalano. Lungo itinerari più o meno premonitori anche Jarre, al duplice traguardo dei settant'anni di vita e dei cinquant'anni di attività musicale, torna a elaborare con zelo psicoanalitico il persistere della memoria di quella che rimane l'opera artisticamente più compiuta della sua discografia, quella suite in otto parti di "Equinoxe" che alla sua uscita nel dicembre 1978, sull'onda lunga del successo di "Oxygene" contava già un milione e mezzo di prenotazioni.
Di "disintegrazione in effige" si dovrebbe nondimeno parlare nel caso di "Equinoxe Infinity", pubblicato nel 2018. Allo scoccare della

terza ricorrenza commemorativa scandita dall'agenda contrattuale dopo "Oxygene 3" del dicembre 2016 e l'agiografica compilation di "Planet Jarre" del settembre 2018, il lionese ricorre in effetti a un pindarico escamotage per eludere i vincoli rituali della messa celebrata "in memoriam" del bestseller, de-costruendo e risignificando quest'ultimo attraverso il recupero di quello che era l'involucro di significanti confezionato intorno alla materia musicale. Un po' alla maniera degli orologi daliniani, gli osservatori, intruppati in origine da Michel Granger in un'illustrazione per un articolo di giornale sul rapporto ansiogeno tra spettatori e attori di teatro, evadono dai confini bidimensionali dell'ormai storica copertina, per offrirsi a Jarre come i MacGuffin ideografici sulla cui polisemica ambiguità fondare un ecosistema concettuale del tutto nuovo.
I dieci movimenti di "Equinoxe Infinity", ora accompagnati da titoli come i capitoli di un libro o di un Dvd, si affacciano e si smaterializzano l'uno nell'altro, cadenzando i tempi scenici della colonna sonora di un ipotetico film in CGI sulle avventure degli algidi ominidi binoculari assimilabili a ieratici "moai" di civiltà aliene, oppure a replicanti, robot, droni antropomorfi, whistleblowers o spy bot.
Tema già declinato in varie tracce del doppio album collaborativo di "Electronica" (in particolare "Watching you", "Rely On me", "Swipe To The Right" ed "Exit") quello del futuro dominato dall'evoluzione esponenziale dell'Intelligenza Artificiale e dall'onnipervasività orwelliana della tecnologia, assume qui i contorni di un "roman à clef" iper-testuale, romanzo per suoni e immagini che in chiave manichea intende evocare (più che narrare) la condizione umana pericolante sul ciglio di un futuro sempre più prossimo, modellato tanto sull'epos ottimistico della fantascienza di Asimov, Clarke e Spielberg, quanto su quello distopico di Philip K. Dick, James Cameron, i Wachowski e di quello più plausibilmente sinistro della serie "Black Mirror".
Ancora più irrituale per Jarre è la preminenza semiotica assegnata al packaging e a tutta la sovrastruttura visiva che (più che negli album precedenti) sembra voler prevaricare e giustificare la fruizione della musica in sé (un sovra-testo più accessorio era stato il lungo piano sequenza degli occhi della Parillaud nel Dvd di "AERO"). In linea

con l'assunto di fondo dell'album, lo stesso cover artist incaricato di realizzare le due versioni della copertina, il ventiquattrenne ceco Filip Hodas si presenta a sua volta come una figura misteriosa contattata da Jarre su un profilo Instagram che ospita paesaggi improntati alla concreta irrazionalità di una realtà virtuale che potrebbe essere quella abitata/scrutata dagli osservatori (modalità d'ingaggio impiegata anche dallo studio Hypgnosis che scovò il giovane egiziano Ahmed Emad Eldin, autore della copertina di "The Endless River" dei Pink Floyd, sul sito di Behance).
La decisione di creare una doppia versione della veste grafica poggia sul criterio aleatorio per cui gli acquirenti online vengono tenuti all'oscuro di quale delle due copertine riceveranno, proprio come non rientra nelle facoltà dell'uomo stabilire se il futuro sarà quello edenico simboleggiato dagli osservatori eretti in uno scenario agreste sottoforma di moai dell'Isola di Pasqua, o quello post-apocalittico rappresentato dalla corrusca bruma radioattiva della Las Vegas in cui trova rifugio il Deckard di "Blade Runner 2049", dove un burocrate magrittiano, la testa dissolta in un pennacchio di fumo, fronteggia le vestigia archeologiche degli osservatori (significativi i rimandi all'estetica del Thorgerson delle teste megalitiche di "The Division Bell" e dell'uomo d'affari senza volto sulla fodera interna di "Wish You Were Here"). Che quella con la temperie psicologica del mondo di K. Dick portato sul grande schermo prima da Ridley Scott e poi da Denis Villeneuve non sia solo una contiguità casuale, lo dimostrano i primi due brani che fanno da antinomica introduzione a "Equinoxe Infinity". Con le sue cinque note librate a più riprese in un ancestrale audio-dromo flagellato da implosioni oceaniche e trilli digitali, l'overture restituisce l'imponente atavismo idrogeologico di un pianeta in fase di terraformazione nel segno della mesta magniloquenza del Vangelis di "Blade Runner" e "Soil Festivites". L'inquieto riemergere dei cromatismi beethoveniani della prima parte di "Equinoxe" s'insinua sotto la variazione drammaticamente dissintonica della frase melodica e le barocche sferzate di cimbali che esauriscono il movimento dando l'abbrivio a "Flying Totems". Nelle prime note il motivo riprende quello epico-trionfale di "Industrial Revolution part 2", dispiegandolo nella forma di un più misurato e giubilatorio inno che sull'arpeggio

serrato dei bassi e di contrappunti metallici eleva un logaritmico peana nel nome del CS-80 svezzato dal maestro di Volos (la sensazione infatti è che l'intera traccia derivi da una demo preparata per quella che resta la più vistosa collaborazione mancata di "Electronica").

A partire da "Robots Don't Cry" l'album intraprende quasi "ex abrupto" una deviazione lungo la "Route 66" del Pianeta Jarre. I 6/8 della Korg Minipops drum-machine di "Oxygene 2" irrompe sulla scena a scortare il meditabondo jamming di un Mellotron investito del compito di riempire la crisalide del brano, variato nell'intermezzo da emaciate note di piano stillate sulla prateria di Eminent che riprende la dolente aria incantata di "Chronologie 6". Ridotti a timidi cenni cosmetici i legami con l'opera del '78, nel successivo "All That You Leave Behind", riflessione sull'eredità che ciascuno lascia al termine della propria vicenda terrena, il tessuto melodico si atomizza in un cinematico motivo di tre note scagliate in una "bouillabaisse" di latrati mortuari, scampanii ed effetti pluviali arcionati a un defilato andante ritmico, presto inghiottito da fosche avvisaglie temporalesche. La dinamica drammatico-narrativa alla "Westworld" induce a ritenere che anche questo brano possa essere l'esito di una demo pensata per una collaborazione mancata con Ennio Morricone, scartata in favore di quella con Zimmer per "Electronica 2". Arduo non associare l'angelica discrezione del capitolo transizionale di "If The Wind Could Speak" con la "Band In The Rain" che apriva l'ottava parte di "Equinoxe". Con il suo indecifrabile balbettio infantilmente androgino che trasvola dal canale sinistro a quello destro per tuffarsi infine in un brioso tripudio di schizzi marini, assume la funzione di ludico interludio tra il primo e il secondo tempo dell'album con l'altrettanto giocoso "Infinity". Pur nella provocatoria alterità rispetto al prevalente umore umbratile dell'opera, l'innesto chirurgico dell'europop sulla verve melodica di Harold Faltermeyer, Ace of Base, Skrillex e Avicii, ammantato dai perlescenti glissandi e dal radioso staccato degli archi di "Equinoxe 5" sferzati in stile "Orient Express", funge da efficiente parentesi depressurizzante, tale da rendere perdonabile persino la grossolana riproposta di sample vocali in pre-delay riconducibili a una demo satirica del Fairlight di "Zoolook".

A dorso di digisenquer, dal sapiente retro-kitsch da videogioco in VR di "Infinity", si scivola di nuovo nel fosco cyberpunk di "Machines Are Learning", in cui la palpitante sequenza che innervava orizzontalmente la quinta, sesta e settima parte di "Equinoxe" si trasmuta in una schiumante coltura di cromosomi bionici da cui gemmano a turno i vagiti robotici delle prime forme di coscienza artificiale (discendenti dei robot-minions che borbottavano in "Equinoxe 4"). Scorrendo lungo il personale "endless river" di Jarre, il corso del denso fiume sonoro incontra già il suo estuario nel settimo movimento, ossia la studio version dell'omonima "overture" suonata con un approccio più acustico ad apertura del live tenuto al Coachella festival nell'aprile 2018 e anticipata nella tracklist di "Planet Jarre". Calato nel flusso trascinante dell'album, il brano giunge alfine a maturazione, facendo in modo che l'aggressiva sventagliata di cinque note risponda a quelle più luminose di "Infinity" in grembo all'imperiosa superfetazione techno-electro dei Depeche Mode di "Sounds Of The Universe". Il portale sul mutamento epocale si spalanca e si richiude, lasciando l'ascoltatore ad attardarsi su una piattaforma orbitale alimentata da un riflessivo pizzicato d'archi che, imperlandosi di gocciolii e vocalizzi aeriformi, tratteggia l'angosciante fase di attesa che verrà ampliata "ad infinitum" nella calcolata infinità della traccia di chiusura.
Più un esperimento di remix partenogenetico che effettiva prosecuzione dell'odissea ambient di "Waiting For Cousteau" del 1990 (composto allora in maniera meno casuale con il Candenza software), "Equinoxe Infinity" va a inverare il nucleo del concept che vede gli umani ormai vicini a misurarsi con A.I. creativi in grado di esprimersi con la scrittura di libri, la regia di film e la composizione di musiche originali. Se l'esistenza di programmi capaci di rimontare video e di creare quadri astratti in completa autonomia è ormai un dato acquisito, la recente presentazione di un anchorman virtuale quasi indistinguibile dagli omologhi umani (esattamente come avevano profetizzato negli anni 80 i creatori del dissacrante "Max Headroom") conferisce al "modus creandi" dell'ultimo movimento un peso filosofico meno autoreferenziale e gratuito di quanto possa suonare. L'algoritmo che gestisce il missaggio dei vari "stems", le cellule sonore costitutive dell'album, rimescolando loop, arpeggi,

effetti e brevi motivi melodici secondo parametri inseriti nel software (destinato a essere pubblicata come un'app gratuita) genera solo una delle infinite, potenziali versioni di un'audiografia amniotica inserita tra il "glurp" di Robert Rich e la ambient psichedelica di Brian Eno, The Orb e The Future Sound of London, fino ad affondare le radici nella "Speak To me" di "The Dark Side Of The Moon" (dove Nick Mason e Alan Parsons riepilogavano tutti gli effetti del disco in un decollo di appena un minuto e trenta). Sul finire del crescendo cosmogonico che disintegra e reintegra il viluppo staminale di questi 40 minuti, subentra l'impressione che l'infinità potenziale tesa alla conquista della "singolarità", ossia l'armoniosa integrazione della psiche umana con il computer, sia ciò che abbia ispirato la ricerca di Jarre sin dagli esordi al GRM di Schaeffer, e che questo album sia l'estremo attestato fisiologico di mezzo secolo di training autogeno.

Ben al di là di un sequel o un reboot, il "requel" di "Equinoxe" giunge come l'inaspettato colpo di remi vibrato nel fiume del Tempo da un consumato argonauta del suono, mentre altri coevi decani si sono già seduti da tempo sulla riva, ignari o indifferenti ai gorghi che in mezzo alla corrente covano la spirale di un Futuro Transumano. Un "coup de theatre" che un Samuel Beckett replicante potrebbe forse ribattezzare con il titolo di "Waiting for A.I.nfinity".

Vangelis
Da Volos alla Metafisica

Se ci si soffermasse a sondare con palati meno smaliziati quel che ha da offrire il panorama musicale contemporaneo, Evangelos Papathanassiou, in arte Vangelis, emergerebbe dalla calca come lo "Zarathustra della melodia", configurando un caso artistico degno di un dossier di antropologia culturale. Al riparo dai gramelots isterici delle tendenze musicali d'occidente sempre più votate al "pastiche" e alle contaminazioni stilistiche rincorse per ciniche finalità commerciali, da oltre 40 anni tracciando per l'Europa la sua personale odissea artistica e sempre facendo ritorno alla sua natia Volos (città della Tessaglia che diede i natali anche al padre della metafisica Giorgio De Chirico) questo infaticabile purista della melodia, forse a tutt'oggi l'unico capace nel 21esimo secolo di pubblicare una sinfonia corale dal respiro cosmico-panteistico come "Mythodea" eseguito dal vivo presso il tempio di Zeus ad Atene nel 2001 per celebrare la missione della NASA su Marte, percorre il sentiero d'elezione tracciato dai lasciti della sua antica terra mediterranea, disacerbandola ogni volta con il singolare magistero neo-wagneriano fatto ibrido dagli sperimentalismi della nascente elettronica che sin dagli anni '70 ha votato all'ineludibile causa dell'Eufonia.
Profondamente ligio alla sua etica artistica, dopo "Voices" del 1995 e "Oceanic" del 1996, raffinata miscellanea di arie minimaliste e sognanti, incursioni nel pop-ambient e nella canzone "chill-out" connubiato al vigore orchestrale dei suoi onnipresenti sintetizzatori, è tornato a misurare o, più propriamente, a commisurare la sua abilità di niellatore musicale con la potenza lirica delle atmosfere pittoriche pre-impressioniste e visionarie del conterraneo Domenikos Theotokopoulos detto El Greco, pittore cretese attivo tra l'Italia e la Spagna tra la seconda metà del '500 e i primi del '600, imparentata all'elaborazione primitivista di "Soil Festivities" del

1984 (opera dedicata alla visione elementale e naive dell' universo) che, proprio come il recente "El Greco" del '98 (pubblicato in una prima versione di 7 movimenti nel 1995 con il titolo "Foros Timis Ston Greco" e venduto in tiratura limitata per finanziare il museo d'arte di Atene nonchè promuovere il ritorno di tutti i dipinti dell'artista in patria), si compone significativamente di Movimenti.
In entrambe le composizioni Vangelis giunge ad intessere un virtuosistico ordito di figure armoniche che si richeggiano reciprocamente, plasmando un corpo sonoro quintessenziale che, nell'opera del '98, si dispiega su un materasso di simil-arcaismi bizantini, dotate di esili ed efficai leit motivs a fare da ossatura. In "El Greco" é il rintocco solenne della pendola antica e l'angelus delle campane, svaporati nei crescendi alterni dei primi movimenti, eseguiti con il poderoso contrappunto evocativo dei cori bianchi e la performance della soprano Montserrat Caballe ed il tenore Konstantinos Paliatsaras, forieri di intensi momenti drammatizzanti di sapore grandoperistico (uno stilema che, ricorrente in Vangelis dagli albori della sua "solo career", viene raffinato elettronicamente da Jarre che ne fa invece un'uso essenzialmente polifonetico).
Mentre il quinto movimento si propone di ricondurre alle uniformità melodiche della maniera classica di Vangelis, costruito com'è su un sereno e diafano pseudo-glissandi pianistico, subito dopo l'eruzione del diaframma della Caballe, il settimo, con la sua maestosa fiera di tamburi da secentesca parata cortigiana sembra citare in ottica arcaizzante "Aries" di "Heaven and Hell" del 1975, costituendo il perno ritmico della sinfonia, per il resto sospesa sulla ponderata magnificenza dell'ode che si agglutina, secondo la legge del tema infinito, sugli impasti equorei esalati dall'emulazione al sintetizzatore di un seicento acustico-pittorico. Gli ultimi brani, caratterizzati da leggiadre fughe su pianoforte, flebili fiati cristallini, trasparenze monteverdiane ricavate da clavicembalo e ossessivi aumenti di tono realizzati dai cori maschili (inevitabile griffe di quel sound teutonico-ellenico che più volte Vangelis attinge da Baireuth - si ricordino su tutti "Mask" del 1985 e "Conquest of Paradise" del 1992 ma anche la colonna sonora di "Alexander" del 2004), incorniciati da effetti sonori in esterno come l'asma della tramontana e una sorta di traduzione musicale dei cupi versi

monosillabici del gufo, trascinano l'ascolto fino all' epilogo romantico su piano rincalzato dall'impeto sinuoso delle tastiere elettroniche capaci di viole e bassi sintetizzati. Quel che ad un tempo atterrisce e affascina è il concetto di fondo dell'opera. Se in passato il compositore greco aveva più volte accettato di rinsaldare il lessico cinematico di alcuni film, donando loro una seconda anima grazie ai suoi commenti dall'intensa enfasi emozionale, tanto da permettergli di impugnare l'ambita statuetta nel 1981 per il celeberrimo tema di "Chariots of fire - Momenti di gloria", forse l'unico caso in cui il commento sonoro si trovi a prevaricare la pochezza dell'opera visiva (meritevoli di menzione anche quelli altrettanto seminali concepiti per "Blade Runner" e "1492 - The Conquest of paradise" di Ridley Scott) o addirittura di impiegare il metodo rovesciato, riassorbendo l'impatto cinematico nell'assimilazione dell'album "The City" ad una colonna sonora di un film inesistente se non nella virtualità della musica, affronta qui per la prima volta, forte di una sorvegliata maestria tecnica e di una dedizione totale (quasi preraffaellita per il parossistico rigore di esecuzione) la staticità sconvolgente dell'immagine pittorica. E non va letta come un ammiccamento patriottico la scelta di El Greco, poichè, ed è lo stesso Vangelis a confermarlo con la forza istintuale dei suoi movimenti melodici, è nella produzione e nella biografia di questa figura del passato che è possibile contemplare il farsi rivoluzionario del Gesto Creativo in grado di instaurare quel vincolo sacrale tra l'effimero e l'eterno, quel moto sibillino ed universale che inietta armonie segrete negli elementi dell'esistente, de-componendo e ricostruendo attraverso la membrana dell'empatia umana un ordine che prima di appartenere alla sensitività è parte di un flusso comprensivo delle alchimie dell'essere. Ma è sopratutto quando quest'armonia viene traslata nelle forme allucinate, nelle figure aberrate e nelle prospettive stravolte delle sue visioni pittoriche intrise dell'abbacinante fulgore del misticismo spagnolo, che un artista epigone come Vangelis sente di dover dare conto alla sua generazione dell'eroismo spirituale dimostrato da un'estro in grado di confondere e riunire universi onirici e celesti, intuizioni logiche ed alogiche, dimensioni astratte e razionali (lo si può

comprendere solo osservando un'opera come il famoso "Entierro del conte di Orgaz" 1586-88).
E come il suo vicino di culla De Chirico, anche Vangelis, con opere volutamente librate al di sopra del tempo che le ha create per non essere figlie di nessun epoca se non dell'Arte, resta fermo nel ribadire la natura Metafisica del fenomeno creativo, precetto al quale contribuisce con la sua ineguagliata Metafisica in suoni, tributo, coerente e monumentale nel tempo, a tutti coloro che ancora guardano al Motore immobile di un'arte incorrotta, limpida e prodigiosa come ogni altra forma di vita.
Quando nel 1799 sul delta del Nilo a Rosetta (nome latinizzato dell'antica Rashid) il capitano della Campagna d'Egitto, Pierre-François Bouchard, rinveniva il frammento di una stele egizia destinata ad essere contesa fino ai nostri giorni tra Francia, Inghilterra ed Egitto, ai suoi contemporanei sarebbe parso quantomeno beffardo che più di due secoli dopo il suo nome venisse usato per una missione condotta in collaborazione tra nazioni europee. Funestato da un primo lancio fallito nel 2002, il progetto "Rosetta" decollerà nel 2004 grazie agli sforzi dell'Agenzia Spaziale Europea, per giungere al suo obiettivo ben dieci anni dopo con l'atterraggio del lander Philae sulla superficie della cometa 67P/Churyumov-Gerasimenko nel 2014, concludendosi infine il 30 settembre 2016 con lo schianto programmato della sonda.
Per quanto in passato altri artisti e demiurghi della musica elettronica siano stati coinvolti in iniziative legate allo spazio, come i Pink Floyd che nel '69 jammarono in diretta sulla Bbc durante la discesa dell'Apollo 11, Brian Eno chiamato nell'83 a comporre "Apollo: Atmospheres and Soundtracks" per un documentario dedicato allo storico allunaggio, o Jean-Michel Jarre che nell'86 per il venticinquesimo anniversario della Nasa e la commemorazione del Challenger lanciò l'album-evento "Rendez vous" con il live di Houston (per poi effettuare un collegamento con la stazione orbitale Mir nel concerto di Mosca del '97), è probabilmente la prima volta che a un compositore viene chiesto di decodificare e accompagnare in tempo reale una missione con la sua arte musicale. In tale ambito non può dirsi certo un neofita lo stesso Vangelis che, pur non vantando (a differenza di John Serrie, autoproclamatosi autore di

space-music a tempo pieno) più di un paio di lavori espressamente radicati nell' "imagerie" siderale, ossia "Albedo 0.39" del 1976 e l'album "Mythodea" eseguito con coro e orchestra nel 2001 davanti al tempio di Zeus ad Atene per celebrare la Missione "Mars Odyssey" della Nasa, nel corso del suo ininterrotto epos musicale dalle proporzioni indubbiamente "astronomiche", ha più volte condotto l'ascoltatore in ricognizione tra eufonetiche galassie sonore "intra" ed "extra-terrestri", dal più rarefatto "Spiral" (1977) al cyber-nostalgico "Blade Runner" (1982), dal criogenico "Antarctica" (1983) al barocchismo astrale di "Voices" (1995).

È su invito dell'astronauta dell'Esa André Kuipers che, a due anni dalla riedizione ampliata della colonna sonora di "Chariots Of Fire" realizzata per la versione teatrale del film in occasione delle Olimpiadi londinesi, Vangelis accetta di abbandonare la latitanza dalla scena pubblica trascorsa nel claustrale (ma pur sempre prolifico) ascetismo del suo studio domestico, per tornare a intarsiare e ageminare immagini visive e mentali con l'ausilio del suo personale sistema Midi di sintetizzatori analogici e digitali basato sul "Direct box" (rodato per la prima volta nell'omonimo album del 1988).

Pubblicati in anteprima sul canale Youtube dell'Esa a poche ore dall'atterraggio del lander Philae nel novembre 2014, "Arrival", "Philae's Journey" e "Rosetta Waltz" non sono solo brani commissionati per essere montati a commento di altrettanti video costituiti dalle foto scattate dalla sonda. A rendersene conto è Vangelis medesimo, che intravede il germe di un nuovo concept-album in quelle tre composizioni, gravide come sono di un'atmosfera già esteticamente compiuta e del tema cardine di una più "spaziosa" opera cerimoniale pronta a dispiegarsi in altri dieci movimenti. A una settimana esatta dalla fine della missione, l'album completo, distribuito a partire dal 23 settembre 2016 con il corredo di un promo teaser in cui, contravvenendo alla sua fama di schivo cenobita delle tastiere, Vangelis in persona concede laconiche riflessioni sulla musica e l'esplorazione spaziale, rievoca le tappe salienti del viaggio di Rosetta con la puntualità e il rigore cronologico di un'agiografia documentaria inedita anche in progetti consimili come "L'Apocalypse des Animaux" e "La Fete Sauvage"

composti tra il '73 e il '76 per la serie di filmati naturalistici di Frédéric Rossif.

Nonostante le quattro maestose note d'apertura di "Arrival" conservino la pomposità neoclassica che caratterizzava le melodie portanti della soundtrack di "Alexander" (ancor prima di quelle di "Mythodea"), è l'applicazione emulsiva del riverbero investito della dignità di strumento a sé stante, nonché il ritorno di bollicanti sequencer in stile Terry Riley, intrecciati a un organo imparentato con le arie rituali di un Philip Glass, a emancipare la traccia dall'incestuosa (in senso figurato) saga delle manieristiche varianti "alla Vangelis" che negli ultimi vent'anni hanno trascinato tanta parte della musica new age, chill out e ambient nella suppurazione del tedio innalzato a forma d'arte. Considerata come "suite", "Rosetta" si presenta al pari della famigerata stele nella sua funzione di matrice sonora suddivisa in audio-grafie con le quali reintepretare la percezione di uno spazio che non è solo quello attraversato in dieci anni dalla sonda omonima, ma anche e soprattutto quello generato dalla vertigine metafisica insita nella nozione di Infinito che si cela dietro l'obiettivo della missione, quella di trovare indizi utili a comprendere l'origine del Sistema solare dall'analisi della cometa.

Ed è questo onnipervasivo senso di "unheimlich", di "perturbante cosmico" nato dall'approssimarsi di una rivelazione infinitamente disattesa, a trasudare dall'ascolto integrale dell'opera, specie nei brani più aritmici e contemplativi come "Starstuff", "Celestial Whispers", "Sunlight" e l'iper-minimalista "Return To The Void", in cui si stempera il precedente fugato mahleriano di "Elegy", dove Vangelis sembra descrivere con mistico languore il lento spegnersi della sonda e, in senso lato, della coscienza umana che si polverizza in materia stellare nella ricerca del senso ultimo dell'universo. Le melodie e le progressioni s'inseguono, si rincorrono, si rispecchiano l'una nell'altra e si riavvolgono su sé stesse, in scie particellari di impressioni risonanti attraverso nebulose di tintinnii e clangori che, seppure campionati, trattengono ancora la personalità sognante e vigorosa del Vangelis progressive dei tempi di "Heaven And Hell" (1975) e "China" (1979), affaccendato su campane, crotali, cimbali, triangoli, timpani e vibrafoni.

È anche vero che più dei lavori precedenti, questo "Rosetta" restituisce un'istantanea fedele (e per certi versi impietosa) del metodo creativo dell'uomo-orchestra, capace di assemblare in una sola sessione un'intera traccia e passare alla successiva con l'assistenza dell'inseparabile ingegnere del suono Philippe Colonna (ne è un esempio "Perihelion" con la sua chitarra elettrica che garrisce impetuosamente fino alla distorsione su discontinui sequencer tangeriniani), a volte trascurando di soffermarsi su quel "labor limae" che rendeva più strutturati e corposi i brani partoriti durante l'era del Nemo Studios di Londra, quando Vangelis tornava più volte su una frase, un singolo effetto o un missaggio per amalgamare nell'architettura sonora le voci di Jon Anderson e Demis Roussos o il sax di Dick Morrissey.

Ma anticlimatica, da un punto di vista più strettamente artistico, suona soprattutto la rilettura in accordo minore del tema di "Alpha" per la title track, che volteggia per quasi 5 minuti su una stanca replica dell'andante di "To The Unknown Man", annaspando, senza raggiungerli, verso i vertici di drammatico ipnotismo progressive-rock del capolavoro del 1976. Eppure basterebbe trasferire la postazione di Vangelis nell'abside di una cattedrale, sulla falsariga di quanto fecero i Tangerine Dream nel 1975 in quelle di Coventry, York e Liverpool, per elevare la fruizione dell'opera all'ascolto reverenziale di una "missa solemnis" suonata nella sua interezza per la durata di una funzione, pur con quelle digressioni più "laiche" rappresentate dall'antifrastica marcetta di "Philae's Descent" (il pezzo più funzionale e scientemente didascalico di tutto l'album) e l'inserzione del candido entr'acte "simil-straussiano" e kubrickiano di "Mission Accomplie (Rosetta's Walz)".

In fin dei conti, chi più dell'Ulisse partito oltre 50 anni fa da Volos alla volta di un'Odissea umana e musicale senza ritorno, prima con gli Aphrodite's Child, poi in proteiforme solitudine al timone di ammutinati vascelli orchestrali (condizione quanto mai ulisside), poteva arrogarsi il diritto di innalzare il suo pleonastico peana al pellegrinaggio di una sonda destinata a perdersi dopo aver trasmesso i dati raccolti su una roccia errante, custode della memoria della nostra galassia? Come Champollion che decifrò le tre grafie della stele, Vangelis si avvale della musica quale esperanto universale con

cui decriptare quei frammenti di umanità alla deriva nello spazio profondo della coscienza offuscata dall'eterno presente.

"Siamo parte dell'universo, e la musica è il suo codice", chiosa Vangelis. "La Musica è più una Scienza che una forma d'arte (...) ma questo è un argomento troppo impegnativo da discutere, e non penso che sia giusto parlarne adesso".

A parlare, riecheggiando le silenti armonie del vuoto, è sufficiente che sia "Rosetta".

Più umano dell'umano
(la colonna sonora di Blade Runner 2049)[103]

Cinquant'anni fa per Alex North la prima di "2001: Odissea nello spazio" fu senza dubbio un'esperienza memorabile e per motivi non tutti relativi al valore artistico del capolavoro kubrickiano. Fu solo a quella proiezione infatti che il compositore americano scoprì che il regista aveva cassato in blocco la sua colonna sonora in favore di brani scritti il secolo prima da Johan e Richard Strauss, nonché dai suoi contemporanei György Ligeti e Aram Khachaturian.
Quasi cinquant'anni dopo a Johann Johansson la premiere di un altro film "monstre" preso in carica dal regista canadese Denis Villeneuve non deve invece aver riservato soprese altrettanto spiazzanti. Già vari mesi prima della fine della post-produzione di "Blade Runner 2049", il musicista islandese che per Villeneuve aveva creato i commenti sonori di "Prisoners", "Sicario" e "Arrival", era stato sollevato dal compito lusinghiero ancorché gravoso di forgiare l'erede putativo della "soundtrack" intessuta da Vangelis come un fitto "macramè" di pelle e muscoli sull'ossatura visiva allestita da Ridley Scott nel 1982. Ed è ascoltando quanto sopravvissuto del lavoro scartato di Johansson (scomparso nel febbraio 2018 senza aver dato una sua versione dei fatti) che acquistano maggior peso le dichiarazioni rese alla stampa da Villeneuve a fine settembre 2017, pochi giorni prima dell'uscita del film. Se si esclude la sfolgorante rivisitazione in crescendo dei "main titles" di Vangelis usata come musica di sottofondo del sito ufficiale (della quale è ancora controversa l'attribuzione) e che non avrebbe sfigurato nei titoli di coda al posto dell'incongrua ballata pop di Lauren Daigle, le tracce superstiti di Johansson suonano fin troppo evanescenti e atonali, svuotate della vibrante timbrica jazz-blues e della tetra possanza polifonica delle partiture vangelisiane.

[103] *Recensione della colonna sonora di "Blade Runner 2049" pubblicata su Ondarock nel Luglio 2018.*

"Il film aveva bisogno di qualcosa di diverso, più vicino a Vangelis" aveva confessato Villeneuve "Per questo io e Johan abbiamo deciso di prendere un'altra direzione". È proprio il caso di sottolineare come in quest'ultima direzione abbiano penato non poco ad avviarsi Benjamin Wallfisch e Hans Zimmer, coscritti in maniera intempestiva a luglio dalla produzione per correre in soccorso di questo bradipico transatlantico cinematografico che, in un'anteprima per la stampa tenuta a New York nel giugno 2017, con le tre ore di durata della "work print version" era apparso più lento della testuggine descritta da Holden al replicante Leon nel test Voight-Kampff del primo film. Alla rimozione di Johansson e alla discutibile scelta di tenere fuori Vangelis da ogni forma di coinvolgimento (impossibile accertare fino a che punto per tacita volontà dell'ancora prolifico maestro settuagenario) è quasi consequenziale che faccia eco l'angosciante senso di "deprivazione" e di "horror pleni" che lo "score" finale solidifica intorno all'alienata ponderosità cerimoniale del film.

Eppure, a ben vedere è l'intero processo creativo dettato dal regista ad essere dominato dal principio michelangiolesco del plasmare per sottrazione. In tal senso le musiche di Wallfisch traducono con disciplina pressoché marziale questa esigenza di conformarsi ad un metodo e a una visione temprati dalla disumanizzante (e poeticamente efficace) "reductio ad unum" stabilita dalla regia di Villeneuve e ancor di più dalla fotografia algebrica di Roger Deakins (che con questa pellicola si aggiudica l'Oscar tante volte mancato nel corso della carriera). Fin dalla sequenza introduttiva, le prime quattro lunghissime note steroidee di CS-80 deflagrate nella caliginosa desolazione californiana del 2049 mentre lo spinner dell'agente K sorvola le distese di serre che offrono rifugio al replicante Sapper, giganteggiano e si accasermano da subito nella sfera aurale del mondo bladerunneriano, proclamando l'egemonia sonora e metanarrativa del synth idolizzato da Vangelis sulla quasi totalità delle due ore e quarantatré minuti del film. La partecipazione stessa di Zimmer, che ritaglia appena una decina di giorni al suo tour estivo per affiancare Wallfisch in studio, è motivata in larga parte dal possesso e dalla conoscenza di uno dei rari esemplari di Yamaha CS-80 ancora in servizio, poderoso sintetizzatore polifonico ad otto

voci provvisto di after-touch e fuori produzione dal 1980 (per quanto le leggi hollywoodiane del marketing finiranno con l'imporne il nome a mo' di brand eclissando quello di Wallfisch).

Archiviati e messi al bando i sax, i vibrafoni, le campane, i cromatismi di pianoforte, i gorgheggi arabeggianti di Demis Roussos, la voce retrò di Don Percival, i cori wagneriani, i sequencer e le drum-machine proto-techno, quel che resta dell'"audio-epopea" vangelisiana si ritrova condensato nella dichiarazione programmatica dei primi venti minuti, dove il mesto totalitarismo del CS-80 sembra a tratti inibire ogni altra soluzione melodica o atmosferica. Al contrario di quanto avveniva nel film di Scott, stavolta la musica percorre una direttrice semantica quasi sempre parallela e mai del tutto sinergica o fattivamente intradiegetica rispetto all'azione drammatica, concedendosi delle deviazioni stranianti nelle scene in cui "Summer wind" di Sinatra risuona nell'appartamento di K, "Pietro e il lupo" di Prokofiev fa da suoneria all'avvio dell'ologramma di Joi, quelli di Marylin Monroe, Presley e Liberace si esibiscono nella sala deserta del casinò di Los Angeles, o l'agente K inserisce una moneta nell'holo-jukebox animando un Sinatra che canta "One more for my baby (and one more for the road)".

Inevitabile il confronto con l'arguta "One more kiss, dear", rielaborazione sostituiva orchestrata da Vangelis della celebre "If I didn't care" incisa nel 1939 dal gruppo rhythm and blues "The Ink Spots" ed inserita nell'82 nei primi trailer di "Blade Runner" a rimarcarne il coté noir e retrofuturistico. Ma non si tratta di (o soltanto di) mancanza di tempo, penuria di idee o strategica presa di distanza dalle sonorità identitarie di un 2019 previsto e pre-ascoltato nel passato cinematografico al fine di simularne la trentennale evoluzione in un futuro altrettanto immaginario.

In realtà Wallfisch non fa che distillare e raffinare l'essenzialità brutalista di un paesaggio culturale e geo-architettonico ancor più inospitale, spoglio e deumanizzante di quello proposto da Scott, Syd Mead e Jordan Cronenweth. I modesti accenni melodici che squarciano la fosca (e, specie nel finale, assordante) cortina di note discendenti, garriti motorizzati e borborigmi elettronici nella scena dell'abbraccio impossibile sotto la pioggia tra Joi e K, o quello librato su una breve e maestosa progressione nella trasvolata verso

San Diego (che emancipa il tema del prologo dall'essere solo un riverente tributo a quello che avvolgeva Deckard nel suo epico volo verso la ziggurat di Tyrell), sono tuttavia ponderate infrazioni al codice di una pregevole commissione sartoriale che, nel non voler nascondere la sua natura di opera ancillare allignata e coltivata nella torba del "sound-design", riesce a conservare una sua dignità artistica fintanto che resti subordinata al primato dell'immagine.

Perché al momento d'essere considerata e fruita come suite di un'ora e un quarto, la crestomazia musicale di Wallfisch e Zimmer scorre stentorea ed estenuante lungo anse torbidamente tortuose, tenendosi a malapena a galla nell'attenzione dell'ascoltatore per merito della fascinosa modulazione di quattro fraseggi chiave ripresi e variati periodicamente su uno sterminato arazzo di mugugni dark-ambient, percussioni sotterranee e droni ambientali. È per certi versi ironico che a bilanciare e fluidificare questo lavoro a quattro mani debba essere alla fine quella del grande assente di Volos, la cui nivea melanconia, rievocata dalla criogenica esecuzione di "Tears in rain" nell'ambigua scena finale, è in grado da sola di donare ai protagonisti quello status di umana spiritualità anelata nel corso della spersonalizzante vicenda di passioni erotiche e filiali negate.

Se in fondo le tonitruanti note d'apertura composte da Alex North scimmiottavano quelle straussiane di "Also sprach Zarathustra" usate al montaggio come traccia guida, tanto da spingere Kubrick a preferirgli l'originale, così Scott e Villeneuve avranno concluso che fosse imperativo, almeno sul finale, attingere alla matrice mistica dell'anima bladerunneriana a dimostrare, con la nietzschiana lucidità di Eldon Tyrell, che a volte non bastano un sintetizzatore e due fuoriclasse della musica di celluloide per aspirare ad essere "più umani dell'umano".

La favola steampunk dell'incomprensione[104]

È un Amleto collodiano e colloidale sospeso tra la grazia diafana di un Marcel Marceau e la metallica melanconia del soldatino di stagno di Andersen, quello che Giancarlo Sepe fa contorcere, strisciare e boccheggiare negli interni brumosi del parigino Hôtel du Nord, dove la celebre famiglia di Elsinore si trasferisce, trapiantando il tragico viluppo di brame di potere e amore, follie autentiche e simulate, pulsioni incestuose e suicide, in un frenetico limbo coltivato con l'humus filmico di Marcel Carnè nella zolla teatrale di Jean Cocteau.
L'innesto si rivela decisivo e dirompente sin dalla prima lunga afasica "ouverture", dove il "teatro off" compie la sua metamorfosi in teatro "pop up", dichiarando al pubblico la sua vocazione di morbosa favola alla "nouvelle vague" grand-guignolesca, nella quale i personaggi germogliano come anaglifi viventi di un gioco olografico dalla scacchiera del palco, presentando il proprio nome sul recto e la propria indole sul verso di insegne da gotico "tableau vivant". Ben presto ci si ritrova scaraventati in una fantasmagoria di sapore "steampunk" memore dell'"Industrial Symphony" di Lynch, dove i personaggi si animano in stop-motion in una sequenza di Švankmajer, posseduti da un coreografico raptus venato di furore bellico-erotico, su cui domina l'incedere marziale di un Re Amleto titanico e steroideo che varca la caligine d'artiglieria della guerra al ritmo di un videoclip di Tarsem Singh sulle note minacciose della "Danza dei cavalieri" di Prokofiev. E quando, dopo il lungo preludio eidetico intessuto da partiture di gesti e movenze musicate e musicanti, in cui i primi fonemi di Amleto sono vagiti lanciati da una carrozzina, i personaggi si stabiliscono a Parigi e cominciano a vocalizzare un pastiche franco-italico pseudo-infantile, l' Hôtel du Nord si presenta come una convulsa lanterna magica disseminata di

[104] *Recensione dello spettacolo "Amletò" diretto da Giancarlo Sepe messo in scena il 9 Aprile 2015 nel Teatro La Comunità di Roma.*

cappi, macchinari e confessionali dai chiaroscuri postribolari, nel quale destrutturare e ricodificare continuamente il testo d'origine nella sintassi ipnagogica di un teatro delle bambole "Bunraku".
L'Hotel si fa condizione dell'essere fuori del Tempo per meglio rappresentare e riverberare quel ritornante Tempo umano della Storia rintoccato dagli equivoci e le incomprensioni generatori di guerre, omicidi e orge di potere. Così le scene si susseguono come stazioni lisergiche di una profana via Crucis tracciata nell'emulsione sonora delle musiche di Ravel, Aznavour, Faurè: gli orrori nazisti al tempo del governo di Vichy si alternano alle evocazioni della presa della Bastiglia, a decadenti baccanali di famiglia allietati dall'entraineuse Ofelia e una lasciva regina Gertrude reminiscente della Rampling di "Portiere di Notte", ai puerili battibecchi tra Laerte e Amleto alle incursioni di Rosencrantz e Guildenstern paludati come sicari nazisti di un action movie, all'omicidio del re per mano di Claudio che tramuta il primo in un tragicomico "revenant" velato, e il secondo in una sorta di gangster da film hard boiled.
Di icone dissacranti e dissacrate è disseminato questo fosfenico "itinerarium mentis in ego", viaggio nella psiche bizzosa e acerba di un Amleto-Peter Pan incapace di staccarsi dal "volto santo" paterno così come dall'eden uterino del ventre materno, riluttante ad entrare nell'età adulta delle decisioni e dei sentimenti anche quando, di fronte al suicidio di Ofelia alla quale non è riuscito ad unirsi nemmeno nella morte, suo unico bambinesco cruccio resta quello di stabilire in quale punto del canale Saint-Martin sia morta. Ma è proprio nella spastica agonia anfibia di Ofelia che, come una creatura sirenide impigliata all'amo invisibile degli inferi, si dibatte e rotola nelle vaschette d'acqua poste ai bordi del palco, che si compie quella rottura della quarta parete, imene meta-teatrale squarciato dagli schizzi rivolti al pubblico mesmerizzato dal caleidoscopio di allegorie sceniche stratificate tra finzione, citazione, storia e satira sociale.
Collirio epifanico offerto per lubrificare quegli occhi ormai privi di palpebra spalancati di fronte all'ultima immagine di Amleto che, silhouette in una composizione da espressionismo tedesco, procede verso la luce oltretombale dove i suoi "parenti terribili", burattinesche "figurae" dell'animo umano, lo attendono nell'oblio

che avvolge la Storia da cui tutti sono emersi per tornare "a dormire, morire, o forse sognare…"

Sottomissione
Recensione del romanzo di Michel Houellebeq

Come "H. P. Lovecraft: contro il mondo, contro la vita", la prima opera pubblicata per i tipi di Gallimard nel 1991, poteva considerarsi "de facto" un saggio pseudoletterario con l'andamento di un romanzo, così l'ultimo parto del francese Michel Houellebecq, passato nel giorno della sua pubblicazione sotto il battesimo del fuoco degli attacchi terroristici a "Charlie Hebdo" (scatenando un drammatico groviglio di rimandi ipertestuali tra finzione e realtà sul quale nemmeno lo scrittore, pur spregiudicato nelle sue invenzioni distopiche, avrebbe potuto fantasticare dopo essere stato ironicamente preso di mira nella vignetta di copertina del settimanale satirico), potrebbe definirsi un antiromanzo concepito come sovraccoperta di un lungo saggio, riassumibile in una manciata di concetti tanto intellettualmente dirompenti e grotteschi, quanto condivisibili nella loro radicazione in una spietata analisi antropologica di un secondo, assai meno estetico decadentismo della società occidentale.

Che il protagonista di questa (all'apparenza inedita) storia senza vocazione narrativa possa essere assimilabile o meno allo stesso autore, ad un professore universitario o a un membro dell'intellighenzia francese, è d'altronde ininfluente ai fini della valutazione letteraria. Se lo scrittore solitario di Providence gli era servito come "medium" biobibliografico (quasi alla stregua di quelli ideati da Borges per le sue false monografie d'autore) per descrivere la sua personale visione antiumanistica di un mondo degno solo di un remissivo disprezzo, la figura sfuggente del quarantenne docente di letteratura francese della Sorbona che alterna pacati impulsi suicidali a un'alienata promiscuità sessuale (comune anche ai protagonisti di "Piattaforma" e "Le particelle elementari") e il cui principio di realtà si regge sull'ossessione verso l'opera di Huysmans, creatore dell'esteta misantropo Des Esseintes, a cui ha dedicato la sua ponderosa tesi di laurea, è l'ennesima variante da "gioco di ruolo" di quell'archetipo umano condannato alla perdita delle proprie

coordinate affettive e identitarie già incarnato dall'artista Jed Martin nel precedente romanzo "La carta e il territorio". Al successo planetario dell'arte di Jed e alla progressiva autoesclusione dalla stessa società che quel trionfo aveva decretato, si sovrappone adesso in "Sottomissione" un percorso inverso che sembra applicare alla lettera con una efficacia simbolica dal retrogusto satirico il titolo stesso del romanzo più famoso di Huysmans, quell' "À rebours", "A ritroso" che è, proprio come questa nuova fatica di Houellebecq, un romanzo intenzionalmente mancato il cui fascino precipue consiste nello sfoggio stilistico-concettuale col quale ne viene giustificata, dalla prima all'ultima pagina, la sarcastica ragion d'essere. Perché infatti, replicando con un'astuzia citazionistica che ha più dell'irriverenza del lettore esacerbato che della riverenza del fine conoscitore, il processo di rieducazione "spirituale" di Huysmans che nel 1892, in una sorta di rivelazione ricevuta nell'abbazia di Notre Dame d'Igny avrebbe abdicato all'ateismo per abbracciare, più che altro nel suo formalismo rituale, la fede cristiana, il nostro professore si lascia guidare, senza particolari macerazioni interiori o dilaceranti travagli morali, verso l'accettazione del nuovo status quo che, alla salita al potere in Francia dell'islamista moderato Ben Abbes, nell'arco di pochi mesi scompagina e ridisegna l'intero assetto, culturale ancor prima che politico, di un'Europa ormai stremata da un sistema cristiano-capitalistico incapace di autoperpetuarsi. Non di un islamismo radicale e fanatico si fa tuttavia promotore il fittizio neopresidente devoto lettore delle sure del Corano, dal momento che il suo programma di islamizzazione si esplica attraverso la preservazione delle istituzioni esistenti, cattoliche e non, trasfigurate da un codice etico che impone l'adozione della poligamia e l'esclusione delle donne dal mondo del lavoro.

Una volta pensionato in anticipo con un sostanzioso vitalizio e la riserva di poter rientrare con tutti gli onori nella gerarchia universitaria a patto di affrontare il rito di conversione, il professore si ritrova per oltre la metà del libro a soppesare con erudita ponderazione i pro e i contro dell'entrare a far parte di un nuovo ordine politico che promette di riunificare, sotto l'egida di questo novello Khomeini Bonapartizzato, tutte le nazioni di fede islamica in una

riedizione, estesa a tutta l'Europa, dell'Impero Ottomano. Pur mediata dalla disincantata e a volte deumanizzante visuale del professore, l'incongruo scenario di una Francia del prossimo decennio che si arrende con estrema tranquillità, anzi si "sottomette", ad una repubblica islamica a lungo germogliata nel suo grembo, riesce del tutto verosimile alla luce delle argomentazioni sviscerate nelle colte conversazioni con i professori convertiti (tratteggiati come caricature dell'ipocrita intellettuale "engagé"). In fondo quello che viene tracciata tra queste pagine è una sobria rilettura nietzschiana di un Islam che propugna un'equilibrata diseguaglianza fondata sulla ricchezza di stampo oligarchico, nonchè sul predominio di una élite intellettuale deputata per questo a tramandare i migliori rami genetici grazie a nuclei famigliari composti, con l'intermediazione di esperte mezzane, da un numero massimo di quattro mogli, permettendo anche ai più disadattati dei professori di scoprire le gioie della vita coniugale. Scongiurata è quindi la vita di angosce, lotte e fallimentari tensioni sessuali che caratterizzavano l'uggiosa esistenza dei personaggi di "Estensione del dominio della lotta": rimosse le tentazioni erotiche alla base della competizione tra maschi alfa e beta, il professore giunge alla conclusione che la prospettiva di una vita sessuale regolata da una disciplinata promiscuità sia preferibile a quella sregolata, emotivamente e letteralmente sterile, condotta con le meretrici contattate via internet.

Così l'abdicazione alla libertà e all'individualismo a tutti i costi professati dal neoliberismo sfrenato viene ripudiato come il vetusto cascame di una civiltà finita nel tritacarne di feroci conflitti economici, incapace d'iniettare fiducia nel presente o nel futuro una volta polverizzate nei fatti le idee di nazione, stato, famiglia, lavoro, sminuzzati dalla legge della prevaricazione delle lobbies e dei gruppi bancari che non si peritano di fare strame delle masse per soddisfare il piacere suicidale del profitto e del dominio. Di questa civiltà, come il carapace incrostato di gemme per volere di Des Esseintes che finisce con lo schiacciare la testuggine, resta solo la gloria dell'arte forgiata nel corso dei secoli. Alla fine, alla figura di Huysmans che nonostante la nuova vita da oblato benedettino continuava a concedersi prese di tabacco e i manicaretti della domestica, al quale

il professore dedicherà un ultimo testo critico scritto come prefazione di una riedizione dell'opera completa, viene contrapposta in chiave esemplificativa Dominique Aury, l'autrice che sotto lo pseudonimo di Pauline Reage aveva imbastito il più geometrico e assolutizzante dei rapporti di sottomissione esposti in letteratura nel romanzo erotico "Histoire d'O". "C'è un rapporto tra la sottomissione della donna all'uomo come la descrive Histoire d'O" osserva Rediger, nuovo rettore della Sorbona "e la sottomissione dell'uomo a Dio come la contempla l'Islam (…) l'Islam accetta il mondo, e lo accetta nella sua integrità. Accetta il mondo così com'è, per dirla con Nietzsche".
E seppure in superficie il romanzo tenda a presentarsi come l'apologia fantapolitica di un funzionalismo sociale che solo la rinuncia all'autodeterminazione e la negazione del centralismo umanistico potrebbero ancora garantire, esso nasconde nelle viscere quella che, dopo "American Psycho" di Bret Easton Ellis e "Fight Club" di Chuck Palahniuk, appare forse come la più clinica e tragicomica presa d'atto dell'agonia terminale di un sistema, orfano di fulcri valoriali, già da tempo collassato in un Big Bang silenzioso di cui la crisi contemporanea non è che l'eco prolungata dall'onanismo finanziario.

L'insonnia dell'uomo nero

In un'era di ristagni letterari condita dalle frattaglie paratattiche lasciate dai "cannibali", dai telegrafisti di bukowskiana memoria e da "parvenu" di schiatta televisiva, l'incalzante stillicidio ipotattico trasudato dai racconti di Giuseppe Aloe sembra segnare il passo di quella rincorsa retrospettiva avviata (per noi cittadini del dopo 11 settembre) dietro l'ombra di un contemporaneo "Babau" celato nella quotidiana irreprensibilità di un simil-Lecter per cui "la morte è ridicola in qualunque modo essa arrivi"[105]. Dignitoso e asettico spauracchio il cui procedere tra grumi d'interpunzioni e selve di asindeti suona come un rigoroso preludio al dimezzamento della vittima designata che non è solo mero atto di cannibalismo della carne. Che poi all'autore, diversamente dal blasonato best seller di King, non urga in alcun modo stabilire il colore di questa metà ingerita, è da ritenersi più l'esito di una soggettiva constatazione di fatto condotta sulla materia del reale, sfociante semmai in un raffinato "naturalismo visionario", che di una presa di posizione di natura egotista o pamphletaria, cui più volte le pagine di Aloe sembrano prestare il fianco.
Perchè di essenziale resta la testimonianza di colui che al termine della raccolta sperimenta il "mezzo sonno" nel suo stato di morte imperfetta, facendosi emblema di una condizione costituiva della civiltà post-industriale. Il rapporto di colui che al termine della pacata "totentanz" danzata da queste sette novelle "grigie", assurge ad epitome semi-vissuta di una saga di semi-mortuari estratti di vita. Sospesi nell'incolore gelatina di questa medietà che non ha nulla di aristotelico quanto semmai di limbicolo, i personaggi di Aloe si limitano a sondare il tessuto sfibrato della propria routine, armati

[105] Giuseppe Aloe, *Non pensare all'uomo nero, dormi…*, Perrone 2011

della gelida sufficienza notomica del professore di medicina che pratica la dissezione della moglie del protagonista del primo racconto "La Iena". Un testo in cui i ceselli lessicali attinti dai registri specialistici della zoologia e dell'anatomia coniugano le arguzie estetiche di un Manganelli con l'asciutta e metodica irrazionalità del Kakfa di "Nella colonia penale". Entità che periodare dopo periodare si contorcono nella "quiet desperation", come direbbe il protagonista del racconto londinese "Elephant and Castle" citando una canzone dei Pink Floyd, fossili viventi tormentati dagli spettri patogeni che dal fondo delle loro coscienze possono risalire in superficie "con una certa semplicità, basta che il flusso di vita si laceri di poco, che la gromma si assottigli fino a forarsi". Ed è contro l'esiguità di questa membrana che fluttuano, sommosse dal vitale beneficio del dubbio, vicende dimezzate vissute attraverso la patina criogenica di personalità rapprese nell'ipertrofia del calcolo, come accade allo zelante geometra di "Planimetria" che finisce con il logorarsi nella mente e nel corpo nei fallimentari tentativi di prendere le misure di una stanza, quasi coltivasse l'ardire di dominare le coordinate dell'assoluto. Finirà con il ridestarsi in questo "vano metafisico", interno "dechirichianamente" funereo, incapace di restituire sostanza di senso ai sintagmi tecnici del suo mestiere, ormai divenuti elementi oscuri di un "linguaggio minaccioso e ribaldo" nell'asintoto di una vita parziale ed incontinente che ai suoi piedi riaffiora organicamente sotto forma di urina.
Estranee ed impersonali sono anche le strutture spaziali ed architettoniche entro le quali i flussi narrativi s'intorbidano, trascinati verso quella cauta e calibrata risacca di aggettivi e subordinate che si rifrange addosso allo sfintere occluso di un finale che nulla chiarisce o conchiude, poiché nulla necessita d'essere spiegato o arginato per poter essere goduto nella sua significativa assenza di nessi. Reminiscente di quell'inquieto errare dell'"Uomo della folla" di Edgar Allan Poe, anche quello configurato da Aloe innalza a codice esistenziale il vivere come vagare nell'anomia della massa slegato da qualsiasi finalismo o imperativo categorico. Un vagare che può coincidere al suo capo estremo, per la sua arcana lacuna di causalità, con la stasi dell'uomo che nel testo a doppio fondo "Un racconto-

Atequenfim", con cui Aloe tende le mani all'euristica magia delle "Finzioni" di Borges, fa del riposare una missione inintenzionalmente soterica, di ascendenza zen: resoconto del ritrovamento e fittizia pubblicazione dell'unico racconto "finalmente" scritto dal padre del narratore, da cui traspare l'indispensabile inutilità ed il potere epifanico, quasi terminale dell'atto dello scrivere, correlativo letterario del "respiro del protagonista che si sdraia sulla brandina" assunto ad acme stesso dell'aspirazione creativa di ogni scrittore, essendo il soggetto di un uomo che riposa "culmine di ogni possibile raccontare". Una velleitaria paresi passibile di acquisire i tratti della melanconia alchemica che affligge l'uomo insofferente all' "albedo", al biancore della neve, quindi alla chiarezza, nell'artica mestizia cartesiana di "Let it snow". L'aura siderale che ingloba gli ambienti e i ricordi che in essi solidificano come stalagmiti mnestiche, sono propri anche di quella Londra ectoplasmica descritta in "Elephant and Castle" che "vista dal basso non ritrova alcuna forma di vita sostanziale, anzi è come disfatta dalle sue stesse rovine". Una metropoli figurativa e figurata che nordicamente (settentrionalità interiore più che geografica) si staglia contro i diorami continentali della desolazione spirituale come in una riproduzione slavata dell'"Europa dopo il diluvio" di Max Ernst.
Affidata al brusio narrante del marito che da lontano osserva la moglie alienata, o a quello dell'anziano che assiste all'apertura del cranio della moglie uccisa dal tumore, questa ennesima, algida incarnazione del "male oscuro", che con la sua timbrica brumosa serra tra gli artigli l'intera raccolta, è aspra e densa quanto sa esserla una ricognizione autoptica compiuta su un organismo i cui più nascosti automatismi fisiologici risultino ancora confinati in quell'area dove solo le intuizioni e le pulsioni conservino dignità di scienza. E se all'autore non interessa lasciar adombrare anche soltanto la speranza che da questa "mezza morte" possa esservi il riscatto nel recupero della "mezza vita" perduta, è perché al di là di tutte le possibili proiezioni letterarie, una volta esaurita la sciamanica cerimonia della scrittura che nulla più concede a piani provvidenziali e a gerarchie divine, "è meglio non pensare all'uomo nero". Perché, appunto, direbbe Roger Waters, la luna è tutta oscura.

Per un Manifesto dell'Arte Medianica

"More needs she the divine than the physician".

William Shakespeare, *Macbeth V, 1, 71*

Murillo de Rio Leza, Spagna 1976: la piccola Silvia Landa offre allo sguardo esterrefatto del nonno, localizzata sulla mano destra, quella che la medicina legale certifica come eritema per congestione dei capillari, nonostante la bambina non si sia procurata fisicamente la ferita. A 16 km da Murillo, nel paese di Longrono, la gemella Marta, alla stessa ora in cui la sorella si accorge della chiazza sulla mano, riporta un'analoga ferita per bruciatura maneggiando un ferro da stiro. Ulteriori test e verifiche, sincronizzati mediante cronografia, condotte sulle gemelle dalla Società Spagnola di Parapsicologia, confermeranno il fenomeno di condivisione di facoltà sintonico-extrasensoriali agenti attraverso stimolazioni di origine organica, proprietà che va sotto la definizione di ESP. Purtuttavia irrisoria dovrà ritenersi, ai fini della esposizione di ciò che costituisce il soggetto di questo manifesto, la convalidazione teorica della natura biochimica della vicenda che intenderebbe rilevarvi quell'interscambio di fasci di neutrini da un cervello all'altro (capacità, secondo tale visione, non limitata ai soli gemelli) in grado di influenzare il tessuto gliale del sistema nervoso raggiunto da tali particelle, innescando meccanismi allucinatori simultanei di variabile entità neurale.

In effetti, è della extrasensorialità accolta per la sua valenza figurale che s'intende piuttosto qui fare il volano di una concione a sfondo metafisico-poietico, che cioè lumeggi l'innegabile coesistenza di arbitrio e fatalità nelle strutture non soltanto archetipiche e mimetiche della inveterata protensione espressiva dell'essere umano. Ben altre ustioni occorrono a chi ponga la mano sulla materia inerte del proprio dilemma. L'espressione autentica situa l'istante del suo prodigio nella violazione di questa moritura molecolarità dell'essere.

La rappresentazione dei lampi, tuoni e fulmini favoleggiata da Senocrate e Plinio, è ancora alta sulla testa degli uomini che ne avvertano la vicinanza alla loro sovrumanità. Non va dunque considerato determinante il soccorso di una empirìa dimostrativa, fornita che essa sia di criteri di analisi diagnostica, parascientifica, panteistica o cultuale, mirata alla esplicazione esaustiva di quelle che possano essere le dinamiche proprie della dote extrapercettiva, da essa avvalorabili in relazione al procedimento artistico. Di tale acquisizione culturale sarà invece sufficiente assimilare, antropologicamente acclarata, l'incidenza suggestionale sulle proprietà estetiche e semiche di una eterogenea serie di episodi artistici, germogliati con minore o maggior grado di intenzionalità, dalla "diserta gleba" di una dimensione "mediatica " extratecnologica sempre lambita e adombrata nel corso dei secoli (e come vedremo ancora inalterata nelle modalità di suo usufrutto agite dalle comunità preindustriali).

L'arte Medianica reclama a sè, in conseguenza di questo Arkè attivo nel sottosuolo delle risorse rappresentative e comunicative umane, la funzione evocativa della *riattribuzione dei dispositivi periferici input/output organici allo spirito estetico ed empatico, nella nostra era soppiantati dall' Idolo Tecnoburocate della Protesi multiforme.* L'arte Medianica è difatti l'eco rovesciata dell'achtung che risuona nei sistemi sinaptici di chiunque oggi giunga alla constatazione critica di ciò che Konrad Lorenz individua essere (nel 1973), nell'attuale sistema sociale, la tendenza alla *Neofilìa*, psichismo ingenerato dalla incessante proliferazione dell'oggettistica voluttuaria tesa ad intensificare la brama di rigetto della primitiva disposizione all'unità con la natura.

"Il mago" sostiene Horkheimer "si rende simile ai demoni [...] benchè il suo ufficio sia la ripetizione non si è ancora proclamato - come l'uomo civile, per cui i modesti terreni di caccia si ridurranno al cosmo unitario, alla sintesi di ogni possibilità di preda- copia ed immagine del potere invisibile[...]. Nella scienza funzionale, le differenze sono così labili che tutto scompare nella materia unica".

La coartazione alla regressione e all'atrofia dei nuclei immaginativi e poieitici, a tal misura continuativa e formalizzata da rendersi inavvertita, alla quale l'industria culturale sottopone i ranghi della sua utenza "digitalizzata" in campioni di mercato e statistiche

commerciali, omogeneizza le pulsioni ataviche che indirizzavano l'uomo alla conoscenza della natura in sè e del ruolo di intercapedine di sè medesimo tra essa e il proprio essere pan-empatico (a tale refuso filogenetico andrebbe probabilmente correlata l'eziologìa dell'apparato magico-extrasensoriale comprensivo di tutti quei fenomeni poi brutalizzati dalla letteratura fantastica e dai dossier sul paranormale), ammaestra le sue istintualità ricorrendo alla serializzazione cosificante del sesso (industria pornografica) alla quantizzazione utopica delle ideologìe (collegi elettorali e populismo partitico)all'estensione mercificata, ipocritamente liberalizzata delle sue possibilità di trasmissione di idee e messaggi (telefonia mobile, tv, giornali ed internet) alla standardizzazione su larga scala del momento ludico spettacolistico e delle forme d'arte da questo stratagemma spacciate per prodotti di originalità creativa (cinema, videogames, cd musicali, quadriennali) allo scopo esclusivo e subumano di formattarle dentro i caselari dell'economia produttiva autoreferenziale, quest'ultima desautorando l'uomo dall' affanno creaturale di tornare alla ricezione immediata della soddisfazione di tali necessità ancestrali nella sola fruizione della natura. Di questa retaggio abortito abbiamo molteplici riprove nella letteratura dedicata agli sciamani, alle monografìe di antropologìa culturale sullo spiritismo degli haitiani, alle ritualità apotropaiche, funerarie, propiziatorie, iniziatiche et similia. Marlo Morgan descrivendo scrupolosamente nel suo celebrato romanzo"E venne chiamata due cuori" l'esperienza acquisita a contatto con una delle ultime comunità aborigene viventi nell'outback australiano, riporta, tra le altre circostanze e informazioni culturali da questa apprese, l'espediente adottato per individuare falde acquifere nel mezzo del deserto grazie a virtù rabdomantiche e a capacità esp utilizzate per comunicare a enormi distanze la sua esatta ubicazione al resto della tribù.

L'arte Medianica pertanto si richiama, per via traslata, alla trasmigrazione dei corpi astrali per ciò che attiene alla sua qualificazione di succedaneo lirico dei moderni sistemi logistici,allo spiritismo, alle pratiche dell' Ou-ja, della psicografia e alla trance medianica in quanto di pre-razionale esse conservino rispetto alla loro subordinazione demistificante e asettica patita ad opera del predominio

gerarchico del pensiero sistematico occidentale, linguaggio proprio alla uniformità plutocratica vigente nel regno industriale; alla tiptologìa, concepita come anagogìa della travalicazione della verbalità e dei fideismi merceologici intrinseci al pensiero partitico-clientelare; inoltre come potenziale codificazione di un esperanto che renda universalmente appetibile il banchetto focale catturato dall'otturatore cerebrospinale puntato sul mondo sensibile (adulterato dal patè de fois gras andato a male delle categorìe behaviouristiche predicate dalla Disciplina ipotalamica della pubblicità a banda larga spandibile attraverso ogni pedice mass-mediatico esistente). L'arte Medianica consegue la sua epifanìa anche e sopratutto malgrado le recenti crociate digitali intraprese dal sortilegio dei voxel e dei pixel: essa in verità se ne appropria nella misura in cui i nuovi plug -in grafici utilizzati nella ri-creazione di mondi autosufficienti (vedasi Final Fantasy-The movie, ottimo esempio di arte medianica cinetica limitatamente alle proprietà visuali) si trovino a surrogare con efficienza poetica il plus-valore conferito alle rivelazioni ecto-plastiche ottenibili altresì nell'arte visiva a realizzazione manuale,con l'ausilio dell'alchimìa suggestionale immanente alla pura figurativtà. Certo la medianicità di questo e altri film di videoart riproducono la genuinità della irriflessione plastica dello stato extrapercettivo artistico ma non l'unicità dell'opera, dato che ne inficia la riconoscibilità di mero fenomeno, condizione prima della creazione medianica (si dovrebbe insomma garantire questo aspetto invalidando i sofwares utilizzati e impedendone proiezioni simultanee) come analogamente si comportò Jean Michel Jarre distruggendo il master di un suo famoso disco venduto all'asta col valore di oggetto d'arte).
Il trittico delle delizie e le Tentazioni di S.antonio di Hyeronimus Bosch, "Il pellegrinaggio a San Isidro" e le pitture della Quinta del Sordo di Goya; Ensor, "L'isola dei morti" di Böcklin, i tramonti e le albe laziali e apuane di Nino Costa, l'Angelus di J.F.Millet, Kupka, Delaunay e il cubismo orfico, i dipinti per l'università di Medicina di Vienna di Klimt, il periodo mistico di Piet Mondrian, il liberty morboso di Alberto Martini, il trittico della guerra di Otto Dix, i Cadavre Exquises dei surrealisti, la serie della Spiaggia di Rosas e le prime applicazioni della paranoia critica di Salvador Dalì; il

pionerismo videoartistico di Man Ray, Duchamp e Renè Clair; le anamorfosi anatomiche di Francis Bacon; le "Trasformazioni forme spiriti" di Giacomo Balla, il gusto fantasy-retrò dell' illustratore Karel Thole; "Nightawkers" di Hopper; i passaggi e i biopaesaggi di H.R.Giger; Alviani, Vasarely, Kiefer; il naturalismo mistico dei paesaggi di Balthus e Wyeth; queste e altre meno significative prove di arte extra-percettiva si aggirano inquietanti e veridiche sotto gli archivolti dei secoli corrosi dai mortai delle rivoluzioni e delle restaurazioni, situandosi in posizione ancillare nei riguardi di ciò che nell'arte medianica (qui in parte definita nel rispetto della sua configurazione polimorfa ed instabile che ne proibisce una teoresi terminale) si compone e va ancora componendosi all'insegna non di un movimento razionalizzato nei suoi estremi estetico-deontologici, quanto nell'egida di un patto "MANTICO" tra la rimozione reversibile delle pregiudiziali affiliate al gusto egoico e una RI-FORMAZIONE delle strutture rappresentative del FORMALMENTE ESPRIMIBILE.

L'arte medianica fraternizza, in altre parole, con il coté trans-corporeo delle imprese compiute da Emanuel Swedenborg e Jackson Davis in proporzione alla sua caratteristica attitudine, in campo artistico, a quello che l'antica retorica definiva sineciosi, in base al quale nel linguaggio si affermano, d'uno stesso soggetto, due contrari. Come volevano i surrealisti, i termini dell'antitesi, secondo una calzante definizione di Franco Fortini, cessando di essere percepiti come contraddittori, danno luogo all'atto conoscitivo-espressivo. L'arte medianica si colloca alla sorgente di questa sottospecie dell'oxymoron, ne è la continua palinegenesi semantica, di per se stessa inglobando tanto la cognizione della materia (kore secondo Platone) quanto quella più viscerale del Fluido Universale, elementi costitutivi della fisicità nella quale i fenomeni medianici e spiritici in senso più ampio vengono sempre a manifestarsi. A undici anni Davis percepì a distanza il trapasso della propria madre assorbendo una visione in cui si mescolavano paesaggi raggianti ed elementi simbolici. È giocoforza a questo punto rimarcare la discriminante estetica che sostanzia l'espressione medianica nella sua ineluttabile Figuratività nutrita di coefficiente Neo-plastico (senza per questo contravvenire all'affermazione dell'assenza di deontologìe dal

momento che nell'atto medianico si opera comunque una rappresentazione soggetta a varianti, appunto, di radice plastica). L'esito di questo assunto, ottenuto in forza di ciò che operativamente potrebbe venire equivocato con le dommatiche dell'automatismo (il suo analogon spiritico essendo d'altronde la psicografia) sperimentato "dadaisticamente" dai surrealisti ed in seguito nel tachisme, nell'action painting, in alcuni esempi dell'arte informale, e nella sua simulazione calcolistica dei frattali, deve considerarsi estraneo anche a quel suo stadio compromissorio istituito tra componente stocastica e momento volitivo-espressivo contenuto nell'uso del frottage e del grattage introdotto da Max Ernst. Ecco come, a fronte dell' enumerazione di ecoles dell'avanguardia storica fin qui incontrate, sia più che naturale dedurne la repellenza dell'arte medianica nei confronti delle griglie di contenimento (alle quali si è fatto riferimento in precedenza discutendo di industria culturale) create dalle recenti batterie di esegeti prezzolati che riducono la prassi artistica ad esercizio boulomaico/volontaristico del mondo del desiderio proiettato sul grado zero dei contenuti, venendo ciononondimeno per questo irregimentata (e dunque tradita) dal suo ossimorico volersi altro da sè in ambito espressivo, pretestuosità che la trascina al parto di una semplice Forma AUTRE di ostentazione del privilegio dell'artista d'essere tale. Nulla di più alieno all'arte medianica! Quel che l'artista si assumerà il compito di lasciar diffondere dal suo particolare medium, sia esso di qualità musicale, visiva, tattile, scultorea, architettonica etc (nuova forma umanizzata del broadcasting !) esibirà gli attributi (non necessariamente li avrà in senso di "datità", come premesso all'inizio di questo manifesto) di una ricezione esterna assorbita in proporzione alle sue estensioni psico-periferiche interfacciate con la totalità dell'esperibile, quindi del tutto sottratta a qualsivoglia tendenza ad automatismi, per loro essenza vincolati all'enclave del proprio corredo individuo di particolarismi focali stereotipi e non. L'arte medianica conserva, sempre e nonostante possibili aperture a ermeneutiche di vario indirizzo, una profonda ostilità alla forma speculativa dei suoi soggetti, irrimediabilmente destinati alla criptica del lirismo plastico nella misura in cui le venga delegata l'evocazione Ecto-critica di stati poetici, emanati questi

ultimi tanto da enti umani, quanto animali, vegetali, climatici e terrigeni. Bisogna dipingere "con argento, minio, oro, porpora, lapislazzuli, luce di Dio e divino amore per MEDIUM" consigliava Costa al giovane allievo De Carolis: egli subodorava appieno il mordente dell'arte medianica. Il trasporto irriflessivo-sensibile. La permeabilità empatica. Il colorismo, la figuratività e la luce sta all'arte medianica come l'estasi sta a S. Teresa d' Avila, il poltergeist alle case infestate, gli ectoplasmi alle sedute spiritiche e l'involucro ai crostacei. Gli arcani dell'arte medianica possono rintracciarsi anche, in base alle chiavi interpretative sin qui delineate (e questo, più che un manifesto, andrebbe inteso quale ricettario tra i tanti possibili dell'arte umana) nella vicenda letteraria del Nouveau Roman meglio nota anche come Ecole du Regard, relativamente alla sua prospettiva antiumanistica volta a fissare l'attenzione sui mezzi rappresentativi, su una narrativa di "cose " ed "oggetti" che giunga a detronizzare l'occhio giudicante a favore di una pura fotonevrosì assai affine ai meccanismi medianici concentrati sulla visualizzazione ossessiva. L'avallo all'arte medianica proviene anche dalla branchia musicale applicata alla ricerca dell'impressionismo sonoro e delle traslitterazioni acustiche di stati dinamico-cromatici assunti dalla vis medianica di trasmissione lirica di materiale extrasensoriale (leggasi Pierre Schaeffer e allievi) e dai chiarivari extra-vaganti di Edgar Froese alla fine dei '60 (fondatore dei Tangerine Dream). Altresì illuminante al proposito la forma con la quale il brano di Gyorgy Ligeti "Lux Aeterna" (che attraverso sterminate stratificazioni multiple a cascata di esecuzioni per coro, converte alla perfezione la trasumanazione esperibile per via musico-figurale) si trasfonda nel commento delle sequenze compensatorie (in senso appunto di trance estetica) del viaggio Oltre l'Infinito nel terzo tempo di "2001 Odissea nello Spazio" di Kubrick (regista che con "Shining" e "Eyes Wide Shut", assieme ad Antonioni con "Deserto Rosso" e "Professione Reporter", Kieslowski con "Film Blu", Fellini con "8 e ½", David Lynch con "Eraserhead", Andrzey Zulawski con "Possession" e "On the Silver Globe" elabora esemplari prodotti di arte medianico-cinematica).

Resta ad ogni modo pacifico che l'artista non potrà decidere egli stesso, arbitrariamente (come si sarà compreso tirando le somme

della nostra rhesis pseudo-teorica) di farsi creatore di opere medianiche avvalendosi della sua nuda forza produttiva, filosofica o meramente intuitiva (insomma, l'arte medianica non si forma in previsione di aste televisive!)
La medianicità (in confutazione delle asserzioni Schopenaueriane) non plasma la realtà a partire dalla volontà e dalla rappresentazione, bensì da quest'ultima e dalla liquidazione della prima. Nessun codice a barre potrà mai codificare la medianicità!
D'accordo con il tantrismo, si potrebbe aggiungere che la conoscenza dialettica, in quanto appartenente al piano strettamente umano, è relativa ed insufficiente: l'intelletto attivo è inferiore a quello passivo e non può cogliere il divino (intendendo con quest'ultima definizione la maggiore intensità epifanica dell'azione medianica rispetto alle fenomenologie del quotidiano).
Il concetto di arte medianica ha dunque la valenza di un parametro esercitabile in potenza (in senso lato) su qualsiasi casistica estetica entro cui la forma espressiva venga a rivelarsi. Conseguentemente, la minore o maggiore medianicità di un opera, non potrà mai essere stabilita strictu sensu all'infuori della pressione empatica, dello "verfremdungseffekt" (Brecht ci passi il termine), "ostranenie", dello straniamento dei rapporti rappresentativi tra recettore e materia recepita, evento rinscontrabile sulla scorta delle indicazioni massimali qiui esposte, fenomeno imperscrutabile legato ad una genialità che appartiene all'uomo allo stesso modo enigmatico in cui egli è schiavo della bioritmica del proprio corpo e delle proprie terminazioni ipofisarie, e dunque della sua innata inclinazione alla fusione con il fluido universale (chiamasi Mana, Entelechìa, Nous, Shakti, Uno) nel cui cerchio vitale si risolvono le sue astrazioni e le sue densità. Così la piccola Silvia Landa non avrà mai la certezza del giorno in cui potrebbe scoprire un'altra inspiegabile scottatura sulla sua mano. L'arte e l'uomo sono due gemelli separati, intercomunicanti per vie segrete. Il medium non sarà altro che la sua ambizione all'evocare l'amalgama intrauterino perduto. Ecco una indiscrezione della sacralità che risiede nel cosmo. Nulla di più feroce e struggente al mondo dell'orgasmo a distanza.

La Morte come fine del Tempo

La Morte: trasformazione del tempo, prolungamento del tempo, rigenerazione del tempo, sublimazione del tempo, "impasse" del tempo, "enclave" paratemporale, "conditio sine qua non" del tempo.
Da una prospettiva antropologica, la definizione di caratura culturale e sociale che la Morte viene ad assumere all'interno dei sistemi di riferimento cronologici delle comunità primitive, preindustriali e della civiltà contemporanea occidentale, responsabile quest'ultima di quel processo su larga scala che va sotto il nome di "melting-pot culturale", ha permesso una maggiore complessificazione del problema gnoseologico e percettivo inerente alla determinazione, tanto controversa e dibattuta, dell'astrazione Tempo.
Il dissolversi dei corpi, la liquidazione dell'autocoscienza, l'annichilimento della materia, "immagini concettuali" che si presentano sottoforma di dati che vanno a comporre quella tabula baconiana delle assenze al cui cospetto la coscienza vacilla. Di fronte al "cupio dissolvi" della cessazione organica del corpo alla cui presenza si deve la sistematica razionalizzazione delle sequenze evenemenziali costruite sulla scorta delle mutazioni climatiche, vegetali, celesti, geologiche, ogni realtà culturale si vede chiamata a confutare, riformulare o ampliare quegli schemi prestabiliti in forza dei quali gli è concessa la pensabilità pragmatica del tempo.
La "querelle" che s'innesca nel postulare l'assenza dell'Ego giudicante è dunque suscettibile di librarsi nelle sovrarazionali o paramentali categorie della sapienza cultuale, allorquando non cerchi

soddisfazione nelle gelide teorie della fisica. In entrambi i casi la Morte non cessa di esercitare la sua connotazione destabilizzante sulle strutture psichiche che tendono a profilare un flusso durativo che deve la sua efficacia concettuale all'esclusione del "finis vitae". In altre parole, come affermava Guicciardini cinque secoli fa, "è certo gran cosa che tutti sappiamo avere a morire, tutti viviamo come se fussimo certi avere sempre a vivere".[106]
Il "cotidie moremus" degli antichi e la credenza cristiana nella vita eterna dopo la resurrezione appaiono in tal senso espressioni collettive della "ratio essendi" stessa della facoltà umana di seguire quel tracciato di eventi che viene codificato e accettato una volta assorbiti i canoni mentali del nucleo sociale in cui si vive.
Ma altrettanto significativa è la constatazione di come nelle diverse esperienze filosofiche e spirituali del mondo orientale (specie in quelle induiste e di matrice persiano-pitagorica) la morte possa essere accettata per la sua capacità di declinare l'esistenza umana in diverse forme di energia riaffermate in virtù di un potere transmorfico che agisce attraverso la reincarnazione nella materia, nello spazio e nel tempo, o per il suo il valore astrale che consente la manipolazione del tempo insieme alle altre dimensioni conosciute (è il caso della trasmigrazione delle anime nel ciclo del samsara presente nella visione buddhista).
A dimostrare come questa caratteristica non sia dopotutto appannaggio della sola tradizione buddhista, Robert Hertz fornisce uno degli esempi delle diverse modalità di concezione dello stato spirituale oltre la morte: si tratta del culto dei morti praticato dai Berawan del Borneo. Questa società concepisce l'esistenza dell'essere umano quale sinolo di corpo, chiamato "usa", e di una componente spirituale chiamata "talanak", che non può essere assimilata alla nostra definizione di anima: in determinate situazioni (quelle cerimoniali) essa varia la sua natura e manifestazione per cui durante le sedute terapeutiche può apparire sottoforma di una sostanza così sottile da poter essere afferrata sulla lama di una spada.[107] Inoltre il

[106] Guicciardini, *Natura dell'uomo, storia, società, Ricordi* – Guglielmino Grosser, Le Monnier 1993

tempo del talanak non corrisponde all'eternità: qualche tempo dopo la morte, l'anima di un defunto si trasforma in qualcos'altro e non si usa più la parola talanak, in associazione a lui"[108]. Al valico del confine spaziotemporale, l'anima acquista infatti una Perfezione temporale estranea all'mperfezione e alla gracilità cognitiva degli esseri umani.

Ma a ridosso di questa congiuntura di fede e pseudo-scienza si situa, su un piano di riferimento assoluto, l'idiosincrasia più diffusa dinanzi alla irrapresentabilità dell'esperienza del non-essere, e che in gran parte adempie alla funzione di motore primo di tutte le speculazioni vigenti sul fenomeno della morte (e, come Bronisław Malinowski sostiene, alla radice di ogni pratica religiosa): quella del raccapriccio, dello sgomento, dell'angoscia, del terrore (vissuto con note tragicamente più alte dai malati terminali o da chi sia sconvolto da presentimenti di morte) biologicamente giustificabile per un verso, culturalmente opinabile per un altro, a seconda delle strutture sociali in cui venga a manifestarsi.

In effetti la sfida del tempo implicitamente intrapresa dall'uomo contro il potere annichilante della morte contiene, parafrasando la constatazione di Max Scheler, una sua irremeabile sconfitta nel fenomeno di graduale inversione proporzionale che si verifica tra il passato dell'uomo ed il suo futuro sul quale agisce una contrazione della possibilità prodottasi all'interno dell'esperienza della temporalità. Tuttavia, ad onta di questa posizione, non è ancora proibito assegnare a tale processo di compressione una natura puramente quantitativa o astratta. Le inversioni di pensiero delle quali si è fatto capofila nel nostro tempo Sartre, rimuovono i sigilli apposti da Scheler alla grandezza della variabile "Futuro" per consegnarla alla dimensione dell'Eterno. Ma quella che si è appena definita una sfida affetta, nella sua stessa formazione, dal morbo del fallimento, va soppesata alla luce della lezione che Epicuro impartì a Meneceo, e che nel corso dei secoli non ha perso in forza

[107] Huntington e Metcalf, *Celebrazioni della morte – Antropologia dei rituali funebri*, Il Mulino 1979
[108] Ibidem

argomentativa: "(…) il più rabbrividente dei mali, la morte, nulla è per noi perchè, quando noi siamo la morte non è presente, quando è presente noi non siamo".[109]

Una prima considerazione di fondo può tornare utile come piattaforma speculativa sulla quale condurre le prossime riflessioni: la coscienza umana si presenta temporalmente incommensurabile a se medesima, a causa del suo status di precarietà compresa tra un vertice originario del quale non ha memoria né, di conseguenza, una consapevolezza riconducibile alle proprie categorie razionali (il non-essere anteriore alla nascita e quest'ultima) e un'altrettanto inesperibile polo nei riguardi del quale si può nutrire angoscia solo in forza del ricordo-non ricordo del proprio nulla originario (morte e ritorno al non-essere).

Baudrillard: "La nascita in quanto evento individuale irreversibile, è altrettanto traumatizzante della morte. La psicoanalisi lo ha espresso in un altro modo: la nascita è una specie di morte. E il cristianesimo non ha fatto altro, con il battesimo, che circoscrivere mediante un sacramento collettivo, mediante un atto sociale, questo evento mortale che è la nascita!"[110]

Se adesso sovrapponiamo l'aforisma epicureo alla solida superficie di questa fragile forma di certezza, si assiste all'ovvia emersione di un dato all'apparenza trascurato, quel che nelle parole del filosofo fluttua tra le righe s'illumina di una sua drammatica verità: il "tempo vissuto" della coscienza (la durata interiore direbbe Bergson), si tramuta nell' "atemporalità dell'incoscienza" propria dell'assenza di autopercezione dell'ego. La presenza del non-essere intrinseca alla morte viene ad interrompere il flusso della durata psichica intima di ciascun uomo. Ecco dunque che l'evento della morte nel quadro dell'esperienza individuale determina il collassamento del "tempo privato" nel "cul de sac" della disintegrazione organica. Ed è lecito parlare sin d'ora di Micro-escatologia cieca, fintanto che si scelga di restare nel territorio del positivismo.

[109] Epicuro, *Epistola a Meneceo, Corso di filosofia, Materiali 1*, Salvatore Veca – Bompiani 1993

[110] Jean Baudrillard, *Lo scambio simbolico e la morte, cap. 5- L'economia politica e la morte*, Feltrinelli 1985

Per un altro verso il Tempo Sociale ne risente nei limiti della privazione di quei tempi dell'interazione resi possibili dall'attività del soggetto scomparso: la Fine del Tempo si carica pertanto di una bivalenza disomogenea, se si avalla l'esclusione di una proiezione trascendente del tempo umano in una sfera extrafisica (come sostiene la gran parte delle sapienze cultuali).

"Io posso continuare a far vivere mia madre dentro di me anche se lei non c'è più. Ma proprio questo mi fa pensare che la morte di mia madre significa che lei non potrà più pensare me nella sua mente. Sono morto dunque io dentro mia madre".[111]

L'ansia generata da quella "progressiva diminuzione della possibilità" che si pone quale frutto dell'imperfetta capacità di apprendere l'evento Morte sulla base dei dati del decesso altrui (una sorta di "chroma-key" cognitivo grazie al quale la morte si riduce a statistica da notiziario o spettacolo in prime-time) e realizzare quindi la consistenza effimera del proprio essere, si presenta come il sintomo diretto della presa d'atto dell'impossibilità di una temporalizzazione che sia mutilata del centro giudicante dell'Ego.

Qualsiasi gerarchia tra Tempo Profano e Tempo Sacro viene meno: solo ad uno di essi viene lasciata la facoltà di proporre una propria "sistemazione razionale" della condizione dell'Oltrevita. La condivisione del principio di segregazione temporale postulato da Eviatar Zerubavel indirizza l'indagine sul potere azzerante che la Morte esercita sul Tempo umano lungo due distinte aree di classificazione. Sebbene la prospettiva del Tempo profano, astratta, quantitativa, matematica, meccanicistica, sia stata già esposta in termini sommari mediante riflessioni mutuate da Heidegger ed Epicuro, essa rappresenta in definitiva la lucida diagnosi empirica di una duplice estinzione ricondotta alla sua manifestazione più meramente biologica: "res cogitans" e "res extensa", mente e corpo sono travolti in simultanea, e con loro tutte le risorse di percezione e misurazione temporale.

Lo scampolo di tempo scandito dall' "unicum", il singolo soggetto, in consonanza con quello utilitaristico ed economicamente

[111] Pirandello citato da Franco Fornari, *La morte e il lutto, La morte oggi* - Feltrinelli

convertibile della società civile, possiede un tale grado di irrisorietà da poter essere degnato d'un solo gesto burocratico che ne sanzioni l'uscita da un sistema incapace di ammettere la prosecuzione del singolo in una forma alternativa di temporalità (come di fatto avviene nei rituali funebri delle popolazioni preindustriali e nei costumi necrofili da queste adottati alla perdita del congiunto).
Quel che perde la propria funzionalità perde anche il diritto alla durata. E l'oblio sovente ne suggella la liquidazione. D'altra parte, la natura prettamente razionale della configurazione sociale occidentale si fonda sulla censura di prospettive escatologiche, un'eredità del pensiero illuminista di Condorcet: "la perfettibilità dell'uomo è realmente indefinita, i suoi progressi non hanno altro limite che la durata del globo sul quale la natura ci ha gettato"[112].
A dimostrarlo l'angoscia generata dall'aumento della percentuale di anzianità prevista nei primi decenni del ventunesimo secolo, fenomeno che comporterebbe difficoltà sempre più insormontabili nell'amministrazione dei fondi previdenziali e nella distribuzione della ricchezza tra crescenti generazioni "parassitarie" escluse dal mercato del lavoro, evento avvertito come un'insopportabile "bug" dell'intero sistema plutocratico votato alla propria autoconservazione idealmente eterna.
"L'immortalità non è che una specie di equivalente generale legato all'astrazione del tempo lineare (essa prende forma nella misura in cui il tempo diventa questa dimensione astratta legata al processo d'accumulazione dell'economia politica e all'astrazione tout court)"[113] chiarisce Baudrillard.
Come Sigmund Freud ha affermato: "la propria morte è irrapresentabile e, se cerchiamo di immaginarcela, possiamo constatare che nell'atto in cui ce la rappresentiamo noi continuiamo ad essere spettatori di essa" e, di conseguenza "non vi è alcuno che, in fondo, creda alla propria morte o che nel proprio inconscio non sia convinto della propria immortalità".[114]

[112] Conte di Condorcet, *I progressi dello spirito umano, Corso di filosofia, Materiali 2*, Bompiani 1993
[113] Jean Baudrillard, Ibidem
[114] Sigmund Freud citato da Assunto Quadrio in *La paura della morte, La morte oggi,*

Esprimendo questa convinzione in un saggio del 1915, Freud non faceva che convenire con l'anaologo pensiero formulato da Guicciardini quattro secoli prima. La morte, identificata nella sua spietata valenza materiale, diviene la sorgente di quell'angoscia fomentata dal presentimento della derealizzazione puramente fisiologica della persona modellata dalla stratificazione delle esperienze temporali.
L' "angst", inquietudine scaturita dall'essere gettati nel flusso dell'esistere a partire dal nulla e che "urge dal passato per dichiararci continuamente la nostra infinita finitezza e la nostra incessante, suprema possibilità dell'impossibile esserci"[115]
Sotto il profilo iconografico la visione tangibile e sublime di questo "impossibile esserci" affiora all'alba dell'era industriale nell'imponenza neopagana dei monumenti funebri di Antonio Canova. L'entrata micenea ricavata sulla tetra purezza del cenotafio di Maria Cristina d'Austria, realizzato tra il 1795 e il 1805, accoglie nell'implacabile oscurità dell'ignoto il mesto corteo di officianti, rassegnati all'annientamento di ogni nozione razionale nel nulla cosmico che l'artista ha edulcorato in maniera significativa mediante il richiamo all'arte egizia: la piramide è diaframma concreto tra la materia alla quale apparterrà in eterno il corpo della mummia e un probabile oltremondo, al quale l'uomo può soltanto richiamarsi attraverso allegorie e simbolismi.
Ancora prima di Canova, all'alba dei lumi, Gaetano Giulio Zumbo, celebre autore di teatrini della morte alla corte di Ferdinando de Medici, incarica la cera di emulare i processi di degenerazione della carne e degli oggetti proponendo ne "La corruzione dei corpi" una sorta di saggio di sublime burkiano, dove il Tempo viene gemellato con la Morte e la rovina dell'universo nella misura in cui l'epifania risulta circoscritta al raccapriccio della putrefazione. In tal senso si fa illuminante la verifica dell'intensità con la quale l'interesse degli artisti, aedi delle tensioni della propria epoca, vanno ad appuntarsi sulla mimesi dell'irrapresentabile vertigine dell'uomo proteso sul baratro della morte, in corrispondenza dell'erompere della fiumana

Feltrinelli
[115] Virgilio Melchiorre, *La costituzione della coscienza di morte*, *La morte oggi*, Feltrinelli

progressista celebrata in nome di un benessere collettivo e di un tempo assoluto modulato dalle macchine.

Böcklin dipinge la sua serie di dipinti dell'"Isola dei Morti" tra il 1880 e il 1886, a pochi anni dall'essposizione universale di Parigi. Il "fin de siecle" dominato dal "take off" industriale dell'Europa post-romantica rigurgita sinistri squarci di un secolo che con il suo sfrenato "esprit de la technique" minaccia di sopprimere qualsiasi gradiente di temporalità oltremondana. Nelle tele di Böcklin le vestigia della sacralità organica alla morte vibrano nella figura spettrale traghettata alla volta della muraglia di tenebre formata dai cipressi dell'isola: se quest'ultima nella letteratura del medioevo costituiva l'immagine più ricorrente dell'oltremondo prima d'essere designata a rappresentare il Purgatorio, qui i cipressi compongono il beffardo emblema di una resurrezione fallita. In riferimento ad una semiotica propria della sfera del simbolismo nordico all'interno della quale elementi della cultura germanica vengano a caratterizzare segnatamente il motivo necrologico (si pensi ai riti sacrificali officiati dai Teutoni e i Cimbri, il mito di Arminio, la poetica crepuscolare e notturna di Tieck, Klopstock e Novalis) legandosi in Böcklin agli stilemi ellenici e al paesaggismo veneto della corrente di Giorgione con il loro repertorio di vitalismo panico, la frontalità aspaziale dell'isola, enigmatica e sconvolgente, in procinto d'ingoiare la larva, l' "homo viator", l'anima peregrina, riconferma la soluzione concettuale e visiva dei monumenti canoviani riuscendo ad amplificarne l'atmosfera di ineluttabilità. Ma Böcklin e la sua ossessione tanatologica e il gusto per il macabro ancor più evidente in quadri come "Ritratto con la morte che suona il violino" e "La peste" lungi dall'essere espressioni di una monomania ai limiti della psicopatia (giustificabile, se si vuole, dalla perdita di sei dei suoi dodici figli), chiedono d'essere valutati in relazione al vacillare delle certezze positiviste sul finire del 19esimo secolo. L'apparente deroga dalle convenzioni prospettiche trova una sua ragione nel farsi significante della rinuncia alla certezza di una dimensione tempo razionalmente fruibile, e nel dischiudere alla coscienza l'ipotesi di un Nulla Definitivo, di un ammortamento irreversibile delle quattro dimensioni. La notte incastonata tra i cipressi svettanti dell'isola è quella della memoria, il sonno cosmico nel quale la tela della vita si

compie, sfilacciandosi nell'insondabilità del non-spazio e del nontempo. L'artista spazza via così anche l'ultima traccia della solare grecità rievocata dalla solenne sontuosità dionisiaca dell'arte neoclassica, precipitandola negli abissi in cui l'ha costretta il panegirico della macchina e della produzione seriale, nuovi gerarchi del tempo umano. L'immagine dell'uomo isolato, avvolto in un sudario, eroicamente in piedi sulla barca che in epica solitudine varca i plutei dell'ignoto, potrebbe intendersi quale figurazione delle sorti della memoria concepita come patrimonio identificativo dell'esistenza individuale e che, per questo, non va equivocata con la sua accezione collettiva, responsabile di aver declassato la morte a sola materia di "death exhibition" estranea al vissuto soggettivo. Qual è infatti il comportamento dei flussi mnemonici in prossimità di quella voragine imprescrutabile che, inquinata dal filtro depotenziante della comunicazione mediatica, si ostina a profilarsi come la scena finale di una tragedia a cui si assiste dall'anonima indifferenza della platea?

Una prima risposta proviene dall'analisi di quel fenomeno di memoria involontaria sperimentata da chi avverta l'imminenza della propria fine.

"Il fenomeno non è, come si è preteso che fosse, un sintomo dell'asfissia. Si produrrà in modo del tutto analogo in un alpinista sul quale il nemico sta per sparare e che si sente perduto" asserisce Bergson, nel corso della conferenza sui fantasmi tenuta a Londra nel 1913 davanti ai membri del Centro per la Ricerca Psichica: "la visione panoramica del passato è dovuta ad un brusco disinteressamento alla vita, nato dalla convinzione improvvisa che si morirà tra un istante".[116] Seguendo la sua rigorosa argomentazione in merito alle connivenze tra psicologia e soprannaturale, egli conclude che "l'unico motivo per credere all'annientamento della coscienza dopo la morte è vedere la disgregazione del corpo, ma questo motivo perde ogni validità allorchè si constata anche la pressochè totale indipendenza della coscienza nei confronti del corpo".[117]

[116] Henri Bergson, *Conferenza sui fantasmi*, Theoria riflessi 1987

Sarebbe proprio questa autonomia delle attività operanti nella zona limbica del cervello nei confronti di stimoli esterni e delle funzioni fisiologiche, a rendere vieppiù accessibile la tesi di una trasmutazione della temporalità nel passaggio ad una nuova dimensione dello spirito, o quantomeno alla capacità della coscienza di realizzare una sua sopravvivenza extracorporea. Bergson allude in altri passi del suo discorso alla letteratura visionaria e alle testimonianze di apparizioni ectoplasmiche ed esperienze di visioni medianiche. Beninteso, il pensiero bergsoniano esposto in questa conferenza va letto come il prodotto dell'incontro tra la sua personale ispirazione positivista e di quella spiritualista. Ne sia la riprova la teorizzazione, di sapore pseudoscientifico, della capacità della coscienza dei defunti di istituire contatti con i viventi attraverso la mediazione di conduttori fisici, o allorchè la coscienza del vivente riesca distaccarsi dalla realtà fisica e arrivi a guadagnare la "Durata Reale". Quest'ultima rappresenterebbe, secondo Bergson, la ricomposizione di quella durata originaria che, asservita adesso dall'azione umana continuamente tesa al presente, si offre spezzettata con l'impiego della misurazione matematica e delle leggi economiche, ma che nella sua purezza originaria si dispiega come "durata unica e inestesa".
"Anche la memoria del passato non è commensurabile ed esiste di per sé, al di fuori del cervello che vanta la sola funzione meccanica di palesare alla coscienza i singoli ricordi richiesti all'azione mentale di tutti i giorni".[118] Bergson ne deduce che resti dunque un'ultimo sentiero che possa restituirgli l'accesso al "puro flusso della durata" nello sforzo d'intuizione artistica o metafisica, intesa come slancio vitale. Applicando tale argomentazione agli studi sui culti funebri tribali tuttora in auge, si può ritenere che gli spiriti dei morti, detentori di una presenza preponderante nelle società che tendono ancora a vivere la morte con una profonda partecipazione simbolica, si sono reimmersi nello stadio atemporale che il vivente non può concepire se non con il ricorso ad aspettative circa la natura

[117] Ibidem
[118] Ibidem

accattivante e paradisiaca dell'oltrevita, e che rispetta nella misura in cui si occupa ritualmente del passaggio dalla vita alla morte.
Manifestazione emblematica dell'importanza sociale dell'anima dei defunti è data dal duplice cerimoniale funebre dei nostri Berawan, che a volte si protrae per il tempo di cinque anni, ed è caratterizzato da canti che possono arrivare a durare sei ore. Gli spiriti sono stati annessi di nuovo alla durata reale obnubilata dalla "vis pragmatica" dell'uomo? La fede in una loro trasformazione temporale sembrerebbe attestarlo. Tramite il conduttore del coro in un punto del canto s'inserisc la voce dell'anima che pone domande, e prontamente i versi delle risposte offerte dai viventi le fanno eco. Il coro s'incarica quindi di guidarne il percorso fino a quel luogo remoto privo di natura temporale che essi non osano nemmeno nominare.
Tematiche affini all'articolato e conflittuale rapporto morte-tempo ricompaiono in due opere della settimana arte che di tale aporia hanno fatto il proprio nucleo poetico fondante.
Nella science-ficition distopica di "Blade Runner" del 1982, preconizzato filosoficamente da Baudrillard, i replicanti protagonizzano la complessità idiosincratica maturata in relazione alle categorie culturali di Morte, Tempo, Simulacro, Morte artificiale e Morte naturale, Purezza Temporale e Tempo violato.
Qui il Golem (leggasi replicante) non appare più come l'angelo vendicatore sorto dall'argilla, ma è il Frankenstein del dottor Tyrell, la negazione, lo scimmiottamento biotecnologico della teoria behavioristica, il ricettacolo dei bozzoli di memoria trapiantati nell'analogon del prototipo che li ha creati, suo "artifex", "arbiter temporum", padrone dei tempi, di quello psichico e cellulare programmato nel dilaniante conflitto con le condizioni medesime che rendono possibili ed indispensabili i residui mnestici: l'ignoranza della propria fine temporale e la conseguente presunzione inconscia di un'ideale immortalità.
Di fatto le virtù manipolatrici istruite dalle leggi di mercato che hanno permesso alla Tyrell Corporation di standardizzare la durabilità dei replicanti, trattati a guisa di elettrodomestici biotici prodotti per eccellere nella breve durata, ossia dotati della proprietà industriale del "built in obsoletion", "invecchiamento precostituito

nell'oggetto (...) principio che riveste grande importanza nella moda delle automobili e dell'abbigliamento"[119] precisa Konrad Lorenz, sembrerebbero, in altri termini, aver realizzato quell'ambizione ancestrale dell'uomo all'acquisizione della onnipotenza sul Tempo e sulla Morte.

R. Jaulin in "La Mort Sara" osserva che i selvaggi, difettando di un concetto biologico della morte o comunque della oggettivazione di tutto ciò che per noi è semplicemente naturale, tentano d'inglobare nel loro palinsesto sociale l'avvenimento morte vincolandolo ad un'operazione simbolica eseguita per il tramite del rituale di Nascita Iniziatica: "(...) il gruppo degli antenati inghiotte i Koy, giovani candidati all'iniziazione, che muiono simbolicamente per rinascere (...) dopo essere stati uccisi, gli iniziati sono lasciati nelle mani dei loro genitori iniziatici, "culturali", che li istruiscono, li curano, li educano (...) Dalla morte naturale, aleatoria e irreversibile, si passa ad una morte data e ricevuta, quindi reversibile nello scambio". [120]

Nelle tribù primitive non si attua dunque una demonizzazione della morte volta a ricacciarla nell'indistinto dell'incoercibilità organica, ma una sua assimilizione sociale che per vie simboliche la reintegra nella nascita, costume che traduce in qualche modo l'esigenza innata di esercitare una parvenza di controllo sulla fine.

L'interscambio simbolico morte-vita rappresenta lo spirito che presiede alla produzione di serie di simulacri ai quali gli ingegneri genetici del 2019 concedono di nascere e morire in base a leggi di mercato che essi, in qualità di demiurghi e monopolizzatori della morte, possono alterare in ottemperanza alla logica della serialità (alla serie 6 è inevitabile succeda la 7 come la data di termine d'altronde lascia intendere). Ma quanto di simbolico vi era nella pratica tribale si trova in questo processo riassorbito dalla empiricità della violazione dell'orologio genetico che esaudisce tragicamente nella realtà la morte simbolica dei ragazzi Koy.

Anche dopo che Tyrell ammette di non poter modificare la durata prefissata della vita dei replicanti, permane il sospetto che la verità si

[119] Konrad lorenz, *Gli otto peccati capitali della nostra civiltà*, Adelphi, 1996
[120] R. Jaulin citato da Baudrillard

celi proprio nel fatto che egli sia innanzitutto un imprenditore prima che padre dei suoi "figliol prodighi", e che pertanto la legge del profitto gli imponga di fare dell'obsolescenza predeterminata la ragion d'essere della produzione in serie.
Per Tyrell la morte è, simbolicamente, il punto in cui viene a convergere la nascita di una nuova genia di esseri ancora piu perfetti ed umani. Eppure, egli non si avvede di come, intensificandone l'artificiale umanità con la gratifica di memorie fittizie, i replicanti sentano ancora piu dilacerante il proprio essere dei paradossi viventi e quindi ancor più intollerabile l'idea della morte: "Niente è peggiore di avere una vita che non è una vita".
Il sovrumano ideale di giurisdizione sulla nascita e sulla morte (premonizione che la ricerca genetica approssima sempre piu col passare degli anni) è un potere che al tempo stesso debilita ed annienta la qualità psichica della durata interiore al fine esclusivo di ottimizzare la proporzione domanda-offerta. Non sono queste le stesse tendenze culturali virati in accezione fantapolitica che la rivoluzione industriale ha introdotto nelle civiltà sviluppate da due secoli a questa parte?
Ricorrendo ad una chiave di lettura che contempli la psicologia dei replicanti all'interno di un sistema di corrispondenza speculare tra creatore e creatura, diviene consequenziale valutarne il comportamento nei confronti del loro destino "snaturato e innaturato" quale destro per un'analisi della posizione in cui l'uomo colloca la morte nella propria griglia cognitiva del tempo. Rispettando questo metodo interpretativo si giunge a riconoscere nell'iperbolica ambiguità intorno alla quale vorticano le perplessità circa la presenza di un metro che possa discernere la replica dal replicato, la traduzione poetica dell'attuale surrogabilità uomo-macchina: "la moderna macchina diventa una vera e propria realizzazione tecnica dell'antica anima esattamente in forza dei secolari progressi del discorso matematico"[121] osserva Francesco Iengo nel saggio "Addio al corpo", volto a segnalare quell'irrefutabile estradizione meccanica della morte promosso dal revival socratico-platonico del "corpo

[121] Francesco Iengo, *Addio al corpo, Prometeo*, settembre 1996

carcere" attecchito nel ventesimo secolo, e che nelle parole di Marinetti si fa panegirico dell' "Uomo meccanico dalle parti cambiabili" libero "dall'idea della morte, e quindi dalla morte stessa, suprema definizione dell'intelligenza logica"[122].

I replicanti fuggiaschi sfidano i veti governativi per fare ritorno sulla terra rincorrendo la speranza di porre rimedio alla loro caducità industriale. A tale scopo s'infiltrano nella corporazione che li ha creati (situazione consimile ricorre nel poema epico di Gilgamesh che compie un viaggio ritenuto impossibile per restituire la vita all'amico Enkidu). Per facilitare le operazioni di cattura le unità di sicurezza preposte all'eliminazione dei replicanti fuorilegge si servono di un test di reazione empatica in grado di individuarli sulla base delle reazioni a stimoli emozionali suscitati da un'apposita serie di domande che essi sono incapaci di riprodurre, probabimente per il fatto che il loro bagaglio esperienziale è limitato ad un arco di soli quattro anni di vita e non comprende l'epoca della formazione e dell'iniziazione all'età adulta (essi vengono immessi sul mercato con la sola garanzia di un programma di efficienza definito dal lavoro che dovranno svolgere, il che non impedisce loro di sviluppare un libero arbitrio e di ammutinarsi contro i propri creatori).

Nei replicanti la lacuna di un Tempo Umano regolato da una casualità naturale determina sì una deficienza di "sun pathos" (il replicante Lion spara al blade runner Holden dopo che questi gli chiede di parlargli di sua madre) ma la percezione di una privazione così traumatizzante genera una sintomatologia che si manifesta nell'ossessione per la collezione feticista delle foto, nonché nel desiderio di un'estensione del tempo (materiato dall'immagine fotografica) che nonostante l'inappartanenza al genere umano che essi riproducono (anzi, proprio per questo motivo) li mette nelle condizioni di nutrire tra loro una complicità pseudo-familiare che nel caso di Roy Batty è nobilitata dall'amore nutrito verso un altro replicante.

Come se si volesse dimostrare che la disumanità prefabbricata (si legga replicante, clone, macchina della catena di montaggio o

[122] Ibidem

computer) reca in germe quella disperazione metafisica che costituisce la misura in virtù della quale all'uomo vengono rammentati i fattori genetico-etici (limitazione nel tempo, nello spazio, nelle prestazioni mentali) che lo rendono tale e che lo hanno condotto a inventare questi sostituti del proprio ego per aggirarli e dominarli fno ad abiurare se stesso come essere temporale. Egli ha perso l'autocoscienza dell'impossibilità di circoscrivere "more rationis" l'inizio e la fine. Per questo, la nascita del Potere, "death-power", secondo Baudrillard, "è possibile solo se la morte non è piu in libertà, solo se i morti sono posti sotto sorveglianza, in attesa della futura reclusione della vita intera"[123].
Se l'uomo é derubato della sua relazione temporale con la morte è derubato della nozione primigenia del tempo e della propria potenzialità umana di fruitore del reale.
"La morte sottratta alla vita è la stessa operazione dell'economia politica - è la vita residua: ormai leggibile in termini operativi di calcolo e di valore".[124]
Stabilire la data di morte nei replicanti corrisponde ad uccidere la casualità che sorregge l'ontologia mentale della dimensione tempo (orrore che nemmeno i malati terminali possono sperimentare ma, verosimilmente, solo chi attende l'ora dell'esecuzione nel braccio della morte). Quella del replicante è la visione romantico-lirica di una dimensione culturale che perrnea il destino sociale di tutta la civiltà post-illuminista.
Deckard trova alcune foto nella stanza di Lion e s'interroga sulla ragione per cui un replicante debba collezionare ricordi (nelle scene seguenti scopriamo che anche il detective condivide questa mania). Secondo Roland Barthes "la fotografia non rimemora il passato: l'effetto che essa produce su di me non è quello di restituire cio che è abolito dal tempo e dalla distanza, ma attestare che cio che vedo è effettivamente stato". [125]

[123] Jean Baudrillard, ibidem
[124] Ibidem
[125] Roland Barthes, *La chambre claire*, Parigi 1980

Ai replicanti preme sopratutto la proprietà antitanatologica delle foto, la loro presa iconica, atemporale, capace di sconfiggere o perlomeno sedare l'incombenza derealizzante della morte, tanto più orrenda in quanto già inscritta non solo nelle cellule ma anche nel loro tempo sociale (ne conoscono infatti giorno, mese e anno).
Ciò che è stato trasuda ai loro occhi una sacralità equivalente a quella di segno contrario insita nella morte, tanto da eleggere la foto a strumento con cui conseguire una forma di eternità provvisoria che neutralizzi i vincoli del loro tempo prestabilito.
Dietro l'invenzione della fotografia potrebbe celarsi a sua volta un desiderio di sottomissione del tempo proporzionale a quello sotteso alla creazione del "duplicato" della vita umana (leggasi "clonazione" e coltura di cellule staminali per la duplicazione di organi), retaggio di una pulsione innata nel progresso tecnologico. "Nello sforzo di espungere il tempo dalla vita dell'uomo, si può individuare il vertice di una vera e propria tecnologia antitanatologica, escogitata agli albori della cultura occidentale".[126]
"L'automa è un'interrogativo sulla natura, sul mistero dell'anima o no, sul dilemma delle apparenze e dell'essere - è come dio. (...) doppio perfetto dell'uomo fino a rasentare l'angoscia che ci sarebbe ad accorgersi che non c'è nessuna differenza, che quindi è finita per l'anima a vantaggio di un corpo idealmente naturalizzato. Sacrilegio" (22).
E se nel dramma mnemonico dei replicanti ai quali è stato concesso, per la loro conformazione di mimesi umana, di poter allestire autonomamente una propria vita completa di legami affettivi e rapporti parentali surrettizi, decifriamo una pulsione di umanità che rimanda a sua volta a quella del "principio di realtà", turbato dalla morte della casualità che la loro morte causale comporta, la compagine umana che congestiona le strade perennemente piovose della città si presenta invece sottoforma di una pleiade multietnica scevra di un'univoca connotazione socioculturale, atona e indolente,

[126] *Il volto della Gorgone: la morte e i suoi significati, Introduzione. Imparare a morire* di Umberto Curi, pag. 46

gelidamente paga di riempire gli interstizi della sua catacomba urbana.

L'indifferenza dei passanti al ritiro di Zhora in una strada trafficata sancisce difatti la totale designificazione della morte: se questa vale per un essere in tutto e per tutto identico ad un umano, allora si è portati a ritenere che la Morte in sè sia stata seppellita in maniera definitiva sotto le strutture censorie della coscienza collettiva.

L'allontanamento della morte dalla vita sociale segnato dall'allontanamento dei cimiteri dalle chiese e dalle città, annullata anche visivamente dall'editto di Saint Cloud, è completo anche nelle profondità dell'immaginario collettivo. Morte ripudiata e demonizzata come è facile intuire dalle riflessioni formulate da Deckard dopo aver colpito alle spalle la replicante: ora il protagonista si sorprende afllitto dall'insorgere di sentimenti verso quello che sa essere soltanto un oggetto biotecnico progettato ai fini d'una simulazione di personalità.

Il dubbio di Deckard è per certi versi l'interrogativo che Descartes si era gia posto prima di giungere ad ipotizzare l'esistenza della ghiandola pineale a fare da legante tra materia e pensiero: se così fosse la nuova razza, quella degli "ariani-replicanti" rivelerebbe che la suddetta "ghiandola" è costituita dall'ossessione di morte. Quanto più la finitudine viene avvertita nella sua supremazia temporale (essa possiede una rappresentabilità, la data di termine, che le fornisce una consistenza ineludibile) tanto piu s'intensifica la necessità di sottrarsi ad essa ricorrendo a prove di persuasione delle quali l'uomo creatore ha perso il desiderio nel preciso momento in cui ha realizzato nel simulacro il desiderio di gestione della morte: "infrangere lo scambio della vita o della morte, districare la vita dalla morte e colpire d'interdetto la morte ed i morti"[127].

Rachel, replicante in fase sperimentale ignara della sua natura artificiale a causa di impianti mnemonici che l'appagano dell'illusione di una vita umana, incarna il simbolo della piu spregiudicata e crudele opera di contraffazione dell'anima, la massima violazione sul

[127] Jean Baudrillard, Ibidem

piano psichico della sua già turpe creazione contro natura, lo sberleffo alle teorie behaviouriste di Watson.

Tyrell, che con Rachel vive il complesso di dio, è sicuro che se "li gratifichiamo di un passato, noi creiamo un cuscino, un supporto per le loro emozioni, di conseguenza li controlliamo meglio" [128]

Non è insolito pertanto che Rachel reagisca con "umanissime" lacrime di fronte al Deckard che le rivela l'inautenticità delle sue memorie prelevate dalla nipote di Tyrell. Ella in fondo adotta quell'atteggiamento di ripulsa derivante dalla scoperta della natura illusoria di tutte quelle che fino ad allora ha considerate verità necessarie a puntellare la propria sfera emotiva e il proprio concetto di realtà. Con Rachel l'istanza di dominio sul tempo si è fatto assoluto. Come la morte "prenotata", la memoria di "seconda mano" innesca una crisi di temporalità nell'istante in cui ne viene svelata l'essenza posticcia. Nel soggetto insorge quindi l'angoscia per un tempo soltanto "ricordato" e mai vissuto (il dilemma dell'apparenza e dell'essere) e la comprensione della virtualità di una morte già in atto. Chi non possiede un passato, un tempo "originale" della memoria al di fuori dei reticoli cronologici convenzionati, è vicino a penetrare l'enigma del non-essere, o dell'essere-senza-tempo e a vivere l'estraneità al sistema di temporalizzazione naturale ad ogni umano: egli è un "cadavere che sogna".

"La costruzione artificiale del passato contribuisce a far smarrire la possibilità di memorie individuali. -Chi sono stato - o - che cosa c'era - diventano interrogativi pieni di nebbie e dalle coltri nascono solo visioni circoscritte, schegge vaganti. Nessuno ha piu passato e nessuno sa più del passato, e la memoria artificiale, la simbolizzazione di stato, diventa l'unica creazione eterna".[129]

Fulvio Papi muoveva queste considerazioni in merito alla funzione della "Politica della memoria" descritta da George Orwell in "1984", e nel farlo richiamava l'attenzione sull'elemento trans-temporale

[128] Ibidem
[129] Fulvio Papi, *La morte e l'educazione della memoria*, *La Morte oggi*, Feltrinelli

utilizzato dal protagonista Winston per scampare alla sovrastruttura falsificante del tempo della dittatura: il Diario.

Per Rachel non il linguaggio dell'autobiografia ("ognuno di noi sa perfettamente che tutte le nostre parole ci sopravvivranno e che nella storia di una lingua noi saremo stati solo dei luoghi della sua circolazione"[130]) ma l'amore per Deckard funge da rivalsa sul fato genetico di un'esistenza vuota di casualità e di tempo individuali: i progettisti non hanno di sicuro stimato che Roy Batty, poco prima di morire, potesse decidere di salvare il cacciatore che doveva eliminarlo: in questo modo egli trionfa sul tempo riannettendolo entro il dominio della propria anima creativa, proprio come in "1984" l'amore dei protagonisti diventa il reato da punire con la distruzione della persona.

"Attraverso la ribellione i replicanti si oppongono ad una predestinazione. Vanno verso ciò che non conoscono, che non sanno. Sfondano la propria determinazione cibernetica alimentandosi nel casuale".[131]

Oggi come nel 2019 di "Blade Runner", il ritorno ad una convivenza simbolica con la Morte, non piu estroflessa nella censura sociale e nel cerimoniale asettico dei media, libera da attributi meramente biologici, incarna il desiderio latente che si situa a margine della frattura uomo-tempo, nell'attesa di poterla sanare con il recupero del Senso temporalizzante della Morte.

"Tutto ciò che volevano erano le stesse risposte che noi tutti vogliamo: "Da dove vengo?" "Dove vado?" "Quanto mi resta ancora?""[132] medita Deckard davanti al corpo senza vita di Batty. Insieme a Rachel, sfuggendo alle oscurità atemporali dell'Ade urbanistico di Los Angeles, Deckard realizza la quintessenza della primordiale dignita dell'uomo: "Non sapevo per quanto tempo saremmo stati insieme: ma chi è che lo sa?"[133]

Ma già quindici anni prima Kubrick allestiva un progetto ancor piu ambizioso, affrescando cinematicamente l'idea del tempo nie-

[130] Ibidem
[131] Fabio Matteuzzi, *Ridley Scott*, Il Castoro Cinema 1995
[132] Fancher, People, ibidem
[133] Ibidem

tzschiano esposto in "Così parlo Zarathustra", citato a partire dall'omonimo tema musicale di Strauss che ricorre a demarcare i tre capitoli del film, rischiarata da uno pseudomistico presentimento di una discendenza cosmica dell'uomo restituita alla visione nella comparsa finale del Feto Siderale, "the Star child". Il terzo capitolo del film, dopo quelli dedicati all'Alba dell'uomo e alla Missione Giove (una repentina quanto intuitiva escursione allegorica nella storia dell'evoluzione umana da antropoide a colonizzatore dello spazio) scaraventa lo spettatore nell'immaginaria e provante esperienza dell'Infinito Spaziale e, infine, in quella dell'Infinito Temporale. L'espediente ambientale della suite in stile rococò, serica ed essenziale quasi quanto gli interni immacolati della Discovery nella quale, negli ultimi minuti del film, ha luogo il trapasso dell'astronauta dalla maturità alla vecchiaia, dalla morte alla rinascita, dà adito ad alcune osservazioni fatte in precedenza sull'incidenza del pensiero illuminista sul concetto del Tempo. Il flusso temporale e circolare come le stazioni orbitanti che danzano nello spazio e gli interni rotanti della Discovery; al tempo lineare cavalcato dal progresso indefinito dello spirito razionalista settecentesco si oppone la ciclicità delle apparizioni nel tempo e nello spazio del monolito nero.

"Il fascio di radiazioni che si trasmettono da un monolito all'altro formano un circuito di comunicazione limitato a tali forme pure"[134]

Tutta la vicenda si dipana e si riavvolge in una roulette temporale che ha per centro la spedizione della Discovery 1, figura morfologicamente significativa dell'area di potere sensoriale dell'umanità, bozzolo caudato di concretezza seminale isolata nel vuoto della "pura possibilità" dell'universo che lo circonda e nel quale annega la forma dell'uomo: la scena della scomparsa iperrealistica dell'astronauta nel nero dello spazio esalta il carattere straniante dell'impotenza, del morbo della sconfitta assoluta.

Il rituale degli uomini detribalizzati, incapsulati in "pods" criogenici, incapaci di espressione emotiva davanti ai loro monitors, combacia con l'iniziazione dei ragazzi Koy: Bowman, deumanizzato nella sua

[134] Enrico Ghezzi, *Stanley Kubrick*, Il Castoro Cinema 1995

serafica atonia, attende all'esecuzione capitale di HAL 9000, unico ente senziente in grado di avvertire l'immensurabilità della meta oggetto della missione (indicato in prossimità di Giove dal segnale del monolito rinvenuto sulla luna), l'unico a nutrire un dubbio cartesiano. All'inizio del terzo capitolo il rutilante caleidoscopio allucinatorio nel quale Bowman viene risucchiato potrebbe essere interpretato quale effetto ottico di un'accelerazione del tempo e dello spazio, alla fine del quale egli raggiunge la proiezione aliena di un non-luogo dove vedrà morirsi nei tempi sincronizzati dei tagli della macchina da presa: "il processo si supera solo ricompiendosi all'infinito, la morte si vince morendo di nuovo e più rapidamente rinascendo, in un istantaneità einsteniana che concentra il tempo nell'unico spazio della camera. L'uomo è lì solo, solo il respiro sempre piu affannoso (...) rompe il silenzio dell'assenza di dialogo".[135]
Il corpo decrepito di Bowman adagiato nella candida agonia del letto si riflette nella monocromatica neutralità del monolito che fluttua al centro della stanza, campo di oscurità totale, sconcertante quanto puo esserlo soltanto quello già ammirato tra i cipressi di Böcklin (in effetti l'uomo dal sudario rivela una parentela significativa con l'astronauta-Adamo dell'umanità). Come il talanak temuto e venerato dai Berawan del Borneo, il feto dagli occhi spalancati suggella la chiusa del film (storia dell'uomo, storia della visione, metastoria del cinema) proclamando la sua entrata in un nuovo stadio dell'esistenza, perfezionato nell'ineternità di un ciclo ellittico che le apparizioni del monolito compiono generando l'eterno ritorno nel quale, prima di Nietzsche, credevano gli stoici.
"Ekpirosis" e "palingenesi" nascono e si elidono nella uniformità della durata inestesa. La Morte è la cerniera e l'argine che garantisce di scorrere al corso di questo fiume che penetra e circonda l'atollo del tempo umano (isola, talanak, koy, astronave, suite, bozzolo di memoria).
Ma naturalmente qui si è solo tentato di seguire e descrivere un viaggio interpretativo, secondo un metodo polisemico di lettura di

[135] Ibidem

quel fenomeno in cui "tacite larve risalgono/il silenzio del cielo mondato".[136]

NOTE BIOGRAFICHE

Alessandro Fantini nasce nel 1978 nella Val di Sangro, in Abruzzo.
Nel 1988 il settimanale nazionale Topolino recensisce una sua storia a fumetti ispirata alle formule disneyane. Nel 1992 scrive il suo primo romanzo gotico "Le colline di Laurie". Nel 2002 si laurea con lode nella facoltà di lettere e filosofia di Chieti con una tesi di ricerca in storia dell'arte contemporanea compiuta tra Roma e Londra dal titolo "Fortuna dei Preraffaelliti in Italia". Dal '95 al 2013 espone i suoi quadri in varie personali, collettive e performance richiamando l'attenzione della carta stampata e della RAI. Nell'estate del 2004 dirige e produce il mediometraggio "Login Praeneste" ambientato a Roma.
Nel settembre del 2004 un suo autoscatto realizzato nell'atelier viene pubblicato nel booklet del disco "AERO" del compositore francese Jean Michel Jarre.
Nell'ottobre del 2005 consegna personalmente un ritratto di Stanley Kubrick alla vedova Christiane Kubrick.
Nell'aprile 2006 il canale Sky Family Life TV trasmette il suo corto "Tiranti Transit".
Nel maggio 2006 è alla Fiera Internazionale del Libro di Torino per partecipare alla presentazione della collana "Fantagraphia" in qualità di illustratore e co-autore della raccolta "Il Velo della Notte".
Nel 2007 pubblica il romanzo fantasy "Endometria - Il seme della carne" e illustra "Il Bosco di via Quadronno" di Dario Malini.

[136] Gabriele D'Annunzio, *Contemplazione della morte*, 1912 Mondadori 1997

Nell'ottobre del 2007 espone una selezione di dipinti all'interno della collettiva Art in Mind presso la Brick Lane Gallery di Londra.
Il suo corto "La Strada per Shakti" viene trasmesso da Mini Movie sul canale EcoTv Sky 906.
Il suo video artistico "aVoid" viene selezionato dalla giuria presieduta da Enrico Ghezzi per il "Digital Awards 16mm Film Festival 2008" di Roma e per la sezione "Tiscali in Shorts" del festival internazionale "I've seen films" diretto da Rutger Hauer.
Nel 2008 pubblica la sua prima monografia d'arte in lingua inglese dal titolo "The Sinovial Gaze – The art of Alessandro Fantini" edito e distribuito da Lulu. Nel settembre dello stesso anno è ospite della puntata pilota del programma ARTU in onda su RAI DUE.
Nel 2009 la sua miniserie "Le cornici della pioggia" viene selezionato per il Premio Cinquestelle 2009 e mandata in onda sul canale Sky 906.
Nel 2010 gira il suo primo lungometraggio "EDOnism" interamente ambientato a Tokyo.
Il mediometraggio "Nepente" girato a Roma nel 2009 viene trasmesso all'interno del programma "You on TV" prodotto da Cinecittà 3 sul network nazionale dei canali privati.
Nel 2011 dirige il thriller "Epithell" e il video animato per "Hope" il singolo di Lorenzo Tucci tratto dal suo album "Tranety".
Nello stesso anno pubblica la monografia d'arte "Presque Vu – Atlas of Untold" e la raccolta di fumetti "Linea Gustav".
Nel 2012 espone all'interno della collettiva internazionale "Green Blood" allestita dalla Dorothy Circus Gallery di Roma.
Nel 2013 è presente con l'opera su tela "Je ne sais quoi" alla collettiva "Painted Sound" allestita dalla Flower Pepper Gallery di Old Pasadena in California.
Il suo video "Time lash" viene presentato al "Premio Cinematografico Palena". Nello stesso anno è a New York per realizzare il documentario videopoetico "Bryant's ode".
Nel 2014 è ospite del programma "Community – L'Altra Italia" in onda sul canale internazionale RAI ITALIA e su RAI SCUOLA. Nell'estate dello stesso anno torna negli USA per dirigere il mystery "New York, a venture" girato a Manhattan. Il quadro "Je ne sais

quoi" viene esposto a New York negli spazi del "Buyonz Store" nel Garment District.

Nel 2015 pubblica il concept album "Son of chasm", primo album di sole canzoni concepito come "opera multimedianica totale" corredato da una serie di video musicali.

Nel 2016 pubblica "Antalgica", prima parte di un doppio concept album al quale collabora la cantante finlandese Anna Vihonen, completato l'anno dopo con "Gorgonia".

Nel 2017 il film "EDOnism" è in concorso alla prima edizione del "Selva Nera" Film Festival di Padova. Il dipinto "Slitzweitz" viene premiato dal celebre musicista britannico Mike Oldfield per il "Return to Ommadawn" contest. Nel 2018 compare in un'intervista doppia all'interno del programma "VOX POPULI" in onda su RAI 3.

BIBLIOGRAFIA

ROMANZI
- Endometria - il seme della carne, 2007, Liberodiscrivere

- Terzo Testamento, 2008, Lulu

- Cavalli marini sotto sclerotica, 2009 Lulu

- Endometria, seconda edizione 2012, Lulu

- Piercing d'Autunno, 2014, Lulu

- Nell'alba dell'estuario, 2015, Lulu

- Balia Bufera, 2017, Lulu

RACCONTI
- Il Velo della Notte, nella raccolta Il Velo della Notte, 2006,

- Amorgue – Racconti dal Profondo Eros, 2008, Lulu

- L'ululato di Callimaco, "La donna vista da lei e vista da lui", 2008, Giulio Perrone editore

- Sylphie – Storie di Deliri, Delizie e Deiezioni, 2010, Lulu

- Anno d'Inverno, 2012, Lulu

POESIA E SAGGISTICA
- Il genio dei secoli, nella raccolta "Una poesia per emergere" - Il Tempo, 2006, Giulio Perrone editore

- Precambiano con vista sul mare (raccolta poetica), 2009, Lulu

- Canti dell'Enema (raccolta poetica) 2015, Lulu

- Le Perle di Mechelen (saggi e articoli) 2013, Lulu

ARTE E FUMETTI

- Il Varco Semilunare (monografia d'arte grafica), 2008, Lulu

- The Sinovial Gaze – The Art of Alessandro Fantini (monografia d'arte a colori in inglese), 2008 Lulu

- Presque Vu – Atlas of Untold (monografia d'arte in lingua Inglese), 2011, Blurb

- Linea Gustav (fumetti), 2011, Blurb

- New York, a venture (cinema) 2017, Blurb

www.ingramcontent.com/pod-product-compliance
Lightning Source LLC
Chambersburg PA
CBHW021811170526
45157CB00007B/2548